U0136508

好萊塢劇本策略
電影主角的23個必要行動

Eric Edson　著

徐晶晶　譯

傅秀玲　審定

五南圖書出版公司 印行

The Story Solution
23 Actions All Great Heroes Must Take

Eric Edson

THE STORY SOLUTION: 23 ACTIONS ALL GREAT HEROES MUST TAKE

by ERIC EDSON

Copyright: © 2011 BY ERIC EDSON

This edition arranged with MICHAEL WIESE PRODUCTIONS

through BIG APPLE AGENCY, INC., LABUAN, MALAYSIA.

Traditional Chinese edition copyright:

2014 WU-NAN BOOK INC.

All rights reserved.

「太妙了！對編劇和電影工作者來說，這是一本無價之作。艾瑞克・艾德森的這本書將改變電影劇本創作的構想和教學的方法。」

—— Michael Hauge，好萊塢劇作顧問，著作：*Writing Screenplays That Sell* 和 *Selling Your Story in 60 Seconds*

「這本書具有敏銳的洞察力。對任何編劇，不論是新手還是老手，這本書都是一個絕佳的工具。我想不出還有比這更深入和全面的電影劇作創作分析了。」

—— Michael Peretzian，威廉・莫里斯經紀公司高級副總裁

「就像發現新大陸一樣。這本書是幫助編劇衝過瓶頸的最佳良方。」

—— Jessica Davis Stein，小說家：*Coyote Dream*

「這是將故事創意轉變成有感染力的電影劇本的『最佳教材』。我已經拍了逾 40 部電影，但我仍希望我合作過的每一個編劇都能有一本《好萊塢劇本策略——電影主角的 23 個必要行動》作為指導。」

—— Steve White，新世界娛樂公司劇情片部門總裁

「太棒了！艾瑞克・艾德森獨特的策略手法令人心悅誠服。閱讀這本扣人心弦又好看的書將會使任何電影劇本創作的學生都變成更出色的編劇。」

—— Jon Stahl，美國加利福尼亞州立大學北嶺分校電影電視藝術系主任、教授

「一部傑出的作品……這對各地的編劇都有極大的貢獻。」

—— Michael Wiese，導演、製片人、出版人

「邁入新領域。這真是一個卓越的教學工具。」

 —— Tom Rickman，編劇，奧斯卡入圍：《礦工的女兒》（*Coal Miner's Daughter*），美國編劇工會獎得主：《最後 14 堂星期二的課（電視電影）》（*Tuesdays with Morrie*），艾美獎入圍：《杜魯門》（*Truman*）和《雷根的家庭》（*The Reagans*）

「一條通往好萊塢買家的坦途。」

 —— Erica Byrne，編劇：*Hunter*、*Silk Stalkings*、*La Femme Nikita*

「《好萊塢劇本策略》掀開電影劇本創作的神祕面紗——它不僅僅是一個工具，這全新的步驟將帶著編劇抵達成功商業敘事的彼岸。」

 —— Stephen V. Duncan，聯合創作者：*Tour of Duty*、*A Man Called Hawk*、*The Court-Martial of Jackie Robinson*，美國洛約拉馬利蒙特大學（Loyola Marymount University）劇作教授，著作：*Genre Screenwriting and A Guide to Screenwriting Success: Writing for Film and Television*

「當我寫這些時，我正忙於為 20 世紀福克斯寫一個我自己發展企劃的試播首集，老實說，這讓我很是頭疼。然後我讀了《好萊塢劇本策略》，這就像是雲開霧散，天使出現了，一切都變得清晰。謝謝你，艾瑞克·艾德森。」

 —— Chad Gervich，編劇／製片人：*After Lately*、*Cupcake Wars*、*Wipeout*，著作：*Small Screen, Big Picture: A Writer's Guide to the TV Business*

「許多編劇書會草草略過或只是蜻蜓點水般提及主角的旅程。艾瑞克·艾德森這樣的深刻剖析是難得一見的。《好萊塢劇本策略》用深刻的洞察力和關聯性來分析主角之旅——你將驚訝於自己的發現。」

 —— Matthew Terry，電影製作人、編劇、教師，Hollywood-LitSales.com 專欄作家

「講故事的熱情是艾瑞克・艾德森寫《好萊塢劇本策略》的驅動力。以主角英雄論為導向的 23 步策略，艾德森揭示了達成所有偉大角色成長弧線的普世元素。書中充滿許多電影例子，以及珍貴的章節小結、練習和值得思考的建議。對任何講故事的人來說，無論什麼媒介，這本書都是一個非常有價值的互動資源。」

　　—— Stefan Blitz，ForcesOfGeek.com 總編

「《好萊塢劇本策略》將讀者帶入一段深刻的旅程。艾瑞克・艾德森做了非凡的工作，帶給大家極為有價值的創作工具。深思熟慮和一絲不苟地從佳作中選取優秀的例子，它能幫你理解故事並教你如何使你的作品更上一層樓。編劇必讀。」

　　—— Jen Grisanti，珍・格瑞桑提顧問公司的故事／職業顧問，著作：*Story Line: Finding Gold In Your Life Story*

「編劇就像是探險者，偶爾會發現自己迷失在一個漆黑的故事森林中。如果有人提著燈籠指引我們穿過黑暗，那定然很令人鼓舞。艾瑞克・艾德森的《好萊塢劇本策略》給了我們非常非常明亮的 23 個燈籠。」

　　—— Todd Klick，故事開發（Story Development）總監，著作：*Something Startling Happens: The 120 Story Beats Every Writer Needs To Know*

「艾瑞克・艾德森作為專業編劇和傑出教師的雙重天賦都傾注在本書中。他透過清晰的文體、大量當代影片實例和練習來化繁為簡。艾德森的一位學生稱他是驚人的、簡明的，以及能用十分容易理解的方式傳達概念的人。書如其人。」

　　—— Linda Venis 博士，美國加利福尼亞州立大學洛杉磯分校藝術系主任、延伸教育部門編劇學程主任

「每一個認真的電影工作者都應閱讀此書。艾瑞克・艾德森在《好萊塢劇本策略》中展現了他對電影結構非凡的理解，這將幫助新手充實基礎，甚至也能啟發最有經驗的編劇。」

　　—— Michelle Morgan，編劇、製片人：*Imogene*、*Middle of Nowhere*、*Girls Just Want To Have Fun*，《每日綜藝》（*Daily Variety's*）列出的電影值得注意的十大編劇之一。

「《好萊塢劇本策略》正是你創作劇本並使其從好萊塢經紀人郵箱的大量本子中脫穎而出的祕密武器。作為資深編劇和教師，艾瑞克·艾德森巧妙地引導編劇掌握他那獨特的、漸進的、戲劇化的、實例的劇本創作方法。」

—— Kathie Fong Yoneda，顧問，工作坊導師，著作：*The Script-Selling Game: A Hollywood Insider's Look at Getting Your Script Sold and Produced*

獻給

戴安（Dianne）

多重禮物的付出者

致 謝

感謝我所有才華橫溢的學生們給我的啟發。

感謝智慧、成功並慷慨的麥克・豪格（Michael Hauge），同時他還是一個出色的編輯。

感謝我在美國加利福尼亞州立大學北嶺分校電影電視藝術系的同事們，他們每天都向我展示出教育的力量。

感謝琳達・維納斯博士（Dr. Linda Venis）和我在美國加利福尼亞州立大學洛杉磯分校延伸教育部門編劇學程的同行，為分享這一非凡的作家之旅提供了機會。

感謝麥克・維斯（Michael Wiese）、肯・李（Ken Lee）、麥特・巴伯（Matt Barber）、吉娜・曼斯費爾德（Gina Mansfield）和麥克・維斯製作公司（Michael Wiese Productions）所有了不起的才俊對本書充分信任和支持。

感謝蜜雪兒・薩米特（Michele Samit），受人尊敬的戰友，是她教會我如何在必需的鱷魚皮下保持詩人的靈魂。

感謝和我一起工作過的製片人、導演、編劇、執行長、經紀人和演員，他們每天都在向我證明勇氣是壓力之下的真正風度——他們中的很多人都有著慷慨的心，也有些人沒那麼大方，但他們都是好老師。

感謝我的朋友們的深情厚誼。感謝我的家人——戴安、愛麗絲和歐文，他們白天黑夜無條件地支持我，辛苦地見證了「癡迷」的真正涵義。

尤其要感謝伊斯拉和肯尼斯・艾德森，是他們最先向我展示什麼是愛，沒有他們就不會有這本書。

前 言

創作好故事的新工具

不管你剛開始寫故事還是你已經有了一些劇本或小說的創作經歷，這本書都將向你展現創造吸引讀者、經紀人和製片人的有力故事的全新方法。本書提供了獨特的建構情節範本，可以提高你的寫作技巧，使你邁入「熱賣劇本」的行列。

在本書中聲稱的觀點我視作承諾，不要認為我不看重這些事。

這二十多年，我一直以創作電影和電視劇本為生，包括參與17部劇情片劇本創作。目前，我是美國加利福尼亞州立大學北嶺分校的編劇教授和編劇研究所的主任。十多年來，我還在世界上最大的編劇培訓中心——美國加利福尼亞州立大學洛杉磯分校延伸教育學院，講授編劇課程。

恕我直言，如果你選擇為電影或書講故事這個神奇的藝術創作工作，而且採用本書中闡述的概念，你可以在追尋有力的故事創作之路上少走很多彎路。

我在此將使用電影劇本的創作語言，但請牢記，這些原則同樣適用於小說創作。

這是一個不爭的事實：所有的新手劇本，95%都無法拍成電影。而且這些劇本失利的原因都出於相同的理由，它們沒有包含足夠積極、扣人心弦的戲劇行動來支撐整部電影。即使有吸引觀眾的角色和驚豔的對白，許多編劇對需要多少情節來抓住觀眾整整兩個小時仍然一無所知。

在閱讀成千的劇本並與好萊塢主流電影公司的編劇、執行

長、製片人和導演討論電影故事，以及仔細分析數百部電影後，我發現了每一部票房成功的電影在敘事上都包含同樣的細節模式，由 23 個特定的互有關聯的行動故事組成，我把一部賣座電影的劇本所必備的這 23 個鏈稱作英雄目標序列®。

（注：實際上，英雄目標序列®各段落的必須數量有一個彈性的範圍，不會少於 20 個，也不會多於 23 個。但是為了簡單起見，當我提到英雄目標序列®範式時，我會使用極值 23。）

任何一個曾經坐下來寫劇情長片的人都知道第二幕，劇本 70 頁的中段，是一個危險地帶。劇本受人追捧或無人問津基於中間段的故事。第二幕充滿不可思議的挑戰，有如巨大的荒漠，其中散落著許多懷著希望卻沒能抵達彼岸綠洲的編劇的白骨。

如果有更標準、更一致、易用的故事範式會不會非常有幫助？

當然，就像所有事情一樣，天資那不可估量的力量對寫作有著莫大的幫助。但是事實告訴我們，天賦不是誰能否賣出劇本的決定性因素。總之，好萊塢幾乎不會買來一個劇本卻不經重寫就開拍。

好萊塢購買故事，然後發展劇本。

編劇兼導演勞倫斯・卡斯丹（Lawrence Kasdan）說：「美國電影的傳統是關於敘事。」換句話說是關於充分架構的情節。

歸根結底。電影成功的原因就是它們基於相同的故事結構。不管是《全面啟動》、《阿凡達》、《黑暗騎士》、《鴻孕當頭》、《MIB 星際戰警》、《神鬼無間》、《愛情限時簽》、《鋼鐵人》、《麻

雀變鳳凰》、《雷之心靈傳奇》、《醉後大丈夫》、《永不妥協》、《鬥陣俱樂部》、《為你鍾情》、《穿著 Prada 的惡魔》還是《天外奇蹟》，無論什麼類型，如果電影票房成功，如果它們能吸引人們走進電影院，那麼我斷言這些電影包含了同樣的 23 個漸進的故事行動，就像每一部成功的電影一樣。

也許，這是一個異乎尋常的想法。起碼，讓人有點難以置信。但這千真萬確。

本書提供的是一個非常明確、易懂的英雄目標序列，以清晰互連的模式毫無漏洞地推動你的故事前進。每一步都把故事的各個部分結合在一塊，為你的讀者創造一段前後一致而令人興奮的旅程。

如果你的劇本吸引了一名製片人，並讓他急著想知道接下來會發生什麼，那麼你的劇本就有賣出去的機會了，對吧？

請不要認為我提出的是用來刻板複製技術完美但故事無味的公式。絕不是的。當使用這些工具時，你仍然需要像之前一樣努力、揮汗、開動腦力和激發你的創造力。但本書使你腦海中的任何點子（實際上**任何基於衝突的故事點子**）都有可能變成電影，應用這個方法來設計情節，為目標序列範式提出的任何問題創造答案，以及自信地知道你的寫作吸引觀眾並有可能成為成功的電影。

如果你的劇本缺少了這必需的 23 個段落，那麼它很可能會永遠埋沒在經紀人或製片廠的廢稿堆裡。

言過其實？

下面的章節將會證明這一點。

本書分為四個部分。第一部分主要闡述重要的觀念，為什麼講故事的儀式對我們來說是如此重要、衝突扮演的基本角色，以及資深編劇和小說作者如何採用英雄目標序列®，在創造故事時最適切地用這些永恆的人類真理來贏得經紀人和製片人的喝彩。

第二部分探討創造角色的方法，以及研究編劇創作故事可用的普世角色類型。這部分還包括透過 23 個故事段落塑造角色的工具，以及你為角色所寫的對白聽起來應該是怎樣的。

第三部分解釋角色即情節和情節即角色，闡述電影故事結構的基本元素，也是更為詳細的 23 個段落範本的基礎，以及一個有力的角色成長弧線是如何完美地契合 23 個英雄目標行動，賦予你的劇本深刻的主題並引人關注。

第四部分逐步地詳細分析票房成功的電影其 23 個銜接的故事段落，提供了你前所未見的最為有力的情節概述方法。

本書「秉持的熱誠」貫穿在展現如何理解，以及使用可以極大提升任何編劇作品的英雄目標序列®。

目錄

第一篇
建立基礎 　　　　　　　　　　　　　001

第一章　　　　編劇的目標　　　　　　　003

第二章　　　　我們如何感受一部電影　　011

第三章　　　　如何透過改變吸引觀眾　　027

第四章　　　　衝突為王　　　　　　　　039

第二篇
創建你的角色 　　　　　　　　　　　053

第五章　　　　角色要素　　　　　　　　055

第六章　　　　耀眼的對白　　　　　　　095

第三篇
建構故事結構 　　　　　　　　　　　113

第七章　　　　電影的基本故事結構　　　115

第八章　　　　角色成長弧線　　　　　　141

第四篇
英雄目標序列® 的力量　　153

第九章　　優秀電影中的 23 個故事鏈　　155

第十章　　第一幕：英雄目標段落 #1～6　　167

第十一章　　第二幕前半段：段落 #7～12　　199

第十二章　　第二幕後半段：段落 #13～18　　231

第十三章　　第三幕：段落 #19～23　　267

第十四章　　《天外奇蹟》的英雄目標序列　　291

作者後記　319

參考電影目錄　323

附錄（傅秀鈴）　337

第一篇

「沒有比帶著激情寫故事更愉悅的事情了。」

——昆汀・塔倫提諾（Quentin Tarantino）

建立基礎

Chapter *1* The Screenwriter's Goal

第一章

編劇
的目標

　　爽朗的清晨醒來，你拉開窗簾看到松鼠在圍欄外嬉戲。嘭！靈光一現，有了。

　　一個絕佳的電影新點子。

　　這就對了。突破的契機。

　　你甚至沒有停下來加熱一下隔夜咖啡，便匆匆回到自己的電腦桌旁，撲向鍵盤，十指飛舞。思如泉湧！劇本從指尖流出。

　　感謝閃現的靈感。這是令人興奮不已的創造力源泉，是無可比擬的一劑猛藥。

　　一口氣寫到大約 48 頁。

　　停滯。

　　抓耳撓腮，不得要領。**接下來**，主角應該做什麼？熨衣服？給女友發短信？小睡會兒？

　　唉……毫無頭緒。

　　永恆的真理再次得到驗證：**沒有計畫，就沒有奧斯卡。**

　　這是寫作人生的定律。一個新故事要想贏得脫穎而出的機會，作者就須提前籌劃情節發展的脈絡——從第一頁到最後一頁，這是成功的必要條件。一個缺少成熟規劃就上馬的新計畫，最常見的結局就是束之高閣的半成品劇本或小說，讓人再也不會看一眼。

　　幸好，一個我稱之為英雄目標序列®（Hero Goal Sequences®）的概念可以使這些被遺忘的劇本重見天日。

　　這一範式無論在哪裡都提供了最佳的故事創造工具。同樣，它也適用於小說和劇情片劇本。

　　一個好故事像是一張由繽紛彩線交錯編織而成的精緻織錦。每一縷線就其自身來說沒有意義。只有當所有的線交織，呈現一幅精心設計的圖案時，這一切才昇華為藝術。

故事儀式

根據《韋氏辭典》（諾亞・韋伯斯特／Noah Webster），儀式（ritual）是指「任何正式的傳統慣例、規定形式或⋯⋯禮儀程序。」

規定形式。簡言之，編劇正是如此，而英雄目標序列®也是指此。

理解我們享受故事敘述的儀式性方式，可以讓我們弄清楚所有故事寫作的基本概念，就是**任何一個口耳相傳的好故事都是由一系列透過故事儀式結構串成的規定形式所組成，這正是我們體驗生活本身的方式**。

這就是為什麼對電影劇本來說，故事架構或情節事件的排序始終是至關重要的。

我們為何看電影

欣賞一部好電影是一件無可比擬的樂事。如果我們突然永遠失去了電影，真的無法想像生活會何等無趣。

但是為了使創作更有效率，我們必須瞭解每一個坐在影院忍受片頭廣告和等待電影開場的觀眾的最根本的個人原因。

所以，我們**到底**為什麼去看電影？

為求娛樂。這是肯定的。

此外，我們想要體驗那些在現實生活中可能永遠不會經歷的冒險。是的。

毋庸置疑，在光影世界中我們尋得開懷大笑，也落得失聲痛哭。《鐵達尼號》（*Titanic*, 1996）不可思議的全球票房神話正是巧妙地運用悲喜交織。

但這個問題的答案正包含著我們作為故事講述者的基本目的，

所以我們需要將其提煉成最簡單的形式。

我們看電影是為了獲得深刻的感受。

我們看電影是因為我們想要各種各樣的情感洗禮。這就是成功影片的真諦。戲劇或喜劇，都引導我們觸碰自己內在的人性和體驗情感淨化。

編劇的千里之行以專注、簡單、首要的目標開始，那就是引導觀眾獲得意味深長的深切體驗。

每一個故事都是神話

優秀的電影透過充滿魅力的主角及其必須破解看似無解的難題，來牢牢抓住我們的注意力。但是每一個構思出眾的故事所隱含的情節深意也會對我們產生巨大的心靈震撼，每一部電影都會為我們帶來一些生活啟示。

無論是佳片還是爛片，我們都會尋找故事蘊藏的寓意。對此，我們情不自禁。人類大腦與生俱來就會追尋萬事萬物的意義所在。人們回應故事的方式正起源於我們的共同需要，那就是找到所有體驗的意義。

所以，觀眾會有意或無意地挖掘每一個電影故事以尋找要義，不論是編劇有意設置或是無心插柳的主題。

我們應帶給觀眾的正是我們對生活最好和最真切的觀察。

每一部電影都是關於主角衝破僵化的社會習俗，力圖改變它們，或是他為了捍衛珍貴的理想而著手保護它們的**神話故事**。

神話承載意義。編劇必須清楚要如何在電影中傳達意義。

主題與何處尋之

　　故事內在的中心思想被稱為「主題」（theme），而任何電影故事的主題通常可以在主角的人性弱點中找到。

　　當編劇塑造某些虛構的主角面對令人卻步的旅程時，他會給角色添上些許個人缺陷或缺點。於是一路上，當主角為了實現他的故事目標而奮力克服這些缺點時，電影的主題也隨之浮現。

　　無論是動作鉅片的大刀闊斧，還是探討關係的小品，主角學會如何提升他自己內心的情感世界，都將是呈現給觀眾的富含深意的禮物。

　　我們可以把電影故事想像成主角從幼稚到成熟的情感之旅。每一個主角的故事都是一段我們與其同行的旅程。

　　許多偉大的電影藝術家圍繞角色克服與他人關係的問題來認清真正的自我，以此建構電影敘事。編劇以及好萊塢一流劇本顧問麥克・豪格（Michael Hauge）把逐漸發現人性本質的過程稱為主角的內心之旅：從**身分**到**本質**的轉變，從剛一開始戴著自我保護面具的身分偽裝，到最後卸下假面，回歸真誠、有意義的本質。

　　討人喜歡的浪漫歷險電影《史瑞克》（*Shrek*, 2001）帶我們認識了一個獨自生活在沼澤深處的溫和怪物。他只希望過與世隔絕的平靜生活。只要有人闖入史瑞克的領地，他便會把他們嚇跑。如此一來，史瑞克留給村民的印象正如他們對怪物的成見，不過這可以讓他將被拒絕的情感創傷深藏內心。

　　史瑞克認定自己更喜歡獨自隱居。但當史瑞克的沼澤地湧入一群被法爾奎德領主趕出自己家園的童話人物時，他驅趕他們的唯一方法就是冒著巨大危險去解救公主。一路上，可愛的怪物意識到要想獲得真正的幸福，他就必須冒險向他人坦露心聲。

　　當我們敞開心扉時都會害怕遭到拒絕的痛苦。但接受生活中的

某些煎熬才能活得充實。所以史瑞克最終鼓足勇氣向菲奧娜公主真誠表白，他的坦誠讓真愛走進他的世界。

我們發現《史瑞克》的主題透過主角自身的角色成長得以揭示：為了找到真愛，我們必須願意承受一些痛苦並保持情感的開放。

很多電影圍繞著愛的探索來構築主題。影史上被研究最多的電影之一是《大國民》（*Citizen Kane*, 1941），開場不久，當查爾斯‧福斯特‧凱恩（Charles Foster Kane）在他自己的莊園仙納杜孤獨死去時就引出了一個不言而喻的主題問題。我們好奇一個富可敵國的人為何孤獨終老。

而我們發現凱恩一生都在渴望被愛，但他自己卻從未能夠以愛回報。

「他從不坦誠，」朋友傑迪戴亞‧利蘭德（Jedediah Leland）談到凱恩時說，「他也從不付出任何東西，他只會給你點小費。」沒有付出卻渴望愛情就只是虛榮。所以當查理‧凱恩因未解決以自我為中心的性格缺陷而造成他的孤獨離世時，影片的中心思想浮現：為了獲得愛情，我們必須先不計回報地去愛他人。

但是那些停留於生活表層的電影又是如何？比如說，一部早期「007」電影的主題是什麼？魅力四射卻缺乏深度的主角的人生哲學只是為了打敗壞蛋，並且他從未失手。所以任何一部早期的「007」電影所傳遞的主題就是：邪不勝正。

淺顯的類型片的主題也難免膚淺，但是我們必須注意到即便是「007」電影也有一個主題。

現在的「007」電影已經煥然一新，龐德這個符號性角色變得更加有血有肉並終於被賦予了人性缺點和內心衝突，這一切使得新的「007」故事包含了遠比之前僅限愛情和單純復仇等更為深刻的主題。

所以編劇的目標是為一個陷入困境的主角從頭到尾設計一段引

人入勝、饒富意義的旅程——這段旅程指引觀眾發現一些放諸四海皆通的人類真理和體驗強烈的情感洗禮。

小結

- 在你開始創作劇本之前，充分考慮你的故事創意並利用英雄目標序列®創造一個有效框架，這是非常重要的。

- 故事是透過規定的儀式呈現方式與觀眾交流，這使得影片中的劇本結構或情節事件的次序極為重要。

- 每個人都渴望深刻感悟，編劇必須在每一個故事中都讓觀眾全情投入。

- 觀眾對任何一個故事都會下意識地尋找其中心思想，無論是編劇有意設計或無心插柳的主題。所以好電影必須傳遞精心設計的人生真實寓意。電影呈現善惡、對錯，每一個編劇都應該責無旁貸地為故事賦予反映人類真理的主旨。

- 每一部電影特定的中心思想被稱為「主題」，這附著在具有性格缺陷的主角身上。主題是透過核心角色如何成長從而解決情節衝突來揭示的。

 練習

隨意寫下三個人名。

例如：

1. 艾倫諾拉

2. 柯利弗德

3. 漢麗艾塔

現在給每個人安排一份與其名字相配的工作或主要的人生追求。工作可以是各行各業。

1. 艾倫諾拉——英國廣播公司的記者。

2. 柯利弗德——高級餐廳老闆。

3. 漢麗艾塔——初中體育老師。

接下來，為每一個人物設定一個帶有情緒內容的主題，使用以下蘊含戲劇性動作的主題陳述格式：

為了＿＿＿＿＿＿＿＿＿＿＿＿＿＿＿＿＿＿＿＿＿＿＿＿＿＿
你必須＿＿＿＿＿＿＿＿＿＿＿＿＿＿＿＿＿＿＿＿＿＿＿＿＿。

例如：

1. 艾倫諾拉——英國廣播公司的記者：為了找到生活的意義，你必須同時用心和大腦去追尋。

2. 柯利弗德——高級餐廳老闆：為了從悲愴的失落中痊癒，你必須以活在當下的方式紀念過去。

3. 漢麗艾塔——初中體育老師：為了找到真愛，你必須先學會愛自己。

結果：你現在已計畫了三條有魅力和有意義的旅行路線，麻煩纏身的主角會帶著觀眾一同去發現放諸四海皆通的人類真理並經歷深刻的情感洗禮。

選一個，然後開始發展你的故事。

第二章

我們如何
感受一部電影

任何成功劇本的前幾頁內容都以贏得讀者的信任為主。

編劇得把製片人牢牢吸引住，才能讓他安坐於皮椅上閱讀你的劇本，被你留在後面的精采好戲征服。必須在旅途啟程的時候就說服製片人，他縱身躍入你所打造的愛麗絲的神奇鏡子般的旅程絕對不是浪費時間。所以你必須要使其身歷其境，你要儘快地吸引、誘騙、迷惑或哄勸每個讀者，讓他們和你的主角建立情感連結。

在讀者被深深感動前，他必須非常在乎故事。

如何做到這點？

依靠有感召力又為世人認同的人性本善。成功的編劇在創造故事時會促使觀眾本能地融入故事並抓住人的自然本性，即是當我們看見其他人處於困境時會關懷。

但為了使觀眾與陷入困境的主角感同身受，觀眾必須在某層面上喜歡他們。因此，在每部影片開場時最為緊要的關鍵步驟便是——以立刻能建立角色共鳴的方式介紹你的主角。

不論故事類型，也不論主角是否是傳統的好人類型，或是某些性情乖戾、道德有問題的非傳統英雄（Anti-Hero），這一點維持不變。

讓你的主角引人共鳴

好萊塢花了大錢設法讓你喜歡上主角。電影明星的巨額片酬是一部分，因為製片人依賴明星的個人魅力使其所扮演的每一個角色散發溫暖動人和使人共鳴的氣質，以此來牽動觀眾的心。

回想一下那些一開場就已經打動了你的電影。你是什麼時候意識到自己已經被主角的一舉一動所吸引？

《教父》（*The Godfather*, 1972）一開場，我們就認識了身著軍裝的年輕主角麥克·柯里昂（Michael Corleone〔艾爾·帕西諾／Al

Pacino 飾〕），我們沒有理由不喜歡他。同樣如此的還有《阿波羅 13 號》（*Apollo 13*, 1995）中的太空人吉姆·洛弗爾（Jim Lovell〔湯姆·漢克斯／Tom Hanks〕飾）、《曼哈頓奇緣》（*Enchanted*, 2007）中的公主吉賽兒（Giselle〔艾咪·亞當斯／Amy Adams〕飾），即使是《瘋狂理髮師》（*Sweeny Todd*, 2007）開場那可憐的斯威尼（Sweeny〔強尼·戴普／Johnny Depp〕飾）也是一樣。

但當然，每次我向學生強調創造引人共鳴的主角是至關重要的時候，總有人想找出特例來反駁。

「嘿，是嗎？那《今天暫時停止》（*Groundhog Day*, 1993），或《愛在心裡口難開》（*As Good As It Gets*, 1997），又或《希德姊妹幫》（*Heather*, 1988）呢？這幾部影片的主角一點都不討人喜歡！」

我會回答：**先別那麼快下決定，再仔細看看。**

當我們初識《愛在心裡口難開》中的主角馬文·尤德爾（Melvin Udall）時，他把一隻小狗扔進公寓的垃圾槽，就因為它在公用大廳小便。馬文（Melvin〔傑克·尼克遜／Jack Nicholson〕飾）還對他生活裡的每個人都惡語相向，肆意羞辱。所以，這樣乖僻的角色讓人避之唯恐不及，還有什麼共鳴可言？

個人而言，我覺得馬文·尤德爾是構思最出色和最具共鳴的銀幕主角之一。

從《愛在心裡口難開》一開始，馬文就被囚禁在那座叫做強迫性精神障礙的大獄中。馬文的性格並非他的錯，他生來如此，所以他正遭受疾病的不公平傷害。

至少，他有勇氣反抗他人。他當面羞辱他們——有時候，我們希望自己也能擁有這種性格。

之後，唯有馬文先發現了女服務生卡蘿（Carol〔海倫·杭特／Helen Hunt〕飾）真實的內在美。我們喜歡馬文，因為他眼光獨到地追求我們早已關心的女人。

事實上，馬文是一個空前成功的言情小說家，這揭示了他內在的本性。他極度渴望愛情，但被囚困在精神疾患中，正如馬文身上所體現的——人緣極差，他只能承受折磨。

當我們被馬文信手拈來的冷嘲熱諷逗笑時，我們也為他心碎。我們支持馬文從自我強迫的孤立中解脫，並找到自己的幸福。他很快贏得了我們的心。

塑造一個令觀眾關心的主角並不是表示要創造一個完美無缺的人。當主角陷入困境，在錯誤的時刻說愚蠢透頂的話時，我們更能看到自己的影子。這些是我們感到親切的特質。我們喜歡布麗姬·瓊斯（Bridget Jones〔芮妮·齊薇格／Renée Zellweger〕飾），也喜歡愛琳·布勞克維奇（Erin Brockovich〔茱莉亞·羅伯茲／Julia Roberts〕飾），還喜歡《40處男》（*The 40 Year Old Virgin*, 2005）中的安迪·斯蒂哲（Andy Stitzer〔史提夫·卡爾／Steven Carell〕飾）。

維持角色共鳴的平衡

與缺點和弱點的存在同樣重要的是，你必須要注意以優點來平衡這些缺點。

記得 2002 年的浪漫喜劇《天算不如人算》（*Life or Something Like It*, 2002）嗎？你大概不會記得，因為鮮有人看過這部電影。影片講述某地方電視臺的一個新聞記者，在某個工作日，從無家可歸的街頭先知處得知自己時日無多而引發的故事。

主角蘭妮·克雷根（Lanie Kerrigan〔安潔莉娜·裘莉／Angelina Jolie〕飾）是一個令人生厭的淺薄女人，她給人的印象就是不值一提的地方名氣和漂染出的金髮。蘭妮的未婚夫是電影歷史上最無知又自戀的棒球手，她自認為自己的生活是完美的典範。但是當

蘭妮聽了先知關於她迫在眉睫的死亡預言後，她開始重新思考自己的感情和成就，並最終覺得這一切都是浮雲。

《天算不如人算》的票房慘澹。依我的判斷，其商業失敗的原因在於劇本中的主角過於自私和虛榮，影片作者把主角的缺點過於放大了。蘭妮‧克雷根不具備任何彌補缺點的特質，觀眾恨不得她快點平靜地死去。

為了能讓觀眾隨著你的電影激流而跌宕起伏，你必須先帶他們上船。當觀眾從你的主角身上找到共鳴時，他們會**認同**這個人物。他們會將自己投射到你的主角身上，身臨其境般歷險追逐。之後，觀眾會急切地爬上小船並全身心投入到電影旅程中。

由此，他們開始信任你。

角色共鳴的祕訣

與主角共鳴的認同感在劇本中應儘早出現。第 2 頁不錯，出現在第 1 頁那就更棒了。

但是編劇到底如何創造引人共鳴的角色呢？

幸好這裡有一個祕訣，列表中有 9 個要素以供創設觀眾和主角之間感同身受的情感共鳴。

越多共鳴特質，電影中最重要的角色就越為豐滿，更具力量和深度。一般來說，創作**任何**電影劇本時至少使用 5 個共鳴特質。如果能用到 6 至 7 個特質可能會更好。

以下是為觀眾創造角色共鳴的人格特質和故事情境：

1. 勇氣

你的主角必須有膽量，這可沒有討價還價的餘地。

016

每一個主角都肩負著抓住觀眾整整兩個小時情感參與的重任，所以你必須從一開始就表露出他們勇敢的性格。觀眾只對英勇無畏的主角感興趣。我們欽佩他人勇於面對困難，我們也急切地關心他們的遭遇。

我們更容易認同有缺點的人，是的，但這些缺點定然不能包括缺乏勇氣。因為只有勇敢的人才會採取行動，也只有行動才可以推動情節向前發展。

如果劇本講述的是缺乏勇氣的普通人、膽小的人、從未試想過追尋夢想且毫無自信的人，那麼這個人根本無法贏得我們的青睞。如果主角沒有勇氣把握自己的命運，那麼就會淪為編劇筆下的**消極核心主角**（passive central character）。這一直是眾多原創新劇本賣不出去的主要原因之一。

巧用英雄目標序列®自然而然會使主角從消極轉變為積極。

每一部電影都有值得主角想得到而為之努力的東西。這是某些特定的目標。在追尋路上，主角必須有足夠的膽識承擔風險。**主角讓故事發生。**

同理，即使較為平淡的故事和家庭劇也是如此。片中的主角身上也必須體現出一種平和的英勇。

在《殺無赦》（*Unforgiven*, 1992）中，我們初識主角威廉・曼尼（William Munny〔克林・伊斯威特／Clint Eastwood〕飾）時，他正在荒寂的大平原某地經營著一家小型養豬場，竭力撫養兩個孩子。自從他的妻子死後，曼尼便獨自一人擔起撫養年幼孩子的重擔（勇氣）。即使面對迫在眉睫的破產危機，他仍力圖維持和藹可親的好父親形象（更大的勇氣）。我們不久瞭解到曼尼曾是一個不折不扣的酒鬼。此時生活在紀念愛妻的回憶中，曼尼仍克制自己不碰酒，這樣他可以更盡心盡力獨自撫養孩子（是的，這需要更大的勇氣）。電影很快交代曼尼過去曾是一個聲名遠播的槍手，當他與其他殺手

交鋒時，身上有一股無畏生死的瘋狂勁（扭曲的勇氣）。

我們對《殺無赦》中主角的所有這一切的瞭解發生在初識他的幾分鐘之內。

愛琳・布勞克維奇（Erin Brockovich）初次亮相是她正在醫生辦公室參加一場求職面試。我們瞭解愛琳是個失業的單身媽媽，她努力地撫養三個孩子（勇氣）。為了贏得面試官的青睞，作為求職者的她做足了準備工作（充滿希望的勇氣）。

我們發現愛琳失去上一份工作是因為照顧生病的孩子而不得已離職，這也表明愛琳為孩子的幸福犧牲了自己的事業（勇氣）。愛琳的前夫一無是處，所以她選擇了離開他（勇氣）。

她總是非常真誠和直率（勇氣），但是她急於求成，還是沒能獲得工作。隨後，她的車被一輛急速駛來的捷豹撞上，因此她聘請了一位律師來打官司索賠（勇氣）。因為她在證人席上過於誠實（勇氣）而敗訴，愛琳毫不避諱地痛斥自己的律師（勇氣）。之後，愛琳四處奔波找工作，因為她要養活孩子們（勇氣）。

此時，甚至片頭演職人員表都還沒結束。

許多出自編劇新手的劇本中，其主角往往沒有開門見山地顯露出自身的勇氣。毫無疑問，這些劇本從一開始就陷入困境。

2. 不公平的傷害

生命很少是公平的。

當你被忽略而晉升無望，卻眼睜睜看著不稱職的奉承者步步高升時，心中是何感受？沒有什麼比不公平更能激起我們的憤怒。

但對於編劇來說，這是一個契機。

把主角置於遭受明顯的不公平境地是繼勇氣之後結合觀眾和主

角的最有效方法，有多達 75% 的成功電影以主角經歷某些不公平的傷害開場。

在《上班女郎》（*Working Girl*, 1988）中，主角泰絲（Tess Mc-Gill〔梅蘭妮‧葛里菲斯／Melanie Griffith〕飾）身為資深助理沒日沒夜地辛勤工作，幫她那混日子的股票經紀老闆解決客戶的各種麻煩。她只要求一個機會，一個實至名歸應得的升職機會。但是泰絲的男同事剽竊她的好點子、詆毀她的才華、嘲弄她，並試圖勾引她。沒有人把泰絲當回事。她是一個遭受不公平傷害的受害者，但她仍然抱著勇氣奮鬥。

看見這是如何運作成功的了嗎？

在《華爾街》（*Wall Street*, 1987）的開場，股票經紀人巴德‧福克斯（Bud Fox〔查理‧辛／Charlie Sheen〕飾）在一次股票交易時被不擇手段的客戶耍了。膽小怕事的主管強迫巴德個人承擔公司損失，即使這壓根不是他的錯。

這樣的例子不勝枚舉。

不公平的傷害也將主角置於不得不出手的境地，為了以正勝邪而採取行動——任何一個電影故事展開的絕佳策略。

3. 本事

講述無能失敗者的電影難得一見。

我們羨慕魅力四射、身有專長和聰明機智的人，這些特質是他們成為各自領域的大師的基礎。主角打拼的領域並不重要，重要的是他精通其道。

我們有很強的包容心，可以原諒很多事，只要主角在關鍵時刻能大顯身手。

《殺無赦》中的威廉‧曼尼不僅僅是一個隱退的神槍手。在他

行走江湖的那些日子裡，他是當時最致命的殺手，無所畏懼的他令人聞風喪膽。曼尼過去是最好的殺手。

　　同樣，在任何警探電影或職業戰士、鬥士的故事中，主角登場時可能是一個酗酒者，甚至是一個糟糕的丈夫和不稱職的父親，但是只要他一面對任務、案子，他一定是值得尊敬的勇士。交鋒時刻，他依然是頂尖高手。

　　在《力挽狂瀾》（*The Wrestler*, 2008）中，即便蘭迪·羅賓遜（Randy Robinson〔米基·洛克／Mickey Rourke〕飾）呈現給我們的一直是他的傷病和生活窘境，但他向我們證明他曾經是，現在也依然是職業摔跤界的最佳鬥士之一。

　　這一角色共鳴工具同樣適用於各行各業平凡的小人物。在《落日殺神》（*Collateral*, 2004）中，主角麥克斯（Max〔傑米·福克斯／Jamie Foxx〕飾）不僅僅是一個計程車司機，他是你所能見到的最正派、最了解現實生活和守時的計程車司機。

　　新手的劇本常常會以主角因為自己搞砸了他那糟糕的工作而被炒魷魚開場。隨後主角逕自去了自己鍾愛的小酒吧叫了一打烈酒瘋狂買醉，他的調酒師也笑他是一個無可救藥的蠢蛋。之後他沮喪地回到家，又被女友滔滔不絕地訓斥他是怎樣的笨蛋、性無能、酒鬼和一個徹頭徹尾的懶骨頭。通常，主角一邊看著電視、喝著小酒，一邊承受這樣的語言暴力，偶爾他會反擊「嘿，八婆……」隨後，他的女友拎著行李箱衝了出去，他點燃一根大麻菸捲，陷回沙發裡，並且說一些「糟透了，夥計」之類的話。

　　他是個徹頭徹尾的懦夫，一切糟糕的事情都是他自己的錯，簡直一無是處。如此一來，觀眾還會期待接下去他到底會發生什麼嗎？不好意思，我們早已沒有興趣。

　　（提醒：當任何一個故事需要主角被炒魷魚時，確保他被開除的理由不是他咎由自取。一定要是不公平的傷害。）

初看《體熱》（*Body Heat*, 1981），你可能認為奈德‧拉辛（Ned Racine）是身懷本事原則的一個例外，因為在他的律師行業，奈德（威廉‧赫特／William Hurt 飾）表現得沒有任何競爭力。但請仔細觀察。他真正的聲譽來自他是大眾情人式的情場高手，一個優雅和迷人的女性殺手，當他的絕大多數朋友木訥、沒開竅時，他已經在情場春風得意。這是奈德的真正本事，在男歡女愛的世界，風流倜儻的奈德至少在他的家鄉無人能及。

4. 幽默

我們對製造歡樂的人缺乏免疫力，我們自然會被身邊幽默的人吸引。真正的智慧是機智且充滿人性洞察力的。所以，只要你可以賦予主角充沛而有趣的幽默感，那就不要猶豫。

在《終極警探》（*Die Hard*, 1988）中，警官約翰‧麥克連（John McClane〔布魯斯‧威利／Bruce Willis〕飾）與整棟辦公大樓的恐怖份子打得不可開交時，他還時不時說些俏皮話來緩解緊張氣氛。

在《永不妥協》（*Erin Brockovich*, 2000）中，愛琳接手一樁高達數十億美元的公共事業公司關乎生死的集體訴訟案，但她仍常用自嘲的妙語化解壓力。

這並不適合所有電影。《越過死亡線》（*Dead Man Walking*, 1995）中的修女海倫‧普雷金（Helen Prejean〔蘇珊‧莎蘭登／Susan Sarandon〕飾）在她探監死囚時就不能隨意開玩笑。

但是一般來說，機智作為角色要素適合許多劇情類電影的主角。即使在精神病院的瘋子中間，惡作劇的病人派崔克‧麥克默菲（Patrick McMurphy〔傑克‧尼克遜／Jack Nicholson〕飾）在精采的劇情片《飛越杜鵑窩》（*One Flew Over the Cuckoo's Nest*, 1975）中也是通篇犀利的言辭。

不過值得注意的是賦予主角幽默感是一回事，**取笑主角**則完全是另一回事，應當極力避免後者。

5. 善良

在你所能之處，儘管向觀眾們展示主角心地善良吧。

我們很容易關心善良、正直、樂於助人、誠實的人，我們也欣賞那些善待他人和尊重卑微行業的人，以及保護弱者或維護無助者的人。

還記得拳王洛基（Rocky Balboa〔席維斯・史特龍／Sylvester Stallone〕飾）精心照料寵物龜、指導街頭流浪者和殷勤對待極為害羞的女朋友嗎？即便他只是個二流拳手，但洛基展現了他的愛心和慷慨。

我不建議你寫的角色總是把自己擺在最後的位置，或輕視自己，或是不停地道歉。這種行為只能表現出主角缺乏自信。

作為一個好人並不意味著低聲下氣。平實的善良就夠了。

《MIB 星際戰警》（*Men In Black*, 1997）的第一個場景，探員 K（湯米・李・瓊斯／Tommy Lee Jones 飾）在搜尋匿名潛行的外星罪犯時攔停一輛塞滿墨西哥偷渡者的廂型貨車。探員 K 對這些惶恐不安的偷渡者非常友好，並用西班牙語告訴每一個人不用害怕。當 K 找出那個外星罪犯後，他把其他人都安然無恙地放了，並真誠地說俏皮話：「歡迎來到美國。」

探員 K 只對外星罪犯鐵面無情，對其他所有人抱以尊重和友好。他是一個好人，一個勇敢的人，一個身手不凡的人。

怎能不招人喜歡？

當然，有些主角不那麼友善，比如《愛在心裡口難開》中的馬文・尤德爾。但是在塑造主角時如不考慮善良特質的話，那麼編劇

必須展現其他紮實的因素來讓觀眾認同這個角色。

6. 身處險境

假如當我們初識主角時就發現他已經身處危險的境地，那麼這將立刻吸引住我們的注意力。

危險意味著即將來臨的人身傷害或損失的威脅。在特定故事中用什麼來代表危險取決於你的故事規模。

大多數動作—冒險電影以一個被稱為動作釣鉤（Action Hook）的驚心動魄片段開場。通常，這些釣鉤涉及主角遭遇生死危險。

但在較為平淡的故事中，生或死不是問題所在，主角將要面臨的危險可能是令人難以接受的失敗，比如《美麗境界》（*A Beautiful Mind*, 2001）；或是一輩子單身，比如《27件禮服的祕密》（*27 Dresses*, 2008）；又或是失去意義重大的戀人，比如《金法尤物》（*Legally Blonde*, 2001）。

在《雷之心靈傳奇》（*Ray*, 2004）的開場，年輕的雷‧查爾斯（Ray Charles〔傑米‧福克斯／Jamie Foxx〕飾）獨自站在美國大南方的鄉路邊等車。當然，雷忍受眼疾的不公平傷害。公車司機也因為他是黑人，而態度惡劣。隨後雷一到西雅圖就被狡猾的吉他手洗劫一空，並遭受三流酒館老闆的性侵犯。不久之後，另一個酒吧混混誘騙雷吸毒。

危險無處不在。

7. 受到朋友和家人的深愛

如果主角呈現在我們眼前時已有人深愛他，這也會使我們立刻關注他們。

　　想想你看過的那些以驚喜派對或主角被突然出現的一屋子好友震驚開場的影片數目吧，如《窈窕淑男》（*Tootsie*, 1982）、《上班女郎》或《神鬼制裁》（*The Punisher*, 2004），或是主角身邊有深愛他的父母、兄妹、愛人、孩子或摯友，如《阿波羅13號》、《勇敢復仇人》（*The Brave One*, 2007）、《驚爆萬惡城》（*Edge of Darkness*, 2010）和《接觸未來》（*Contact*, 1997）。

8. 努力

　　我們在意主角是否努力上進。努力的人有著一股上進的力量推動著故事發展，比如《我的野蠻網友》（*Bringing Down The House*, 2003）中的彼得・桑德森（Peter Sanderson〔史提夫・馬丁／Steven Martin〕飾）、《登峰造擊》（*Million Dollar Baby*, 2004）中的瑪姬・費茲傑羅（Maggie Fitzgerald〔希拉蕊・史旺／Hilary Swank〕飾）和《阿凡達》（*Avatar*, 2011）中的傑克・薩利（Jack Sully〔山姆・沃辛頓／Sam Worthington〕飾）。

　　你又能說出多少主角懶惰或無所事事的電影？即使是《愛上草食男》（*Greenberg*, 2010）中的羅傑・格林伯格（Roger Greenberg〔班・史提勒／Ben Stiller〕飾）也在努力建造狗窩和追求女人，並在特立獨行中找出自己生命的真諦。

9. 執著

　　執著使得勇敢、身懷絕技和努力的主角認定一個目標，這對於任何故事都是至關重要的。有動力的執著引發情節──並確保你的劇本不偏離方向，將其不懈地推至有力的高潮。

　　但要確保你的主角的執著是有價值的。

　　主角的另一些特質也可以幫助他贏得觀眾的支持，但千萬不要

忽略以上最基本的 9 點。不管你寫什麼類型的電影，都要充分地使用這些特質。

記住，我們必須與主角建立情感聯繫，即使是無情的非傳統英雄。

在《疤面煞星》（*Scarface*, 1983）的開場，小混混湯尼・蒙大拿（Tony Montana〔艾爾・帕西諾／Al Pacino〕飾）定然不是一個好人。但是角色共鳴工具的運用使得我們對他總是很關心：他超乎想像的勇敢、高超的犯罪手段、不時的幽默、遭受貧窮和身世的雙重不公平傷害、受到妹妹吉娜（Gina〔瑪麗・伊莉莎白・瑪斯楚湯妮奧／Mary Elizabeth Mastrantonio〕飾）和摯友曼尼（Manny〔史蒂芬・鮑爾／Steven Bauer〕飾）的深愛、在危險中過日子、日以繼夜地工作，以及對成功的執著。

九中取八，很不錯。

只有當你勾起了讀者對角色的關心，你的故事才能真正開始。

小結

- 在劇本一開始，編劇必須贏得觀眾的信任，並透過創造角色共鳴促使讀者與主角建立情感連結。

- 當觀眾因共鳴接受主角時，他們便會認同他，並會將自己投射到他身上，一起參與歷險旅程。經由認同，觀眾可以超越性別和物種來體驗主角的情感之旅，只要他本質上有可識別的人性即可。

- 角色共鳴應當保持平衡，不宜過於惡質或太過完美——而是足以讓觀眾關心的人。

- 觀眾的認同感可以快速使他們全心投入到電影中，這是非常重要的。因此，在每部電影的開場，編劇必須選用以下英雄／主角特質和情境

建立角色共鳴的認同：

1. 勇氣；

2. 不公平的傷害；

3. 本事；

4. 幽默；

5. 善良；

6. 身處險境；

7. 受到朋友和家人的深愛；

8. 努力；

9. 執著。

練習

　　找來任何一部賣座的單一主角結構的美國電影。你可以在網站 BoxOfficeMojo.com 查詢影片票房。

　　從主角出場開始，研究影片接下來的前 10 分鐘。寫下主角身上所表現出來的角色優點和缺點。然後回答以下問題：

1. 電影開篇使用了九大角色共鳴工具中的幾個？

2. 影片中主角的弱點為何沒有破壞角色共鳴？

3. 是否有本書中未提及的角色共鳴工具？

4. 觀看電影的前 10 分鐘後，你是否被影片吸引？為什麼？

5. 如果主角由影星扮演，演員本身的什麼個性特質有助於你認同主角？

第三章

如何透過
改變吸引觀眾

　　大多數人極力迴避改變。有些人甚至害怕改變生活中十分糟糕的部分。但幸好我們還有電影。

　　在電影院，我們可以無拘無束地享受改變。這樣的零風險，我們樂此不疲。大家都如此喜歡看電影的一個重要原因是**電影是不斷改變的代名詞**。

　　資深的編劇們善於經由激發觀眾對於主角的認同來吸引他們，然後提供源源不斷的轉變事件，來操縱故事以抓住觀眾。

　　無論是聲勢浩大還是娓娓道來的電影，觀眾都會期待片中主角從故事開始的老地方歷經磨難終抵新的彼岸。

　　《阿甘正傳》（*Forrest Gump*, 1994）一開場，阿甘（Forest〔湯姆·漢克斯／Tom Hanks〕飾）是一個頭腦有點遲鈍和略有殘疾的小男孩，總是受人欺負。他根本沒有機會改變一事無成的現狀。而影片結尾，他是聲名遠揚的戰爭英雄和白手起家的百萬富翁，還是一個睿智、充滿愛意的丈夫和父親。這就是改變。

　　《BJ單身日記》（*Bridget Jones' Diary*, 2001）一開始，布麗姬是一個缺乏自我價值的基層辦公室職員，與不入流的男人廝混，她找不到願意娶她的人。影片最後，她卻是全國知名、泰然自若的電視新聞女主播，身邊還有一位財貌雙全的律師愛人。布麗姬和她的世界已經完全改變。

　　關於缺乏改變但充滿力量的劇作，我記憶中只有山繆·貝克特（Samuel Beckett）的經典舞臺劇《等待果陀》（*Waiting for Godot*, 1953）。但值得注意的是雖然這本劇作改編成了同名電影（2011），但我不知道有多少人真正看過這部電影。因為沒有改變。

　　累積的故事變化是由貫穿整個故事、逐步發生的一系列細小變化構築而成。只有規律地每隔一段時間，讓觀眾經歷一些改變，那麼他們的情感才會被電影一路引領向前。

　　這裡有一個要點：**任何電影故事戲劇性上的成功，所需的若干小改變是可量化和持續的。**

在整部電影的情節中，作為戲劇力量的核心驅動力，改變的功能並不是隨機的；每個改變單元理想運作的情節事件本身的規模和目的也同樣不是隨機的。事實上，你可以準確預判情節突轉所需的改變數量和改變程度，甚至幾乎精確到以分鐘計的突轉發生時刻。

很快地，我將會向你展示每一部劇情片所需的「改變單元」的準確數字。這一標準十分精準，你總會預先知道你的劇本是否能打動觀眾。

這些改變單元就是英雄目標段落。

你曾喜歡的每一部成功的電影故事都可以用此方法解構。只要你領會了這些改變單元，你就可以用此利器創作扣人心弦並給人印象深刻的電影劇本。不再聽天由命。相反地，你在打造劇本時，可以確切地知道如何將戲劇衝擊發揮得淋漓盡至。

我瞭解很多人認為創意寫作過程永遠是一件深不可測的事情。有了這些想法，自然會抗拒任何故事片段的實用分析，擔心自己的創意火花被莫名其妙地扼殺。

但若把 23 個英雄目標序列的概念比作書中循序漸進的章節。每一章節都為下一章打下紮實的基礎，各章間互相關聯並相輔相成。被稱為「章節」的組織方法這一概念，並不會以任何方式約束和限制一部著作的內容，更不會消減其力量、原創性或藝術成就。

通常，交響樂要求有一系列規定樂章。這些樂章以既定的次序出現，彼此銜接。這一結構被作曲家成功地沿用了許多世紀。

所以，在對本書主旨草率做出任何結論前，想一想莫札特，或狄更斯。

在接下來的章節，我們會具體探討如何用英雄目標序列®打造精采的故事。但是現在，只需記住：鋪排有效的戲劇變化是偉大電影劇本的基本要素。

必要的高價賭注

高價賭注激發主角追求重大改變。

試想一下，週末晚上你呼朋引伴，在自家餐桌上玩幾局紙牌。

一幫朋友聚在一塊玩撲克。一起打趣、歡笑，再暢懷喝上幾杯。每個人都熱情高漲，沒有人真的在意手中的牌到底如何。

然後，羅琳突然將一大把籌碼丟到桌子中間。

大家一下子靜了下來。每個人都意識到 …… 這局是今晚最大的豪賭。羅琳咧嘴而笑。

頓時，所有人的目光都轉向說話輕柔的傑利身上，他是下一個下注的人。他把汗水直冒的手在褲腿上擦了擦，現在搞清楚羅琳是否在詐牌將決定一大筆錢的歸屬。

更別提在幾個月前，傑利和羅琳還是一對夫妻。直到有一天，羅琳在魚缸上貼了一張「親愛的傑利」的分手便條後便和一個清洗泳池的男人私奔了。

喧鬧嬉笑的氣氛一下子不見了。大家都為可憐的傑利捏了把汗。

羅琳曬得金棕的膚色流露出令人厭惡的自信，這些日子她總是散發出一絲氯漂劑的刺鼻味道。傑利面色蒼白。

他清了清嗓子。然後押上自己僅剩的所有籌碼。這可是他下個月的房租。傑利喃喃出聲：「妳又不是沒騙過人。」

羅琳舔了舔打過膠原蛋白針的嘴。

然後，她一張張緩緩地攤牌。

我們會好奇到底誰贏了嗎？

當然。因為這一局牌不僅僅是關於錢的輸贏。儘管檯面上的錢確實不少，但此刻的攤牌更夾雜著心碎、夢醒、背叛和可能無家可歸。所有這一切提高了賭注。

　　當主角可能會輸掉某些重要的東西時，為他懸著一顆心的觀眾會更急切地想知道接下去會發生什麼。主角愈想得到的東西，他就愈會不顧一切地冒險去得到它。

　　一個邋遢懶散的男人在瘋狂愛上一個有潔癖的女人後，突然把自己收拾得乾乾淨淨。一個身纏毒癮的年輕女孩發現自己懷孕後，最終鼓起勇氣去戒毒。

　　需求愈大，賭注愈高，你的劇本也愈吸引人。

　　比如說你正在考慮要在第二幕給主角染一頭紅髮。一個新髮色將是一個顯眼的視覺改變。

　　那這是否是一個好的故事點子呢？

　　這不能一概而論。如果你的主角只是心血來潮換個髮色，這就不是個迫切的需要。這只會拖慢節奏。

　　但在《絕對機密》（*The Pelican Brief*, 1993）中，黛比（Darby〔茱莉亞・羅伯茲／Julia Roberts〕飾）遭遇步步逼近的殺機，她獨自躲入新奧爾良的一家酒店房間裡染髮易裝。為了逃離險境，她拼命地喬裝打扮。獨自困於酒店的黛比痛苦萬分，因為就在一小時以前，她親眼目睹自己心愛的男人被汽車炸彈炸飛了。

　　此種情形下，主角染髮是迫於難以置信的危險而做出的應急反應。她必須改變自己的形象以便隱藏在人群中脫身，否則只有死路一條。

　　性命攸關的危險時刻一下子加劇了緊張氣氛，我們目不轉睛地盯著正身陷生死賭注的主角。

高價賭注的類型

　　既然重要的利害關係能深深攫住觀眾的目光，我們就更需要瞭

解迫使主角做出驚心動魄改變的各種不同的高價賭注類型：

生死攸關。

僅此而已。

沒有什麼比生死危機更能逼迫主角放手一搏。只有最強烈的動機才能推動主角衝破看似無法逾越的障礙，並牢牢地吸引住觀眾。

但不是有很多電影的主角根本不會遭遇生死攸關的危機時刻嗎？比如在絕大多數喜劇片？

是的。所以劇本創作將生死攸關分為兩個分支。

- **生死攸關，類型 A**

字面意義上的生死。

這種情況下，如果主角失手，他便會丟了性命。**死路一條。**

好萊塢拍攝的商業電影，大概 80% 都是這一類型。

看看各個大製片廠暑期檔的電影，你會發現主角不用面對生死抉擇和殊死一搏的電影真是鳳毛麟角。

- **生死攸關，類型 B**

隱喻意義上的生死。

當某些人經歷內心巨大的挫敗或損失而永遠無法完全復原時，我們常稱他們為「槁木死灰」，或者「行屍走肉」。儘管他們和以往一樣工作和生活，但我們知道這樣的人只是空有一身從前的軀殼。

除了肉體的死亡，還有精神之死。

任何一個為愛情奮鬥而終獲真愛的人都知道求愛也是一個生死攸關的問題。

《美國情緣》（*Serendipity*, 2008）是一部關於強納森（Jonathan〔約翰‧庫薩克／Jone Cusack〕飾）和莎拉〔Sara（凱特‧貝琴薩

／Kate Beckinsale〕飾）的愛情喜劇，兩人偶遇，一起度過了一段美妙的時光，迅速墜入愛河。但莎拉為了驗證兩人是否是命中註定的一對，開始設法考驗強納森。這種做法實屬不公平的傷害，導致強納森沒有通過莎拉的考驗。兩人分手了。

多年後，兩人眼看著都將各自踏入婚姻的殿堂。強納森和莎拉都覺得眼前的這場婚姻也許是個錯誤的決定，因為心有不甘，或許命中註定的人正是曾經的摯愛。

在婚禮舉行前，兩人都逃走了，不顧一切地尋找對方。

《美國情緣》的魅力在於電影作者將生死的隱喻內置到「我一生只有一個真愛」的人生哲學：除非兩人在相遇的那一刻開始就意識到彼此是命中註定的完美一對，否則錯過了，便將與一生的幸福失之交臂。

事實上，莎拉和強納森都將和錯配的人踏上婚禮紅毯，這將情感的生死攸關係數升到最高。

許多電影都有婚禮在即的情節，因為這可以帶來生命中最嚴重的情感危機。至少理論上，結婚是一輩子的事情，所以逐漸逼近的個人終身大事或永失摯愛會提升到精神的生死層面。

在浪漫喜劇《上班女郎》中段，主角泰絲・麥吉爾前去紐澤西的一家藍領酒吧參加好友席恩（Cyn〔瓊安・庫薩克／Joan Cusack〕飾）結婚前的單身派對，她此前一直生活在這附近。泰絲出生在工人階級家庭，但現在她有望成為一名成功的商業主管。

泰絲到達席恩的派對現場，她身著套裝，配以優雅的髮型和妝容——看起來和家鄉的朋友格格不入。眾目睽睽下，泰絲的男朋友米克（Mick〔亞歷・鮑德溫／Alec Baldwin〕飾），一個職業漁夫，單膝跪地向泰絲求婚——雖然就在兩天前，泰絲還逮到他和其他女人偷情。情勢逼迫，泰絲不冷不熱地回了句「可能吧」。

兩人離開了酒吧，一路上米克抱怨泰絲讓他當眾出醜。泰絲反

駁：「我不是牛排，由不得你隨便點。」米克宣稱是他甩她，然後怒氣沖沖地轉身離開。

此刻，泰絲走在哈德遜河邊，望著對岸曼哈頓燈光和河面交映的夜色。很明顯她不再屬於這個工人階級的圈子，她也已經沒法回頭了。

紐約城繽紛的霓虹燈已是泰絲一直渴望成為自由和自立的人僅存的希望。

泰絲即將接手的商業交易的風險也正變成隱喻的生死危機，成了最高價的賭注。

我曾看過很多新手的劇本，劇情講述主角為贏得升職而努力工作，就像泰絲一樣。但是敗筆在於要是他沒能如願以償升職，也不會發生任何改變。生活一如既往，主角的失敗沒有絲毫損失。

最近我讀到一本潛質不錯的劇本──除了是圍繞以下情節展開：一個英俊、聰明、富有的年輕男子在他母親的大集團公司擔任中層主管。他想要升職卻沒有成功，一氣之下離開了母親的公司，並且自立門戶直接和老媽的公司競爭對抗。在富豪朋友的幫助下，他的事業如日中天，旗下的公司最終勝過老媽的公司。結束。

主角賭上了什麼？

完全沒有。

當他沒有獲得自家公司的升職機會，他依然富有，依然帥氣，依然將繼承巨額財富。即使他離開母親的公司，他依然是老媽的心頭肉，還是占盡優勢，並且得到所有人的幫助。

這個故事有事件發生，但是主角沒有改變，沒有任何損失，除了他的面子，他沒有押上任何重要賭注。

以《金法尤物》的鋪排為例，主角艾莉·伍德（Elle Woods〔瑞絲·薇斯朋／Reese Witherspoon〕飾）也是呼風喚雨，但是艾莉深

愛的華納去了哈佛法學院後就甩了她。心碎的艾莉認定只有她也考進哈佛法學院並向華納證明自己集美貌與智慧於一身，這才有可能贏回他。

所有人都認為艾莉是個花瓶，考進哈佛法學院簡直就是天方夜譚。但是憑藉聰明智慧和不懈努力，她做到了。隨後，當艾莉跟著華納去了法學院，她發現哈佛的所有人仍戴著有色眼鏡視她為沒頭腦的金髮碧眼美女。很快，華納和一個繼承家業的勢利小人訂了婚，艾莉想和華納攜手偕老的目標越來越無望。

儘管艾莉展現深情和善良以及盡心盡力地幫助他人，但她還是被拒絕和羞辱了。此刻，所有曾被誤解和被輕視的人對艾莉的遭遇都感同身受……所有人幾乎都經歷過此般遭遇。

艾莉追求華納已然變成了一場解決自己一輩子人生價值的戰鬥，也是精神生死的戰鬥。

看見了嗎？兩個故事的賭注完全不同。

此外，還得注意《金法尤物》中使用的角色共鳴工具使得觀眾和主角的情感連結更加緊密。九大共鳴元素全部囊括：勇氣、不公平的傷害、本事、身處險境、善良、幽默、受他人深愛、努力和執著。

只有主角才能促使改變發生

在每個電影劇本裡，改變當然很重要，但是引起改變的能量來源也是關鍵所在。這必須來自主角本人，絕非其他人。

為了成為特別的、勇敢的和比普通人更勝一籌的英雄，他必須抓住自己的命運和主動解決所面臨的衝突。如果任何其他人替主角解決了他的問題，那麼你的電影將前景不妙。

在《金法尤物》中，艾莉‧伍德一開始想透過外在美來謀得幸

福,她精心打理指甲和頭髮,設計完美的漂亮行頭。這就是其他人過去對艾莉的全部期望。

但當華納去了哈佛法學院便甩了她的時候,主角突然永遠失去這個影響她全部生活的男人。

所以,她鼓足勇氣並回擊。

這正是所有的好電影採取的開場。引人共鳴的主角遭遇晴天霹靂般的大問題,這讓她再也坐不住了,迫切想透過改變來解決這個問題。這使得她鼓起勇氣和設法攻破難題,不然就在現實或隱喻兩種意義上都死定了。

《金法尤物》的結尾,艾莉判若兩人,沒有人再認為她是一個金髮傻女人。她憑藉一己之力贏下了一個重要的刑事訴訟,以優異的成績從法學院畢業,她拒絕了現在又獻媚求她和好的華納。

艾莉的內心世界也已成熟。至少,她明白了一開始癡心追求的華納其實根本不值得。此時,她不再渴望只是成為某個男人身邊的裝飾品,她變得有理想和受人尊敬。艾莉告訴華納,如果她想在30歲前成為律師事務所的合夥人,那她可不能找一個像他一樣徹頭徹尾的蠢蛋。

艾莉的**改變**是何等的徹底。

我們充分欣賞本片的重要理由正是我們看到主角完成了自己的脫胎換骨。**憑藉著自己的意志和行動,她做到了。**

當主角遭遇不公平的磨難而聽天由命和毫無回擊時,我們的興趣只能持續片刻。要是我們看到主角經由自身的選擇和卓絕的努力,進而開創屬於自己的一片天地,我們則會被影片深深吸引。

英雄目標序列®的巨大價值的一部分就是它可以確保你的主角永遠不會淪為消極主角。每一個編劇必須掌握如何分辨消極主角,他們毀掉一個劇本的速度比殺人棄屍的罪犯的自我毀滅還要快。

　　《塵霧家園》（*House of Sand and Fog*, 2003）講述年輕女子凱西（Kathy〔珍妮佛・康納莉／Jennifer Connelly〕飾），從她新近繼承的家裡被趕了出去，因為所在城市誤判她未繳稅，她的房子被從伊朗流亡海外的伯拉尼（Behrani〔班・金斯利／Ben Kingsley〕飾）競標得到，他把這個廉價的住所看作是他全家最後的希望。凱西設法告訴所有人這是一個錯誤的判決。伯拉尼據理力爭。

　　這部電影首映時，票房只能用慘澹來形容。我認為這裡有兩個大問題。

　　第一，主角凱西不值得同情。她脾氣糟糕、沒良心、愚蠢、懦弱、自憐，並且無能處理最基本的生活。相反地，凱西的對手伯拉尼上校卻擁有勇氣、愛、堅強、仁慈和魅力。我們的情感認同完全混淆了。我們喜歡反派，對主角心生厭惡。這是第一大問題。

　　第二，**主角過於消極**。當生活不盡如意，凱西竟然試圖自殺來解脫。但是她的自殺只能表明她的懦弱和無能。當自殺不管用後，她完全陷入消極狀態，沒有採取任何行動。影片的整個第三幕中，她不是神志不清，就是毫無目的地晃蕩。一點都不誇張。

　　因為凱西沒有任何行動解決她自己的衝突，便由自己那已婚男友出手將電影推進高潮，一個狂躁的警員，我們也不喜歡他。

　　《塵霧家園》的致命缺陷就是令人生厭和消極的主角。我們想看到的是積極而非被動的主角。

小結

- 觀眾喜歡看電影是因為電影能帶給他們在生活中常迴避的改變。編劇企圖在電影故事中創作豐富的情感體驗，必須圍繞持續的戲劇情節發展概念來創造。
- 電影故事中的巨大改變是指主角在影片開始之初的狀態和影片結束時

How Change Grips An Audience

的巨大反差，這由貫穿全片的一系列小的漸進改變積累而成。這些行動的準確數字和內容可以預判，並被稱為英雄目標序列 ®。

• 賭注是有效的戲劇改變的基本要素。只有故事具有字面意義或隱喻意義上的生死風險——主角即將失去生活的意義，比如失去真愛、自我價值或個人理想時，才能抓住觀眾。

• 只有主角的行動才能成功推進故事向前改變。電影情節中引起事件發生的重任不能轉交給任何其他角色。

• 務必避免塑造沒有採取行動解決自身問題的消極主角。

練習

　　選擇任何兩部設定單一主角的美國賣座商業電影。首先看一看以下問題，這樣你看片時會更有目的，然後仔細觀看兩部電影的前 20 分鐘和最後 20 分鐘。回答以下問題：

1. 在每個故事的開頭，主角的日常生活狀態是什麼？詳細羅列，包括地點、朋友、衝突、工作、住家、態度、夢想、感情生活幸福／不幸（或單身）、社交活動中的問題、失望或快樂、情感封閉或敞開等。

2. 在電影的結尾，主角的生活狀態如何？相比影片開始時主角的日常生活狀態，他的**外在世界**有何改變？他**內心世界**又有何改變？

3. 主角本身如何促使這些改變發生？

4. 主角在完成推動故事發展的目標時冒了什麼樣的風險？這些風險是否生死攸關——無論是字面上的還是隱喻上的？

5. 在影片的這些部分，隨著故事的發展共出現多少次清晰的、個別的改變時刻？

第四章

衝突爲王

所有的電影故事結構都會在推動主角追求一個重要目標的前行路上設置令人畏縮的衝突。沒有衝突，不成故事。

從世界摔跤聯盟也可窺一斑：愈是大型、殘暴和激烈的比賽愈是精采。

我把構築衝突必需的、與主角針鋒相對的角色稱作對手／反角（adversary）。這個概念涵蓋了從以合情合理的需求阻止主角的正派人物（如《雨人》〔*Rain Man*, 1988〕中的布魯納醫生／Dr. Bruner），到僅僅是享受殺戮快感的變態兇手（如《險路勿近》〔*No Country for Old Men*, 2007〕中瘋狂的殺手安東·齊格／Anton Chigurh）。

電影衝突是指兩人同時追求排他的目標卻狹路相逢時，產生彼此身體和情感上的猛烈碰撞。

衝突可以是主角和反角追逐同一個目標，但只能其中一人獲得目標，比如《國家寶藏》（*National Treasure*, 2004），或是各有所求但水火不容，如《烈火悍將》（*Heat*, 1995）。

模稜兩可的結果是行不通的。主角和反角之間必須分出勝負。

衝突的兩個層次

在上乘的劇作中，衝突同時在兩個戲劇層次上發揮。

第一層衝突來自外部世界，存在於聲色世界和身體行動中。在《鋼鐵人》（*Iron Man*, 2009）中，天才工程師湯尼·史塔克（Tony Stark〔小勞勃·道尼／Robert Downey, Jr.〕飾）必須阻止反角奧巴代亞·史丹（Obadiah Stane〔傑夫·布里吉／Jeff Bridges〕飾）把史塔克公司的先進武器出售給恐怖份子。這是行動衝突。

第二層衝突是情感、內心和個人的衝突。

這是當主角掙扎著克服某些心理障礙時產生的內心糾葛，也是

在主角得以實現具體目標之前，必須突破的關卡。

這第二個層次的情感衝突同時也夾雜著行動衝突，所以這兩種衝突並行交織在一起，共同形成一個強大的劇本。

在《今天暫時停止》中，自負的氣象預報員菲爾・康納斯（Phil Connors〔比爾・莫瑞／Bill Murray〕飾）在試圖勾引自己愛慕的女孩麗塔（Rita〔安蒂・麥克道威爾／Andie MacDowell〕飾）上床時，他發現自己循環往復地定格在土撥鼠節這一天。麗塔也日復一日地拒絕他；更確切地說，是直到菲爾擺脫自戀，學會成長和真誠地對待他人的那一天。最後菲爾心存真愛，重獲新生，他還贏得了麗塔的芳心並最終解開了土撥鼠日的魔咒。

外顯的行動衝突：勾引他的對手（愛戀對象），麗塔拒絕了他所有的追求。

內隱的情感衝突：努力克服自戀，學會無私地去愛。

在《駭客任務》（*The Matrix*, 1999）中，電腦駭客尼歐（Neo〔基努・李維／Keanu Reeves〕飾）加入了反叛者，與史密斯幹員和操控世界的「母體」（Matrix）對戰。但是在尼歐克服自我懷疑和逐漸接受自己作為帶領倖存人類取得勝利的救世主的使命之前，他根本無望戰勝史密斯幹員。

外顯的行動衝突：在史密斯幹員和他的手下殺死反叛者，並奴役倖存的人類之前擊敗他們。

內隱的情感衝突：尼歐必須克服自我懷疑和接受自己是能拯救人類於危難的救世主。

第一層次的行動、外部衝突是所有電影故事一定必備的。不可或缺。

第二層次的內心情感掙扎是非強制的，但極力推薦。我們會在第七章更充分地探討內隱的角色成長弧線。

　　這兩個層次的衝突都需要不僅一次，而是要一系列的碰撞。那些重複衝撞的本質必須隨著故事的發展和衝突的加劇而擴展。

　　以下是構築電影有效衝突必備的 7 個基本要素。

1. 衝突必須激烈

　　任何一部電影中的衝突力度一直是其獲得商業成功，或遭遇票房滑鐵盧的主要因素。激烈的衝突發展於故事內部的三個來源：

1. 強大的對手——他應看似立於不敗之地；

2. 主角無比渴望實現自己的目標——他對獲得勝利的渴望超越世間其他的一切；

3. 高價賭注——賭注必須是字面上或隱喻的生死危機。

　　在《雙面特勤》（*Breach*, 2007）中，聯邦調查局新人艾瑞克‧歐尼爾（Eric O'Neil〔萊恩‧菲利浦／Ryan Phillippe〕飾）被指派成為資深探員羅柏‧韓森（Robert Hanssen〔克里斯‧庫柏／Chris Cooper〕飾）的辦案助理。聯邦調查局已經掌握韓森是潛伏多年的前蘇聯間諜，年輕的主角歐尼爾必須蒐集自己新上司更多的證據。他複製電腦紀錄、錄下與韓森的談話，並拖延自己的對手韓森進入辦公室，以便其他探員搜查資料。

　　間諜上司計畫不久後退休，所以他最後一次冒險將政府的祕密資訊洩露給前蘇聯。韓森當場被其他聯邦調查局探員抓住，影片結束。

　　克里斯‧庫柏精采詮釋的前蘇聯潛伏間諜韓森一角，或許令觀眾仍沒有完全遺忘《雙面特勤》。

　　但是這個故事存在一些基本的缺陷。因為主角和反角之間的衝突始終不夠激烈，以至於難以成為一部令人印象深刻的電影。

當歐尼爾被指派為對手韓森的助手時，此刻電影正式開始——韓森已經不可能再對任何人造成危脅，大批聯邦調查局探員監視著他的一舉一動。韓森的間諜身分已被識破，他不再是對美國構成切實威脅的危險分子，並且不久就要退休，聯邦調查局只希望歐尼爾搜尋一些錦上添花的證據。

雖然故事中的人物會彼此咆哮和憤怒，但真正的風險卻不存在。

電影《雙面特勤》改編自真實事件，和其他許多此類電影一樣，其情節都受到現實的限制，因此沒有足夠的空間建構一個以主角為中心的必要衝突。

受限於真實事件，年輕的歐尼爾並沒有真正擔負起推動電影至高潮的責任，甚至沒有出現在韓森被聯邦調查局探員逮捕的最後攤牌時刻。他所提供的大多數證據也是多餘的。

自此故事的核心衝突已平息，這讓觀眾覺得主角不是那麼重要或游離在故事邊緣。

另外，新人歐尼爾面臨的風險也極低。他入職聯邦調查局僅 8 週時間，當他被告知自己的第一個案子已結案（因為他沒有出現在高潮的逮捕行動，所以被告知）時，歐尼爾意識到自己根本不想當聯邦調查局探員，所以就不幹了。

主角是多麼可有可無。這部電影的問題在於：

(1) 弱小的反角；

(2) 主角不熱衷；

(3) 賭注相對較低。

此片的衝突不夠激烈，無法構築一部扣人心弦的佳作。《雙面特勤》的票房也較為慘澹。

如果你最初構思的新劇本沒有包含兩個角色間的激烈衝突，那麼就該再三琢磨這一構想，直到衝突形成。

2. 衝突必須看得見

　　強烈的、外部的行動衝突可以確保情節活躍和具有吸引力，同時這還可以使主角內心的情感掙扎經由觀眾可看到的主角行為和行動而公開化。

　　在《綠寶石》（*Romancing the Stone*, 1984）中，主角是一名孤寂的言情女作家瓊安・瓦爾德（Joan Wilder〔凱薩琳・透納／Kathleen Turner〕飾），因為她渴望一個完美先生——僅存在於她書中的「傑西」。之後，瓊安為解救被綁架的妹妹，隻身遠赴哥倫比亞叢林，與走私珍奇異鳥的俗人傑克・科爾頓（Jack Colton〔麥克・道格拉斯／Michael Douglas〕飾）並肩作戰，但這個男人與她筆下的完美先生完全相反。為了活下去並找到幸福，她必須走出自己的白日夢，學會愛上一個有缺點但有血有肉的男人。瓊安的求生技巧不斷提高、感情也逐漸成熟，並不再陶醉於原來的愛情觀，最終和傑克幸福地在一起。

　　《綠寶石》外部情節的動作線讓主角內心的情感衝突得以顯現。如果整部電影只是講述瓊安宅在紐約的公寓並沉迷於幻想的愛情世界的話，這無疑是一部無趣的爛片。踏入哥倫比亞叢林，營救妹妹的驚險之旅使這部電影值得一看。

　　外部和內心衝突都必須激烈且看得見。

3. 衝突必須兇險

　　編劇應當拋開所有與人為善的本性。至少在寫作時。

　　編劇班裡充滿了高尚的靈魂，真誠溫馨地以家庭為重，時刻遵循金科玉律，對世界充滿仁慈和憐憫。不幸的是，有時他們所寫的故事只是證明他們自身的善良。他們筆下的角色沒有一個對他人行惡，也沒有任何角色不擇手段拼命阻止他人得到想要的東西。

要想劇本成功，你必須使壞。

你的工作就是要找出可能落到主角身上最糟糕的事情，然後用最駭人聽聞的方式使其發生。絕不只是一兩次的輕描淡寫，而是以不斷提高戲劇強度的方式貫穿整個劇本。

當問及他們故事中的反角是誰時，許多編劇新生都不確定，或者他們提到的是一些對主角不能構成任何嚴重威脅的次要角色。也曾有些作者對我說，他們認為自己的故事中根本不需要反角。

自求多福吧。

當作者被告知衝突必須增強和變難時，有時他會設法透過無力的反角暴跳如雷地衝入場景開始咆哮來彌補，但其對於劇情沒有實質作用，這只是引人注目的大喊大叫。隨後反角退至場邊，直到後來某些場景中再次跳出來歇斯底里一番，然後又偃旗息鼓。

如果衝突斷斷續續，那沒辦法奏效。

當你的劇情發展不順、突兀和感覺鬆散時，評估一下劇中對手的力量和投入程度。重新構思故事，製造可以挑起衝突和持續釋放激烈衝突能量的重要強大對手。

4. 衝突必須不斷發展和升級，帶給主角更多的挑戰

在故事衝突的核心中，改變的原則最為重要。

對抗必須貫穿構築在劇本的每一頁上。如果衝突僅需一場戲讓主角與對手大對決，而該場戲又被放在後面為高潮重頭戲，那麼主角便會長時間陷入無所作為的窘境。

是否有人指出那是「消極主角」？

這是一個相當常見的問題，透過使用英雄目標序列®來建構故事可以一勞永逸地解決。

　　我的案頭堆了不少講述類似以下劇情的本子。充滿愛心的女兒菲利絲的夢中情人修理工拉夫向她求婚，但菲利絲知道自己的父親（對手）一定不會同意這椿婚事。父親討厭拉夫。

　　性格軟弱的菲利絲愁容滿面，她問朋友自己該怎麼辦。可是第二幕還有 30 頁才結束，所以菲利絲寫日記，終日以淚洗面，然後問莎拉阿姨的想法。最終在第二幕尾聲，女兒鼓足勇氣並對抗自己的父親，告訴他，自己想嫁給拉夫。父親幾番咆哮：「除非我死了，否則休想。」直到父親落下眼淚，流露出對女兒無盡的愛並同意他倆的婚事，激烈的高潮戲結束。父親抱住菲利絲。第三幕，我們看到新人幸福的婚禮。

　　僅有一個衝突場景不足以支撐一部電影。

　　只有一個場景衝突的故事構想無法維持到第三幕。一場甜蜜的婚禮稱不上是一幕戲，也不能提供第三幕所需的強烈戲劇衝突。

　　父母對子女婚姻的干涉可以塑造成一個很好的故事，比如《殉情記》（*Romeo and Juliet*, 1968）。但如果劇情發展沒有逐步加強張力的衝突貫穿全片，那麼劇情如同嚼蠟，註定無法過關。

5. 衝突必須出乎觀眾意料之外

　　每一個故事都必須給觀眾提供一個帶有意外轉折的有力衝突。

　　這也許是對現今編劇最大的一個挑戰，因為觀眾都已經看過成千上百的電影了。但是，能從堆積如山的劇本中脫穎而出，並攝製成片的本子所講述的故事中，總是包含某些令人驚豔的意外元素。

　　電影《鴻孕當頭》（*Juno*, 2007）呈現的故事非常簡單和明顯。我們一開始可能對影片的原創性已不太抱有期待，但是片中的所有角色卻都是複雜和觸動人心的。16 歲的朱諾‧麥高夫（Juno Mac-Guff〔艾倫‧佩姬／Ellen Page〕飾）很快地對意外懷孕做了出人意

料的反應，又有誰會想到想要收養孩子的馬克‧勞瑞（Mark Loring〔傑森‧貝特曼／Jason Bateman〕飾）居然是一個比朱諾還不成熟的人？這是一個簡單的故事，但注入了出乎意外的轉折。

　　提醒：以下這個重要建議本身就值回本書的書價了。在做劇本概要時，用小卡片逐個場景寫下你的故事中下一個最可能發生的符合邏輯的事情。創造情節主線時各場戲的第一個符合邏輯的事件一目了然。現在將這些卡片連成直線，並黏貼到電腦螢幕上方的牆壁上。這就是你整部電影的場景主幹。

　　接下來，**無論你怎麼寫，就是不要按卡片的邏輯走。**

　　編劇絕不應該滿足於簡單或明顯的情節方案。

　　要讓你的觀眾大呼意外。

6. 衝突必須令人信服

　　電影《靈數 23》（*The Number 23*, 2007）講述一個名叫華特‧史派洛（Walter Sparrow〔金‧凱瑞／Jim Carrey〕飾）的動物檢疫員，從他的妻子阿嘉莎（Agatha〔維吉妮亞‧麥德森／Virginia Madsen〕飾）那裡得到一本在二手書店偶然買下的神祕小說。華特發現這本書的內容與自己的生活有太多巧合之處，他感到毛骨悚然，自己與小說中名叫芬格林（Fingerling，也由金‧凱瑞飾演）的偵探漸漸合而為一。這本書讓華特病態般地癡迷於數字 23，很快使他陷入通往瘋狂殺戮的黑暗之路。

　　最終，這個愛家的好男人害怕自己會像神祕小說中描述的那樣註定殘殺自己的妻子，而惶恐不安。華特陷入絕望的同時，他也必須破解一個現實生活中的謀殺之謎，這迫使他面對自己的過去。

　　《靈數 23》抓住我片刻的注意力，不過隨後的情節變得過於誇張，角色前後矛盾，我便毫無興趣了。整件事成了一個噱頭。

複雜的情節常會與可信度產生衝突。

劇本創造的虛構世界和「現實」失去了聯繫。觀眾被迫接受主角發現自己以前是個被鎖在一所精神病院多年的殺人瘋子，但卻被釋放並忘卻過往，現在他雖然以捕狗為生，但卻是一個擁有忠貞妻子和可愛孩子的好丈夫，他們看起來都不介意他是一個瘋子。他的妻子在二手書店偶然發現一本主角自己寫的尚未出版的小說手稿，描述了他的前塵往事，他曾是一個殺死自己女友的偵探，所以他很害怕自己也會殺死可愛的妻子，尤其是在他發現被殺女友的骨頭時。但是，他的妻子卻還忠貞地支持他，數字23好像應該和這一切有關，卻又不然。

漏洞百出。

當劇中人物的行為舉止不符合真實人性，當他們的所作所為僅僅以推動一個扭曲的情節為目的時，觀眾會覺得被戲弄了。觀眾會出戲，並且批評影片。

記得我在電影院看《靈數23》的那晚，影片被致力塑造為嚴肅電影，但觀眾卻在哄堂大笑。

要確保衝突令人信服。

7. 衝突必須以有意義的方式解決

既有競賽，就必達終點線。主角只有面對決定情節主要矛盾的最後決戰，故事才會真正富含深意。主角不是成功，便是失敗。對於他來說，不成功便成仁。

即使在系列電影（《魔戒三部曲》、《星際大戰》和《駭客任務》）中，其核心問題直到最後一部才會解決，但每一部仍然需要解決自己的主要矛盾。

因此需要在電影衝突中內置一個終點線。

　　《雷之心靈傳奇》的結尾，歌手雷・查爾斯如不成功戒毒，就是愈陷愈深。

　　《上班女郎》的結尾，泰絲・麥吉爾不是能戰勝邪惡的老闆和簽下她的商業大單，就是徹底失敗。

　　《冰血暴》（*Fargo*, 1996）的結尾，警察局長瑪姬・岡德森（Marge Gunderson〔法蘭西絲・麥多曼／Frances McDormand〕飾）不是抓住綁匪，就是空手而歸。

　　電影故事沒有結局會讓觀眾情感上不滿足。尤其是那些寫實的傳記電影，除非真實人物戲劇性地死亡，或他們達到人生中某些時刻的成果，否則會有很大問題。

　　《卓別林與他的情人》（*Chaplin*, 1992）回溯了最著名的喜劇電影大師查理・卓別林（Charlie Chaplin〔小勞勃・道尼／Robert Downey, Jr.〕飾）的一生和愛情。但是該片的票房不是很理想，我相信這是因為故事是片段式的，而且沒有形成較大的結局。

　　《卓別林與他的情人》講述查理一夜成名、暴富和掌控自己所有的電影。影片在他與眾多年輕女性的風流韻事上也有戲劇化的描述。電影呈現了卓別林豐富且極其成功的一生，但故事和主題的答案在哪？

　　《卓別林與他的情人》全片的概念以卓別林的傳記作者（安東尼・霍普金斯／Anthony Hopkins 飾）對他的一次訪談串連各片段，訪談於卓別林瑞士的宮殿般豪宅中進行，當時喜劇片已漸衰落。隨著傳記作家的發問，影片在卓別林一生的種種大事件中回溯和前進。

　　最後，這個問題最終出現：喜劇巨星認為他的一生最大的意義是什麼？

　　卓別林聳了聳肩說：我只是博大家一笑。

　　影片更深層次的主旨仍不得而知。所以《卓別林與他的情人》

的主題只能是：你生下來便才華橫溢，然後又坐擁巨富，這太棒了。

相比之下，《梅爾吉勃遜之英雄本色》（*Braveheart*, 1995）和《甘地》（*Gandhi*, 1982）等傳記電影在票房上取得了不俗的成績。這些電影的主角在片尾為了追求偉大的人性之美犧牲了自己的生命，不但忠於歷史，他們也透過有力的故事結局呈現出重要的主題，觀眾因而趨之若鶩。

如果沒有意義深遠的結局，生活中的插曲本身並不具備有說服力的衝突。

小結

- 衝突是所有劇本的心臟和靈魂。

- 衝突發展於三個故事來源：

 1. 強大的對手——他應看似立於不敗之地；

 2. 主角無比渴望實現自己的目標——他對獲得勝利的渴望超越世間其他的一切；

 3. 高價賭注——賭注必須是字面上或隱喻的生死危機。

- 絕大多數的優秀電影同時蘊含兩個戲劇層次的衝突：

 1. 實體世界中，主角與對手發生可見的掙扎、奮鬥，即行動衝突；

 2. 主角被迫克服一些阻礙他解決外在行動衝突的情感問題而引發的內心糾葛，即情感衝突。

- 主角在解決外在的行動衝突之前必須先化解內心的情感衝突。

- 確保銀幕上的戲劇衝突奏效需要以下基本元素：

 1. 衝突必須激烈；

 2. 衝突必須看得見；

3. 衝突必須兇險；

4. 衝突必須不斷發展和升級，帶給主角更多的挑戰；

5. 衝突必須出乎觀眾意料之外；

6. 衝突必須令人信服；

7. 衝突必須以有意義的方式解決。

練習

創造三個主角，並給每個人設定職業。例如：

1. 馬克・亨利——大型卡車司機

2. 吉娜・佛格森——真人實境秀製作人

3. 羅恩・畢修普——企業研發科學家

給主角設定一項對他們非常重要的目標。比如：

1. 馬克在退休前最後一次出車。

2. 吉娜想要拍一部關於在巴西某人蒙冤入獄題材的電影。

3. 羅恩想要發表自己關於新食品的研究。

接下來，為每一個主角安排一個阻礙的對手。比如：

1. 馬克的對手：傑西，隨車搭檔，想說服馬克不要退休。

2. 吉娜的對手：特沃德，處處與吉娜作對的自大狂導演。

3. 羅恩的對手：吉兒，一個實驗室技術員，她在羅恩的研究案搶不應得的功勞。

現在，進一步分析對手威脅主角的**力量**（POWER）：

1. 傑西有什麼力量可以威脅馬克？（沒有——傑西僅是一個大嗓門）

2. 特沃德有什麼力量可以威脅吉娜？（沒有——吉娜可以開除特沃德）

3. 吉兒有什麼力量可以威脅羅恩？（沒有——羅恩可以開除吉兒）

如果有必要，繼續為主角構思新的對手，直到他們**符合一個強大對手的所有要求**。持續測試每一個新的可能對手威脅主角的情境**力量**——直到你得出類似以下的情境：

1. 馬克的對手：亞伯特，他綁架了馬克的妻子並逼迫馬克運輸海洛因。

2. 吉娜的對手：監獄長德格羅，他為了利用某人的電腦技能而陷害某人，使其蒙冤入獄。

3. 羅恩的對手：艾莉斯，公司總裁，當羅恩發現新食品中含有危險毒素時，她命令羅恩閉嘴消失。

永遠不要停止塑造新的對手，除非對手**擁有以下完全壓制主角的力量**：

1. 亞伯特威脅馬克的力量是什麼？（絕對力量）

2. 監獄長威脅吉娜的力量是什麼？（絕對力量）

3. 艾莉斯威脅羅恩的力量是什麼？（絕對力量）

繼續測試和打造每一個對手，直到**他們成為可信的無法征服者**。每一次你試驗塑造新對手，都會改變故事的本質。對改變採取開放的態度，你終將創造出數則有力電影故事的可能性。

第二篇

「當你的角色無所適從時，他的表現才是你所創造的角色的真相。」

——達爾頓・特朗勃（Daition Trumbo）

創建你的角色

第五章

角色要素

　　為了使主角通過 23 個英雄目標序列，你必須從一開始就弄清楚劇本中其他所有角色在主角的發現之旅中所起的作用。在你的故事中，每一個有臺詞的角色都必須有其存在的理由。無一例外。

　　他們或助主角一臂之力，或從中作梗。對情節發揮作用的功能無非是這兩種。所以在安排角色時，就要預先設想如何利用角色建構情節。

　　故事就如棋局，棋盤上的每一個棋子都有著特定的功能。馬、車、象，全部都以自己獨特的遊戲規則馳騁沙場。所以，你不能突然扔一張拼字遊戲的紙牌到棋盤上，並期待它有所作為。

　　理解角色類型的概念也是掌握 23 個英雄目標序列的關鍵。約瑟夫·坎貝爾（Joseph Campbell）教授潛心探尋普世的敘事模式，研究了世界各地的神話故事，他的研究讓我們都受益匪淺。

　　乍看之下，不同文化講述的故事類型天差地別。一齣日本的能劇（Noh）與百老匯音樂劇截然不同。但是坎貝爾開始探討在風格迥異的外表之下，雖然各地神話的戲劇形式迥然不同，但實際上很可能都是在講述關於人類真理的相同故事。

　　果不其然。

　　坎貝爾在自己的《千面英雄》（*The Hero With a Thousand Faces*，普林斯頓大學出版社，1972）一書中寫到：實際上，世界各地的每一種文化都採用普世神話的角色類型。這些角色其實反映出人類心靈的不同層面，所以對於敘事者來說，瞭解這些角色原型極為有用。

　　克里斯多夫·沃格勒（Christopher Vogler）的《作家之旅》（*The Writer's Journry*，第三版，Michael Wiese Production, 2007）將坎貝爾教授的研究現代化並發揚光大。該書應該是編劇必讀的案頭指南。同樣，你的閱讀書單上還應該添上一本以女性觀點解讀主角之旅的佳作，那就是金·哈德森（Kim Hudson）的力作《處女的承諾：女性創造力、精神和性別覺醒的故事創作》（*The Virgin's Promise: Writing Stories of Feminine Creative, Spiritual and Sexual Awakening, Michael Wiese Production,*

2009）。

　　本章研究的角色類型包括坎貝爾的**英雄／主角**（Hero）、**陰影／對手**（Shadow／Adversary）、**生命導師**（Mentor）和**門衛**（Threshold Guardian／Gate Guardian）。

　　我將同盟角色細分為次群組，以便更具體明確地闡述。

　　我還增加了一些非常有用的當代編劇手法的角色類型加以補充。

　　但是請牢記：**電影中的每一個角色只能來自於這個類型清單。**你需要清楚地知道他們所負責的情節功能。典型的好萊塢電影使用 5 至 7 個主要角色。通常，這其中有兩人分別是主角和對手。一般來說，這樣便只剩下另外的 3 至 5 個關鍵人物來講述一個單一主角的故事。

　　許多次要角色（minor character）同樣以次要功能來支撐主要角色的功能。但即使是再小的角色也必須出自這些角色類型。

　　當然，不是每一本電影劇本都必須涵蓋所有的角色類型。不過，主角和對手自然是必不可少的。之後，你的目標應是在你所用到的其他角色之間尋求合理平衡。

　　首先，確定誰是劇中的主角，然後圍繞他來安排故事中提供衝突和次要情節的其他角色。當然，一個電影故事不限於單一主角，這在之後的章節我還會詳細闡述。現在，為了讀者能更為清晰地理解起見，我將只談及單一主角的角色結構。

　　以下是角色類型和功能。

主角

　　主角追尋一個由迫在眉睫的危機引發的明顯焦點目標，由此推動故事情節向前發展。

　　電影開場，主角過著平凡的日子，心有莫名不安 …… 即使他還

沒有完全意識到這種心態，但是有些事情異常或偏離了事情本該發展的軌跡。隨後，某個特定的問題從天而降。

此時，基於需要，主角迫不得已要衝破眼前的現實困境，他勉強奮起自保和保護他人，同時也努力追尋個人的內在成熟並達成生活的新平衡。

最重要的是，主角是一路冒險闖關和承擔著推動整個故事線向前的重擔的人。不僅如此，也只有主角才可引發力挽狂瀾的最後決戰。

主角應該具備有共通性和招人喜愛的個人特質，同時還是一個有著缺陷、弱點和個人焦慮的獨一無二的個體。這適用於任何電影類型。

主角可有各種不同的形象。除了一般顯而易見的標準英雄外，還有：

• 非傳統英雄

乍看，非傳統英雄很可能不會令人欽佩，但是觀眾很快就發現他有膽識、有身手，因此他會變得讓人同情和認同。例如：兇惡的黑幫老大（《黑道家族》/ *The Sopranos*, 1999）、職業小偷（《黑街福星》/ *Wise Guys*, 1986，《烈火悍將》/ *Heat*, 1995）、溫和的連環殺手（《夢魘殺魔》/ *Dexter*, 2006），或是酗酒的超人（《全民超人》/ *Hancock*, 2008）。

• 悲劇英雄

那些勇敢的主角可能贏得我們的些許共鳴，但是他們身上那致命的角色缺點註定其失敗。比如：有罪的黑幫分子（《疤面煞星》/ *Scarface*, 1983）、犯法的警員（《神鬼無間》/ *The Departed*, 2006），或衝動的兇手（《體熱》/ *Body Heat*, 1981）。

- 搞笑式英雄

　　這類主角為了揭露偽善和調侃體制，總是插科打諢。例如：愛開玩笑的外科軍醫（《風流醫生俏護士》／*M*A*S*H*, 1970）、惡作劇的兄弟會男生（《動物屋》／*Animal House*, 1978），或搞怪的新聞記者（《古靈偵探》／*Fletch*, 1985）。

- 催化劑英雄

　　就其自身而言，催化劑英雄不會經歷角色成長，而是促使他人成長（《絕命追殺令》（*The Fugitive*, 1993）、《溫馨真情》（*The Spitfire Grill*, 1996）、《甜蜜咖啡屋》（*Bagdad Café*, 1987）。

對手／反角

　　對手決意阻止主角達成目標。一個強大對手的典型特質有：

1. 相比其他任何角色，對手是主角最強勁的敵人

　　許多分屬不同角色類型的角色都可以在主角周遭平添各種麻煩，但是每一個電影劇本都需要一個一心阻止主角實現目標的強勁對手。

2. 對手不應該是一隊人馬或一個概念，而應是個體

　　對手帶出故事的核心衝突，因此他也必將在最後的高潮時刻與主角生死對決。這是必需的，而且確立對手是一個實實在在的人。

　　如果一個故事設計主角與隱祕組織或抽象概念對抗，那麼此類組織和概念必須化身成一個真實和活生生的單一對手。

　　在《金錢帝國》（*The Hudsucker Proxy*, 1994）中，單純的主角

諾維爾・巴恩斯（Norville Barnes〔提姆・羅賓斯／Tim Robbins〕飾）陰差陽錯地從公司跑腿升任總裁，可謂一步登天，卻實為由貪婪的華爾街機構操縱的傀儡。這個陰謀的化身是狡詐的幕後董事長席德尼・J. 馬斯伯格（Sidney J. Mussburger〔保羅・紐曼／Paul Newman〕飾）。

在《上班女郎》中，主角泰絲・麥吉爾努力工作，幾近成功，卻不料被她那詭計多端的上司凱薩琳・派克巧取豪奪。本片的高潮戲必然發生在兩人之間，並將主角所面臨的所有障礙——沙文主義、菁英主義、社會特權、階級偏見，都以她的對手凱薩琳來具象化。

3. 一個看似無法擊敗的強大對手

對手看起來必須是整個故事中最為強大的角色。

在電影《刺激1995》（*The Shawshank Redemption*, 1994）中，監獄長諾頓（Norton〔鮑勃・高頓／Bob Gunton〕飾）濫用職權來控制蒙冤入獄的主角安迪（Andy Dufresne〔提姆・羅賓斯／Tim Robbins〕飾）。貪腐凶殘的監獄長的權威無人可以挑戰，他將安迪單獨監禁數月，並且謀殺了唯一能證明安迪蒙受冤獄的囚徒。一切看起來，身陷囹圄的安迪根本沒有重獲自由的機會。正是因為監獄長看似無法戰勝，才使得安迪最後的勝利讓觀眾覺得如此暢快淋漓。

4. 對手深信自己的訴求，並認為對抗和阻止不配成功的主角是正確的事情

在《空軍一號》（*Air Force One*, 1997）中，恐怖份子頭目伊凡・庫索諾夫（Ivan Korshunov〔蓋瑞・歐德曼／Gary Oldman〕飾）劫持了空軍一號，向總統詹姆斯・馬歇爾（James Marshall〔哈里遜・福特／Harrison Ford〕飾）控訴他的妻兒在革命戰爭期間被殺死在

自己的家鄉。現在，恐怖份子為自己的家庭報仇雪恨，也為贏得仍在家鄉激烈衝突的戰爭，他採用自殺式劫機，企圖殺死總統的妻子和女兒。這個反派是真正邪惡的恐怖份子。但是我們必然明白為什麼庫索諾夫會針對總統採取暴力行動，也明白為什麼他們自認為自己的行為是正義的，因為我們瞭解他的動機。

對手必定偏執地堅信他們的目標。

賦予對手一些迷人和思慮周密的特質也有助角色塑造。如果主角發現自己的對手面面俱到，那麼對他的衝擊則更強。

5. 心理上，對手可能正是主角自己的另一面

主角危險和受到抑制的特質可以由對手角色來表達。這樣一來，從象徵意義看，主角最終是同化身於對手的自身缺陷作戰。通常，接近影片高潮會有這樣一個場景，對手指出他和主角之間是何等相似，正如發生在《亡命快劫》（*The Taking of Pelham 123*, 2009）和《針鋒相對》（*Insomnia*, 2002）中的故事。

6. 對手可能會指使幫兇對抗主角

在建構戲劇高潮上，主角必須擊退眾多惡人的圍攻，直到最後能獲得與大反角決一死戰的機會。

在《駭客任務》中，史密斯幹員指使一票小卒追殺主角，但是史密斯的手下根本不是尼歐的真正對手。影片的高潮只能是尼歐和史密斯面對面的生死對決。

較依靠情感推動情節發展的小品故事則需要一個沒有幫手的對手，比如《凡夫俗子》（*Ordinary People*, 1980）中的母親貝絲（Beth〔瑪麗‧泰勒‧摩爾／Mary Tyler Moore〕飾）。

　　或者在部分電影中，對手勢力無處不在地和主角作對，卻沒有任何對手特派代表，或甚至看似沒有對手的實體存在，真正的對手直到故事最後的衝突才登場。在《尋找新方向》（*Sideways*, 2004）中，掙扎的小說家邁爾斯（Miles〔保羅‧賈麥提／Paul Giamatti〕飾）去加利福尼亞中部的葡萄園品酒旅行，一心沉迷於能與前妻維多利亞重歸於好。維多利亞直到接近片尾的一場高潮戲才出現，那是在老友傑克的婚禮上。但是維多利亞自始至終作為邁爾斯的對手而存在，因為他無法贏回前妻芳心的事實主導了他所做的任何錯誤決定。

7. 主角不應該成為自己的對手

　　任何自我鬥爭的角色的內心世界必定糾葛和掙扎，但是如果在外部世界沒有一種明晰的對抗力量，刻劃此類主角的故事會變得令人反感。

　　《月亮上的男人》（*Man on the Moon*, 1999）是一部關於喜劇演員安迪‧考夫曼（Andy Kaufman〔金‧凱瑞／Jim Carrey〕飾）的傳記故事。這部電影回顧考夫曼的事業，主角的所有問題都只能歸咎於他自己。這種自毀的故事變得與觀眾隔閡，北美票房遠低於成本。

　　當主角變成自己的對手時，觀眾有如讀一部切腹的流水帳一樣無感。

　　在《為你鍾情》（*Walk the Line*, 2005）中，主角強尼（Johnny Cash〔瓦昆‧菲尼克斯／Joaquin Phoenix〕飾）與內心的惡魔交鋒，並且生來就有自我毀滅的本能，就像《月亮上的男人》中的安迪‧考夫曼。但是強尼有一個明確的外部對手，那就是他的父親，一生遭受父親的精神虐待幾乎撕裂了他的靈魂。

　　《為你鍾情》避免將主角作為自己的對手，並在電影中建構明顯、生動的衝突，而飽受觀眾喜愛。

8. 自然災難不是對手

被困暴風雪（《龍捲風》／*Twister*, 1996）或迷失在沙漠中（《鳳凰號》／*Flight of the Phoenix*, 2004）也許會提供悲慘的險情和為衝突提供絕佳的平臺，但是與其他故事類型一樣，只有同時具有人類對手的自然災難電影才更吸引人。

《厄夜叢林》（*The Blair Witch*, 1999）講述三個主修電影的學生迷失在人跡罕至的地區，無法找到出口。迷失在森林本身已是一件令人恐懼的事情了，但更令人毛骨悚然的是那個他們從未見到，卻在暗中威嚇且逐一殺害他們的女巫。

9. 對手可以戴著朋友或戀人的面具，直到最後才撕掉偽裝，但他始終都是反角

一個更具戲劇化的對手版本正是坎貝爾教授所說的「變形者」（The Shapeshifter）。這類惡人往往戴著無辜的面具。主角相信變形者也是正義的力量，根本沒有想到他竟然想將自己置於死地。在這類故事中，當變形者露出真面目時會出現一個重要的轉捩點。

在《刺激驚爆點》（*The Usual Suspects*, 1995）中，被稱為「話匣子」的瘸子羅傑（Roger "Verbal" Kint〔凱文・史貝西／Kevin Spacy〕飾）是一名無足輕重的普通嫌疑犯，全片他都在不停向美國海關警探大衛（Dave Kujan〔查茲・帕明泰瑞／Chazz Palminteri〕飾）回述，告訴他劫案後的不幸遭遇以及前警員英雄（蓋布瑞・拜恩／Gabriel Byrne 飾）被凶殘的傳奇罪犯凱澤謀殺。直到影片的最後時刻，當「話匣子」被大衛釋放，一瘸一拐地離開，我們才發現他就是真正的傳奇罪犯凱澤本人。大衛恰恰釋放了全世界最為狡猾的傳奇罪犯。

「話匣子」羅傑正是一個變形的大反角。

在故事中，變形者並沒有改變角色類型。變形者只是向主角和觀眾隱藏了他們真實的對立本性，直到震撼人心的大揭示（Big Reveal）才顯露本性。

10. 對手並不總是一個惡人

對手是主要的對立力量，但是這並不代表他必須是一個壞人或惡人。一些最出色的對手正是那些迫於情勢，不得不站在主角對立面的好人。

《軍官與紳士》（*An Officer and a Gentleman*, 1982）中的柴克・梅約（Zack Mayo〔李察・基爾／Richard Gere〕飾）想加入海軍成為一名戰機飛行員，以此來證明自己比落魄的水兵父親要強。但是海軍陸戰隊軍官艾米爾・佛利（Emil Foley〔路易斯・格賽特／Louis Gossett, Jr.〕飾）一心磨練柴克，直到他通過新兵營地的海軍飛行徵訓。柴克只關心自己的安危，佛利知道這種行為在戰鬥中是致命的。軍官佛利不是一個惡人，他是一個身肩重責的十足好人，他必須淘汰在戰火中無法支援戰友的飛行員。佛利的嚴格訓練實際是為拯救生命，但是對於柴克來說，他就是一個頑固的對手。

11. 對手永遠不可能成為主角，但有時他們在故事中處於支配地位

在電影中，對手不能取代主角的功能。不過，他有時可以搶戲。

故事中有一個魅力超凡的對手，其中的情節建構將表明反面人物的主導個性。這類角色總是由電影明星扮演，並常被誤認為是電影的主角。

在《風起雲湧》（*Primary Colors*, 1998）中，約翰・屈伏塔（John Travolta）扮演傑克・斯坦頓（Jack Stanton）州長，一個充滿魅力

的總統候選人，從州政府到執掌白宮，斯坦頓支配了整個故事，但他不是電影的主角，他是一個幾乎毫不起眼的競選助理主角的對手。亨利·伯頓（Henry Bruton〔亞德里安·萊斯特／Adrian Lester〕飾）才是真正的主角。這部電影是關於亨利從政治理想主義到競選實用主義之旅，片中的明星州長斯坦頓只是作為亨利的亮眼對手。

12 當浪漫成為主要情節，那麼主角的愛戀對象便是對手

在愛情故事和浪漫喜劇中，戀偶配對成為情節主線，拒人於千里之外的愛戀對象變形為主角的主要對手——比如《今天暫時停止》、《戀夏 500 日》（*(500) Days of Summer*, 2009）和《遠離賭城》（*Leaving Las Vegas*, 1995）。

如果這是單一主角的愛情故事，正如大多數浪漫喜劇，被愛的一方成為追求者的對手。如果是雙主角的故事則會聚焦在兩個主角之間的愛情，兩個主角負有雙重作用，既是主角，又是愛戀對象的對手（例如《麻雀變鳳凰》／*Pretty Woman*, 1990、《手札情緣》／*The Notebook*, 2004 和《同床異夢》／*The Break-Up*, 2006）。

愛戀對象

浪漫的愛情是排在食和住之後第三強烈的人類需要，並在創造劇本深度上扮演極其重要的角色。愛戀對象在任何故事中都可以作為主要情節，或是引出提升人性、突出主旨的副線情節。

但是電影中的愛情若想感人至深，則不能只有輕吻和情人節糖果。

愛戀對象必須撐起一系列特定的情節發展功能。

1. 愛戀對象帶來主要的故事改變

即使是在追求異性上，改變原則同樣適用，劇本所需的戲劇化愛情需要墮入情網，隨後二人世界歷經波折。

如果我們在電影開場就發現主角已有佳人相伴，那麼兩人的愛情必定很快就會遇到麻煩。

如果故事以主角偶遇某個陌生人並迅速墜入愛河開始，那麼不久之後，兩人的感情必將出現問題，並最終分道揚鑣。女孩擄獲男孩的心，但隨後女孩必須失去男孩，這才能構成一部愛情電影。只有這樣才能給女孩贏回愛情的機會。

在新手編劇的副線情節中出現以下屢見不鮮的故事。主角在圖書館、超市、商場偶遇一個可愛又聰明的女孩，兩人相談甚歡；主角約女孩出來看電影，約會很是美好；接下來的晚餐約會也很是浪漫；在動物園，兩人發現居然彼此都喜歡河馬；他將女孩帶回家見父母，女孩很討長輩的歡心；隨著電影接近尾聲，這對相愛的戀人期待甜蜜的未來。結束。

毫無疑問，這個女友不是一個可發揮效用的愛戀對象角色。

她沒有給主角帶來任何衝突或對抗。當主角內心痛楚、掙扎以及當他經歷角色成長時，她沒有帶來任何安慰或挑戰。很可惜新女友根本沒有提供任何一種形式的改變，因此沒有戲劇作用。

對於銀幕情侶來說，希望必須跌落至絕望；熱情要轉為憤怒；愛意變成害怕；贏得愛情必要落到失去愛情。

一場給人印象深刻的銀幕愛情，必定會給主角帶來重要的情感轉變和挑戰。

2. 愛戀對象引發性張力（sexual tension）

由愛戀對象產生的性張力利用眾所周知的強烈情感，將觀眾帶入故事。性張力的類型從迷人的純情到高張的性慾，無所不包。

當兩人發現彼此吸引，並意識到彼此可以發展出性愛關係時，性張力就出現了。這並不意味著主角必須真的和愛戀對象上床，光是奠基於兩人有可能做愛的性張力，便可以維持一整部電影的趣味。

在《六天七夜》（*Six Days Seven Nights*, 1998）中，紐約雜誌編輯羅賓・門羅（Robin Monroe〔安妮・海契／Anne Heche〕飾）和她的未婚夫（大衛・修莫／David Schwimmer 飾）去南太平洋旅行，臨時搭乘不修邊幅和冷漠的飛行員昆恩・哈里斯（Quinn Harris〔哈里遜・福特／Harrison Ford〕飾）的貨機返程。羅賓和昆恩在彼此沒興趣和不喜歡之間交替。這外冷內熱的性張力抓住了觀眾。經過一系列生死冒險，兩人萌生愛意，但並沒有在片中做愛。

在《歡樂滿人間》（*Mary Poppins*, 1964）中，仙女保姆瑪麗（Marry Poppins〔茱莉・安德魯斯／Julie Andrews〕飾）和掃煙囪的伯特（Bert〔迪克・范・戴克／Dick Van Dyke〕飾）有著深情厚意。瑪麗和伯特一起唱歌，一起跳舞，一起度過奇妙的旅行。兩人不只是互相喜歡，但很少看到一部比這更缺少愛情火花的男女關係電影了。因為完全不見蹤影的性張力意味著伯特並不具備愛戀對象的角色功能，他分屬不同的角色類型，即是所謂的夥伴（Sidekick）。

如果沒有性張力，那麼這就不是愛情故事。就這麼簡單。

人類所有本能中被抑制最深的就是性張力。這可以是爆發和危險，或是極大的鼓舞。這是每一個人夢幻生活的基礎，這可能是充滿喜悅或是具毀滅性。所以性張力是最具戲劇力量的工具之一。

3. 愛戀對象引出主要情節或求愛的次要情節

一旦主角和愛戀對象之間建立了性張力，追求之路便確立。這條追求路中，主角不是贏得愛人，就是失去愛人，如此造成有力的故事情節。主角必須為愛全力追求，這也是愛戀對象發揮戲劇作用的必要條件。

在《全民情聖》（*Hitch*, 2005）中，當主角「愛情醫生」赫奇（Hitch〔威爾‧史密斯／Will Smith〕飾）追得佳人，又失去她，然後再次打動芳心贏回她時，莎拉（Sara〔伊娃‧曼德斯／Eva Mendes〕飾）既是愛戀對象角色，又是主角的對手。

如果我們在電影一開始就發現故事裡的主角婚姻美滿，並且在整個故事中相親相愛，那麼主角的配偶就**不是**愛戀對象角色。求愛已經結束。若想打造夫妻間的愛情情節線，唯一的可能是電影一開始兩人的感情就已破裂，離婚迫在眉睫，或者說最近離婚了。

之後，**重新贏回**愛人的行動才可開始。

當電影故事需要主角的女友或妻子被綁架和被勒索贖金，或藉此逼迫主角做不願做的事情，那麼愛情的副線情節就不存在。主角豁出性命拯救心愛之人是一個目標，而不是愛情征途的情節線。

在電影《邁阿密風雲》（*Miami Vice*, 2006）中，警探塔伯（Tubb〔傑米‧福克斯／Jamie Foxx〕飾）的心上人特魯迪（Trudy〔娜歐蜜‧哈瑞絲／Naomie Harris〕飾）被凶殘的販毒集團綁架，克洛科特（Crocket〔科林‧法洛／Colin Farrell〕飾）和塔伯都在積極營救她。雖然我們看到特魯迪和警探塔伯裸身共浴，但特魯迪卻不是愛戀對象角色，因為沒有追求的行動。他們已經睡在一起，兩人相愛相守。

在《邁阿密風雲》中，克洛科特和販毒集團的骨幹伊莎貝拉（Isabella，鞏俐飾）之間，卻真正發展出一段愛恨得失的副線情節。起初，兩人的關係勢不兩立，因為伊莎貝拉是毒販並和黑道老大廝

混。但最終，伊莎貝拉和克洛科特之間擦出愛火，如膠似漆，只是隨後無奈地分道揚鑣。警探和罪犯終不能廝守一生。但伊莎貝拉卻是真正的「禁忌的」愛戀對象角色，因為她考驗了克洛科特是否恪守正義的道德。

4. 愛戀對象會迫使主角自省和追尋自身成長

對於出眾的劇本，這裡還有另外一個關鍵概念，這些將在之後的角色成長弧線（Character Growth Arc）中進行詳細闡述。在這裡，我們只是將愛戀對象視作通往主角內心的一扇窗戶。

與主角的情感親密，使愛戀對象處於一個可以質疑主角、和主角抗衡，並且迫使主角正視自己內心魔障的優勢。

某種程度上，愛戀對象可以說是主角的心理醫生。這就是為什麼愛戀對象必須挑戰主角，如同支持他一般。親吻、耳光，幫助、對抗，總是一前一後，不斷變化。

當《鐵面特警隊》（*L.A. Confidential*, 1997）中的主角巴德・懷特（Bud White〔羅素・克洛／Russell Crowe〕飾）向自己的愛戀對象琳恩（Lynn Bracken〔金・貝辛格／Kim Basinger〕飾）吐露個人隱私時，他承認了自己生活裡的關鍵動機。巴德告訴琳恩當他還是孩子時，自己的父親將他綁在暖氣上，然後眼睜睜地看著母親被毆打致死卻無能為力。這解釋了巴德為什麼有著不顧危險保護女性的強迫症，這也是他必須克服的內心創傷。像巴德這樣的主角不能將這些事情告訴任何人，只有在親密的愛戀關係中才有可能坦露心聲。

巴德還向琳恩坦言沒有自信，覺得自己沒有足夠的智慧偵破夜貓子咖啡館的謀殺案。琳恩深情地鼓勵了他。「你能找到我就證明你足夠聰明。你完全沒有問題。」多麼絕妙的回答。

不過幾場戲後，巴德發現琳恩居然與自己在警局的頭號競爭對

手艾德・艾克斯利（Ed Exley〔蓋・皮爾斯／Guy Pearce〕飾）上床。
看見沒？精神支持，隨後卻是實實在在的傷害。

5. 不是每一部電影都有安排愛戀對象的空間，但是愛情始終是最好的可用的副線情節

　　毫無疑問，每一部劇情片都必須有主角和對手，但是愛戀對象這一角色卻不是必不可少的。許多已經上映的精采電影根本沒有愛情元素，比如在《危機倒數》（*The Hurt Locker*, 2008）、《刺激1995》、《殺無赦》、《現代啟示錄》（*Apocalypse Now*, 1979）、《鋼鐵人》（*Iron-Man*, 2008）、《大白鯊》（*Jaws*, 1975）和《黑暗騎士》（*The Dark Knight*, 2008）中，壓根沒有愛戀對象這個角色。

　　但對於觀眾來說，銀幕戀情可以成為強烈情感的源泉。愛情故事讓我們血脈賁張並樂於分享，因此如果愛情主線或副線是你所講述故事的自然延伸，那麼絕對要寫進故事中。

生命導師

　　當我們降臨世間，除了與生俱來的吃喝拉睡能力，其餘凡事都需要我們去學習。

　　三人行，必有我師。和善的陌生人、吸毒的搶劫犯、街角用撲克牌賭錢的孩子，都可成為良師。

　　智者、愚人，各色人等，他們甚至不知道自己是在言傳身教，但其一言一行都會影響著我們。

　　電影故事中的師者都被稱作生命導師（Mentor）。

　　生命導師必須在主角與對手一決勝負之前，傳授主角必須掌握的重要技能和知識。無論是將來的武鬥還是心理交鋒，主角必須提

前準備，正因如此，他們更需有高人指點。

以下是生命導師的關鍵特徵：

1. 生命導師可以是任何年紀的任何人，只要他傳授重要的知識或技能給主角

通常，我們認為生命導師是長者。

在《全面啟動》（*Inception*, 2010）中，邁爾斯（Miles〔米高・肯恩／Michael Caine〕飾）是一位年長的智者，他曾將所學都傳授給主角科布（Cobb〔李奧納多・狄卡皮歐／Leonard DiCaprio〕飾），並再次出山給他提供更多富有見解的幫助。在《駭客任務》中，主角尼歐有一位年長的智慧導師莫斐斯（Morpheus〔勞倫斯・費許朋／Laurence Fishburne〕飾），是至高無上父親般的角色類型。

即便生命導師常有著父母般的行為，但智者仍可以是不拘形貌與年齡。在《木偶奇遇記》（*Pinocchio*, 2002）中，小蟋蟀吉米尼，一隻歌唱的蟲子，卻是愛說謊的木偶男孩的生命導師。頭戴大禮帽的蟋蟀能有多老呢？雖然皮諾丘有自己的父親——蓋比特，但一直以來，吉米尼仍然是經典的生命導師之一。

在《終極追殺令》（*Léon: The Professional*, 1994）中，中年職業殺手里昂（Léon〔尚・雷諾／Jean Reno〕飾）傾力保護 12 歲的小女孩瑪蒂達（Mathilda〔娜塔莉・波曼／Natalie Portman〕飾）。但是瑪蒂達卻是里昂的生命導師，教給他人生的真正價值。這裡，生命導師是一個小女孩。

2. 生命導師通常會死去

這只有當生命導師是年邁的智者時才比較常發生，他們的離世才不會顯得那麼意外和不可接受。雖然悲傷是肯定的，但也不至於

是個悲劇。

生命導師的死亡有三重功能。第一，面對即將而來的終極對決，生命導師親自訓練主角，在其傾囊相授特殊本領和智慧之後死亡，迫使主角獨當一面並證明自己是英雄，無法再有任何靠山了。

第二，生命導師的離世提供了一個死亡符號，暗喻著英雄即將重生。主角從失去導師的痛苦中有所改變和成長，現在已足夠成熟，並有能力戰勝任何對手可能加諸於他的最壞挑戰。生命導師的離世是主角的成人禮。

第三，生命導師的死亡是對主角不公平的傷害，這為他的求勝提供了更為強烈的情感動機。高潮的生死對決是為死去的導師而戰。

在《都市牛郎》（*Urban Cowboy*, 1980）中，主角巴德·戴維斯（Bud Davis〔約翰·屈伏塔／John Travolta〕飾）是個工人，從可愛的生命導師鮑勃叔叔（Uncle Bob〔巴里·柯賓／Barry Corbin〕飾）那學會了做人做事。當鮑勃死後，巴德最終征服了機械公牛，並打敗了自己最強的對手韋斯（Wes〔史考特·葛倫／Scott Glenn〕飾），重新贏得了愛戀對象茜茜（Sissy〔黛博拉·溫姬／Debra Winger〕飾）的芳心。

3. 故事中可以有不只一個生命導師

有些主角需要學的事太多，因此需要多個生命導師。

在《華爾街》中，年輕的期貨經紀人巴德·福克斯（Bud Fox）從自己的兩位生命導師身上受益良多，分別是他的父親卡爾·福克斯（Carl Fox〔馬丁·希恩／Martin Sheen〕飾）和老闆盧·曼海姆（Lou Mannheim〔哈爾·霍爾布魯克／Hal Holbrook〕飾）。巴德欣喜地認為華爾街巨頭戈登（Gordon Gekko〔麥克·道格拉斯／Michael Douglas〕飾）可能是他的第三個導師，但事實上他竟是自己

的敵人，一個帶著生命導師面具的變形者。

電影《星際大戰》（*Star Wars*, 1986）中，盧克天行者的生命導師是歐比王肯諾比（Obi-Wan Kenobi），但韓・索羅（Han Solo）同樣也是他的生命導師。

4. 生命導師常會贈予主角重要的或救命的禮物

通常禮物只會在主角透過自我犧牲，和全力投入達成故事目標以贏得資格之後才顯現出來。禮物是主角邁向前途所需要的工具，或是隱含神祕力量的物體，再或是危機時刻能救命的特殊知識。

例如：動畫電影《功夫熊貓》（*Kung Fu Panda*, 2008）中神力無邊的魔法卷軸；《魔戒首部曲：魔戒現身》（*The Lord of the Rings*, 2001）中的戒指；《最後魔鬼英雄》（*Last Action Hero*, 1993）中的魔法戲票；《全面啟動》中的造夢師亞莉雅德（Ariadne〔艾倫・佩姬／Ellen Page〕飾）。

5. 生命導師可以是不誠信、無德、不正派、下流、失意或墮落之人

有些生命導師試圖引誘主角走上錯誤的道路，這類負面導師為主角提供了有所為、有所不為的範例。

生命導師也可以以失意的憤世嫉俗者和錯失良機的失敗者的形像出現，比如《紅粉聯盟》（*A League of Their Own*, 1992）中，從未成功的棒球手轉行成為教練的吉米・杜根（Jimmy Dugan〔湯姆・漢克斯／Tom Hanks〕飾）。生命導師可能開始是一個墮落的人，而後改頭換面並扛起指導主角的重擔；或者是俏皮話連篇的討厭鬼，比如《今天暫時停止》中不討喜的保險業務員奈德（Ned〔史蒂芬・托波羅斯基／Stephen Tobolowsky〕飾）。

Elements Of Character

堅定的主角可以從周遭的人身上吸取教訓。

電影《黑色豪門企業》（*The Firm*, 1993）中的高級律師（夥伴）艾佛里·泰勒（Avery Tolar〔金·哈克曼／Gene Hackman〕飾）親自指導新入職的助理律師米奇·麥爾迪爾（Mitch McDeere〔湯姆·克魯斯／Tom Cruise〕飾），有意教唆他不擇手段地為由黑手黨祕密操控的律師事務所作惡謀利。艾佛里作為一個負面導師，誘導米奇走上犯罪之路。

在《情婦法蘭德絲》（*Moll Flanders*, 1996）中，生命導師一角是 19 世紀倫敦妓院的男僕希普（Hibble〔摩根·費里曼／Morgan Freeman〕飾）。他是保鏢，又是打手，是個不名譽的人。但當主角摩爾·法蘭德絲（Moll Flanders〔蘿蘋·萊特·潘／Robin Wright Penn〕飾）迫於生計淪落妓院時，希普對她很好，鼓勵且幫她度過了那些糟糕的時光。希普幾乎一輩子都在妓院，但他透過幫助和指導主角得到了救贖。

夥伴

夥伴（Sidekick）這一角色提供了另一扇通往主角內心的重要視窗。

夥伴可以說是在整個或大部分故事中，都圍繞在主角身邊的人。一路上，他們甘願充當副手和幫手來協助主角。但他們常常很有個性，也希望主角聽信其言，往往作為主角非浪漫一面的表現。

夥伴常會直言不諱，或是告誡主角。

夥伴身為主角的幫手，可以告誡他，但主要是為主角服務，而不是以任何明顯的方式教授他。通常，夥伴處在不被敬重的位置，或是得不到大多數生命導師的信任，他們是來自社會較低層的服務階級。但是夥伴可以挑戰主角的動機，確保他誠實，迫使他的內心

矛盾外顯以接受檢視——和愛戀對象一樣，但是沒有性張力。

以下是成功的夥伴的主要特質：

1. 夥伴和主角有著同樣的目標，但是，他不是故事的主要推動者

夥伴和主角分享的銀幕時間非常多，也常和主角在完成目標的旅途中共患難。但是夥伴不是行動的發起者，在達成目標的過程中，他也不是任何重大故事抉擇的決定者。夥伴有自知之明。

夥伴給故事帶來多元的戲劇性。通常，他們提供另一個層面的關注、共鳴和歡笑，但是所有推動故事發展的思想和力量都應歸於主角。

桑丘·潘薩為唐吉訶德服務；驢子給史瑞克做伴；健忘的多利是小丑魚馬林在尋找兒子尼莫路上的夥伴。

2. 夥伴技不如主角

夥伴既然不能以任何方式喧賓奪主，即使他們的能力常常很是了得，但從不會和主角一樣厲害。有時，他擁有主角沒有的技能，但不至於厲害到足夠蓋過主角的光芒。

奇妙仙子小叮噹可以飛翔，還可以釋放精靈之塵來幫助其他人飛行。但小叮噹不能像彼得·潘那樣帶領大家擊退海盜，或是像他那樣戰鬥，像他那樣和迷失的男孩們玩遊戲。我們知道夢幻島的主人是誰。

3. 夥伴對主角絕對忠誠，值得信賴

R2-D2 對盧克天行者永遠忠誠。《第六感生死戀》（*Ghost*,

1990）中，奧德美（Mae Brown〔琥碧・戈柏／Whoopi Goldberg〕飾）不顧危險來幫助她的朋友脫險，和山姆・威特（Sam Wheat〔派屈克・史威茲／Patrick Swayze〕飾）同仇敵愾，對他是絕對的忠誠。

夥伴永遠不會掉轉槍口對準主角。

4. 夥伴不會死亡

夥伴象徵了神話學上的延續性。他們是主角的公關。殺死夥伴，會意味著破壞了主角對社會未來的主題使命。夥伴就是不能死。

如果主角無法拯救自己的夥伴，那麼他就不配做故事主角。

有時，主角會在電影結尾死去，他需要自己的夥伴活下去講述他的故事。夥伴負責講述主角的傳奇，確保他不是白白犧牲。

在《神鬼戰士》（Gladiator, 2000）中，主角馬克西莫斯（Maximus〔羅素・克洛／Russell Crowe〕飾）一心想回家和妻兒團圓，但是殘暴的國王科莫多斯下令殘殺了他的家人。昔日的英雄淪為了奴隸神鬼戰士，最終在競技場戰勝了暴君。馬克西莫斯雖戰死競技場，但他拯救了羅馬，最終也回到了自己的家庭。他的神鬼戰士夥伴朱巴（Juba〔吉蒙・翰蘇／Djimon Hounsou〕飾）為了表示對馬克西莫斯的敬意，把親手木刻的馬克西莫斯和他妻兒的雕像象徵性地埋葬在浸潤鮮血的競技場。最後，朱巴啟程回非洲，回到自己家庭的懷抱，將主角的夢想變為了現實。那份兄弟情義和生死之交，毫無疑問，朱巴會將英雄馬克西莫斯的故事講給下一代聽。

例外：夥伴死去只有一種情況，那就是故事講述的是正統的悲劇，比如《李爾王》（King Lear, 1987）中的傻子，或《疤面煞星》中的曼尼。因為非傳統英雄有著致命的缺陷，所以故事的結局以毀滅告終。

5. 夥伴不會經歷角色成長

你應該明白當你劇本中的夥伴經歷角色成長弧線時，那麼這意味著這個角色再也不是夥伴了，他已經提升到聯合主角的位置。也許此時你需要修改故事結構來達成雙主角的模式。

夥伴的存在只是為了服務他們的英雄，賦予其角色成長弧線會使他搶了主角的戲。

如此，何來忠誠可言？

6. 夥伴常質疑主角的動機，並引發衝突和提供建議

雖然夥伴自己沒有經歷角色成長，但他們幫助主角克服內心衝突。夥伴也給主角提供明智的建議，就像生命導師一樣，而且他們不會讓主角逃避任何痛苦的自省。作為絕對忠誠的回報，夥伴要求主角對其坦誠相待。

夥伴知道主角的內心世界，這是他所處的優勢，也深知主角的弱點和優點。

在沉鬱、精巧的影片《針鋒相對》（*Insomnia*, 2002）中，警探威爾・多莫（Will Dormer〔艾爾・帕西諾／Al Pacino〕飾）和他的搭檔哈普・艾克哈特（Hap Eckhart〔馬丁・唐納文／Martin Donovan〕飾）是大城市警局的探員，受命借調飛往偏遠的阿拉斯加小鎮，協助調查當地的一起少女謀殺案。警探多莫飽受失眠困擾，在這永晝之地，他更是無法入眠。（多莫的名字源自法語單詞 dormer，意指「睡覺」，他最迫切的願望。）

當地年輕的警探艾麗・布爾（Ellie Burr〔希拉蕊・史旺／Hilary Swank〕飾）視多莫為警界偶像，她很想成為多莫的嚴肅夥伴。

主角多莫設計誘捕兇手（羅賓・威廉斯／Robin Williams 飾），但在濃霧中追兇，多莫意外射殺了搭檔艾克哈特。艾麗受命調查這

宗警員意外傷亡案件。

所以她緊盯多莫，劈頭蓋臉地問了很多問題。艾麗讓他如坐針氈，艾麗真是人如其名。（畢竟，她的姓就是毛刺的意思。）

警探多莫因嚴重失眠，而無法解釋搭檔遭其槍殺到底是不是一個意外。結果出人意外，原來艾克哈特打算回去後揭發多莫給死刑犯栽贓的罪行。真相大白，多莫為自保謀殺了艾克哈特。

多莫篡改證據來洗脫自己和搭檔意外之死的干係。

最後，多莫殺死了兇手，自己也奄奄一息，艾麗手裡掌握了多莫有罪的確鑿證據。但艾麗出於對主角的忠誠，她準備銷毀證據。

多莫咽氣前一刻阻止了艾麗，對她說：「別誤入歧途。」

垂死的主角保護了自己的夥伴，避免她也陷入黑警的漩渦。這是極為有力的主角／夥伴關係變奏。主角死了，但他的夥伴會活下去，並銘記污點英雄的故事──她將成為多莫未能做到的正義警員。

7. 同性夥伴常以自己的喜劇浪漫呼應主角的愛情

在一個愛情故事中使用兩對戀人的敘述模式始於古希臘。夥伴的次要愛情幾乎總是富有幾分喜劇色彩，如果過於嚴肅很可能喧賓奪主和弱化主角之戀的主題重要性。

在《當哈利遇上莎莉》（*When Harry Met Sally*, 1989）中有兩個主角，哈利（Harry〔比利・克里斯托／Billy Crystal〕飾）和莎莉（Sally〔梅格・萊恩／Meg Ryan〕飾），兩人分別有自己的夥伴：哈利有傑斯（Jess〔布魯諾・柯比／Bruno Kirby〕飾），莎莉有瑪麗（Marie〔凱麗・費雪／Carrie Fisher〕飾）。先前，夥伴們分別經歷著喜劇色彩的戀愛問題，但兩人後來相遇竟攜手走進婚姻殿堂。當然這並不是濃墨重彩的副線情節，因為那樣可能會分散我們對哈利和莎莉的注意力。夥伴的愛情只用來做主角之戀的喜劇呼應。

　　如果次要愛情是一個悲劇，例如《軍官與紳士》和《櫻花戀》（*Sayonara*, 1957），那麼牽涉其中的次要角色**不再**是夥伴，而是如《軍官與紳士》中負面的生命導師或《櫻花戀》中的經典導師。

門衛

　　主角必須再三地接受考驗。

　　主角的求勝之路上必定充滿著意想不到的障礙、挫折、災難，以及跳出來攔路的強大的對立角色。

　　此時，門衛的作用不可小覷。門衛的存在迫使主角在前進之前證明自己的價值。

　　這一角色類型的力量來自現實生活──在我們腦海深處總有一個聲音告誡自己千萬不要嘗試。當你勇敢挑起重擔，接受某些需要巨大努力和全新技能的挑戰（比如說你打算寫一本劇情片劇本）時，你是不是偶爾會聽到一些喪氣話，比如「你瘋啦？你不能這樣做！為什麼要浪費時間嘗試？快收手，免得自討苦吃。」

　　我們每個人都受到自己內心的門衛考驗。只有真正的英雄才能有勇氣排除這種雜音。

　　門衛著實有用，因為他們一開始就站出來阻止主角，讓他吃了個閉門羹。但當主角聰明地排除困難後，門衛則會轉變成盟友。

　　這一轉變使得門衛成為配角中最為特別的角色。

　　在《莎翁情史》（*Shakespeare in Love*, 1998）的一場選角戲中，「湯瑪斯·肯特」朗讀莎士比亞的新作，威爾·莎士比亞（Will Shakespearc〔約瑟夫·費因斯／Joseph Fiennes〕飾）認定他找到了演出羅密歐的最佳人選。但是湯瑪斯·肯特其實是女扮男裝的薇拉（Viola De Lesseps〔葛妮絲·派特洛／Gwyneth Paltrow〕飾），她

奪門而逃。主角一路追到薇拉的豪宅,此時薇拉那強勢的保姆(伊梅達・史丹頓/Imelda Staunton 飾)衝出來攔住了威爾的去路,怒視著趕他出去。

想進去,門都沒有。保姆毫不客氣地把威爾擋在門外,並重重地把門關上。門衛的所言所行向威爾表明他的橫衝直撞根本不配進入薇拉的貴族世界。

但這難倒他了嗎?沒有!主角沒有放棄,巧藉舞會表演的音樂家身分順利進入城堡。

故事後段,保姆盡顯身為門衛的特質,她成了實實在在的盟友。當威爾和薇拉最終在小姐閨房共度春宵時,保姆搬了把椅子坐在臥室門前保護兩人的隱私。

保姆一開始阻止主角,之後轉而幫助他。

其他盟友角色

盟友是為了某些特定情節而存在的角色,一般來說,他們在銀幕出現的時間遠少於夥伴或愛戀對象。

在任何電影中,你常可以找出一大群分屬其他盟友類別的角色。因為放手一搏時,主角很少孤身苦戰。

但這些盟友也必須成為主角的衝突來源。即使是朋友也會惹是生非,他們不只是裝點門面,更是有效建立戲劇張力的關鍵元素。

值得注意的是這些其他盟友並不都是幫手,也不是所有人都心甘情願。有時候,某些人被迫才拉主角一把。

以下是盟友角色主要的次級類型:

1. 對照盟友

　　這一角色在故事之初就是主角的朋友或同事，或是熟人，基本上是和主角同處一個環境之中。一樣的工作、收入水準和生活方式，就連彼此追求的人生目標也大同小異。

　　通常，對照盟友和主角是同性好友，但也不是一成不變。

　　起初，對照盟友是主角的鏡像，這對雙胞胎被用來在隨後的故事中追蹤主角的成長。當主角冒險前行，提升、發展和改變時，對照盟友卻依舊原地踏步。

　　對照盟友也可以是主角坦誠傾訴的知己。

　　但最重要的是，對照盟友讓觀眾清楚地看到主角的巨變。

　　《麻雀變鳳凰》（*Pretty Woman*, 1994）的開場，主角薇薇安・沃德（Vivian Ward〔茱莉亞・羅伯茲／Julia Roberts〕飾）和凱薩琳・德魯卡（Kit De Luca〔蘿拉・桑・吉亞科莫／Laura San Giacomo〕飾）同住一棟破舊的公寓，既是朋友，又是阻街姊妹。兩人看起來沒什麼差別。但隨後薇薇安遇見了愛德華・路易斯（Edward Lewis〔李察・基爾／Richard Gere〕飾），開始了轉變。

　　《麻雀變鳳凰》近高潮，姊妹凱薩琳到達薇薇安所住的奢華的比佛利山莊酒店。凱薩琳依然是嚼著口香糖一副粗鄙的阻街女郎形象，但薇薇安此時衣著優雅。她泰然自若、言辭得體，通曉社交禮節，她絕對可以假扮任何上流俱樂部的重要來賓。這麼一比較，我們自然看到主角經歷了何等的巨變。

　　凱薩琳不是夥伴。她不常出現在主角周遭，她也壓根不關注薇薇安的內心成長。她是一個對照盟友，一個形象的參考角色，這使得觀眾更清楚地感受到薇薇安的深刻轉變。

Elements Of Character

2. 喜劇盟友

通常，這類角色不是故事的主要角色，更常是作為出場有限的次要角色。

任何盟友都會來上一兩句笑話，但是喜劇盟友對世界抱持的誇張態度和曲解觀點都使得他們從骨子裡散發著喜劇特質，他們即使不說笑話也能逗人笑。他們會助主角一臂之力，同時也會帶來一些喜劇調劑。

在《黑色追緝令》（*Pulp Fiction*, 1994）中，非傳統英雄職業殺手文森・維加（Vincent Vega〔約翰・屈伏塔／John Travolta〕飾）接到任務，保護自己黑幫老大的老婆——米婭・華萊士（Mia Wallace〔烏瑪・舒曼／Uma Thurman〕飾）。當米婭意外過量吸食文森藏匿的毒品後，他將米婭帶到自己的毒販鄰居蘭斯（Lance〔艾瑞克・史托茲／Eric Stoltz〕飾）家中尋求幫助。蘭斯可不想與吸毒過量的癮君子扯上瓜葛，但是文森不會就此作罷。所以毒販拿出一支注滿腎上腺素的超大號針筒，並告訴文森必須一下子直接扎入米婭的心臟。

更為糟糕的是，蘭斯那精神恍惚、臉上過度穿孔打釘的老婆喬迪（Jody〔羅珊娜・艾奎特／Rosanna Arquette〕飾）也是歇斯底里地說著莫名的話。蘭斯和喬迪都不願意幫助文森，但儘管如此，他們還是幫了他。這是一場恐怖卻又搞笑的戲，蘭斯和喬迪充滿特色的態度，成了一對扭曲的喜劇盟友。

3. 幫手—追隨者盟友

劇本的故事世界紛繁複雜，除了生命導師或夥伴之外，主角還需要其他有一技之長的人伸出援手。

在《瞞天過海》（*Ocean's Eleven*, 2001）中，除了身手不凡的

主角丹尼·歐遜（Danny Ocean〔喬治·克魯尼／George Clooney〕飾）和夥伴魯斯提·萊恩（Rusty Ryan〔布萊德·彼特／Brad Pitt〕飾），行動還需要許多身懷絕技的專長者加盟。所以兩人召集了幫手—追隨者團隊，包括魯賓（Reuben〔伊利奧·高德／Elliott Gould〕飾）、法蘭克（Frank〔伯尼·麥克／Bernie Mac〕飾）、索爾（Saul〔卡爾·雷納／Carl Reiner〕飾）、巴舍·塔爾（Basher Tarr／Don Cheadle〕飾）和楊（Yen〔秦少波／Shaobo Qin〕飾）。

在《危機總動員》（*Outbreak*, 1995）中，流行病學家山姆·丹尼爾斯上校（Sam Daniels〔達斯汀·霍夫曼／Dustin Hoffman〕飾）必須在短時間內生產出能拯救世界和自己前妻的病毒疫苗。在實驗室裡，主角和幫手—追隨者盟友——索特少校（Salt〔小古巴·古丁／Cuba Gooding, Jr.〕飾）並肩作戰。

有時候，幫手—追隨者可以是一對夫妻或是相守終生的戀人（異性或同性），兩人同進退。《情挑六月花》（*White Palace*, 1990）中有一對幫手盟友，尼爾（Neil〔傑森·亞歷山大／Jason Alexander〕飾）和瑞秋（Rachel〔瑞秋·夏卡爾／Rachel Chagall〕飾）竭力幫年輕的鰥夫馬克斯（Max〔詹姆斯·史派德／James Spader〕飾）撮合姻緣。主角視他們的好心實為添亂，但是這對夫婦仍舊是幫手—追隨者。盟友也會帶來衝突。

幫手—追隨者盟友可以是鄰居（《綠寶石》〔*Romancing the Stone*〕，1984）、修女（《修女也瘋狂》〔*Sister Act*〕，1992）、家庭成員（《手札情緣》〔*The Notebook*〕，2004）、僕人（《唐人街》〔*Chinatown*〕，1974）、受壓迫的市民（《V怪客》〔*V for Vendetta*〕，2005）、獄警（《綠色奇蹟》〔*The Green Mile*〕，1999）、狂歡節演出者（《皮相獵影》〔*Fur*〕，2006）、非洲土著（《遠離非洲》〔*Out of Africa*〕，1985），不勝枚舉。

Elements Of Character

4. 有望成為救星的盟友

有望成為救星的盟友必定會幫助或拯救身陷險境的主角。隨後，令人震驚的卻是救星遇害。

優秀劇本的重要原則就是**主角必須自救**。主角必須解決自己的問題，他不能被救兵解救，或碰巧被某些外部力量或局外人拯救於危難之際。所以，即使救星之死使觀眾震驚（他們幾乎總是遇難），但觀眾在心底意識到這個難題只有依靠主角自己解決。

電影《落日殺神》中，計程車司機麥克斯（主角）被殺手文森（Vicent〔湯姆·克魯斯／Tom Cruise〕飾）挾持，威逼麥克斯載著他四處執行暗殺行動。在另一個平行的情節線，探員范寧（Fanning〔馬克·魯法洛／Mark Ruffalo〕飾）正調查第一宗謀殺案，他懷疑會有更多的連環案件即將發生。我們希望范寧能找出蛛絲馬跡，並及時救出麥克斯。

在夜店一陣激烈槍戰後，探員范寧把計程車司機麥克斯拽出了夜店，逃出了文森的控制，這看似主角真的得救了。

在路邊，麥克斯正感到如釋重負，誰知警探范寧中槍應聲倒地，槍手正是文森。麥克斯再次落入致命殺手的魔爪。

又一個有望拯救主角的盟友中槍倒下。

5. 啦啦隊盟友

有時候，主角需要有人加油打氣。啦啦隊盟友可以提醒主角和觀眾，當前所遭受的苦難是為了公眾的利益，而絕非僅僅是為了一己私利。一般來說，啦啦隊盟友不是主要角色，但是他們確保主角在目標之路上不會偏航。

啦啦隊盟友也有如希臘劇場中的合聲團，作為觀眾的替身來給主角搖旗吶喊和送上祝福。

在迪士尼動畫片《小姐與流氓》（*Lady and the Tramp*, 1955）中，邋邋的流浪狗帶著英國小獵犬小姐沿著小路溜進義大利餐廳。餐廳老闆兼大廚的湯尼盡力為兩隻小狗營造浪漫氛圍，桌子和桌布、義大利麵條、肉丸和濃情蜜意的小夜曲。湯尼正是鼓勵小狗相愛的一個啦啦隊盟友。

在《愛狗男人請來電》（*Must Love Dogs*, 2005）中，30 多歲單身女子莎拉（Sarah〔黛安‧蓮恩／Diane Lane〕飾）在網路上徵婚，但她的相親之路真是糟糕透頂。在當地的一家熟食店，莎拉每天晚餐都點一樣的單人份雞胸，總是獨自一人的她引起了店員的注意。興高采烈、婚姻美滿的店員（柯克‧崔透納／Kirk Trutner 飾）主動給莎拉很多建議並鼓勵她堅信愛情。他不斷的鼓舞惹惱了莎拉。

電影尾聲，莎拉最後一次出現在熟食店，但此刻她的身旁已有如意郎君（約翰‧庫薩克／John Cusack 飾）相伴。她得意地點了雙份的雞胸，店員也分享她甜蜜愛情的喜悅時刻。

這個店員正是啦啦隊盟友。

6. 身處險境的無辜盟友

如果主角不救他們，這些身處險境、可憐和無助的被俘者只有死路一條。

身處險境的無辜盟友具備故事目標的功能，這些遇險者必須被找到並被解救。這些角色可以是個男人、女人、孩子或是一群人。在《火線救援》（*Man On Fire*, 2004）中是一個孩子；在《防火牆》（*Firewall*, 2006）中是主角的妻兒；在《熱天午後》（*Dog Day Afternoon*, 1975）中是一組銀行職員。

有時候，身處險境的無辜者的故事可以擴展成一個副線情節。比如《海底總動員》（*Finding Nemo*, 2003）中迷途尼莫的遭遇，和

《全面追緝令》（*Along Came a Spider*, 2001）中被綁架的女學生的經歷。但是，副線情節通常只是用來提醒觀眾身處險境的無辜者的處境是何等兇險，以及主角救人於危難的時間所剩無幾（比如《空中監獄》〔*Con Air*, 2007〕、《戰慄空間》〔*Panic Room*, 2002〕、《終極警探》〔*Die Hard*, 1988〕和《冰血暴》〔*Fargo*, 1996〕）。

對立角色

任何一部好電影中，主角為了達成令觀眾滿意的故事目標必須每一分鐘都在和對立勢力較量。

除了直接聽命於對手的特派代表，故事有時候在副線情節中也需要一些與反角毫無關係的角色和主角作對。

任何與主角的目標背道而馳的角色，無論他本質上是好或壞，都是對立角色。這裡有三種一般類型：

1. 對手特派代表

在某些類型電影中，其情節常是主角一路過關斬將，在最後高潮對決幕後主使前擊敗對手特派代表。

在《暴力效應》（*A History of Violence*, 2005）中，主角湯姆‧斯托（Tom Stall〔維果‧莫特森／Viggo Mortensen〕飾）必須先幹掉精神變態卡爾‧福格蒂（Carl Fogarty〔艾德‧哈里斯／Ed Harris〕飾）和他的兩個手下，才能直搗黃龍並有機會和真正的大反派里奇‧庫薩克（Richie Cusack〔威廉‧赫特／William Hurt〕飾）對決。福格蒂和他的殺手都是聽命於里奇的對手特派代表。

在《神鬼玩家》（*The Aviator*, 2004）中，參議員歐文‧布魯斯特（Owen Brewster〔亞倫‧艾達／Alan Alda〕飾）在參議院聽證會

上公開譴責霍華德・休斯（Howard Hughes〔李奧納多・狄卡皮歐／
Leonardo DiCaprio〕飾）發戰爭財，試圖一舉把他打垮。結果事與
願違，霍華德・休斯在眾人面前指控參議員布魯斯特背後真正的主
使是泛美航空董事長胡安・特里普（Juan Trippe〔亞歷・鮑德溫／
Alec Baldwin〕飾）。參議員布魯斯特只是胡安・特里普的對手特派
代表。

2. 獨立的麻煩製造者

　　所有的編劇都必須發毒誓要讓主角盡可能受苦受難。在某些情
節中，這意味著多路對手群起攻擊主角。因為對手只能有一個，所
以其他各自為營的強大敵人應被視作獨立的麻煩製造者。他們既可
以是重要的副線情節角色，也可以是龍套。

　　這些角色提供了另一個競技場，主角可以在此證明自己。但是
這不能壓倒或蓋過與真正對手決戰的情感高潮的故事主線。

　　即使處於故事焦點的次要位置，獨立的麻煩製造者仍應當有其
自己的開始—發展—結束的次要故事結構。

　　在《蝙蝠俠：開戰時刻》（*Batman Begins*, 2005），蝙蝠俠布魯
斯・韋恩（Bruce Wayne〔克利斯汀・貝爾／Christian Bale〕飾）不
僅必須和他邪惡的對手亨利・杜卡德（Henri Ducard〔連恩・尼遜／
Liam Neeson〕飾）正面交鋒，他還必須先對付霸占韋氏企業管理權
的陰險小人厄爾（Earle〔魯格・哈爾／Rutger Hauer〕飾）。故事主
線的高峰是蝙蝠俠與杜卡德的正邪交戰，但副線情節是主角遭遇獨
立麻煩製造者厄爾不公平的公司奪權。

　　在經典喜劇電影《熱情如火》（*Some Like It Hot*, 1959）中，主
角音樂家喬（Joe〔湯尼・寇蒂斯／Tony Curtis〕飾）和傑瑞（Jerry
〔傑克・李蒙／Jack Lemmon〕飾）目擊了情人節謀殺案，一心想
讓目擊證人消失的暴徒斯派特・可倫坡（Spats Colombo〔喬治・拉

夫特／George Raft〕飾）對兩人窮追不捨。喬和傑瑞只能亡命天涯，兩人男扮女裝混進一支女子樂隊，令斯派特無跡可尋。樂隊領隊，絲威特‧蘇（Sweet Sue〔瓊安‧肖麗／Joan Shawlee〕飾）以嚴格著稱並對隊員極為苛刻，她不斷找喬和傑瑞的麻煩。絲威特‧蘇不是對手，她是作為片中浪漫副線情節的主要對立力量的獨立麻煩製造者。

3. 對手嘍囉

在許多動作片的結尾場面，常是小嘍囉橫屍遍地。

小嘍囉可謂無足輕重。在《神鬼認證》（*The Bourne Identity*, 2002）中，遭受失憶困擾的主角傑森‧伯恩（Jason Bourne〔麥特‧戴蒙／Matt Damon〕飾）必須幹掉絆腳石行動中操控電腦、監視器以及監測車的所有小嘍囉，他們都聽命於對手亞歷山大‧康克林（Alexander Conklin〔克里斯‧庫柏／Chris Cooper〕飾）。

對手的小嘍囉可能只有幾句臺詞，或根本沒有臺詞。但無論小嘍羅對他們的所作所為初衷如何，他們肯定是在助紂為虐，這也是他們為什麼會大批死去的原因。

氛圍角色

在電影劇本中常會出現一些僅僅是用來建構故事世界真實度的角色。報攤老闆、將俏皮話和帳單一同送上的快嘴女服務生、飯店櫃檯人員、計程車司機、乖戾的臨時保姆。他們對主角的態度通常屬於中立角色。

與其說氛圍角色是一角色，倒更像是道具。

當然任何一個這樣的角色只要站在主角的一邊或對立面，他們

便不再是氛圍角色了，而是某類幫手或敵人。氛圍角色可以是高興的、生氣的或漠不關心的，但他們不偏袒任何人。他們常常是每部電影用來創造真實性和可信度的龍套。

　　隸屬某一類的角色不能在故事中途改變類型，而突然發揮不同的情節目的。曾是夥伴，始終是夥伴。一旦是主角，一路都是主角。一開始是門衛，那麼便一直是門衛。

　　如果在第二幕中，愛戀對象突然變形為對手特派代表人，那只能表示他原本就是對手特派代表人，只是過去暫時把自己偽裝成愛戀對象的假象而已。

　　即使一個對立角色的內心動機有所改變，這仍不表示他轉變了角色類型。

　　在動作電影《絕地任務》（*The Rock*, 1996）中，喪氣、錯亂的海軍陸戰隊將軍海默（Hummel〔艾德・哈里斯／Ed Harris〕飾）率一眾追隨者控制惡魔島，並將島上遊客劫為人質。將軍要求巨額贖金，威脅當局若不從就發射化學武器摧毀舊金山。史丹利・古斯比博士（Dr. Stanley Goodspeed〔尼可拉斯・凱吉／Nicolas Cage〕飾）和約翰・派崔克・梅森（John Patrick Mason〔史恩・康納萊／Sean Connery〕飾）兩個主角潛入惡魔島全力解除恐怖危機。

　　在高潮段落，海默發現當局不可能支付贖金，並且軍方戰鬥機已起飛待命，準備擊毀惡魔島。事實上，他並沒有真的打算殘殺成千上萬的無辜市民。他命令自己的手下終止行動和取消發射大規模殺傷性武器，但是憤怒的手下叛亂，射殺海默，並繼續執行發射命令。此時，只剩一口氣的垂死對手幫助主角阻止自己的瘋狂手下，但這並不會改變他的角色類型。他發動的行動仍然威脅著舊金山過半人口的性命，即使他臨死前良知未泯，他仍是主角的對手。

　　聯合主角（Co-Hero）、愛戀對象、夥伴或者任何的盟友，都可

以給主角提供建議，就像生命導師一樣。但是如果他們主要的故事功能並非來自生命導師類型，那麼這並不會使他們成為生命導師。

即使對手有時表現出真正的智慧，也不會改變他的對手定位。當然，偶爾的明智抉擇能使對手更具多面性和更具深度，只要不落入其他角色類型。

關鍵角色從不改變角色類型。

小結

絕大多數電影包含 5 至 7 個主要角色。主角和對手必不可少，餘下的 3 至 5 個關鍵角色，你可以從其他角色類型選來補足主要角色。

• 主角

主角的目標來自於迫在眉睫的危險，以推動故事向前發展。所有其他角色如果不是主角的幫手，就是他的對手。

• 對手／反角

對手是主角最主要的對立角色。特徵如下：

1. 相比其他角色，對手是主角最強勁的對立力量；

2. 對手應當是一個人，而不是一群人或一個概念；

3. 對手看似不可戰勝；

4. 對手自視甚高，以主角自居；

5. 對手可以成為主角心理上的對立面；

6. 對手常有一幫與主角為敵的幫兇；

7. 主角不應該成為自己的對手；

8. 自然災害不能作為對手；

9. 對手可以戴上友情或愛情的面具，直到接近最後時刻才暴露自己的真面目；

10. 對手並不總是一個惡人；

11. 對手永遠不可能成為主角，但是有時可以主宰情節；

12. 當愛情故事是主要情節時，那麼愛戀對象角色也是對手。

- 愛戀對象

作為真正的愛戀對象角色，必須滿足特定的情節發展需要。包括：

1. 愛戀對象帶來重要的故事改變，帶給主角歡樂和衝突；

2. 愛戀對象引發性張力；

3. 愛戀對象引出主要情節或求愛的副線情節；

4. 愛戀對象迫使主角自省和追求角色成長；

5. 不是每一個故事都有愛戀對象的空間，但是愛情仍是豐富你故事的最佳副線情節。

- 生命導師

生命導師傳授給主角在與對手決戰之前必須掌握的世間智慧和技能。生命導師的主要特質有：

1. 生命導師可以是傳授給主角關鍵技能或訊息的任何年紀的任何人；

2. 生命導師通常會死去；

3. 在一個故事中可以有不只一個作為生命導師的師者人物；

4. 生命導師常會贈予主角重要的或救命的禮物，一個強大的物品或至關重要的訊息；

5.生命導師可以是不誠信、無德、不正派、下流、失意或墮落之人。

• **夥伴**

　　夥伴和主角並肩作戰，挑戰主角的動機、保持主角的坦誠和迫使他坦露內心衝突。此外，夥伴也提供喜劇性調劑。成功夥伴的主要特質如下：

1.夥伴與主角目標一致，但他不是故事的主要推動者；

2.夥伴的本事比主角略遜一籌，並且所處的社會地位常常也略低；

3.夥伴忠心耿耿，值得信任；

4.夥伴不能死去（除非故事是一個悲劇）；

5.夥伴沒有經歷角色成長；

6.夥伴常會質疑主角的動機，並提供個人建議和衝突；

7.同性夥伴常是以自己喜劇式的愛情呼應主角的浪漫愛情。

• **門衛**

　　門衛迫使主角在繼續前行之前證明自己的價值。一開始，門衛會攔住主角並與之作對，之後他們會變成主角的盟友和幫手。

• **其他盟友角色**

　　盟友角色與主角同仇敵愾：

　　對照盟友

　　一開始與主角處在相同的社會和經濟地位，但原地不動，所以之後比照時更能清晰地看見主角的成長。

　　喜劇盟友

　　他誇張的態度和曲解的世界觀，使得他即使不苟言笑也能有本質上惹人發笑的喜劇元素。喜劇盟友既能助主角一臂之力，又能帶

來輕鬆搞笑的一刻。

幫手—追隨者盟友

給主角提供他所沒有的特殊才能、技巧，或協助他。

有望成為救星的盟友

一個趕去救主角的盟友，卻在救出主角前不幸遇難。

啦啦隊盟友

代替觀眾給主角搖旗吶喊和表示祝福的小人物。

身處險境的無辜盟友

作為主角的故事目標，遇險者必須被找到或被解救。

- 對立角色

對手很少孤軍奮戰。對立角色有三大類：

對手特派代表

一個按照對手的命令行事的重要人物。

獨立的麻煩製造者

主角的敵人，但和對手沒有瓜葛，他提供一個副線情節的舞臺，讓主角可以證明自己。

對手的小嘍囉

這些只有些許臺詞或根本沒有臺詞的小嘍囉只會聽命於對手、對手特派代表或獨立的麻煩製造者。

- 氛圍角色

氛圍角色使得故事的世界真實可信。這些背景角色是龍套，通常只有 5 句或更少的臺詞，並且他們更像是道具而不是角色，既不助主角一臂之力，也不阻擋主角。

 練習

觀看一部贏得奧斯卡最佳電影獎的成功之作。影片必須只包含一個界定明確的主角（即，不能是如《衝擊效應》〔*Crash*, 2008〕或《英倫情人》〔*The English Patient*, 1996〕這類多個主角的影片）。

接下來辨識每一個主角和主要配角，並對應角色類型：

主角
對手／反派
夥伴
愛戀對象
生命導師
門衛
幫手—追隨者盟友
對照盟友
喜劇盟友
有望成為救星的盟友
身處險境的無辜盟友
啦啦隊盟友
對手特派代表
獨立的麻煩製造者

你是否在電影中看到以上角色類型並一一對應？

思考：

· 如果你認為一個角色不屬於任何類型，那麼重讀類型要求並再次嘗試。故事中每一個角色的類型功能不一定是顯而易見的。

· 你很有可能沒找到每一個類型的代表角色。

· 記住，生命導師可以給主角指明方向，也可以使他誤入歧途。

· 當釐清一個與主角發生性關係的角色的類型時需格外小心，要知道**和主角同床共枕並不意味著她定然是愛戀對象**。

第六章

耀眼的對白

　　採用英雄目標序列®的眾多好處之一，就是這23個漸進的主角行動確保編劇專注於講述一個緊湊、引人入勝的故事，而不至於拖沓。英雄目標序列®限定了每個片段的劇本篇幅，這有助於你發現並修改那些空洞、冗長的對白場景。

　　許多作者開始從事電影劇本創作是因為他們在對白創作上技高一籌。但角色臺詞的寫作天賦是一把雙刃劍──因為電影行家鑑別新手的方法之一就是劇本中那些6頁、7頁，甚至是8頁以上冗長的對白戲。電影角色絮絮叨叨常常意味著那是編劇言之無物的掩飾。

　　歷經多年，我才悟出這樣一個簡單的真理：**對白不是故事。**

　　對白常是構築扣人心弦的電影劇本的眾多重要工具之一，但如果沒有一個精采的故事，即使是那些最犀利的對白也顯嘮叨。

　　電影中，言談不能表現角色的全部──行為則可以。

　　角色選擇做什麼，以及如何做，能**表明**他們的本性，遠遠超過他們所說的一切。只有和行為的情感內涵能搭配時，言語才能傳遞意圖。

　　看看《瓦力》（*WALL-E*, 2008），你會發現在整部影片中，主角只說了三個可辨識的單詞。影片前半小時，瓦力壓根沒有說過隻字片語。不過，一個渴望與外界交心、可愛、勇敢和孤獨的小機器人（主角）僅僅透過它的行動和選擇，便得到了很好的刻畫。

　　電影故事是關於角色訴求和追求的漫漫征途。每一個角色所說的每一句臺詞，都應被看作是說者想從聽者那得到他們想要的東西的某種嘗試。我絲毫沒有誇張。每句臺詞**皆如此**。

　　如果你不擅長對白創作，也不用太擔心。我所認識的幾個相當成功的好萊塢編劇就在對白創作上沒有特別的天分。編劇各有專長，業界擅長對白寫作的高手有時候會在電影前製期的最後幾週，受聘來潤飾對白。但電影劇本被購買、改寫和獲許開拍都遠早於對白潤飾環節。

　　僅憑對白可別想賣出電影劇本。故事則可以。

　　職業編劇知道如果特定的對白段落缺少衝突，或無法推動全片情節發展，或是對白稍微破壞節奏，再或是語言精采但不合時宜，就必須毫不留情地刪除。

　　少數頂尖的電影人因擅用妙語連珠的長戲而著稱，如昆汀‧塔倫提諾（Quentin Tarantino）。但關小音量去觀察一下那語言之外所發生的生死攸關的衝突吧。塔倫提諾的對白常看似波瀾不興或頗具諷刺意味，這恰恰有助於建立暗流湧動的強烈緊張感，例如在《惡棍特工》（*Inglourious Basterds*, 2009）中法國地下室酒吧的一場長戲，納粹黨衛軍軍官和一些美國間諜隨意地打著牌。此時，片中角色只是在閒聊，但身兼編劇和導演的昆汀卻營造出令觀眾窒息的緊張氣氛，觀眾幾乎都按捺不住地期待一觸即發的高潮場面。

　　但是冗長的對話場景在電影中很少成功。

　　所以，以下是你在創作劇本時應該斟酌的對白注意事項。

1. 對白應該推展發生在當下的戲劇衝突

　　某種程度上，每一個場景都必須推向衝突。

　　無一例外。這意味著劇本的每一頁上，對白應當都在表現發生中的戲劇化拉鋸戰。

　　在安靜的場景也是如此，戰鬥正在進行。

　　你的場景應該做到身在其中的每一個角色都各有所圖，並且每一個角色都必須試圖從和他人的對話中馬上獲得自己想要的東西……

　　在電影中，即使是最初的幾個場景也必須發生在當下。電影不能僅用陳述（speech）來建立故事背景。

　　以下是某個劇本中的第一個對白場景，在劇本的第 2 頁，在主角並未現身的情節釣鉤之後：

外景・聖馬爾塔──設定場景鏡頭──晨

△加州中部海岸小鎮。紅瓦灰牆。

△一輛舊摩托車穿梭在城市中心的車流中。駕駛者是一名 16 歲的
　少年，一個 30 歲出頭的女人坐在後座。

　法蘭（畫外音）：沒有搶劫，沒有謀殺。儘是些整日微笑著的和
　　　　　　　　　氣人。

　史賓塞（畫外音）：聽起來有點嚇人。

　一陣沉默。

　法蘭（畫外音）：我的天哪，史賓塞……我們在這裡做什麼啊？

△鏡頭推到騎摩托車的史賓塞・庫弗切科（SPENCE KOF-
　CHEK），他眼中流露著強烈、深刻的感情。

△法蘭貼著兒子坐在後座，頭髮凌亂，沒戴結婚戒指。

外景・第一儲蓄銀行──日

△史賓塞拐到路邊的小鎮銀行門前，停下車。但是法蘭不肯下車。
　她把臉埋在他的背後。

　史賓塞：嘿。第一天你就遲到。

　法蘭：噢。我爸不要我們待在這裡。在他的房子，在他的小
　　　　鎮……。

　史賓塞：媽，才剛過了一週。

△她嘆口氣，緊張地盯著銀行。

　法蘭：我曾發誓絕不再回來。

　史賓塞：家鄉很酷。

△法蘭很不情願地下了車。

　史賓塞（繼續）：我是說，看看這地方，沒有黑幫，沒有塗鴉，

連空氣都那麼乾淨。

△他催了一下油門。法蘭把手擱在車手把上，很不情願地看著將
　離去的兒子。

法蘭：在學校要乖。

史賓塞：我不總是這樣嗎？

法蘭：對，是的。我看起來怎麼樣？

史賓塞：漂亮極了。

△他朝老媽眨了眨眼，擠出一絲笑容。

史賓塞（繼續）：給他們點顏色看。我走啦。

△史賓塞打檔，把老媽的手拉離車把手，呼嘯駛離。

△法蘭深吸一口氣，望著兒子遠去。

當場、當下，這個場景寫的是少年和母親之間的慾望衝突，即
使這場戲是我們初識這對母子，我們也感受到了史賓塞的言行是為
了逃離他那依賴性大的母親。法蘭的舉動則是不願兒子離開，並想
要獲得更多的情感支持。

法蘭想得到寬慰。史賓塞愛她，但覺得被桎梏了，他只想離開。
這是眼前的衝突。

即使是在一個設立場景。

2. 對白應該充滿戲劇張力

呈現劇本衝突的重要方法之一就是透過對白中潛在的張力。即
使是電影中最簡單的場景也需要在臺詞中蘊含渴望和焦慮。

在《顫慄時空》（*The Jacket*, 2005）中，主角傑克（Jack〔安卓
亞・布洛迪／Adrien Brody〕飾）發現自己被非法拘禁在精神病院。

殘暴的醫生（克里斯・克里多佛森／Kris Kristofferson 飾）假借「治療」名義給傑克注射藥物，並把他長期鎖在停屍間冰櫃。在幽閉恐怖的黑暗中，傑克沒有真正發瘋，反而發現自己可以穿梭到未來待一段時間。

在未來世界，他遇見遭遇不幸、感情豐富的年輕賈姬（Jackie〔綺拉・奈特莉／Keira Knightley〕飾）。在賈姬家的一個場景中，兩人如膠似漆，但留給兩人的時間不多。傑克不知道自己能和她待在一起多久，他可能隨時消失，回到過去，所以每一句話、每一個擁抱都像是最後的溫存。

> 傑克：我得走了。
>
> 賈姬：我不管。我並沒要你來……但現在……
>
> 　　　你必須回來。
>
> 傑克：不是這樣的。這我無法控制。
>
> 賈姬：那好，你得學會控制。

在兩人做愛之後，醒過來的賈姬發現傑克不在床上。傑克是去了隔壁房間，還是永遠消失了？她聞了聞枕頭上他留下來的氣味。

在簡短的對話中所隱含的渴求和害怕失去的恐懼，表現出這些簡單臺詞下的真愛並保持強烈的戲劇張力。

3. 一般來說，對白應該一次只表達一個想法

試著把對白想像成接球遊戲中的棒球，對手需要抓牢並且拋擲回來。一段對白中塞進的想法愈多——就像同時要扔出愈多的球，就愈難接住其中任何一個球並把它們拋擲回去。這樣，遊戲就玩不下去了。

在幾句臺詞裡塞進過多想法的戲會變得沒有重點，並讓人不易
瞭解。

我記得一個新手劇本中有段臺詞大概是這個樣子。中世紀的一
場刀劍惡戰後，一個幫手—追隨者（信使）奔到主角面前：

霍華：長官，敵軍已撤退，但我軍傷亡慘重。坎普頓、史密司
　　　和你的好友阿拉斯特爵士都身負重傷躺在河邊。敵人還
　　　會再次攻過來，這是確定的。軍士們非常餓，我要不要
　　　告訴炊事員？

這場戲到底要講什麼？為戰死的軍士默哀？營救負傷的好友？
飽餐一頓？

話中包含了衝突和戰爭局勢，但是這一獨白有如同時向四方隨
機掃射。到底該如何回答才好？

對白的每一句臺詞應該是訴求的一種形式。每一句話都是一次
出擊、撤退、佯攻、欺騙或索取，而且需要被回應。一般來說，一
段臺詞應該包含一個中心想法以得到明確的回答，並有助於推動故
事向前發展。

4. 上乘的對白常傳達潛臺詞

潛臺詞是指對白的臺詞中隱含的、沒有直接闡明的任何意涵。
觀眾喜歡有潛臺詞的對白，因為他們喜歡自己弄清楚事情。

編劇應該不要明白寫出一句臺詞的意思，而是能引導觀眾去瞭
解。

在《教父》中，當唐‧科里昂（Don Corleone〔馬龍‧白蘭度／
Marlon Brando〕飾）說：「我開的條件他不能拒絕。」我們都心領神
會地一笑。雖然唐的語言中沒有任何殺人的字眼，但是我們清楚地

知道他話中的暴力**潛臺詞**。

當然，不是每一句對白都有潛臺詞，但是太多過於直白的對白應當避免。通常，初稿臺詞把編劇的意圖原原本本的都說了出來，較為冗長。你可以考慮把在劇本初稿中寫的直來直去、明顯的對話視作之後潛臺詞創作的框架，然後找出更為有趣的方式來表達，而非直白地說出來。

試想一下，如果唐說：「我只要威脅殺了他，他便會乖乖聽話。」那麼《教父》的影響力會遜色不少。

5. 描寫身體動作

寫出角色彼此交談的戲並不能免除編劇必須以視覺化手法講故事的責任。即使人們只是在交談，也應始終確保他們在戲裡的動作生動及持續行動。

在每一頁的對白上添加關於角色當前動作的描述。我們假設一場專注於夫妻爭吵的場景，當丈夫大聲要求離婚時，如果妻子此時只是安靜地熨燙他的襯衣，拿著一個笨重的熨斗仔細地熨平袖子上的褶皺，這場戲會變得更為引人關注。

即使是細微的動作，只要涉及場景內的情緒內容和衝突，那就把這些描述寫進去。

主角是不是雖然沉著氣說話，卻焦慮地來回踱步？反角是不是不時瞥向窗外，似乎急切地等待援兵？當然得描寫動作。

假設一對夫妻走進客廳，丈夫從裡屋臥室迎出來，妻子從前門進來：

丈夫：嗨，親愛的，今天工作怎麼樣？

妻子：哦，老樣子。你知道的。晚飯吃什麼？

丈夫：我們出去吃吧。

妻子：好，可以啊。

那麼，此時的衝突何在？至少從這四句對白上，我們無從得知。我們認為丈夫大概心情不錯，妻子也頗有興致，沒有潛在的大問題。著實無聊。

然而，劇本要是加上描述更為完整的來龍去脈，那麼這些完全相同的對白就有可能藏著背叛的有力潛臺詞，或許還有暴力。所有出色的對白都需要描述動作，以建立能夠賦予對白情感意義的潛在衝突。試試這樣：

內景・客廳—— 夜

△前門門鎖作響，妻子推門進屋，還在撥弄她的頭髮。

△丈夫從臥室慢慢吞吞地走出來，一身失業者裝束：T恤、髒髒的牛仔褲，一手還拿著一瓶啤酒。

丈夫：嗨，親愛的。（打量她）今天工作怎麼樣？

妻子：哦，老樣子。你知道的。

△她清了清喉嚨，朝自己的男人擠了點笑容。撫平她上衣的些許皺褶。

妻子（繼續）：晚上吃什麼？

他喝了口酒，依然盯著她。

丈夫：我們出去吃吧。

△她嘆口氣，低下頭，逕自經過他身旁，朝浴室走去。

妻子：（不耐煩）好，可以啊。

△當她擦身而過時，他深深地聞了聞她身上的味道。他捕捉到一

股陌生的香水味。他明白了。他的臉色鐵青。

如此一來，在這場戲裡加上充分的描寫，簡單語句的對白就具有情感內涵來推動戲劇性的行為了。

這並不是說對白中的每一句臺詞都需要描述，只需要增加一些精選的動作細節，以便在每一個場景內都給角色的情緒狀態開一扇窗。**沒有一頁劇本可以只寫對白。**

而且當一個場景結束時，應該避免總是對白的最後一句臺詞直接切到下一個場景的開頭。描寫離場——主角如何從桌子上一把抓起離婚協議書，憤怒地離開房間。

大多數場景需要一個**封籤**，結尾時某些簡短的動作描述可以把視覺焦點帶回它應在的地方，通常是主角對正發生的事情的反應。這推動故事進入下一個場景。

如果你有時必須選用對白的某句臺詞來結束一個場景，那麼得讓它成為一個「按鈕」（button），必須是該場景中最強烈或最聰明的對白。

在勞倫斯·卡斯丹的黑色電影《體熱》中，律師奈德·拉辛和有夫之婦瑪蒂·沃克（Matty Walk〔凱薩琳·透納／Kathleen Turner〕飾）偷情後，談論如果瑪蒂的富豪丈夫艾蒙德發生些什麼意外，那麼對他倆來說是再好不過了。但兩個人很快就打消了這個念頭，他們說他們的胡思亂想永遠不會發生，即使是有這樣的想法也是個危險的信號，根本沒有什麼意外會發生在艾蒙德身上。

兩人不禁對自己的邪念產生了恐懼，這就揭示出他們的潛臺詞。此番對話中，主角的最後一句「按鈕」對白點出此刻的情緒：

拉辛：你丈夫現在唯一的不幸……是我們。

沒有一個直白字眼，奈德・拉辛和瑪蒂・沃克剛決定謀殺她的丈夫。

這是卡斯丹這本出眾的電影劇本中，一個有力的結束場景的「按鈕」對白，不須任何進一步的描述。

6. 對白應該來自獨特角色的生活和喜怒哀樂

當劇本寫到第二稿或第三稿時，你最好安排一個晚上試聽一下大聲唸出的對白，邀三五好友來旁聽則更好。邀請你熟識並願意試戲的演員或朋友來試讀對白。

你自己**不要**讀任何一部分。

坐在一邊聽就是了。

不用說任何話，更**不要辯解**。

安靜地傾聽。

如果你的對白聽起來像是所有角色的說話方式和思路都如出一轍，那你真得大刀闊斧地改一番。

從主角到最不起眼的龍套，每一個角色都應該有他自己獨特的說話方式。

花一番時間真正瞭解你的角色是誰，來自何方、教育背景、社會—經濟地位、感情狀態、志向、生活經歷，以及構成有血有肉的人的所有其他特徵。

你的主角過往的生活是寬裕無憂，還是在苦苦地打拼？主角是否受過教育？如果有，在哪就讀？如果沒有，他暗地裡一直渴望學習的是什麼？

研究一下言談氣質、方言和口語。你的劇本中需要角色說話的特定時刻，他是高興、害怕、沮喪、心煩意亂、戀愛或憤恨中？最

為重要的是他對當前事件的即時**態度**。

每一個角色說話的同時也想得到他們所渴望的東西，這反映出他們對周遭所發生的事情的態度。抓住角色對當下事情的心理狀態，你就向清晰地定義他們跨出了一大步。

如果你劇本中的角色要用到某類專業辭彙，比如醫生、科學家、警員、記者、電話接線員和所有其他專業，花時間把他們領域的術語弄對。做點研究。

尊重你的角色。花時間瞭解他們是誰、他們做了什麼以及他們說話的獨特方式，尊重他們的生活經歷。

7. 避免寒暄

在現實生活中，人們常常把「請」和「謝謝」掛在嘴邊，用寒暄填補尷尬的沉默空檔。真正的閒聊時，會隨意從一個話題跳到另一個話題，會有很多重複，並加入「你知道的」等口頭禪。

反之，對白應該要針對有目標的故事主旨，並同時製造模擬現實的**幻覺**。角色的言語應簡明扼要和目的明確，應當避免任何日常口語的慣例，比如「請」和「謝謝」。

你有沒有注意到電影中的角色在打完電話時很少說再見，他們直接掛斷了事。

對白占據著劇本中寸土寸金的寶貴空間，所以必須言之有物。

應當避免諸如「詹姆斯，這是潘妮洛普」等介紹。如果兩個重要角色需要初次碰面，那就得用獨特的方式呈現角色。

好萊塢術語「巧妙的邂逅」（meet cute）是指人們經由意料之外的行動和行為巧妙偶遇，不只是透過正式的、刻板的口頭介紹。

通常，好的對白會避免講究的繁文縟節，省略常見的客套話並

快速切入戲劇主題。那才是人們來電影院想看的。

　　此外，對白中還需要剔除大量重複的角色姓名。編劇新手常會在一句話的開頭加上角色姓名：

「亨麗艾塔，我們得收拾行李了。」

「查爾斯，我知道的。」

「亨麗艾塔，你記得請郵局暫停送信嗎？」

彼此熟識的人在聊天時很少提起對方大名。

所以應避免重複角色名字以製造模擬現實的幻覺。

8. 對白應當簡明扼要

　　一般來說，一段對白包含一兩個短句就足夠了。

　　避免長篇大論，除非是為了推至高潮時刻和解決重要的情節線。大段的對白會讓故事冷場。

　　在一個場景中，某人對另一人的長篇獨白並不會給兩人意志較量的機會。此外，喋喋不休通常是想要解釋某事。但觀眾不喜歡被告知，他們更想親眼觀察和親身感受。

　　保持對白簡練和充滿活力。對白必須出擊、防衛、閃避。越短越好。

9. 角色必須被呈現，而不是描述

　　主角不能只告訴他的夥伴，反角是一個何等殘酷的殺手。觀眾需要在行動中目睹反派的殘暴。單純的陳述很難或根本不能建立強烈的戲劇張力。

在《神鬼無間》（*The Departed*, 2006）的開頭，黑幫老大法蘭克（Frank Costello〔傑克‧尼克遜／Jack Nicholson〕飾）用旁白告訴觀眾他玩世不恭的人生哲學，我們瞭解法蘭克是一個黑手黨頭目。但直到我們親眼目睹法蘭克冷血地殺死一個苦苦求他放條生路的無辜年輕女子之後，輕描淡寫地說「她倒得很搞笑」時，我們才真正瞭解這個變態罪犯的恐怖冷酷本質。

10. 避免歷史回溯

闡述（exposition）是解釋在故事背景中已經發生的事件的對白。

闡述性對白讓我們知道角色如何走到眼前這一步，而他曾經遭受的情感創傷此時又如何阻礙他追求迫切需要的角色成長。

某些編劇，卻以告訴觀眾往事來取代當下的戲劇發展。

編劇認為對瞭解故事絕對必要的大多數闡述，事實上一點也不需要。觀眾非常聰明，稍有點蛛絲馬跡他們便會很快明白。

此外，觀眾可不喜歡三番兩次地被告知，所以大可拿掉主角衝到密友家一五一十地告訴觀眾上一場戲中所發生的一切，觀眾都早已看在眼裡。

一個編劇好手會把角色的過去以幾乎不起眼的手法悄悄插進角色吵架的場面裡。

《靈異象限》（*Signs*, 2007）以破曉農家後院的鏡頭開場，空的野餐桌、空的鞦韆、成片的茂盛玉米地。在臥室裡，葛翰‧海斯（Graham Hess〔梅爾‧吉勃遜／Mel Gibson〕飾）從夢中驚醒。一個人睡在雙人床上，高度警惕，他緊張地聽著外面的聲響。什麼都沒有。床頭櫃上擺著一張海斯和可愛妻兒幸福洋溢的全家福。照片上，他戴著牧師衣領。

海斯起床，沿著走廊走到孩子的臥室，但他不想吵醒孩子。他

撿起孩子丟在地板上的襪子。我們注意到走廊的壁紙上有些褪色的輪廓印記，原位的十字架一定是最近被取了下來。之後，正當葛翰刷牙時聽到遠處的尖叫聲。他衝到孩子的臥室，猛地推開房門——孩子們已經不見蹤影。突如其來的恐懼讓他疾奔下樓梯。

沒有一句解釋，我們已經對主角瞭解不少。

他是一個深愛孩子的父親，他的家有一點非同尋常的井井有條和乾淨。他擔驚受怕，易醒。他一個人睡。因為某種原因，照片中他的愛妻不再出現在他的枕邊，我們可以從相片的擺放位置知道兩人的分開是情非得已。此外，我們還知道這個男人是一個教士，但最近卻把十字架從牆上拿了下來，肯定有什麼不對勁。大片繁盛的農作物圍繞著他家，暗示他是一個農業好手並辛勞工作。

所有這些交代沒有一句對白。我們透過角色的行動和他所處的環境去瞭解，而不是透過對話。

一個不那麼老練的編劇可能會寫成這樣的場景，葛翰和他的兄弟在一起喝早茶，聊著自從他妻子在一場恐怖車禍中慘遭分屍後，他的生活糟透了，葛翰鬱鬱寡歡，再也不相信上帝的存在，進而離職。他的孩子也出現創傷後壓力症候群。

在其他劇本中，這樣的場景我見過不少。

有時，在故事的中間點或接近第二幕的結尾，角色會有一個「關鍵性的表白」（killer reveal）——關於過去的長篇獨白。但是這些戲是關於角色成長的呈現，而不僅僅是闡述。

在《全民情聖》（*Hitch*, 2005）的中間點段落，主角「愛情醫生」赫奇從前夜嚴重食物過敏的昏睡中醒來，發現他躺在小報記者莎拉家的沙發上。在這安靜的時刻，莎拉對赫奇講了她10歲那年的故事。她和妹妹去一個池塘滑冰，妹妹意外掉進冰窟，莎拉手足無措，父親趕來把女兒拉了上來並進行人工呼吸。這一童年慘痛的經歷讓莎拉了陷入自我保護和情感封閉的囚籠，對於那些將來可能導致痛苦

Dialogue That Shines

的感情關係，她都會逃得遠遠的。這也就是她為什麼在對赫奇的感情上有所保留，正是為了避免再次遭受過去那嚴重的心理創傷。

　　這段獨白不只是闡述莎拉的歷史。此刻正是她向赫奇敞開心扉並透過潛臺詞流露出對他的愛意，同時也承認了自己的心結。這段話透露出莎拉內心的情感衝突和當下的脆弱。

　　所以當你完成劇本初稿後，通讀一遍並標出所有的闡述／解釋段落──然後把 90% 的這部分對白刪除，改用呈現的方式重寫這部分場景。

11. 不要說教

　　當你想要電影劇本傳遞某些主旨時，絕不能在一連串對話中平鋪直言，你必須建構戲劇化的爭論來證明你的主旨是正確的。

　　好編劇講故事時會讓我們對他的觀點深信不疑。他們經由呈現引人產生共鳴的主角透過個人努力，最終發現這些真理來贏得觀眾。

　　在《美麗境界》中，數學天才約翰‧納許（John Nash〔羅素‧克洛／Russell Crowe〕飾）上大學時就深信憑藉他的敏捷才思定能贏得自己渴望的國際聲譽。但是約翰的精神狀態讓他失望，他瘋了。他得到的不是所企求的名譽，而是同情和嘲弄。約翰的妻子艾莉西亞（Alicia〔珍妮佛‧康納莉／Jennifer Connelly〕飾）對他不離不棄，終於引導約翰明白過分地渴望成功會使他陷入歧途，只有兩人之間的深情才是真正重要的事情。

　　當約翰最終獲得諾貝爾獎名揚天下，他的生活終又回歸平衡，並在萬眾矚目的時刻對艾莉西亞說：「妳就是我的理智，也是我活著的理由。」主角認識到自己先前所珍視的價值觀是何等的沒有意義，真正應該珍惜的恰是這份真愛。

　　這部影片沒有說教或高談闊論。我們看著主角一路劇烈掙扎來

克服精神疾患，最終發現了人生的真正意義。

　　觀影時，我們透過眼前那個自己的替身（主角）的努力、錯誤、失敗和勝利而觸動內心。要先贏得觀眾的心，他們自會一路追隨。

　　遠離說教。

小結

- 單是對白不成故事。
- 太過庸常或單薄的對白都會模糊戲劇焦點和淡化衝突。
- 以下是創作電影對白時需要考慮的要點：

　1. 對白應當推展發生在當下的衝突；

　2. 對白應當充滿戲劇張力；

　3. 一般一句對白通常只表達一個中心思想；

　4. 好的對白常常傳達潛臺詞；

　5. 場景不該僅僅只有對白，還必須描述身體動作；

　6. 對白應當出自獨特角色的生活和喜怒哀樂；

　7. 避免寒暄或客套話，除非其能達成一個重要目的；

　8. 對白應當簡明扼要；

　9. 角色必須被呈現，而不只是描述；

　10. 避免歷史回溯；

　11. 不要在對白裡說教。

練習

使用以下限制條件，用正確的格式創作一對戀人分手的場景。

・場景地點可以是任何地方；

・場景內角色數量沒有限定。

但是：

・整場戲的長度不能超過 **4 頁**；

・一句對白不能超過 **3 個單詞**；

・對白的每個單詞不超過 **2 個音節**。（註：以英文而言）

然後：

・邀三五好友也來寫這樣一場戲；

・邀請他們一同到你家來大聲朗讀各自的場景並展開討論；一大
　包薯條和一大杯啤酒是參加的門票。

第三篇

「如果你能建構故事——你怎麼寫都沒關係！」

——索默塞特・毛姆（Somerset Maugham）

建構故事結構

第七章

電影的
基本故事結構

先有雞，還是先有蛋？

對此，絕大多數生物學家會說都不對。

他們會告訴我們，最初生命細胞的形成是源於海底的火山口恆溫環境下碳、氧十分偶然的混合，遠早於大自然孕育出雞和蛋。

所以問「先有雞還是先有蛋」，這本身就是個錯誤的問題。

同樣，一個關於劇本創作的老掉牙的問題：角色或情節，哪個更為重要？但這問題也是一個偽命題。

因為在電影敘事中根本不可能將令人印象深刻的情節與角色分開。我們無法斷言哪一個更為重要，因為它們是一體兩面。

好的故事情節提供行動，角色則透過行動得以呈現。角色只有在結構完好的情節所累積出的意義中才存在。

所以當我們討論電影故事結構和英雄目標序列®時，實際上是在思考能夠將角色的靈魂呈現給觀眾的基本電影化手法。創造有效的情節結構**意味著**創造有感染力的角色。

電影與小說

有些作者熱衷於老掉牙的角色與情節的爭論（大多數堅持站在角色那一邊，雖然亞里斯多德傾向情節），並使用他們閱讀小說所學到的敘事概念來爭辯。

但是小說和電影的表達方式是截然不同的。

電影是視覺媒介，所有的故事訊息透過可以觀察、窺探、凝視的影像和動作，客觀地傳達給觀眾。電影創造的故事源自客觀的、視覺上不斷改變的影像。

小說則正好相反，既非視覺性的，也不客觀。因為僅通過文字傳遞訊息，所以只能被閱讀的敘事手法是一種全然不同的形式。

　　小說故事的講述只能逐句表達，同一時間內只能關注一件事情：日出的描寫、某人如何端起咖啡杯，或是一個特定人物彼時的感受。接著，作者再描寫下一個細節。

　　從書中文字勾勒出的每個意象都只能完全透過**主觀的**方式感受──這意味著每位讀者心中所見，都加上其獨一無二的個人詮釋，和另一讀者的感受不會雷同。

　　但我們在影院看見的卻是完全一樣的東西。所有的景象就呈現在我們的眼前，由編劇和導演精選的視覺組合根本沒有個體解讀的空間。

　　電影也是獨一無二的藝術形式，因為有大量的視覺訊息同一時間投射給觀眾。這不同於一個時間只能描述一件事情的小說，電影利用多種故事元素同時衝擊我們的感官。場地、燈光、攝影機角度、音樂、角色調度、背景、前景、情緒、節奏、剪輯、對白──所有這一切同時直擊我們，一切都在逐秒移動、轉化、改變。電影用潮水般的客觀訊息占據我們的感官，在某種程度上也抓住了我們的情感。

　　小說透過被稱為**內心獨白**（interior monologue）的文學想像來講故事。一個人物或敘述者向讀者講述他們記憶中的事情，或是他們的所見所聞。即使是第三人稱旁白（小說的敘述者聽起來像是某種神明從高高在上的觀點描寫事物），敘述的方式仍是內心獨白。故事由敘述者的主觀視點來傳達，由他穿梭於各個人物的內心情感世界，告訴我們人物的所感所想。讀者必須相信敘述者的詮釋。

　　小說中的很多主角歷經許多情感，但實際上很少有所行動。

　　看電影時，我們只能以視覺上的故事線索來瞭解角色的感受。我們目睹角色的舉動、他們所做的決定，看見他們的表情、聽到他們採取行動時的對白。

　　所以在電影中，**觀其行便知其人**。

Basic Screen Story Structure

通常，小說篇幅較長。讀者可以花上數週時間讀一本書，跟隨著作者帶領漫遊在故事的角色和角色之間，這一旅程想花多少時間就花多少時間。

但電影不可能有那麼奢侈的無限制時間和分散的焦點。電影的節奏不是讓人躺在床上花零碎時間讀上一段，而是讓觀眾在影院坐上兩個小時。保持故事的集中性對於電影至關重要，所有的一切，甚至副線情節，都必須推進主角的旅程，毫無浪費的空間。

所以，情節結構（能引發觀眾最強烈情緒反應的事件的呈現排序）成為一個電影劇本最為重要的單一要素。

近年來，我們看見眾多暢銷書作家都採用更接近於電影故事的即時性寫作風格創作小說。

電影故事結構

在我們探究英雄目標序列 ® 如何為故事事件創造一個有力且環環相扣的故事鏈，來確保你的劇本震撼觀眾之前，我們先要看一下作為這些目標序列基礎的傳統故事結構。

以下是支撐任何優秀電影故事的十個結構支架：

1. 第一幕

觸動觀眾的電影由三幕組成。人心會本能地尋求開始、中間、結尾來解讀任何故事的意義。

劇情片的劇本開始，或介紹和鋪排段落的第一幕（Act One），通常有 25 到 35 頁。每一頁英文劇本大約是電影成片的 1 分鐘時間，也就是說第一幕有 25 至 35 分鐘。（註：請見所附「好萊塢劇本格式說明」）

當然，任何電影劇本每一幕的長短，視其所講的故事而定。《鐵達尼號》的第一幕不可思議的長達 42 分鐘，但是全片總長 3 小時 15 分鐘。反之，《落日殺神》的第一幕只有 19 分鐘，因為第一幕主要是在一輛計程車內進行，所以為了避免密閉恐懼感，這部驚悚電影需要盡快地提高賭注並直奔第二幕的衝突。

第一幕主角出場，他在自己的正常世界中過著日常生活，隨後引出主角所追求的一個一般性的、切實的故事目標。這一幕以驚人意外 #1（Stunning Surprise #1）結束，促使主角意外地進入下一幕，並且突然把一般性的大概目標轉變成一個高度明確的目標。我們之後會詳細說明更多細節。

2. 第二幕

第二幕（Act Two）是任何一部電影的真正核心，對創作來說也一定是最具挑戰的。在第二幕中，主角從情感不成熟和孤立走向成熟並與人產生關聯。就標準長度的劇情片來說，第二幕通常占 60 至 80 頁／分鐘，並且往往占整部電影的 60%，甚至高達 70% 的份量。

第二幕中，主角追尋一個明確的、可見的目標，還必然面對來自對手的強烈阻撓。

第二幕以驚人意外 #2（Stunning Surprise #2）結束，這突如其來的意外將主角推入第三幕。後面很快會詳細談到。

3. 第三幕

第三幕（Act Three）是解決幕（the resolution act），長度從 7 至 20 分鐘不等，視不同的電影類型而定。第三幕要是超過 20 頁，表示劇本有問題，應當避免。《駭客任務》有一個比一般長的第二幕，為了平衡片子總長度，第三幕則不到 8 分鐘。

4. 引發事件

　　引發事件（Inciting Incident）常發生在電影接近開場的地方，是一個可以將主角帶入故事發展的情節事件。這是一個為第一幕接下來的部分介紹主角大概、明顯的目標的事件。雖然引發事件可以發生在第一幕中的任何時間點，但仍視故事需求而定。一般來說，引發事件發生在開場的 1 至 7 分鐘之內。

　　《神鬼認證》（*The Bourne Identity*, 2002）的引發事件，發生在漁夫把傑森・伯恩（Jason Bourne）從地中海打撈上船的影片一開場。雖然伯恩中彈昏迷，但他還是挺了過來，只是甦醒後失憶了。影片餘下的時間都在講述伯恩竭力找回自己的真實身分和躲避絆腳石行動的追殺。

　　《神鬼戰士》的引發事件發生得較晚，在第一幕的 34 分鐘，也是第一幕結束前的 5 分鐘時才開始。邪惡的科莫多斯弒父篡位，隨後他向馬克西莫斯宣告國王馬庫斯駕崩並要求他效忠自己，這就是《神鬼戰士》的引發事件。馬克西莫斯想要查明惡毒的真凶，引發了他與科莫多斯的衝突歷程。

　　引發事件可以發生在第一幕的任何時間點，但必須發生在第一幕，不能延遲。一般來說，宜早不宜遲。你愈遲拋出真正展開故事的引發事件，你就愈難抓住觀眾的興趣。

　　將引發事件視為這部電影故事的開端，而非其他故事的可能起點，有助於我們瞭解引發事件的功能。

　　例如，《外星人》（*E.T.: The Extra-Terrestrial*, 1982）的引發事件不是外星人被飛船遺留下來。在這個階段，外星人的故事仍然有很多的發展方向。外星人可能會徘徊在垃圾場，而不是艾略特家的後院，進而開始一場截然不同的冒險之旅 …… 更不要說實際上外星人甚至都不是此片的主角。他是生命導師，而且**基本的故事結構中，事件發生的時刻都必須圍繞著主角**，所以這個故事的引發事件一定

是主角艾略特（Elliott〔亨利・湯瑪斯／Henry Thomas〕飾）和外星人在樹叢中的初次偶遇。他們驚聲尖叫——當他們相遇時，彼此都驚恐萬分。此時，艾略特踏上離奇的冒險之旅，他努力保護外星人的行動也正式開始。

《魔戒首部曲：魔戒現身》（*The Lord of the Rings: The Fellowship of the Ring*, 2001）的引發事件是比爾伯・巴金斯（Bilbo Baggins）第一次把充滿魔力的戒指交給弗羅多（Frodo）。一切皆因此而起。

在《麻雀變鳳凰》中，引發事件是富豪愛德華・路易斯（Edward Lewis）邀請阻街女郎薇薇安・沃德（Vivian Ward）到豪華酒店的頂樓套房過夜。

愛德華向薇薇安詢問去比佛利山莊酒店的方向，兩人因此相識。抵達酒店後，愛德華道別說晚安，薇薇安則走向公車站。兩人駕車一同前去酒店並不是引發事件。如果愛德華只是道謝並逕自走回自己的房間，那麼這個故事在此即止。但是愛德華回頭看了一眼，看見薇薇安在等公車，他隨後的決定徹底改變了兩個人的生命。只有當愛德華請薇薇安到他房間了，這段關係才真正開始。

5. 驚人意外 #1

第一幕的結尾需要某些令主角震驚的突發事件或戲劇性轉折，此時第一幕便落下大幕——第二幕也隨之拉開大幕。

這大概發生在英文電影劇本的 25 至 35 頁之間，這也是電影最為重要的故事轉折之一，宣告主角生命中巨大改變的到來。

有時候，這被稱為第一個重要轉捩點，或主角遭遇的第一個門檻——我選擇將這重要的故事時刻稱為驚人意外 #1（Stunning Surprise #1），因為這裡要有主角和觀眾都為之震驚的效果。

我曾聽到有人把第一幕結束時的震驚之事描述成突如其來的天翻地覆，主角的生命再也不會一樣了。

《神鬼戰士》的驚人意外 #1 是被抓的馬克西莫斯託付昆塔斯照顧他的家人——然而卻被告知他妻兒將被處決。《接觸未來》（*Contact*, 1997）的驚人意外 #1 是科學家艾莉・阿羅維（Ellie Arroway〔茱蒂・福斯特／Jodie Foster〕飾）第一次發現外太空傳至地球的智慧訊息。

以下是有效的驚人意外 #1 的幾個要素：

- **必須發生在主角身上，而非他人身上**

這一刻的目的是給主角帶來改變人生的情感衝擊，所以他**必須**在場，好讓我們看見他的反應。這不可能發生在對手或愛戀對象，或生命導師，或是其他角色身上，只能發生在主角身上。

如果你的故事不只一個主角，驚人意外 #1 必須**同時**或**依次**發生在他們身上。《天地無限》（*Open Range*, 2007）中，老闆斯皮爾曼（Boss Spearman〔勞伯・杜瓦／Robert Duvall〕飾）和查理・韋特（Charlie Waite〔凱文・柯斯納／Kevin Costner〕飾）小勝一隊惡人，兩個主角得意地回到他們的牧地……卻驚訝地發現好友摩斯被殺。此時，兩人對當地土霸主的不滿發展成了不共戴天的仇恨。兩個主角**同時**發現了驚人意外 #1。

但在《鐵面特警隊》中，艾德・艾克斯利（Ed Exley）一個人走進夜貓子咖啡館恐怖的殺戮現場，他的生活由此改變。在接下來的戲中，當另一個主角巴德・懷特（Bud White）看見躺在太平間輪床上自己的搭檔迪克・斯坦斯蘭德（Dick Stensland）的屍體時，也知道了這一樁凶案，這一發現也將徹底改變巴德的生活。這兩個主角**依次**發現他們的驚人意外 #1。

- 驚人意外 #1 發生在一瞬間

　　驚人意外 #1 不是一個場景或一個逐漸展開的事件段落，它是直擊下巴的一記好拳。意外可大可小，可好可壞——但必須來得突然。

　　《末路狂花》（*Thelma & Louise*, 1991）的驚人意外 #1 發生在路邊酒吧的停車場，露易絲（Louise〔蘇珊・莎蘭登／Susan Saran-don〕飾）從車內儲物箱拿出手槍，指著正要對自己的朋友西爾瑪（Thelma〔吉娜・戴維斯／Geena Davis〕飾）施暴的無恥惡徒。惡徒被迫放了歇斯底里的西爾瑪，所有的危險已解除。但是這個性別歧視的惡徒對露易絲出言不遜，滿口汙言穢語，即便西爾瑪已脫離危險，但露易絲瞬間爆發。驚人意外 #1：露易絲開槍射殺了這個惡徒。此時，西爾瑪和露易絲開始了第二幕的逃亡之路，兩人進入了全新的世界。這一切的引點都發生在一瞬間。

- 驚人意外 #1 必須確實震驚主角

　　驚人意外 #1 必須完全出人意料。在雙主角的電影《史密斯任務》（*Mr. & Mrs. Smith*, 2005）中，約翰（John〔布萊德・彼特／Brad Pitt〕飾）和簡（Jan〔安潔莉娜・裘莉／Angelina Jolie〕飾）在第一幕結尾時**先後**發現自己的配偶竟然是對方派來的職業殺手，彼此都被驚得目瞪口呆。

　　驚人意外 #1 可以大到彗星撞地球，抑或是小到會心地對視。有時在愛情故事中，改變一生的震撼可以小到一個女人深深凝視一貫厭惡的男子，而突然驚愕地意識到眼前的男子正是她的真命天子。

- 驚人意外 #1 必須徹底改變主角的處境

　　隨著驚人意外 #1 的出現，主角發現自己往日的生活一去不復返——也就是說，他對世事的看法和感受再也不一樣了。第一幕可以是主角過去的普通世界，此前他一直生活和工作的地方。驚人意外 #1 把主角推進第二幕的非常世界，生平難遇的特別之旅就此啟程。

在《震撼教育》（*Training Day*, 2001）中，主角傑克（Jack〔伊森・霍克／Ethan Hawke〕飾）作為新人加入毒品調查組，跟隨他的新上司和搭檔警探艾朗索（Alonzo〔丹佐・華盛頓／Denzel Washington〕飾）上街熟悉門道。艾朗索帶著傑克繞著街區巡視，教他如何偵查罪犯的蛛絲馬跡。傑克認為他正在和城裡最好的緝毒警探學習。

當傑克看見兩個人在一個小巷內侵害女學生，他衝過去狠揍兩個流氓並把他們拷了起來。警探艾朗索信步走過去，暴打嫌犯，然後搶了他們的毒品和現金。緊接著，**艾朗索放走嫌犯。這是傑克的驚人意外 #1**。艾朗索顯露出他並不是一個警界榜樣，而是街頭凶殘的惡棍。主角的處境一下子從警界新人轉變成有點像是一個被綁的受害者，不是加入艾朗索一夥，就是被他殺死。這是一個全新的世界。

• **驚人意外 #1 改變了主角的命運**

無論主角設想過自己的生活會發生什麼，無論他之前期待的生活軌跡如何 …… 突然這一切皆成空。此刻，主角發現自己置身於前途未卜的新狀況之中。唯有在這種令人困惑和不確定的世界中，主.角才會有機會擔起風險來證明自己並成長。

《伊莉莎白》（*Elizabeth*, 1998）是一部講述女王伊莉莎白一世早年生活的電影，故事發生在 16 世紀的英格蘭，年輕的伊莉莎白（Elizabeth Tudor〔凱特・布蘭琪／Cate Blanchett〕飾）只想和羅伯特・杜德利（Robert Dudley〔約瑟夫・費因斯／Joseph Fiennes〕飾）攜手過低調的生活。

可是瑪麗女王意外駕崩——驚人意外 #1：25 歲的伊莉莎白從放逐處境被拱上檯面，登基成為英格蘭女王。她設想和杜德利勳爵相守一生、結婚生子的生活突然破滅。此時，伊莉莎白對未來完全不知所措。

- 驚人意外 #1 告訴觀眾電影情節的走向

　　因為驚人意外 #1 引出了主角的核心目標，所以它也清晰地呈現出故事發展的情節線。

　　在《外星人》中，艾略特安全地把外星人帶回自己的臥室，他把外星人當作一隻寵物狗，並告訴自己的兄妹他要留下他的寵物。

　　但外星人僅憑意念就把玩具黏土懸浮於空中，如同星球運行般向艾略特演示他家在何方。艾略特心生敬畏，突然意識到外星人可不是寵物——他是任何人所能遇見過的最高級生物。

　　所以隨著《外星人》的驚人意外 #1 的出現，艾略特無憂無慮的童年世界到此為止了。此刻，男孩收寵物的意圖改變成將外星人送回家的營救行動。這將是電影的情節線。

　　留意你看過的每一部好電影的驚人意外 #1。通常，這包括主角目瞪口呆的特寫鏡頭（close-up）。優秀的導演會強調這一時刻。

　　明辨這一關鍵事件應當是編劇的第二天性。儘管驚人意外 #1 各不相同，但所有版本都要完成相同的戲劇目的。

6. 中間點

　　所有佳片的中間點（The Midpoint）都是由幾場提供重要情節敘事功能的戲凝聚而成的。不同於驚人意外，中間點不是片刻的震驚，而是兩三場或更多場戲的組合，最長可持續 8 分鐘。

　　你可以找出少許只有一場戲的優秀中間點，但這是極為少見的。

　　第二幕以中間點段落一分為二。中間點給主角提供了一個中途歇腳小站、片刻反思時間和一個再次投入達成生死目標的機會。

　　好的中間點會包括以下部分或全部特徵：

- 中間點在基調、風格和節奏上的感覺都不同於劇本的其他部分，並且可能包括用音樂蒙太奇（montage）來表現時光流逝

　　《海底總動員》的中間點，主角小丑魚馬林需要快速穿越浩瀚的海洋去解救他的兒子尼莫。所以他獨自前往東澳洋流，一路疾行。在風急浪大的漫漫長途中，馬林得到了衝浪能手海龜的指導，他教馬林，父母要給小傢伙足夠的自由去尋找自己的前程。伴著音樂蒙太奇，中間點場景在幾分鐘的銀幕時間內，馬林已穿越千里之遙的洋流，情緒和基調都不同於影片其他部分。

- 通常，中間點擔起「無路可退」（Point of No Return）的戲劇功能

　　在眾多電影故事的第二幕的前半段，主角竭力追求戰勝對手的勝利時刻，但是有這樣一種感覺：如果主角突然決定放棄整件事並一走了之，他仍然可以這麼做。隨後，中間點發生的一些事情令這種回頭的可能性不復存在。

　　在《末路狂花》第二幕的前半段，兩人努力籌錢逃去墨西哥，為了躲避追蹤，兩人選擇鄉村小道繞行。但是如果露易絲此時改變逃亡的主意，她仍可以自首。當然，她將面臨過失殺人的指控和有可能被判 1 到 3 年的有期徒刑，但她最終能夠重拾自己往日的生活。

　　在隨後的中間點場景，西爾瑪被逼搶劫了小鎮的雜貨鋪。此時她們的命運已成定局，她們在過失殺人上又添一條持槍搶劫罪，要想得到法律寬恕處理已不可能。她們已無路可退。

　　在《今天暫時停止》的中間點，不討喜的天氣預報員菲爾‧康納斯（Phil Conners）試了他能想到的所有方法，來打破令他重複活在同一天的魔咒。從勾引到偷竊，他利用所有自私帶來的益處，但他仍然不能引誘到可愛的電視製片人麗塔。所以菲爾劫持了土撥鼠、偷車、衝下採石場的懸崖以求自殺。爆炸。一切歸於平靜？沒有，菲爾還是一如既往地在小旅館的床上醒來，繼續他重複勾引麗塔不

成的失敗一天。在一段音樂蒙太奇中，菲爾千方百計企圖自殺，卻總是又回復面對同一處境，無路可退。此時，菲爾篤定這裡沒有逃生通道，即使是死亡。他只能勉力前行，去尋求如何將他眼前永恆的同一天生命活出意義。

- 主角通常在中間點與對手的衝突變成個人恩怨

　　此時，主角和對手可能是第一次面對面對峙。

　　在《MIB 星際戰警》（*Men In Black*, 1997）的中間點，探員 J（威爾‧史密斯／Will Smith 飾）和探員 K 盯上間諜，一個披著不合身人皮的危險外星人，這是他第一次親身對陣外星人。

　　在《蜘蛛人》的中間點，彼得‧帕克（Peter Parker〔托比‧馬奎爾／Tobey Maguire〕飾）勇救從崩塌的陽臺上掉下的瑪麗‧珍‧華生（Mary Jane Watson〔克莉斯汀‧鄧斯特／Kirsten Dunst〕飾），並第一次對她展現他的愛情魅力，隨後也在中間點和綠惡魔初次面對面較量。

- 在愛情故事和浪漫喜劇中，中間點通常是戀人初次擁吻或發生關係之處——事實上或隱喻上；或是同性夥伴第一次消除異見並精誠聯手，成為一個真正的團隊

　　這些關鍵的浪漫時刻標誌著愛情故事中的義無反顧，此時兩人之間深刻的連結形成或保證會發展。

　　在《莎翁情史》的中間點段落，威爾‧莎士比亞和薇拉第一次做愛，這一片段以音樂蒙太奇表現。

　　在《鐵達尼號》中，兩個義無反顧的時刻交錯在緊接的中間點場景：鐵達尼號撞上冰山，羅絲和傑克在貨艙的車內第一次做愛（也是唯一的一次）。

　　當兩個同性主角臨時湊對來接手共同的任務時，他們的「夥伴」

關係也遵循浪漫故事的相同弧線。一開始，彼此討厭對方。隨後夥伴──主角逐漸學會彼此尊重，在中間點因為同性擁吻不列入考慮，所以情節給他們一個機會讓他們第一次成為真正的團隊。這正是在《48小時》（*48 Hours*, 1982）中間點所發生的事情，警探傑克（Jack〔尼克‧霍爾特／Nick Holte〕飾）和官員雷吉（Raggie〔艾迪‧墨菲／Eddie Murphy〕飾）為了一起走進酒吧，最終克服彼此的惡意，老練地對付滿屋子的毒販。

- 中間點常包括一個事實上或隱喻上的面具揭露

　　面具揭露可以用來促使衝突個人化，或揭露主角內心真正的自我。

　　在《史瑞克》的中間點場景中，可愛的帶著面具的怪物從噴火飛龍守衛的城堡救出了菲奧娜公主和驢子。菲奧娜公主堅持要求「史瑞克爵士」摘下面具，她想看看自己的救命恩人。史瑞克可不想暴露他醜陋的長相，但是菲奧娜堅持要求他摘下面具。所以，史瑞克摘下面具，在甜蜜脆弱的一刻，他咧著嘴希望公主不介意他的長相。驢子湊趣，說了一個笑話解嘲，史瑞克也笑了起來，很快便退回到他那「我不在乎其他人怎麼想」的自我防衛模式。但那一瞬間，他卸下了自己面具，把脆弱的真實自我展現在夢中情人的面前。一個完美的中間點時刻。

- 中間點幾乎總是包含角色成長的第二大步

　　角色成長的重要問題會在第八章詳細研討。但簡要來說：角色成長的第一步發生在第二幕前半段的早期，當主角表達或提及他內心的情感衝突時，他將這一個必須解決的問題帶到表面。第二步則出現在中間點，主角第一次直接與使他退縮的內在痛苦情感鬥爭，這使得中間點在主題上十分重要。後面很快會詳細談到。

• 倒數計時的張力常始於中間點

　　時限緊迫可以創造出持續上升的戲劇張力，每一部成功的電影都會以事實上或隱喻上的不同倒數計時增加張力。

　　在《鐵達尼號》的中間點，船體撞上冰山，緊張的倒數計時便開始，離船體完全沉沒還剩下 2 小時 15 分鐘。

　　許多歷險電影在世界毀滅前有一個真正的分秒倒數計時。在《MIB 星際戰警》的中間點，敵方太空戰艦向 MIB 指揮中心發送訊息，如果戰艦不能及時奪回他們的銀河系，人類星球將被蒸發。指揮中心巨大的顯示幕上，一個數字鐘開始倒數地球毀滅之前所剩餘的時間。

　　倒數計時可以從電影的更早處就啟動，例如《新娘不是我》，倒數計時從第一幕的引發事件就已開始，主角茱莉安・波特（Julianne Potter〔茱莉亞・羅伯茲／Julia Roberts〕飾）得知她只有 48 小時來追回即將和別的女人結婚的前男友。

　　但一般來說，最後的倒數計時從中間點開始，以此來提升緊張度，並將第二幕後半段的風險推至極致。

• 中間點常有事實上或隱喻上的死亡和重生時刻，作為主角的一個歷程儀式

　　全世界的文化皆如此，青少年邁向成年時需要經歷一些「死亡」和「復活」的儀式來向童年告別，只有這樣他們才可以進入成人世界。一些原住民會將他們部落的青春期女孩關在儀式小屋，讓她們獨自經歷第一次月經，然後以成人的身分重回村莊。在澳洲，一些男孩被趕出家門，經歷一場精神層面「徒步穿越」曠野的旅程，這樣他們才得以男人的身分回來。孩子們在成人之前必須象徵性的死亡。

　　在《星際大戰》的中間點，天行者盧克（Luke Skywalker）和

同伴發現他們身陷死星上一個巨大浸水的垃圾碾壓機,還有一條龐
大的蛇形生物在他們周圍游動。突然巨蟒纏住盧克,猛拉他入水。
時間快速流逝,遠超過任何人可以承受的閉氣時間,年輕的天行者
似乎凶多吉少。最後,他突然衝出水面大口喘氣,重生。盧克從巨
蟒綑纏中脫出得以倖存,此刻他已經成為一個不再懼怕怪物力量的
男人。盧克以成人身分重生,並成為自己的主宰。

通常,這些象徵性的重生時刻是洗禮的變奏,不是與水有關就
是與火有關。

《史瑞克》的中間點段落以逃離噴火龍的追殺開始。主角以智
取勝,把火龍鎖在城堡,但史瑞克和夥伴必須攀上吊橋。噴火龍點
燃了吊橋,城堡一側的繩索燒斷,他們幾乎掉進護城河炙熱的岩漿
中。但史瑞克爬上仍在燃燒的吊橋,救下了公主和驢子。他進入一
個全新的世界,跳出了童話般的城堡,以一個成年男人的姿態凝視
成年女人的公主。燃燒殆盡的吊橋更像是史瑞克過去的不成熟。無
路可退。

自我孤立的史瑞克浴火重生,成為一個有能力去愛和被愛的男
人。

7. 第二幕高潮

視你的電影類型而定,第二幕高潮可以是一個歷時頗長的大動
作段落,或是一個兩三人間簡單的對抗。此時,即將接近第二幕的
結尾,衝突的力量上升到目前為止的最高點,作為主角發現驚人意
外 #2 之前的關鍵時刻。這**不是**整部電影的高潮——全片高潮將出現
在第三幕。這是通往第二幕結局的漸強高潮,通常呈現出主角如何
變成熟。

一部劇情片有兩個高潮:一個接近第二幕的結尾,但這並不解
決核心衝突;第二個是在第三幕中主角和對手的生死對決。第二幕

的漸強高潮給人一種決定性的巨大衝突的印象 …… 但隨後出乎意料的驚人意外 #2 突然出現，又將主角打回原地，突然改變了遊戲規則。

在第二幕高潮，能量必須增強。主角的計畫胡拼亂湊並在第二幕中不斷努力，看似一切勝利在望。至此，主角已經艱苦卓絕地達成了角色成長，所以他目標明確，也勝任即將到來的挑戰。萬事俱備。那麼現在真正的戰鬥，不管是身體對抗或情感掙扎，就可盡情發揮。

《楚門的世界》（*The Truman Show*, 1998）的第二幕高潮，楚門‧伯班克（Truman Burbank〔金‧凱瑞／Jim Carrey〕飾）最終克服了自己童年怕水的恐懼感，駕駛一艘小帆船逃離囚困自己的小島，在那裡他是一個一生都沒有察覺自己的生命就是電視真人秀的明星。對手克里斯多夫（Christof〔艾德‧哈里斯／Ed Harris〕飾），該檔真人秀導播，坐在高空中的導播室，製造出人工海面風暴來阻止楚門，想把他繼續困在島上。楚門拼命向前躲避。暴風雨變得愈來愈猛烈，主角向著天空大喊，「你們只能殺了我！」在第二幕高潮，克里斯多夫弄翻了帆船，楚門差點淹死。但第二天早晨，楚門在船上醒來，他還活著，海面已恢復平靜。他覺得勝利了——但他還是在原來的假象裡。

楚門再次向前航行，即將發現驚人意外 #2 ——到達島嶼的電視布景外牆，這將開啟第三幕楚門和對手克里斯多夫之間真正的最後決戰。

8. 驚人意外 #2

在英文劇本的第 95 頁左右，第二幕的結尾，另一個與驚人意外 #1 一樣具有類似戲劇目的的驚人意外出現，但多了一個轉折。

第二個震驚也同樣事出意外，並改變一切。在此表明第二幕的結束和第三幕的開始。

但通常，驚人意外 #2（Stunning Surprise #2）帶來的首要衝擊是徹底地摧毀主角的必勝計畫，並需要他把握一切可能的機會，隨機應變才得以反敗為勝。

驚人意外 #2（簡稱 S.S.#2）通常被稱為主角最黑暗的時刻，因為此時此刻所有取勝的希望似乎都已落空。

在第二幕的開頭，緊接著驚人意外 #1 的震驚之後，主角掙扎著想要找到一個行動計畫。一旦這個計畫成型，主角將不懼第二幕中所有的困難險阻，頑強地執行計畫。

接近第二幕結尾，看起來主角的計畫就要大功告成，勝利就在眼前。突然，**糟糕！**驚人意外 #2 出現並摧毀所有希望，主角毫無喘息便被踢進第三幕，而他手上的資源也所剩無幾。

在《刺激 1995》中，被判終身監禁的安迪把所有希望都寄託在能證明他清白的獄友身上，他卻被典獄長隔離監禁，驚人意外 #2 即將出現。

心狠手辣的典獄長諾頓出現在安迪的牢房，告訴他關鍵的目擊證人已經因為「企圖越獄」而被擊斃了（驚人意外 #2）。唯一可以幫助安迪洗脫罪名的證人已被大反派謀殺了。此時，似乎主角得以平反出獄的所有希望都已成泡影。

這是驚人意外 #2 最常見的形式，主角求勝的萬全之策徹底被摧毀。

在《決戰 3:10》（*3:10 to Yuma*, 2007）中，小農場主人丹·艾文斯（Dan Evans〔克利斯汀·貝爾／Christian Bale〕飾）急需一筆錢，受僱協助私家偵探和他的手下押送臭名昭彰的亡命之徒班·韋德（Ben Wade〔羅素·克洛／Russell Crowe〕飾）到尤瑪鎮，趕在 3:10 的火車發車前把韋德交給死刑執行者。

一路坎坷，他們終於在火車到站前兩三個小時到達了尤瑪鎮。看起來主角艾文斯的任務即將順利完成，拿錢回家。

　　但是隨後殺手韋德的一大幫凶殘的槍手快馬殺到鎮上並用錢收買了一批當地爪牙，這使得他們的隊伍更加龐大。驚人意外 #2 出現——私家偵探告訴艾文斯他不肯因公殉職。私家偵探和其他押送者不願意幫艾文斯押送韋德去月臺，因為這毫無疑問就是自殺任務。

　　此時，艾文斯孤立無援。為了保住自家的農場，主角只能孤身殺出一條血路把韋德押送上火車。所以第二幕結尾是主角最黑暗的時刻。

　　第二幕典型的「所有希望破滅」的結尾也會有一些極佳的變奏形式。一個正向的意外轉折同樣可以發揮作用，只要這個正向的轉折不會解決主要衝突，並且只要能帶給主角重要的改變，那也會有助劇情。

　　在《外星人》第二幕的最後一場戲，可憐的艾略特只能眼睜睜地看著外星人死去。外星人的死亡**不是驚人意外 #2**，因為這是意料之中的事情。這不會令人震驚，也不會改變現狀。獨自看著外星人僵硬的屍體，艾略特含淚告別，然後傷心的離開。童年一去不返，想像力也永遠消失。

　　當艾略特拖著腳步走過凋枯的盆栽植物時，枯萎的花朵微微地恢復了神采。驚訝的艾略特回過身去，簡直不敢相信那些花又活了過來。

　　這意味著外星人根本沒有死！情緒一下子轉悲為喜。

　　這才是《外星人》的驚人意外 #2，儘管它充滿希望，不過這一刻並沒有解決情節的基本問題——外星人能否安全回家。但是外星人神奇復活給絕望的艾略特打了一劑強心針，在這生死關頭激勵他將外星人帶到下一艘回家的太空飛船上。

　　在這部電影中，在主角最黑暗的時刻，希望突然重現。

　　但無論驚人意外 #2 是負面的或正向的，我們必須看到一個大反轉來製造驚奇。

　　你電影中的驚人意外 #2 必須包含一個突如其來的巨大反轉。天翻地覆的改變勢必扭轉主角的處境，並把他推入孤立無援的下一幕。

　　在愛情片、浪漫喜劇和友誼電影中，驚人意外 #2 會使得主角和愛人或朋友分道揚鑣，這段感情會經受考驗：戀人分手，或摯友反目。此類驚人意外 #2 有很多實例，比如《愛在心裡口難開》、《48 小時》、《哈啦瑪莉》（*There's Something About Mary*, 1998）、《綠寶石》（*Romancing the Stone*, 1984）、《女傭變鳳凰》（*Maid in Manhattan*, 2002）、《午夜狂奔》（*Midnight Run*, 1988）、《媽媽咪呀！》（*Mamma Mia!*, 2008）、《婚禮終結者》（*Wedding Crashers*, 2005）、《落跑新娘》（*Runaway Bride*, 1999）、《好孕臨門》（*Knocked Up*, 2007）、《新娘百分百》（*Notting Hill*, 1999），不勝枚舉。

9. 必要場景

　　每一部電影的第二個高潮，也是最後一決勝負的高潮發生在第三幕，這被稱為必要場景（Obligatory Scene）。

　　顧名思義，這意味著你必須要具備這場戲，如果沒有這場戲，你的電影必然票房慘澹（比如《雙面特勤》）。這是主角和對手面對面徹底解決故事核心衝突的驚心動魄時刻。

　　《神鬼戰士》的第三幕，馬克西莫斯被鎖在囚室，凶殘的科莫多斯皇帝假意抱他，實則用刀刺傷他的後頸，造成慢性傷口來削弱馬克西莫斯的戰鬥力。這樣一來，馬克西莫斯處於劣勢，但他必須走進競技場和皇帝決一死戰。馬克西莫斯用盡最後一口氣殺死了暴君，拯救了羅馬。這是經典的必要場景，影片的核心衝突就此解決。反派被除，英雄戰死，但保住了羅馬。

　　在《尋找新方向》中，邁爾斯的前妻維多利亞是他的對手。邁爾斯因為失去她而自怨自艾，並自認為他倆總有一天能重歸於好，這恰恰使得這個男人的每一個決定都是錯上加錯，生活一團糟。

在第三幕傑克的婚禮上，邁爾斯已經不再像過去那樣自我陶醉，一個簡單卻有效的必要場景的鋪排也準備好了。在教堂外，邁爾斯終於站在自己的對手——即前妻維多利亞面前，維多利亞向邁爾斯介紹她現在的丈夫。此刻，可能令邁爾斯最痛徹心扉的消息突如其來——維多利亞懷孕了。在第一幕，邁爾斯也許會崩潰，惡語相加、買醉和當眾撒潑。但是在第三幕，我們的主角不只是期盼被愛，也學會如何真正去愛。即使內心深受傷害，邁爾斯還是像個男人一樣堅強，他以得體和關切的言辭向維多利亞和她現在的丈夫表達了尊重。強忍心痛的邁爾斯「贏」了這場交鋒，因為他終於不再執迷於過去，也學會放手。最後，他證明了自己值得擁有一段新的感情和未來。

愛情和浪漫喜劇電影中的必要場景常常有一個追求挽回的情節。主角不顧一切地追回失去的心上人，並做出最終的山盟海誓及迫切表白。

這樣的時刻正是必要場景，因為愛情故事中的愛戀對象具有雙重角色功能，她也是對手，比如《全民情聖》（*Hitch*, 2005）、《新娘百分百》和《落跑新娘》。〔注意：如果愛情只是一個次要情節，而不是主要情節，那麼愛戀對象就**不是**對手，比如《黑色豪門企業》（*The Firm*, 1993）和《我的野蠻網友》（*Bringing Down the House*, 2003）的必要場景中，主角必須和主要情節的對手一決高下。〕

在愛情故事中挽回—和好時刻變成了最後的解決，因為這是主角和愛戀對象—對手之間的攤牌時刻，這也回答了愛情故事裡誰得到愛情，誰失去所愛的核心問題。

但首先得是追求挽回。

即使在必要場景之後主要衝突已經解決，但影片尚未結束，還需踏出重要的一步。

10. 結局

　　結局（Denouement）是一個法語辭彙（發音 *dey-noo-mah*），意思是解開結，這一描述源自亞里斯多德。在電影核心衝突解決之後，結局在影片最後解開所有剩餘情節和角色糾葛。

　　此時，觀眾需要些許時間品味主角的勝利（或失敗，如《疤面煞星》血腥暴力的結尾）和仔細思考這個故事結局對社會大眾意味著什麼。如果電影成功地帶來一場震撼的情感之旅的話，那麼觀眾在回歸現實前也需要時間回神。

　　結局不應該持續很長，但也絕不能直接跳過。通常，結局有 2 到 3 場短戲，有時候只有一場戲。

　　在《終極警探》中，主角約翰・麥克連和幕後大佬漢斯・格魯伯（Hans Gruber〔艾倫・里克曼／Alan Rickman〕飾）在辦公大樓生死一戰，最後反派墜樓而亡。必要場景結束。但是還有一些角色關係需要在結局中交代。麥克連一瘸一拐地走出大樓，和分居的妻子荷莉重聚，很明顯兩人會繼續走下去。接著，麥克連見到了合力制敵、同心協力的警官鮑威爾，正是他在電話裡一直鼓勵著主角，二人關係透過他們激動的握手得以解決。荷莉給了無恥的記者理查・索恩伯格臉上一拳，解決了他們的恩怨關係。一些小人物的副線情節也得以收尾。伴著愉快的耶誕節音樂，片尾字幕起，結局場景結束。

　　如果沒有這些交代，《終極警探》難以令觀眾在情感上得到滿足。

　　《星際大戰》的結局以一個盛大隆重的皇家頒獎儀式來呈現，一個現已擺脫了邪惡的銀河帝國、心存感激的反抗者，給我們的英雄帶上勳章，成千的人在歡呼。這讓盧克、韓、楚巴卡、莉亞公主盡情享受他們重要的勝利成果，對社會的貢獻，以及拯救無數星球的快樂。

頒獎儀式是動作片、劇情片和愛情片常用的收場。無論是《鐵面特警隊》結尾正式的官方授勳，還是諸如《愛是您‧愛是我》（*Love Actually*, 2003）、《諾瑪蕾》（*Norma Rae*, 1979）、《搖滾青春夢》（*The Rocker*, 2008）以及其他電影中非正式的典禮，很多陌生人在主角的勝利時刻為其自動自發鼓掌。

小品電影常採用更為安靜的結局。

《尋找新方向》中，邁爾斯在傑克婚禮上遇見維多利亞，在這個必要場景之後，他離開婚禮宴會，獨品孤獨的「畢業」派對。一個人坐在漢堡店，邁爾斯打開了自己珍藏多年，本想在特別時刻暢飲的葡萄酒。此刻，他把陳酒倒入紙杯獨飲，在苦樂參半中坦然接受失落。

如此一來，邁爾斯正式向維多利亞和自己的過去道別，他終於成熟也準備好真正墜入愛河。在最後一場結尾戲，邁爾斯趕回布爾敦，跑上瑪亞的公寓樓梯敲門。瑪亞成了主角成長的獎勵。

電影至此結束，劇終。

以上正是故事結構的十大普遍認可的基本要素。接下來我將向大家展示 23 個英雄目標序列範本是何等完美契合這些故事骨架，以此來指導你如何構築各個段落間的巨幅空檔。

小結

- 建構有效的故事結構對創造有力的角色必不可少。電影故事結構是向觀眾傳達角色真相的基本電影化方式。

- 電影和小說的敘事方式截然不同：

1. 電影以視聽做客觀的溝通，小說則倚重內心獨白的主觀溝通；

2. 電影透過可看見的行為來表現角色，小說則透過想法和感受的描寫來表現人物；

3. 電影同時傳遞大量客觀的故事訊息，小說一個時間點只能傳遞一個主觀故事訊息的細節；

4. 電影故事必須專注於焦點敘事，小說故事則可以漫遊於旁枝末節的描述；

5. 在電影中，故事結構是關鍵性的，在小說中，行動情節不是那麼重要；

6. 電影受到片長限制，小說則沒有篇幅限制。

• 成功的電影故事結構由以下十大基本要素組成：

1. 第一幕——介紹鋪陳故事的段落；

2. 第二幕——衝突遞增的發展段落；

3. 第三幕——情節解決段落；

4. 引發事件——第一幕中這一特定故事的開始時刻；

5. 驚人意外 #1 ——結束第一幕並開始第二幕的意外事件，把主角推進一個全新的世界；

6. 中間點——在這一組重頭戲裡，可能有以下特色：

　　a. 在基調和風格上，中間點的感覺都不同於劇本其他部分，並常有配上音樂的轉場蒙太奇；

　　b. 中間點的幾場戲是情感或行動層面無路可退的臨界點；

　　c. 主角與對手的衝突變成個人恩怨；

　　d. 在愛情故事和浪漫喜劇中，中間點通常是戀人初次擁吻或發生關係——事實上或隱喻上，或是同性夥伴第一次消除歧見並精誠聯手，成為一個真正的團隊；

　　e. 中間點常包括一個事實上或隱喻上的面具揭露；

f. 中間點幾乎總是包含角色成長的第二大步；

g. 倒數計時的張力常始於中間點以增加懸疑；

h. 中間點常有事實上或隱喻上的死亡和重生時刻，作為主角的一個歷程儀式；

7. 第二幕高潮——戲劇性行動逐漸增強，主角期盼的勝利似乎近在咫尺；

8. 驚人意外 #2 ——令人驚訝的戲劇反轉，透過打碎主角的求勝計畫來結束第二幕並開始第三幕（偶爾驚人意外 #2 可以是好消息）；

9. 必要場景——主角和對手之間的第三幕決戰時刻，一次徹底解決最主要的情節問題；

10. 結局——解決所有未了結的情節問題和角色關係。

練習

　　找一部**你曾看過的**只有單一主角的好萊塢成功之作，類型不限，動作－冒險、愛情、恐怖、科幻等皆可。現在重溫一遍。

　　此次重溫這部電影時，研究其情節發展，做好故事結構筆記。你可能會需要快進和快退反覆幾次來：

找到電影中故事基本結構的所有 10 個支點。

　　確保在手邊準備一個手錶——這將有助於你確定驚人意外 #1（大約 25-35 分鐘）、中間點（大致是電影的中段）和驚人意外 #2（大約是90-100 分鐘）的重要標示。記下：

1. 第一幕（片長和故事內容）

2. 第二幕（片長和故事內容）

3. 第三幕（片長和故事內容）

4. 引發事件（片子開場至此的時間和內容）

5. 驚人意外 #1（片子開場至此的時間和內容）

6. 中間點（呈現多少中間點情節元素和持續時間）

7. 第二幕高潮（持續時間和內容）

8. 驚人意外 #2（片子開場至此的時間和內容）

9. 必要場景（持續時間和故事解決內容）

10. 結局（持續時間和收場內容）

‧不要期待可以完全準確看出來。

‧你找不到某個特定的故事元素並不意味著它不存在。

‧現在找另外一部電影再試一次。

‧經由尋找這些結構點的自我訓練，你講故事的能力將突飛猛進。

第八章

角色
成長弧線

　　角色成長是優秀劇本的基本要素。這也是老生常談的問題，但卻很少被真正理解。

　　許多編劇新手想當然地認為這是一件有點神祕和非常複雜的事情，這是我在美國加利福尼亞州立大學洛杉磯分校（UCLA）開始學習編劇時的切身感受。

　　對當時的我來說，「角色成長弧線」（Character Growth Arc）讓我想到佛洛依德和榮格，以及精神分析和人性內心機制。當然，這個問題太複雜，除了直覺創造力，無法用其他方式來處理，只要盡你所能刻劃角色即可，成事在天。

　　因為在角色成長上絞盡腦汁常令人頭痛不已。

　　好吧，省省阿斯匹靈吧！這裡有個好消息。

　　一旦編劇真正理解了故事結構，加上角色成長則變成一件相對簡單的事情。

角色成長弧線的步驟

　　依此行事即可。

　　在第一幕之初塑造一個經歷深刻情感創傷的主角，只需為主角塑造一個攸關個人的內心創傷就成了。主角某些心痛的過去造成他排斥情感和心有盲點，並且在與他人相處時心存防備而形成孤立。

　　這裡要寫得很明確。過去的創傷是無盡痛楚的根源，所以主角為了避免在未來遭受更多痛苦而戴上了自我保護的情感防衛罩，這使他無法與他人產生關係。

　　在《靈異象限》（*Signs*, 2002）中，葛翰・海斯深愛的妻子科琳在一天晚上出門散步時意外被撞身亡，主角痛失另一半（他的創傷）。

崩潰的海斯對仁慈的主失去了所有信心，離開了自己供職的教堂，成了一個無神論者（他的防衛罩）。

在《沉默的羔羊》（*The Silence of the Lambs*, 1991）中，克拉麗斯·史達琳（Clarice Starling〔茱蒂·福斯特／Jodie Foster〕飾）告訴漢尼拔·萊克特（Hannibal Lecter〔安東尼·霍普金斯／Anthony Hopkins〕飾）她小時候在自己叔叔的農場拼命試圖拯救待宰的羔羊，卻無能為力。從那時起，她總是被恐懼的羔羊的尖叫聲，以及當它們被屠殺後可怕的突然沉默的噩夢纏繞（她的創傷）。

所以克拉麗斯成了一名聯邦調查局探員，極力來幫助無助的人（她的防衛罩）。

《全民情聖》的主角赫奇在大學時代是一個笨拙的宅男，他瘋狂地愛著漂亮的曼迪。但木訥的赫奇發現曼迪和另一個男人在一起，因為曼迪嫌他太黏人而甩了他（他的創傷）。

因此，赫奇把自己修煉成風流倜儻、百毒不侵的情場高手，並以指導書呆子追得他們的夢中情人為生（他的防衛罩）。

現在，你的主角已經困在第一幕巨大的情感痛苦中，在第二幕中添加以下三個場景。

這些角色成長的每一個場景應該發生在故事中的特定時刻：

1. 角色成長的第一場戲發生在第二幕的前半段；
2. 角色成長的第二場戲發生在中間點；
3. 角色成長的第三場戲發生在第二幕的後半段。

在第二幕的這三個特定的點，你的主角會在這幾場戲中：

第一場戲：**表達**

第二場戲：**奮戰**

第三場戲：**克服**

……他內心的情感衝突，並終於卸下自己的情感防衛罩。把這三個場景加到你的劇本中，好萊塢便會認你為大師。如果省略了這些戲，那麼成功的希望變得非常渺茫。

我們來更仔細地分析這三個步驟／場景。

成長弧線──第一步

我們在第一幕初識主角，他活在尚未透露的情感問題的陰霾下，使得他不願與他人接觸。我們對造成主角這些問題的過往情傷一無所知，這將在故事中逐漸展開。此時，甚至主角自己都沒有意識到自己的問題，雖然他的確意識到了一種內心深處的不適，將阻礙他體驗生命中的真實意義。

要透過主角的行為和態度向觀眾展現出這種內心不滿的本質。**第一幕中不會直接說出來。**主角確信自己沒什麼問題，也自認為沒什麼改變的必要。

然後，主角被召喚去追尋某種外在的、一般性的大概目標。

主角還不知道如果他不先卸下自我保護的情感防衛罩，那就永遠不可能達成情節預設的現實世界的目標。

在進入第二幕的特定世界後，主角竭力追求高度具體的現實世界的目標，他開始感到被內心的情感重負壓得喘不過氣，但他仍然無法清晰地定義它。

角色成長第一步要求主角表達（有意或無意的）束縛他的情感包袱的本質。

這通常發生在第二幕前半段的初期。某些切確的事件挑戰主角，也使得他深藏在防衛罩後面的真相得以浮上表面，並在對話中明示。

這個防衛罩揭示的聲明常頗具諷刺性，並且主角自己尚未真正意識到它。但無論是以事實上或隱喻的方式，主角至少表達了他的

問題。現在既然已被說出來了，就是攤在檯面上讓主角去傾聽及發現。

《麻雀變鳳凰》第二幕一開始，億萬富翁愛德華·路易斯僱妓女薇薇安·沃德當他的「應召女郎」，在比佛利山莊頂樓套房陪他一週。愛德華給了薇薇安一大筆現金，讓她去買些漂亮衣服。

當薇薇安一身阻街女郎裝束走進比佛利山莊的高檔女裝店時，遭到店員的歧視，對她說：「你很顯然走錯地方了。請出去。」薇薇安被譏諷得無力反駁，羞愧地溜了出去。

回到酒店，經理拉薇薇安到他的辦公室，嚴厲警告她不准拉客。眼淚在打轉，薇薇安掏出愛德華給她的大筆現鈔丟給酒店經理（她的生命導師）。

「我必須買套晚禮服。我有錢 …… 但是沒有人肯幫我。」由此，薇薇安**表達**了她的內心痛苦。沒有自尊，再多的錢也沒用。薇薇安的母親過去說她是專門跟錯對象的爛人吸鐵，薇薇安深信不疑（她的創傷）。如果一個人認為自己一無是處，那麼全世界也會同意，並視她如垃圾，擁有大量的金錢也不會改變這一切。

薇薇安被迫正視自己的問題。從此，薇薇安踏上了通往尋求自我尊重的內心之旅。

在《麻雀變鳳凰》這種雙主角的電影中，愛德華·路易斯也經歷著自己的角色成長弧線。愛德華在幾場戲之後也表達了他的內心痛苦，他對薇薇安說：「我們是同一類人，我們都是榨人錢財。」在外人看來，愛德華有錢有勢，但內心深處，他對收購公司再轉手賣出這種破壞性斂財方式深感不快。每毀掉一個公司就是對他已故父親的報復。當愛德華還是個孩子時被父親拋棄，母親因此潦倒而死（他的創傷），但是這種專事破壞的生意一點點吞噬掉愛德華的靈魂。此刻，他清醒地確定自己需要成長。

《尋找新方向》的主角邁爾斯和最好的朋友傑克駕車到了遠眺

葡萄園美景的高點，邁爾斯沉浸在和前妻維多利亞於此地點野餐的
回憶中——失去摯愛是他的創傷。

傑克把邁爾斯打回現實，告訴他維多利亞不久前已經再婚。邁
爾斯徹底崩潰。「她會帶他來婚禮嗎？我是那個被棄者！我肯定會是
個不受歡迎的人！所有人都在等著看我的醉態和無理取鬧。」邁爾斯
賭氣地蜷窩進車裡哀訴，「我現在就想回家。」

第二幕之初，邁爾斯表達和指出他內心的痛楚。他沒有說「我
們回汽車旅館吧」而是說「我現在就想回家」。

邁爾斯一直覺得他和維多利亞總有一天會重歸於好，他內心最
渴望的就是回到兩人的家，但這已永無可能。我們注意到邁爾斯的
腦子裡想的都是他自己，像是周遭的人會如何看他，以及他那半威
脅地想在傑克婚禮鬧場的幼稚想法。他還沒能放下過往，沒有準備
好全心付出地去愛任何女人。

邁爾斯拿起一瓶酒，一路狂灌以求逃入自憐的迷境。

現在一切都已明朗。邁爾斯必須在沉迷於過去的自我中心，和
角色成長之間做出選擇。

成長弧線——第二步

在主角表達他的情感問題和由此確定這個問題後，故事持續發
展至中間點，在這裡主角必須放下他的防衛罩，並採取行動對抗核
心的情感衝突。

**角色成長的第二步需要主角終於和他的自我孤立和創傷心態奮
戰——但是這次嘗試不會成功。**

過去的內心傷痛不久便再次湧上心頭。

主角再次使用他的防衛罩來對抗人世間的情感磨難。但是，主
角現在已經嚐過一次坦誠放下防衛罩的滋味，也看到如果能完全丟

棄這沉重累贅的包袱，他或能有所成就的可能性。

第一次內在**奮戰**發生在中間點場景，因為這代表情感層面的無路可退。雖然這一次主角沒有成功，但他意識到竭力促成內心成長是戰勝現實世界中的對手的前提條件。

記住，內在**奮戰**必須透過主角採取外顯的實際行動來視覺化。

接近《落日殺神》的中點，殺手文森逼著計程車司機麥克斯帶自己一起去看麥克斯住院的母親，因為文森不想麥克斯顯出任何可疑之處。當麥克斯患病住院的母親和文森相談甚歡時，她做夢也沒有想到文森是殺手，不假思索地數落兒子麥克斯。

這場戲解釋了麥克斯從兒時就種下對自己能力缺乏自信的病根（他的創傷）。往事像把刀猛扎麥克斯受傷的心，他的防衛罩成為他用來幻想逃避現實以安於懦弱無為的藉口。如果你不嘗試任何行動（好比著手創業出租豪華汽車）就無需承擔失敗的風險。

但麥克斯不顧一切地想把文森從母親身邊引開，所以麥克斯一把抓起文森的手提箱，狂奔出去。突然之間生出勇氣，麥克斯放下無作為的防衛罩，豁出去了。

在中間點場景，文森在麥克斯身後窮追不捨，但麥克斯**克服**了自己的內心衝突，跑上高速公路行人天橋，然後把文森的手提箱扔到橋下的車流。一輛大型載重卡車碾碎了包內的電腦，檔案文件散落一地。

當文森追上前來，麥克斯癱倒在地。他再一次陷入深深的恐懼之中。麥克斯重新拿起無作為的防衛罩，再次成為文森的軟弱俘虜。

即使只有短暫的幾秒鐘，麥克斯鼓足勇氣打破一生的恐懼。

請注意麥克斯為了其他人的利益冒險一搏——為了他的母親和文森公事包裡暗殺名單上兩個未知的受害者，正是這樣讓他成為真正的英雄。麥克斯不再只是為了保命，他也在設法拯救其他人。

The Character Growth Arc

　　麥克斯還是沒有戰勝懦弱的心魔，否則就太容易了。但在中間
點段落，他終於和自己的弱點奮戰了。

成長弧線——第三步

　　隨著第二幕後半段的發展，主角與其他人關係好轉。在主角奮
力前行的故事主線中，他交了一些好朋友，此時此刻，主角已抱著
誓死的態度追求目標。主角和他的盟友情緒高漲，與對手的最後決
戰的準備就要完成，勝利似乎觸手可及。

　　接著，一個副線情節為主角提供解開心鎖的機會。

　　**在第二幕高潮即將來臨之前，角色成長的第三步應聲而來。在
主角終於透過行動，以一種新的、在情感上更有啟發的方式去解決
日趨激烈的衝突時，主角卸下自己的防衛罩並克服了自己內心的防
備，證明自己已經改變。**

　　在這一步，主角終於嘗到真正的情感自由。此刻，主角追求一
個真誠、情感上不設防的方法來實現他的目標，這一種內發的積極
改變創造了勝利的希望。

　　接近《落日殺神》的第二幕結尾，夜店裡一陣混亂和血腥的槍
戰後，計程車司機麥克斯差一丁點就被警探范寧救出虎口，但是文
森射殺了范寧，拽住麥克斯並把他推進車內。

　　麥克斯必須再一次載著文森去他下一個暗殺目標的地點。

　　麥克斯終於大徹大悟了，沒有人能救得了他。麥克斯第一次鼓
起勇氣直接面對車後座的殺人狂魔，開口質疑文森的內心到底缺少
了什麼。

　　麥克斯說：「你的生命沒有意義，我的兄弟。」他勇氣劇增。文
森和麥克斯開始舌槍唇戰。文森看扁麥克斯會在計程車上虛度一生，
「你甚至都不敢打電話給那個女孩！」麥克斯反駁，「有件事情我還

得謝謝你，兄弟，因為以前我還從沒這麼想過。」

　　麥克斯油門踩到底，車飛一樣地穿過深夜洛杉磯市中心的街道。文森對麥克斯大喊，命令他減速。「來吧，開槍吧。」麥克斯挖苦道，「你想同歸於盡嗎？」

　　在第二幕高潮，麥克斯終於鼓起勇氣反抗文森。他**克服**了自己對採取行動的恐懼，決定和文森生死決鬥。

　　麥克斯達成內心情感的勝利來為現實的勝利做準備，他不再是第一幕中令人同情的失敗者。角色成長改造了主角，現在他用智取的對抗方式冒險求生，證明他的改變，也將因此而終於擺脫對手、重獲自由。

　　在《麻雀變鳳凰》的第二幕後半段，愛德華帶薇薇安出去約會。他先給薇薇安戴上價值 25 萬美元的項鏈——告訴薇薇安她值得。然後，他帶薇薇安坐私人飛機去舊金山的歌劇院。

　　因為愛德華的母親是一名音樂教師，所以這次約會更像是帶薇薇安回家見婆婆。薇薇安被歌劇表演深深打動，成功通過了愛德華對她是否熱愛音樂的考驗。

　　當晚，薇薇安和愛德華真正身心相融。曾說過不會親吻別人的薇薇安，此刻深吻愛德華。

　　之後，迷迷糊糊的薇薇安以為愛德華睡著了，溫柔地對他說：「我愛你。」此時，她**克服**了自己的嚴重缺乏自我價值，過去的阻街女郎如今找回了自尊，向身分地位遠高於自己的男人敞開心扉。此刻，薇薇安覺得自己夠格愛這個億萬富翁，也值得被他愛。

　　愛德華沒有睡著，這一切他都聽得一清二楚。眼前這個特殊的女人的成長讓他刮目相看，她已經發現了自己的人生價值。薇薇安現在也有能力來拯救愛德華的靈魂了。

　　第三幕之初，在**克服**內心情感鬥爭的角色成長的第三步之後，

The Character Growth Arc

常會出現情感退卻時刻，主角想再一次使用過去沉重的防衛罩。她試了——但發現自己的防禦機制已經不再起作用。

在《史瑞克》第三幕之初，史瑞克為了將菲奧娜公主交給法爾奎德領主感到心煩意亂，可愛的綠怪又退回到「你們都別踏進沼澤半步」的逃避情感狀態，他叫驢子滾開。但是防衛罩現在卻不起作用，即使是脾氣暴躁的史瑞克也不能否認，他意識到自己內心已經徹底改變，他很快和驢子爬上火龍去拯救菲奧娜。

最終，因角色成長所獲得的成熟，教會主角再也不必退回愚蠢的幼稚情感了。在第三幕，主角終於成為一個擺脫情感束縛的人。

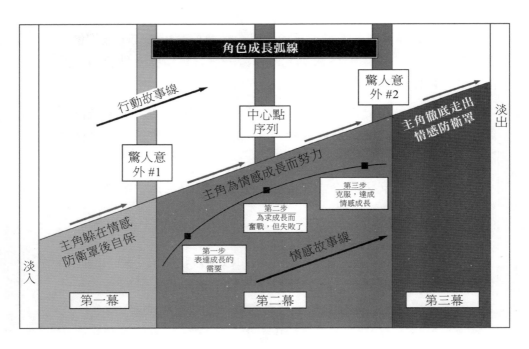

但是記住，**你必須在沒有破壞主角共鳴的前提下呈現情感成長。**自我防衛太強的主角一開始就不討觀眾喜愛的話，那影片票房常常不看好。看看《水世界》（*Waterworld*, 1995）和《超感應妙醫》（*Ghost Town*, 2008）吧。

　　設計有力的情節迫使主角的核心情感問題浮現，然後盡可能喚起痛苦的情感波動。你必須找出主角最深的創傷，然後用你的故事來刺痛傷口，鞭策主角在個人成長路上不斷向前。

小結

- 一旦編劇透澈瞭解了電影故事結構，加入角色成長就變成相對簡單的事情。

- 塑造一個曾經歷毀滅性情感打擊（他的創傷）的主角，以至於他現在用孤立防禦的態度當防衛罩來自我保護，主角為了不再重蹈覆轍，與外界保持一定的距離。

- 在劇本的特定位置加入以下三場戲，這樣一來會帶給主角一個永遠放下防衛罩的機會：

 1. 在第二幕前半段，主角必須在對話中有意或無意地**表達**困住他的傷痛情感的本質；

 2. 在中間點場景，主角積極**奮戰**，放下自我保護的情感**防衛罩**，但在第一次嘗試戰勝內心衝突時以失敗告終；

 3. 在第二幕後半段，主角終於**克服**並戰勝了孤立的情感防禦體系。

- 在第三幕之初，主角的情感防禦可能重現，但他很快意識到角色成長是永久的——他已改變成一個更成熟的人，而且最終可以完成故事情節裡的目標。

 ## 練習

電影《接觸未來》、《楚門的世界》和《岸上風雲》（*On the Water-front,* 1954）都有令人印象深刻的角色成長弧線。觀賞其中任何一部電影。

看電影的同時找出以下角色成長元素，並做筆記。

第一幕

主角的**創傷**是什麼？（給主角帶來巨大情感傷痛的往事）

主角的**防衛罩**是什麼？（用來避免再受傷害的自我保護機制）

第二幕

描述主角**表達**或聽到他需要內心成長的場景。

描述主角內心**奮戰**和第一次嘗試放下**防衛罩**的中間點場景。

描述主角在這一幕即將結束之前如何最終**克服**內心衝突和永遠放下自己的**防衛罩**。

第三幕

主角現在如何身體力行地證明角色成長，並向我們展示他的內心世界已經永久改變？

當你完成後，你可以試試分析另外兩部電影。你將看到在角色成長弧線中，它們使用了類似的故事結構工具。

第四篇

「永遠不要滿足於任何點子，始終確信會有更好的。」

——琵兒・貝莉（Pearl Balley）

英雄目標
序列®的力量

第九章

優秀電影中
的23個故事鏈

瞭解基本結構是極為重要的。沒有一部電影能在缺少第七章所提出的故事結構十要素的情況下，仍能在票房上大獲成功。

但是即使你已經對基本結構有充分的把握，仍發現自己完全迷失在第二幕的迷霧之中時，怎麼辦？

真正掌握劇本創作需要理解的視覺敘事遠超過基本要素。

回想起我研究所的劇本創作研討，這些課程無非只是精神支持，整個小組的所有運作都在假設戲劇創作根本不是能教得會的前提下展開。你的「作家直覺」要不是能創作出好作品，否則就是不能。學生只能自生自滅，苦苦折騰。

一些編劇相信這種靈感是一種來去無常的宇宙奧祕，這世上還真有一小部分作家以此發達。

但我們絕大多數凡人不能指望幸運女神。

經由努力工作、學習和練習，你才能成為一個優秀的編劇，而創造一個令人印象深刻的故事線始終是最艱巨的挑戰。

為了證實這一觀點，我們來計算一下好萊塢劇本的頁數。

假設你在策劃下一個劇本的大綱，而且你已經找到一個預期可以抓住觀眾注意力的有力的引發事件，這大概占了 3 頁。隨後寫得不錯的驚人意外 #1 需要 2 到 3 頁，快速且震驚。絕大多數的中間點需要 5 或 6 頁，再之後是聲勢浩大的第二幕高潮，假設也需要 5 頁。你那驚心動魄的驚人意外 #2 需要用 3 頁去刻劃。如果你已經構思好了一個真正精采激烈的必要場景，再增加 5 頁。最後，你得用一個強而有力的 3 頁結局來催淚收場。

這總共才 28 頁。一般來說，好萊塢電影劇本大約需要 115 頁。

那麼，你的主角在其他 87 頁中又該做些什麼呢？

作為一名多年來研析了大量電影的編劇，我找到了電影敘事的成功模式，以基本結構的 10 個元素為支架，並且提供了更為完整、適合實踐操作的範式。簡言之，**所有吸引觀眾的劇本都可以分解成 20 至 23 個明確的**

段落。我稱之為**英雄目標序列**®的故事鏈（chain links）是線性的、漸進的、合理流暢的，一個鏈接下一個鏈，以此建構持續和強力遞進的戲劇張力。

　　新手的原創劇本失利最常見的主要原因，就是缺乏足夠吸引人的故事來保持觀眾的興趣。通常，編劇對勾勒情節線遊刃有餘，但卻太早放手，有點草草收場，以至於他們的電影劇本讓人覺得單薄和乏味。

　　而此時冗長的對白場景，或重複、離題，無關緊要的故事事件可能就開始出現。

　　英雄目標序列事先告訴你劇本需要多少故事，以及所有較小的情節該在哪裡轉折，以此來解決這些問題。

　　成功的電影敘事是根據不斷改變的理念來建構的，在每一場戲、每一句對白中推動我們向前。採用目標序列範本可以幫助編劇預先準確地勾勒出整部電影的改變。

　　當我第一次在電影中注意到這一故事模式時，我簡直不敢相信。因為類型不是重點、基調和風格也沒關係，更不要說長度、規模、預算或場景。製片廠、導演、編劇、影星，無一例外地都不能以任何方式改變英雄目標段落的數量——不少於 20，也不多過 23，這一模式在成功的電影中屢見不鮮。

　　在仔細分析遠至 1927 年到新近上映的幾百部好萊塢電影後，我放棄了企圖證明自己錯了的努力。很明顯，這一序列範式直接以人類理解故事的思維方式運作。

定義

　　究其本質，目標段落的概念展開如下：

　　一個英雄目標段落由電影劇本的 3 至 7 頁構成——通常是 2

　　到 4 場戲，在此主角追求一個短期的有形目標，向獲取故
事中最終勝利跨前一步。隨後，主角發現我稱之為 **新情況**
（Fresh News）的某種形式的新訊息，這結束當前的目標
並帶出一個新的短期行動目標——由此開啟下一段英雄目
標段落。

　　主角在每一個目標段落結束時，所發現新情況的情節訊息總會
解決當前的短期目標，這同時也給主角帶出下一個目標，或偶爾將
他引入簡短的探查來找到下一個目標。發現新情況的連續鏈（每一
個新情況都將戲劇張力推到一個新的高度），是從頭到尾連接整個電
影故事的關鍵元素。

　　確定英雄目標段落的長度和每個段落所含的場數需要靈活應變。
有些只有一場戲，有些可以包含 5 場戲或更多場戲。極少數情況下，
有些段落甚至不到 2 分鐘。如果整部電影的片長比一般電影長，那
麼有些段落甚至可以長達 9 分鐘以上。

　　《鐵達尼號》中有一個英雄目標段落超過 21 分鐘。《史瑞克》
中的一個英雄目標段落僅有 1 分 22 秒。絕大多數情況下，一個段落
是 2 至 4 場戲，片長為英文劇本的 3 至 7 頁。

　　這就是英雄目標序列®推進故事的方式：如果你的主角必須每
隔 3 到 7 頁追求一個新的短期實體目標（**不僅僅是一個情感目標**），
你的故事就永遠不會乏味或突然偏離主題。你的劇本將變得緊湊、
清晰和緊扣主旨。如果主角採取的每一個行動都是為了完成當前、
緊急的目標，消極主角會自動轉變成積極主角。

　　英雄目標序列®還能確保原創性，以及保證你的劇本不至於老
調重彈，因為每一個段落必須包含一個為了完成之前故事中沒有出
現過的短期目標的新行動。

　　當然，主角的整個故事的大目標是不會改變的，無論是尋找真

愛、擊敗強大的對手或是拯救世界，但為了達成終極目標的每一個階段性小目標都必須是獨一無二的。目標段落可能與之前的階段目標類似……但是任何時候，每一個類似目標都必須注入強力的新元素。

以下是關於英雄目標序列頗為特別的事情：**第一幕中和第二幕中的目標段落的數量是恆定的**。《鐵達尼號》和《史瑞克》在前兩幕的目標段落數完全一致。兩者的區別只是《鐵達尼號》的各個段落的長度較長。

第一幕總是由 6 個英雄目標段落構成，而驚人意外 #1 都發生在第 6 個目標段落。

第二幕的前半部包含 6 個英雄目標段落。不多不少。此外，中間點場景總是在第 12 個目標段落中展開。

第二幕的後半段也包括 6 個英雄目標段落，驚人意外 #2 必將在第 18 個目標段落中出現。

通常，第三幕包含 3 個目標段落——最為常見的是整個劇本總計 21 個段落。總數會有一、兩個段落的增減差異，但僅限於第三幕。在任何成功影片的第三幕中，英雄目標段落從來沒有少於 2 個段落，或是超過 5 個段落。

所以：對於每一部故事片來說，最少 20 個，最多 23 個目標段落。

第三幕少於 2 個段落是行不通的，因為故事離不開必要場景和結局，這兩個場景都還需要各自獨立的目標段落。《永不妥協》、《雨人》、《駭客任務》和《口白人生》（*Stranger Than Fiction*, 2006）的第三幕都只包含兩個英雄目標段落。

因為許多動作—歷險電影和驚悚片不倚重角色成長，所以它們在第三幕中常常也只使用兩個目標段落。只要對手被打敗，行動就完成了，這類故事需要快速收場。

第三幕最多有 5 個目標段落，是的，然而使用如此多段落對觀眾的耐心來說是一個極大的考驗。不過，第三幕包含 5 個目標段落的成功之作也有一些，我個人最愛的浪漫喜劇《愛在心裡口難開》就是其中之一。

只有創作 85 至 200 分鐘長度的劇情片時，英雄目標序列 ® 模式才可以有效地發揮作用。短片和電視劇集則需要較為簡略的結構。或者，對於一些電視劇集來說，故事弧線（story arc）可以持續一整季，要包含遠多於英雄目標序列 ® 的 23 個情節數量。

電影學校的學生常會把自己短片的劇本擴展成劇情長片，絕大多數的嘗試註定失敗，因為在短片中不可能發掘出足夠的故事來充實 20 至 23 個英雄目標段落。短片編劇必須重新思考和擴展整個構思，然後為了配合更大、要求更高的大銀幕所需要的新故事發展完整的目標段落。

在將小說改編為劇本時，目標序列的方法同樣也非常有效。改編工作常要求剔除過多的故事材料，因為小說篇幅較長。使用英雄目標序列 ® 的話，你對在電影劇本版本中該保留多少原著內容便了然於心。或者你可以用目標段落查看出故事的破綻，以便瞭解還需要創作多少故事情節。

如果你在創作小說時力圖為讀者營造電影化的閱讀體驗，那麼一開始就使用目標序列也可以幫你非常有效地建立故事概要。

計算目標段落中無主角的戲

無論主角是否出現在一場戲中，我們知道電影中的每一場戲本質上都必須與主角相關。

但是這引出一個重要的問題，就是大多數電影都有一些主角沒有出現的場景，影片會旁切到某些副線情節角色（subplot charac-

ter）或對手。所以當建構目標段落時，主角沒有現身的這些場景該如何計算？

答案是**根本不用計算**。

通常，這些從跳離主角的副線情節用來表現對手的某些方面，以顯示他不可戰勝的力量。（《星際大戰》中的黑武士〔Darth Vader〕軍威無限，《101 忠狗》〔*101 Dalmatians*, 1996〕中的庫伊拉・德比爾〔Cruella De Vil〕密謀捕殺惡計。）或者旁接到愛戀對象來表現她處於何等危險的境地，或者是她也經歷著情感傷痛。（《愛在心裡口難開》中女服務生卡蘿為她兒子的過敏症憂心不已，《黑色豪門企業》中妻子艾比冒險幫助漸行漸遠的律師丈夫米奇。）

副線情節的旁接場景也可以是關於夥伴、盟友或生命導師，甚至是一個次要的對立角色。但是英雄目標段落的定義始終是一樣的，只有銀幕焦點回到主角，描述他追尋某些短期目標，進而發現新情況時，當前段落才算結束。

主角沒有出現的副線情節場景中，所有的故事意外、震驚、轉折和新情況出現的時刻都不能算是故事主線，因為主角沒有經歷這些。

《海底總動員》中，在馬林奮力穿越太平洋去拯救兒子的冒險之路上，有幾場從主角馬林旁接出去的重要戲。我們看到小尼莫被困在牙醫的魚缸中，他在神仙魚吉爾的指導下努力重塑信心。尼莫在嘗試把卵石堵進過濾泵時，一度幾乎喪命，是一場揪心和令人興奮的戲。但尼莫和他的新朋友在牙醫辦公室的冒險，只是一個延伸落難無辜盟友角色的副線情節時刻。這些只是主角沒有出現的旁枝戲，只有馬林出現的主要情節場景才可算進目標段落結構。尼莫的經歷沒法對馬林產生情感衝擊，因為主角根本不知道尼莫經歷了什麼，因此尼莫的場景不能歸入主要故事線的目標段落。

英雄目標段落必須為沒有主角出場的副線情節和旁枝戲騰出空

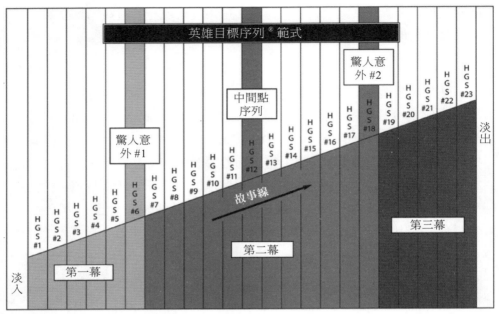

間，所以實際上目標段落為了配合這些需要而變短些，但是 23 個段
落本身總是圍繞主要情節中主角的行動來構築。

計算多個主角的目標段落

引人入勝的電影都是以追隨單一或多個主角的熱情和目標而建
構的。在建構故事結構和運用英雄目標序列原則之前，你必須在構
思階段就確定故事中主角的數量。主角愈多，故事線就變得愈複雜。

在兩個主角的電影中，只有當兩個人同時或分別經歷新情況之
後，目標段落才算結束。**如果兩個角色在一部電影中都真正承擔主
角的功能，那麼英雄目標序列®範式必須應用到他們兩個人身上。**

一個劇本中有三個或更多的主角時，除非所有的主角總是以一
個團隊為單位一起分享每個新情況時刻，否則目標段落會變得更加

複雜，情節變得龐大而笨重，重要的戲劇時刻必定被刪減。此類電影沒有足夠的時間去挖掘單個主角的旅程，事實上，這是多個短小故事的集錦。

有些精采的電影是在交代三個或更多主角的戲之間來回剪輯而成，但是眾多這類電影在票房上難有作為。保羅・湯瑪斯・安德森（Paul Thomas Anderson）的多個主角的電影《心靈角落》（*Magnolia*, 1999）仍是我最喜歡的電影之一，但即便如此，該片院線首映的票房並無法收回成本。多個主角的《諜對諜》（*Syriana*, 2005）的票房也不好，《愛情萬人迷》（*200 Cigarettes*, 1999）或《鋼管舞孃》（*Dancing at the Blue Iguana*, 2000），或是《火線交錯》（*Babel*, 2006）等也是如此。

有時，確定一部電影包含幾個主角是一件困難的事情。初看《愛在心裡口難開》會讓人誤以為有三個主角，除了令人討厭的言情作家馬文・尤德爾，還有出場時間很多的可愛女服務生卡蘿，和馬文身為藝術家的同性戀鄰居西蒙。三個主角？

當然不是。這是一部單一主角的電影，所有目標段落的行動和從新情況得到啟示的重責都在身患強迫症的馬文・尤德爾身上。鄰居西蒙在故事主線中擔當主角的生命導師。女服務生卡蘿是一個被完整刻劃的複雜的愛戀對象角色。只有馬文追求卡蘿才能推進故事發展，卡蘿從未倒追他。卡蘿是主角最終角色成長的獎賞，正如愛戀對象－對手角色該盡的本分。但是主角的旅途上，最終的勝利和所學到的教訓都只屬於馬文。

在電影劇本中有多個搶眼的角色並不意味著故事必然包含多個主角。確定真正的主角可能完全不是你所想的那樣簡單。

在憂鬱動人的《遠離賭城》（*Leaving Las Vegas*, 1995）中，看起來由奧斯卡影帝尼可拉斯・凱吉（Nicolas Cage）扮演的酗酒自殘的班・桑德森（Ben Sanderson）很明顯是主角。事實上，他不是。

班是莎拉（Sera〔伊莉莎白・蘇／Elisabeth Shue〕飾）的愛戀對象，
莎拉才是影片真正的主角。雖然影片開場以長篇幅段落先來建立對
手，但所有的段落能量、新情況的發現和角色成長，以及情節反轉
都是由莎拉引發。班是一個魅力四射的對手角色。

　　記住，清楚確定你故事中的主角並不總是輕而易舉，但這是極
關鍵的一步。在你開始建構可行的電影故事之前，你必須明確地選
定主角。

　　創作原創電影劇本時，在開始寫初稿前就採用英雄目標序列®
來勾勒故事提綱會容易得多。對於編劇新手來說，放棄不符合目標
段落要求的戲不是一件容易的事情，但如果這些不符需求的戲反賓
為主，你可能就看不清故事的緩急輕重。

小結

- 所有成功的電影劇本可以分解為 20 至 23 個英雄目標段落。
- 在一個英雄目標段落內，主角追求單個、短期的有形目標，向達成故事主要的總目標邁出一步。
- 一個目標段落會持續到主角發現一些新情況的訊息才結束，這些訊息會終結當下短期目標的追求，開啟一個新目標，或讓主角去尋找一個引發下一個英雄目標段落的新目標。
- 一個英雄目標段落在英文劇本中約有 3 至 7 頁，或 2 至 4 場戲。
- 第一幕必定由 6 個英雄目標段落構成。
- 驚人意外 #1 必須出現在第 6 個目標段落。
- 第二幕前半段也有 6 個英雄目標段落。
- 中間點總是在第 12 個目標段落中出現。
- 第二幕的後半段也有 6 個英雄目標段落。

- 驚人意外 #2 總是發生在第 18 個目標段落中。
- 第三幕有 2 至 5 個英雄目標段落，至少包括必要場景和結局。
- 英雄目標序列®範式只適用於劇情長片，不適合短片或電視劇集。
- 如果有未見主角的戲在目標段落中，這個段落不能以沒有主角出現的戲結束，必須等到故事回歸主角，而且我們看見他獲得新情況訊息才算完成。
- 電影劇本的主角數量必須在運用目標序列範式之前確定，因為每一個主角需要屬於自己的充分配額的英雄目標段落。
- 如果故事包含 2 個或更多的主角，新情況時刻必須同時或緊接著發生在每一個主角身上。
- 將故事發展成劇本時，應該在構思階段，也就是在寫初稿前就使用英雄目標序列®，這是確保成功最有效的方法。

練習

　　觀賞電影《愛情限時簽》（*The Proposal, 2009*）DVD 影碟的前 35 分鐘。

　　這是一部關於瑪格麗特（Margaret〔珊卓・布拉克／Sandra Bullock〕飾）的單一主角的故事。瑪格麗特的助手安德魯（Andrew〔萊恩・雷諾／Ryan Reynolds〕飾）是她的愛戀對象。

　　因為這是一部愛情喜劇，所以主角涉及兩個平行的情節線。在努力不被美國驅除出境的故事線中，瑪格麗特的對手是移民局（INS）探員吉爾伯森。在愛情故事線中，安德魯既是瑪格麗特的意中人，也是她的對手。

　　現在：

　　用你的遙控器前後來回觀察，記下該片第一幕中 6 個英雄目標段落。寫下每一個段落核心的行動目標，以及完成當前目標並引出下一

The 23 Story Links in Every Great Movie

個目標的新情況。

你會找到一些以下的要點。

我會給出第一個段落協助你開始。

· 英雄目標段落 #1 的目標是——**在公司保持績效良好的表現**。當安德魯通知瑪格麗特時，新情況出現——**她的大老闆想要立刻見她**。這一段包括片頭總計 9 分鐘。

· 所以，在英雄目標段落 #2 中英雄目標變成——**見她的老闆和要求加薪**。但是這個目標徹底改變，當 …… 下一個新情況是什麼？（與安德魯走進房間有關。）這個段落片長 4 分鐘。（當瑪格麗特離開老闆的辦公室，這個段落結束。）

· 然後在英雄目標段落 #3 中，瑪格麗特的新目標是什麼？（這和文件有關。）帶來改變的新情況是什麼？（和需要旅行有關。）這一段落片長 6 分 28 秒。

· 那英雄目標段落 #4 的英雄目標是什麼？（準備要做什麼了。）英雄目標段落 #4 的新情況是什麼？（安德魯鼓起勇氣。）這一段落片長 2 分 24 秒。

· 英雄目標段落 #5 的英雄目標是什麼？（在去某地做某事的路上。）新情況是什麼？（低估被揭示。）這一段落片長 3 分 22 秒。

· 英雄目標段落 #6 的英雄目標是什麼？（這與目的地相關。）

記住，英雄目標段落 #6 中的新情況，也是驚人意外 #1（這與瑪格麗特抵達目的地的所見有關）把主角推進一個新處境之中。這一段落片長 3 分 46 秒——第一幕總計 29 分鐘。

盡你所能試試看。你在尋找一個具體的英雄目標，這驅動著每一段落的戲往前進展，**直到改變目標的新情況出現**。

記住——在任何一個英雄目標段落中也可能還有其他的故事意外，但是如果這些情節沒有改變主角當前的行動目標，那麼這些故事時刻並不是新情況。

· 別指望一下子全部找到！在研習電影故事結構之初，找對一兩個正確的點就是一個不錯的開端。

待你完成練習後，你可以在本書第十章末找到本練習的答案。

第十章

第一幕：
英雄目標段落#1～6

　　一張包含每個劇本裡應當逐分逐秒出現的所有情節的清單是不存在的。謝天謝地。如果是這樣，電影會變得相當沉悶。

　　當然，第三幕絕對少不了必要場景。但是這可以發生在段落19、20或21，只要出現在第三幕的結局之前即可。

　　引發事件也是必不可少的，但是到底出現在第一幕的什麼時間點，這取決於每個故事的特定需要。

　　話雖如此。

　　數千年來源自人類所欣賞的敘事慣例的期待，相當明確地給我們指明了在英雄目標段落中最常會發生的可能。任何一個成功的劇本，我們看過幾頁就可以大致預測常見的故事元素被期待出現的時間點。

　　為了證明英雄目標序列®適用於任何類型，我會從許多迥然不同的電影故事類型中選取片例，包括嚴肅的戲劇片、科幻片、奇幻片、動作片、愛情片、喜劇片、原創劇本和改編劇本。

　　當我把每一個英雄目標的細節內容依次鋪陳開時，部分讀者剛開始可能會覺得我的分析有一點點太邏輯性而不夠感性。但當我們回顧偉大電影的某些精采段落時，我會盡力採用電影化表述。

　　這也是我的承諾。

　　單手放在胸口用心起誓。

　　接下來5章所做的分析可以促使你變成真正的金牌編劇，或者小說家，或製片人、導演、經紀人、教授、劇本諮詢顧問等。

　　你必須勇往直前。

　　朝著目標出發！

英雄目標段落 #1

　　每一次新情況訊息的出現意味著當前目標段落接近尾聲，也應該建立觀眾對接下來段落的期待。但是你故事中目標段落 #1 的新情況的戲劇力量有時會顯得稍微小了一點。電影才剛剛開場，你還有很長的路要走。

　　在英雄目標段落 #1 中，編劇應該：

- 給觀眾看一小段主角當前的日常生活

　　建立主角生活和工作的正常世界，直到他遭遇引發事件的那一刻，故事才真正開始。在《新娘不是我》（*My Best Friend's Wedding*, 1997）中，身為美食評論家的主角茉莉安・波特初登場時正忙著自己的日常事務。在《殺無赦》（*Unforgiving*, 2010）中，我們初識主角威廉・曼尼時，他也正忙於瑣事和經營著一座位於大平原的小型牧場。

　　動作片會先以一個驚心動魄的情節釣鉤開場，然後再放緩節奏來展現主角安靜的日常生活。

- 給觀眾立刻喜歡主角的理由，即使主角是探討人性陰暗面的劇本中的非傳統英雄

　　運用使觀眾同情並認同主角的手法。在《鐵面特警隊》中，我們初識警官巴德・懷特時，他正在平安夜核查一個家暴的假釋犯。但巴德發現假釋犯再次施暴、虐打他的妻子。所以，巴德誘騙假釋犯開門，出其不意地將他擊倒並用裝飾聖誕節的彩燈線將其捆綁，解救了被毆打的假釋犯妻子，使其免遭更多虐待。我們很快看到巴德身上呈現的勇敢、聰明、身手不凡，而且又力挺被男人欺凌的女人。即使他的行為有點以暴制暴，但這並不妨礙觀眾立刻喜歡上他。

- 讓觀眾第一次看見主角的情感防衛罩

　　通常，這不是真正創傷（過往事件引起的情感傷害迫使他穿上防衛罩）或痛苦本身的揭露，這僅僅是主角防衛罩的呈現。主角的這種自我防衛反應暗示他內心的不安，在此點到為止即可。正如當巴德・懷特用自己的方式教訓家庭施暴者時也表露出他的防衛罩，那就是他忍不住要去保護女性的傾向。

- 在主角追求一個短程目標時介紹你的主角，即使是上班，這樣我們可以在他追尋中遭遇一些不公平的傷害或危險時認識主角

　　這些工具有助於身分確立，並讓觀眾認識正在處理發展中的問題的主角。例如《永不妥協》的開場，愛琳求職面試失敗不說，離開公司後發現擋風玻璃上竟然貼著違規停車的罰單，真是倒霉到家了。這還不夠衰，愛琳剛剛起步就被一輛魯莽的捷豹撞上。在她積極求職之路上，不公平的傷害出現了 3 次。

- 主角對自己的現狀不滿意

　　在這個段落必須說明主角明白事情不對勁，或他的日常世界裡有不公正的事在進行。在《永不妥協》的英雄目標段落 #1，觀眾很快看見愛琳掙扎著面對日常生活中的種種不公平。在《鬥陣俱樂部》（*Fight Club*, 1999）的英雄目標段落 #1 中，傑克發覺自己的世界紊亂不堪，使他長期失眠。

《駭客任務》
的英雄目標段落 #1

　　　副線情節開場的情節鉤鉤：電影以反角（史密斯幹員）指揮手下追殺主角未來的愛戀對象（崔妮蒂）開場。殺手屋頂追擊，巷道

堵截，崔妮蒂驚險逃脫。這個情節釣鉤片長 5 分鐘，直到觀眾真正遇見趴在電腦前打盹的主角，駭客尼歐。

所以在《駭客任務》中，真正的英雄目標段落 #1 相對較短，以給主角並未出現的長篇幅的開場釣鉤騰出空間。

英雄目標 #1：尼歐醒來，發現自己的電腦突然跳出一串奇怪的文字訊息，他想搞清楚這到底是怎麼一回事。

在尼歐侷促的屋內，電腦突然閃現匿名短信：「母體控制著你……」和「跟隨小白兔……」尼歐有點摸不著頭腦。

門口傳來敲門聲。一幫派對男女來找毒品之類的東西——然後，我們發現尼歐經營黑市交易，製售一種可以幫助人們擺脫無趣現實的「迷幻」軟體。

英雄目標段落 #1 的新情況：站在尼歐家門口的一個派對女孩的肩膀上竟有一隻小白兔的紋身。

好奇的尼歐決定跟他們參加派對。

所以在《駭客任務》的英雄目標段落 #1 中，我們發現：

副線情節開場的情節釣鉤顯示出反派的強大力量，然後：

1. 呈現尼歐的正常世界——他是一個處在社會邊緣的駭客，靠賣非法的電腦程式給有錢的派對男女營生；

2. 我們沒有理由不喜歡尼歐——他聰明、勇敢，專業水準更是一流；

3. 尼歐的個人防衛罩——他編寫的軟體用來逃避現實的焦慮；

4. 尼歐製售黑市交易的程式和情節釣鉤，都暗示他處於險境；

5. 主角對現狀並不滿意。

當沒有主角出現的情節釣鉤先介紹對手時，故事的整體一般性問題在主角出現並力圖解決問題前就已經被拋出。《大白鯊》（*Jaws*,

1975）和《危機總動員》（*Outbreak*, 1995）也是這樣開場，就連
《誘·惑》（*Doubt*, 2008）亦是如此。

記住，**英雄目標段落 #1 不能只是沒有主角出現的情節釣鉤**。
我們必須也要認識主角，並且看到他的短期目標導致新情況出現。

 **《落日殺神》
的英雄目標段落 #1**

　　副線情節開場的情節釣鉤：電影以職業殺手文森抵達洛杉磯機
場開場。他接到自己的下一個刺殺任務。這個場景充滿了危險，並
作為這個不懷好意的低調對手的開場。

　　英雄目標 #1：麥克斯把計程車擦得一塵不染，準備出車。

　　在計程車調度中心，主角計程車司機麥克斯準備照常出夜班。
對手和主角緊接著的雙重登場，暗示著兩人之間不久必將出現重大
衝突，同時也為這部心理驚悚片定下基調。

　　我們看到計程車司機麥克斯的聰明和勤勞。他的計程車一塵不
染，他更是一名業務出色的司機。他在擋風玻璃的遮陽板上夾入一
張遙遠的南太平洋小島的照片，這可將他從孤寂的深夜頻頻帶到夢
幻世界。

　　只有在萬事齊備後，麥克斯才以城裡最佳計程車司機姿態出車
服務客戶。

　　隨後，麥克斯必須以忍受車後座爭吵不休的夫婦來開始自己的
夜班。兩人無視他的存在，更毫不尊重他。無論他如何精心準備，
麥克斯也得不到客戶對其專業服務的欣賞。

　　英雄目標段落 #1 的新情況：麥克斯在他的世界裡是一個不被

重視的人。

英雄目標段落 #1 的新情況，是所有新情況中唯一可以僅只給予新訊息而不必令主角意外的新情況，因為他仍然生活在自己駕輕就熟的正常世界。這裡的新情況有時可以是為觀眾提供主角已知的資訊，通常是關於主角遭遇不公平傷害的情感生活。

所以《落日殺神》的開場：

以一個簡短副線情節釣鈎介紹對手兇險本性，然後：

1. 主角的日常生活和他孤獨的出車工作；

2. 讓觀眾喜歡麥克斯的眾多理由——他的聰明、整潔、熱心和職業素養；

3. 顯現出個人防衛罩——麥克斯喜歡看著遮陽板上的熱帶小島照片神遊幻境；

4. 無論麥克斯對工作多盡心，他在自己的車內也得不到乘客的尊重，遭受不公平的傷害；

5. 麥克斯清楚地知道在他封閉的世界裡有些事情不對勁。

英雄目標段落 #2

現在是開始你的中心故事的時候了。

引發事件可以發生在第一幕的任何地方，但通常會出現在目標段落 #2 中。故事線要盡快地讓人感覺其方向和動能。

在主角開始角色成長之旅前，你必須表明他內心隱忍著深刻的情感傷痛。這個痛處也正是主角自我保護而排斥任何新的情感可能的原因，痛苦常在此顯現。

所以在英雄目標段落 #2 中：

- 核心的衝突以概括性的籠統方式呈現，同時推動故事發展的情節開始

　　現在，我們第一次清楚地看見了主角所處的核心情節衝突，但只是概括性的提及。主角更為專注和特定的任務要到第二幕才開始。

　　在《外星人》中，艾略特在英雄目標段落 #2 中剛開始只想弄明白到底是什麼東西在他家附近晃蕩。男孩在灌木叢中碰到了外星人，他想幫助外星生物躲避科學家的追捕——艾略特的籠統整體目標。但直到第二幕，艾略特的籠統目標才能具體化為送外星人「回家」。

　　在《鐵達尼號》的英雄目標段落 #2 中，年邁的羅絲抵達探測沉船的打撈船後，開始向船員講述他們從沉船艙房打撈出來的神祕物件的故事。電影回溯到 1912 年，17 歲的羅絲在船塢準備登上這艘末日巨輪。我們很快意識到羅絲不愛她有控制慾的未婚夫（對手），當年邁的羅絲說「所有人都視鐵達尼號為夢想之船，只有我視其為奴隸之船」時，影片的一般性衝突也開始了。但是，直到第二幕，羅絲才會爭取選擇傑克。

- 引發事件最常出現於此，作為故事的催化劑事件

　　接下來的例子取自《雨人》和《永不妥協》，這兩部影片的引發事件都出現在英雄目標段落 #2 中。

- 主角特定的情感傷痛的第一個暗示（由過去創傷事情造成的永久痛苦）常在此顯露

　　在英雄目標段落 #1 中，透露主角的防衛罩——他如何保護自己。在英雄目標段落 #2 中，觀眾透過主角內心痛苦的暗示，而更理解他最初帶著防衛罩生活的必要性。

　　這並不是說在此要揭開引起主角情感痛苦的特定傷害往事，這裡只要稍微顯示痛苦的結果即可。

《雨人》
的英雄目標段落 #2

英雄目標 #2：國際汽車進口商查理・巴比特想和女朋友蘇珊娜駕車去棕櫚泉歡度週末。

當他們開車要逃離進口車生意不順的壓力時（已在英雄目標段落 #1 鋪排），蘇珊娜（Susanna〔華勒莉亞・高利諾／Valeria Golino〕飾）試圖和查理（Charlie〔湯姆・克魯斯／Tom Cruise〕飾）對話。他卻保持冷漠疏離，明顯地封閉情感。

不久，主角接到自己父親病故的電話。

主角父親的去世引出父子之間的一般性衝突。但因為父親已故，父親的委託人布倫納醫生——查理身患自閉症的哥哥雷蒙（Raymond〔達斯汀・霍夫曼／Dustin Hoffman〕飾）的監護人，不久將替代父親作為對手出現。

查理告訴蘇珊娜一些他家的悲慘往事：他兩歲時母親就去世了，和父親又不和，他們從未和睦相處。查理只是順口說說，甚至不太在乎，但這強烈暗示出他內心長期壓抑的情感。

（查理真正的創傷——查理年幼時，他和特殊的哥哥「雨人」被迫分開的兄弟感情，直到中間點才透露。）

主角取消了和蘇珊娜的週末出遊，調頭返回。

英雄目標段落 #2 的新情況：查理被意外告知噩耗，前往自己父親的葬禮。

所以在《雨人》的英雄目標段落 #2：

1. 引發事件發生——查理・巴比特接到電話，被告知他的父親去世了；

2. 一般性衝突產生——查理和他父親的對立關係逐漸被揭露；

3. 透過主角無法與蘇珊娜分享心情的戲，以及透過他無意中談
到自己和父親的不和，顯示主角內心的情感掙扎。

 ## 《永不妥協》
的英雄目標段落 #2

回顧： 主角愛琳對她的私人財產律師艾德・馬斯里（Ed Masry
〔亞伯・芬尼／Albert Finney〕飾）軟硬兼施，求他給一份工作，
這是這個特別長的英雄目標段落 #1 的新情況。

然後……

英雄目標 #2： 愛琳終於找到了工作，她想做一個好建檔員、好
母親，以及拿到工資。

愛琳開始了她新的臨時工作。她遇見了新鄰居，機車男喬治以
可能的愛戀對象之姿進入故事。

我們也第一次看見女同事輕視愛琳和排斥她，她們不但沒有幫
她，就連午餐也不和她一起去吃。愛琳遭受的內心情感痛苦浮現；
當愛琳遭到輕視，她變得愈要挑釁，這也使她不討人喜歡，顯示出
她對自我價值的掙扎。

（她真正的創傷隨後被揭示，當她身為威奇塔小姐著手拯救世
界時，卻發現自己根本無力做出任何改變。）

愛琳收到一箱子公益法律援助案件卷宗，是加利福尼亞州辛克
利的一些小額地產案，包括健康檔案。她的好奇心劇增，詢問自己
的老闆艾德她能否進一步調查。

英雄目標段落 #2 的新情況： 愛琳得到老闆隨口應許，去調查
一樁毫無頭緒的新案子。

所以《永不妥協》的英雄目標段落 #2：

1. 當愛琳的好奇心被辛克利公益案件挑起時，愛琳和太平洋瓦斯電力公司（Pacific Gas & Electric）之間的一般性衝突也初次顯現；

2. 當艾德草率地讓愛琳進行調查時，引發事件發生；

3. 主角在辦公室受到冷落，她內心因自信低而受苦的情感便顯現出來⋯⋯前選美冠軍愛琳得不到任何尊重時變得暴躁。

把引發事件放在英雄目標段落 #2 中確實是可行的，但並不是一成不變的教條。在《蜘蛛人》中，引發事件出現在英雄目標段落 #1 中。《全民情聖》的引發事件發生在英雄目標段落 #3，《天外奇蹟》（*Up*, 2009）的引發事件則出現在英雄目標段落 #4。記住：引發事件可以出現在第一幕中的任何地方。

不過，引發事件最常出現在英雄目標段落 #2。

英雄目標段落 #3

在英雄目標段落 #3 常出現的故事元素：

1. 主角面對歷險召喚：歷險召喚來自於由約瑟夫・坎貝爾提出、由克里斯・沃格勒（Chris Vogler）進一步闡釋的神話故事結構，主要出現在英雄目標段落 #3 中。這裡是指主角面臨巨變的機會。

2. 幫助豐富情節（plot-enhancing）的新角色登場。

3. 故事節奏加快。

4. 愛戀對象初次登場，或已出場角色的愛情功能得以建立，並挑戰主角的情感。

5. 佈下一個為主角所設的陷阱。我相信這是美國加利福尼亞州大學洛杉磯分校的盧・亨特（Lew Hunter）教授所提出的觀點，他說：第一幕

會發生三件事情：設下陷阱、主角掉入陷阱、陷阱機關關閉。英雄目標段落 #3 是一個設置陷阱的絕佳地方，陷阱在第一幕結束前會困住主角。

《蜘蛛人》的英雄目標段落 #3

回顧：在英雄目標段落 #1 中，我們看見彼得・帕克生活在正常世界中，青春期焦慮和單戀漂亮的鄰家女孩。然後，新情況和引發事件發生——在參觀博物館時他被一隻基因突變的超級蜘蛛咬了一口。

在英雄目標段落 #2 中，彼得生病而且開始經歷奇怪的身體變異。但最終，改變沒有那麼糟糕，因為結果是彼得獲得更好的視力和擁有了更強的體能。這對書呆子來說簡直棒極了。

所以接下來：

英雄目標 #3：主角想知道這神奇的身體改變到底能迸發出多大的力量，以及改變到底能不能引起瑪麗・珍・華生的注意。

在學校餐廳，彼得深藍的眼睛終於贏得了她的注意。此時此刻，瑪麗第一次作為一個實在的戀愛目標進入彼得的生活。

在與學校惡霸的較量中，彼得發現自己新有的能力能輕而易舉地打敗對方。這太酷了。但是瑪麗對於彼得羞辱弗萊希的舉動並不認同。

輕易打敗弗萊希使得彼得信心大增。

在**副線情節的旁接場景**，反派且富有的科學家諾曼・奧斯朋（Norman Osborn〔威廉・達福／Willem Dafoe〕飾）——後來變身成綠惡魔（Green Goblin），他也發現自己具有超能力，但是奧

斯朋的超能力使得他越發瘋狂。奧斯朋和彼得的生死對決變得不可避免。

英雄目標段落 #3 的新情況：現在，彼得發現自己的手掌可以射出蜘蛛絲，並黏住對街的建築，第一次意識到這可以讓他在高樓大廈間飛越穿行。

所以在《蜘蛛人》的英雄目標段落 #3 中：

1. 歷險召喚，以彼得自我膨脹的超能力的形式出現；

2. 新角色登場；

3. 故事節奏加快；

4. 主角第一次意識到自己的愛戀對象變成一個可能實現的目標，而且她第一次對他說話時，也同時挑戰了他的行為；

5. 瘋狂的反派綠惡魔誕生，成為給彼得設下的陷阱。

《雨人》
的英雄目標段落 #3

英雄目標 #3：查理‧巴比特急於想知道到底能從父親那裡繼承多少遺產。

在他父親的葬禮後，他來到父親生前的房子，挫折的童年回憶一下子閃現在查理的腦海中。女友蘇珊娜很理解他，她在此表現出一個真正愛戀對象角色的功能，但是查理還沒有看到這份有挑戰性的親密關係的價值。

對父親的憤怒，以及害怕失去自己的進口跑車生意的恐慌使得查理看不見事實，只想得到他身為父親唯一的兒子應得的遺產。

查理從律師處得知他完全沒有繼承到遺產，父親只留給他一輛

舊車和一些玫瑰花圃。所有的錢都將由一個「匿名受益人」繼承，並由布魯納醫生監管。

主角大怒，老爹的 300 萬美元的巨額遺產竟然沒自己的份。這正是他父親的作風。

英雄目標段落 #3 的新情況：查理不接受遺產被剝奪，而且決定展開找出「匿名受益人」的行動。

所以在《雨人》的英雄目標段落 #3：

1. 當主角被父親剝奪遺產繼承權時，歷險召喚來臨；

2. 主角的世界出現新角色——財產律師、布魯納醫生和一個匿名繼承者；

3. 故事節奏加快；

4. 查理的女友透過挑戰主角內心的情感世界，首次正式發揮愛戀對象的功能；

5. 設下給主角的陷阱，讓巨額遺產說沒就沒了，迫使查理採取行動。

英雄目標段落 #4

我們在目標段落 #4 中，常可找到以下事況發生：

1. 繼續介紹新角色和關係發展；

2. 通常生命導師角色會登場，此前如果仍未登場的愛戀對象或夥伴則也該出場；

3. 隨著主角追求他的一般性目標，節奏進一步加快；

4. 主角被迫冒險；

5. 主角掉入英雄目標段落 #3 中佈下的陷阱（或是會在段落 #4，或段落 #5

中落入陷阱）。

 **《疤面煞星》
的英雄目標段落 #4**

回顧：故事至此，湯尼‧蒙大拿在邁阿密一家漢堡店做洗碗工，但他已經獲得一次小額毒品交易的機會，以此來向小角頭奧馬爾（Omar〔F. 莫瑞‧亞伯拉罕／F. Murray Abraham〕飾）證明自己。

湯尼所有飛黃騰達的夢想都取決於能否順利完成這次試探性的交易。

那麼……

英雄目標 #4：非傳統英雄湯尼想要透過幫街頭幫派分子奧馬爾交易大量古柯鹼來證明自己。

現在湯尼考慮如何完成交易，而好友曼尼對這件事情卻並不當一回事。

湯尼和朋友費南多走向指定的毒品交易公寓，把曼尼留在車上接應。

結果，交易是一個陷阱。毒販抓住湯尼和費南多，並逼問毒資在何處。毒販來了個下馬威，用電鋸將費南多肢解。

但是湯尼的勇敢爭取了時間。終於，曼尼衝進房間查看究竟。湯尼扭轉情勢，並殺了揮舞電鋸的暴徒。湯尼拿到了古柯鹼，還保住了現金。

主角不僅震驚了奧馬爾，就連奧馬爾的老大——法蘭克‧羅培茲（Frank Lopez〔羅伯特‧勞吉亞／Robert Loggia〕飾）對他也刮

目相看。

英雄目標段落 #4 的新情況：一戰成名，湯尼迎來第一次的事業高升──而且要求和幫派真正幕後老大法蘭克見面。

所以在《疤面煞星》的英雄目標段落 #4 中：

1. 湯尼的世界出現新角色；

2. 當主角和夥伴曼尼一起成為毒販時，他們的關係進一步發展；

3. 隨著主角追求快速致富的人生目標，故事節奏也持續加快；

4. 當主角爭取為古柯鹼買手時，他冒了一個很大的風險；

5. 主角陷入毒品交易和暴力的陷阱。

《海底總動員》
的英雄目標段落 #4

回顧：在英雄目標段落 #2 中，喪偶的馬林很不情願地送自己僅存的孩子去學校上學。馬林緊張地看著尼莫和和善的黃貂魚游去科學考察探險。隨後英雄目標段落 #2 的新情況出現──尼莫走後，馬林獲知學生們的實地考察會前往「峭壁」，一個令人恐懼的深海邊緣。

在英雄目標段落 #3 中，馬林衝到峭壁命令兒子回家。尼莫正和新朋友玩「膽小鬼」的遊戲，孩子們彼此壯著膽子朝著海面的小船游去。新情況出現，突然一個人類潛水夫把尼莫撈進小網兜。

馬林被相機閃光燈閃了眼，但當他恢復視力時看見潛水者把尼莫帶上了船。

馬林快要追上船時，快艇引擎啟動，快速駛離。馬林驚恐萬分。

這是本片的引發事件。

　　然後……

　　英雄目標 #4：小丑魚馬林迅速衝進外海，絕望地追趕快艇。

　　他拼盡全力追趕，但只能眼睜睜地看著快艇遠去。

　　隨後，馬林開始向過往的魚打聽是不是有誰看見那艘船的去向。主角遇見瘋癲的熱帶魚多利，一個將會成為馬林夥伴的新角色，並教會馬林很多重要的生活經驗。

　　英雄目標段落 #4 的新情況：一條巨鯊悄悄逼近——並邀請馬林和多利跟他一起參加一個派對。

　　馬林覺得自己必須和鯊魚保持友好關係……

　　所以在《海底總動員》英雄目標段落 #4 中：

　　1. 新角色登場——包括趕去參加 12 步戒肉聚會的鯊魚布魯斯；

　　2. 夥伴以熱帶魚多利的形式出場；

　　3. 節奏急速加快；

　　4. 當主角答應鯊魚參加「派對」時，他冒著極大的風險；

　　5. 當主角追趕快艇獨自游入外海時，他已經踏進陷阱。

英雄目標段落 #5

　　英雄目標段落 #5 常包括：

• 主角的主要渴望（DESIRE）得以揭示

　　渴望並非情節的焦點行動目標。焦點行動目標將在英雄目標段落 #7 中呈現，但是主角的**渴望**給予主角情感動機，以助達成將要建立的、可見的具體目標。

換句話說，**渴望**就是主角所謂的：「這對我有何好處？」

此時，主角尚未意識到自己需要角色成長。這將在隨後的第二幕出現。不過在英雄目標段落 #5 中，觀眾應該洞悉主角**潛在情感希望**的本質。有時主角有意識到，有時還未意識到。在《蜘蛛人》的英雄目標段落 #5 中，彼得・帕克準備以「蜘蛛人」身分參加格鬥比賽，這樣他可以贏得一大筆錢來買一輛跑車，以圖瑪麗刮目相待。

此時，彼得變身蜘蛛人的動機僅僅是贏得跑車的渴望。

• 開始擔心任何歷險召喚中存在的危險，主角暫時拒絕召喚

神話結構需要主角最初「拒絕歷險召喚」，如果這適於你的故事，此處便常常是疑惑出現的時候。

• 主角陷入之前設好的陷阱──除非這已經在英雄目標段落 #4 中發生了

主角必須在英雄目標段落 #4 或段落 #5 進入陷阱，因為在段落 #6 中，陷阱機關必須關上並密閉。

• 讓主角認知對手，或對手的能力

這裡可以是首度介紹對手或其能力給主角知道，也可以是之前已存在主角世界的對手第一次真正和主角交手。有時，對手並沒有親自出現，但仍然可以感受到對手的存在，主角在此首次感受到他的對手的社會地位或權力。

不過，主角此時並不知道這個人就是他將勢不兩立的對手，兩人真正的對抗要到第二幕才開始。

在《唐人街》（*Chinatown*, 1974）中，傑克（Jack Gittes〔傑克・尼克遜／Jack Nicholson〕飾）直到中間點才真正遇到變形者對手，粗俗的富豪諾亞・克羅斯。但是在第一幕的目標段落 #5 中，傑克在尋找失蹤的霍利斯・莫拉雷時，他第一次進入洛杉磯水電局，親眼

見到了這個後來才被表明成為他對手的男人對整個城市的巨大影響力。在此，傑克被諾亞·克羅斯（Noah Cross〔約翰·休斯頓／John Huston〕飾）和他的女兒伊芙琳（Evelyn〔費·唐納薇／Faye Dunaway〕飾）加框的照片包圍。但傑克還沒注意到。

　　第一幕結束之前，必須建立起對手在主角的世界中的強勢存在。通常，這發生在英雄目標段落 #5。

《駭客任務》的英雄目標段落 #5

　　回顧：在英雄目標段落 #4 中，生命導師莫斐斯在電話裡告訴尼歐他非常重要：「你是救世主。」此時，尼歐好奇地想要弄明白救世主到底意味著什麼。

　　所以接下來……

　　英雄目標 #5：主角尼歐想跟著崔妮蒂，並一起去見莫斐斯。

　　某深夜，下雨的街道，一輛車停在尼歐身邊。崔妮蒂和斯威奇邀請他上車。斯威奇拿槍指著尼歐，命令他脫下 T 恤。

　　尼歐不同意，打開車門要逃下去，他突然認真懷疑這探尋自己身分之路可能要面臨的危險。

　　主角看著眼前展開的濕漉漉的城市街道，崔妮蒂說：「你認識這條路，你知道它到底通向哪裡。」

　　尼歐對於自己生活的不滿獲勝了，他留在車內。

　　崔妮蒂拿著一個類似武器的設備對著尼歐，追蹤他胃腔內的竊聽裝置。尼歐驚恐不安。

　　尼歐第一次意識到史密斯幹員真實而龐大的控制無所不在。

　　英雄目標段落 #5 的新情況：崔妮蒂從尼歐的胃裡取出竊聽器，他現在知道自己最近被史密斯幹員審問，原來根本不是在做夢——「這些幻覺是真實的！」

　　所以在《駭客任務》的英雄目標段落 #5 中：

1. 主角最主要的個人渴望變成——搞清楚成為救世主意味著什麼；

2. 當尼歐對歷險召喚的危險有所懷疑時，他短暫地拒絕歷險召喚；

3. 當尼歐選擇留在車內，他已經落入陷阱——此時他將被帶往一個無路可退的可怕的全新世界；

4. 尼歐從植入他胃裡的奇怪竊聽器感受到對手的真正力量。

《落日殺神》的英雄目標段落 #5

　　回顧：在英雄目標段落 #4 中，當計程車司機麥克斯送地區助理檢察官安妮到達目的地時，他看出她壓力巨大，所以麥克斯把自己南太平洋小島的照片送給了她。「妳比我更需要它。」安妮感激地拿出自己的名片遞給麥克斯，並請他保持聯絡（英雄目標段落 #4 的新情況）。

　　安妮的示好讓麥克斯開心……但還是有所保留，畢竟兩人社會地位懸殊。

　　英雄目標 #5：因為安妮對他表露了好感，計程車司機麥克斯一面歡天喜地，一面打算回去工作。

　　衣著光鮮的文森鑽進計程車，麥克斯遇見他的對手，但此時麥

克斯還根本不知道上車的人是一個殺手。聰明和冷酷的文森深諳人性，他很快判斷麥克斯是一個空談的人，而不是一個實幹家。

透過個人問題探口風，文森催促麥克斯表白他的渴望——麥克斯夢想有能力開一家自己的豪華汽車公司，名為小島租車公司。但是麥克斯已經駕駛這輛計程車有 12 年之久了，他仍然沒有足夠的勇氣去開創自己的事業。

我們第一次意識到麥克斯太需要勇氣來追求自己想要的生活了。

文森手裡揮舞著現金，想整晚包下麥克斯的計程車。麥克斯拒絕了，這違反公司的規章制度。

文森再三要求。最終，謹慎的麥克斯還是接下了這筆大生意。

英雄目標段落 #5 的新情況：麥克斯接下了文森整晚包車的這筆生意。

所以在《落日殺神》的英雄目標段落 #5 中：

1. 麥克斯的渴望變得很明確——鼓足勇氣來開創自己的事業和追求安妮；

2. 麥克斯起初拒絕歷險召喚，拒絕了文森整夜包車的要求；

3. 主角最終答應了文森的請求，落入陷阱；

4. 主角第一次遇見自己的對手，但尚未得知文森是一名殺手。

英雄目標段落 #6

我們知道在第一幕結尾會出現被稱為驚人意外 #1（Stunning Surprise #1〔SS#1〕）的極為重要的故事結構事件。事發突然，主角過去的生活也將一去不返。英雄目標段落 #6 的新情況一定是驚人意外 #1。

　　在英雄目標段落 #6 中，陷阱關閉，接下來第一幕結束，主角陷入一個充滿巨大挑戰和危險、恐怖的非常世界。無論發生什麼樣的故事事件，都必須讓主角驚訝並吸引觀眾注意。

　　此時，主角第一幕的一般性目標變成了非常特定的明確目標，現在主角真的開始全力以赴，竭力達成中心目標。這一驚人意外 #1 確立了主角在第二幕的其他情節線。

　　所以在英雄目標段落 #6 中：

1. 陷阱機關啟動，困住主角；

2. 驚人意外 #1 發生；

3. 主角整個第二幕所追求的特定行動目標變得清晰。

 ## 《唐人街》
的英雄目標段落 #6

　　回顧：傑克最近所接的霍利斯・莫拉雷外遇「私人」調查案弄得滿城風雨。這對生意無益，所以傑克想找到仍然下落不明的莫拉雷，並幫他應對這椿公開醜聞。

　　接下來……

　　英雄目標 #6：傑克前往水務部門的水庫，伊芙琳・莫拉雷告訴他午餐時間能找到霍利斯在那裡運動。

　　傑克溜進了限制入內的水庫區域。

　　傑克遇見了艾斯科巴中尉，一個相識的老警員。他們閒聊敘舊，兩人以禮相待，但並算不上朋友。當另一個舊識出現時，傑克出言不遜——舊仇浮上檯面。

　　隨後，傑克說他想和莫拉雷談談。艾斯科巴指向水庫洩洪道，

在那裡能找到他。傑克信步走過去，看見莫拉雷的屍體被打撈出水庫。

　　英雄目標段落 #6 的新情況／驚人意外 #1：富有的霍利斯·莫拉雷在乾旱時期竟溺水身亡，此時傑克突然發現自己陷入兇殺案的生死漩渦。

　　所以在《唐人街》的英雄目標段落 #6 中：

1. 當傑克發現水庫已滿佈警員時，陷阱關閉——他即將涉入危險的神祕案子裡；

2. 當傑克看見霍利斯·莫拉雷的屍體從洩洪道被拉上來時，主角親歷驚人意外 #1；

3. 電影的主題（傑克執意調查涉及神祕的莫拉雷夫人的謀殺案）變得清晰。

《蜘蛛人》
的英雄目標段落 #6

　　英雄目標 #6：彼得希望贏得摔跤比賽冠軍，這樣他就可以買跑車和打動瑪麗。

　　班叔叔（Uncle Ben〔克里夫·羅伯遜／Cliff Robertson〕飾）在市中心圖書館路邊放下彼得。他告誡男孩一則人生教訓：「能力愈大，責任愈大。」彼得立刻反駁道：「你不是我的父親！」很明顯這話傷到班了。

　　彼得並沒有去圖書館，而是偷偷溜進了地下摔跤場。身著自製不合身比賽服的彼得出人意料地戰勝了巨無霸，鎮住了嗜血的觀眾。

　　在一個破爛辦公室，賽事組織者拒絕付給彼得廣告宣稱的獎金，僅僅扔給他幾塊錢讓他滾開。彼得受到不公平的對待，氣憤地離開。

　　就在此時，辦公室衝進一名劫匪搶了所有錢，彼得正在氣頭上，他眼睜睜地放走了劫匪。當賽事組織者抱怨：「你應該阻止他搶走我的錢！」彼得以賽事組織者自己的話回駁說：「我不認為那是我的問題。」

　　出盡惡氣的彼得大搖大擺地走出去和開車來帶他回家的叔叔會合。

　　在街角，他看見很多人圍在一起。

　　英雄目標段落 #6 的新情況／驚人意外 #1：彼得推開圍觀者，發現班叔叔竟然被自己放走的壞蛋開槍射中——彼得愛戴的生命導師就這樣死在路邊。

　　震驚的彼得含淚追擊殺手，真正的蜘蛛人誕生。

　　所以在《蜘蛛人》的英雄目標段落 #6 中：

1. 當彼得‧帕克出於自私報復的個人原因放走搶了賽場收入的凶徒時，他已經落入陷阱；

2. 當彼得從人群中擠進去發現自己的班叔叔竟然中槍倒在路邊——用最慘痛的方式證明「能力愈大，責任愈大」時，驚人意外 #1 出現；

3. 故事特定的行動目標揭示——彼得竭力消除城裡的作惡者，尤其是即將出現的綠惡魔，捍衛城市。

第一幕 6 個英雄目標段落的小結

　　分析一下眾多成功電影的第一幕中的目標段落，一個重點變得

清晰：吸引觀眾走進你的電影要具備許多的情節故事。

專業編劇必須發展出控制情節動力的強大能力。電影故事需要不斷推進興趣層級，不只是每小時數次，而是每幾分鐘就有進展。冗長的對話段落很明顯無法達成這點。

每個主角在第一幕需要承擔 6 個不同、獨立的行動來使觀眾沉浸在故事中。這些短期的具體行動必須各不相同，每一個段落的目標不能完全重複。

改變始終是任何故事的靈魂。

第一幕所含的 6 個完整的目標段落確保你的故事有一個積極的主角，這能使你的電影劇本節奏緊湊和保持吸引力。此外，這也可以打造一個流暢的前後內容，裡面所有必需的故事和角色資訊在合適的時機，透過行動傳達給觀眾看，以達到最強烈的衝擊。

這一切需要許多想像力、計畫和堅持。

小結

人類對於敘事慣例的期待，讓我們可以頗精確地知道英雄目標序列 ® 大部分的發生狀況。通常，我們可以預知在成功劇本中哪些故事元素可能會出現，以及它們應該出現的位置。

英雄目標段落 #1 應該包括：

1. 呈現一小段主角當前的日常生活；

2. 給觀眾立刻喜歡主角的理由，即使主角是非傳統英雄；

3. 初次展現主角運用個人情感防衛罩；

4. 當主角追求某個積極目標時，某種危險或不公平的傷害出現；

5. 鋪排主角對日常世界的現狀不滿。

英雄目標段落 **#2** 常包括：

1. 故事的一般性衝突開始；

2. 引發事件出現；

3. 第一次呈現由過往創傷造成的主角內心的情感痛楚。

英雄目標段落 **#3** 常包括：

1. 主角面臨歷險召喚；

2. 介紹幫助豐富情節的新角色登場；

3. 故事節奏加快；

4. 愛戀對象角色第一次出現，或顯露已存在角色所具備的愛情功能來挑戰主角的情感；

5. 佈下一個為主角而設的陷阱。

英雄目標段落 **#4** 常包括：

1. 發展新角色和關係；

2. 生命導師、愛戀對象或夥伴第一次出現；

3. 當主角在追求他的一般性目標時，故事節奏再加快；

4. 主角被迫冒險一搏；

5. 主角踏入陷阱。

英雄目標段落 **#5** 常包括：

1. 呈現出主角的渴望，為實現目標提供個人情感動機；

2. 向主角介紹對手的能量，或對手本身；

3. 主角對歷險召喚感到遲疑，或直接拒絕歷險召喚；

4. 主角踏入之前所設的陷阱（如果在英雄目標 #4 沒有踏入陷阱的話）。

英雄目標段落 #6 包括：

1. 陷阱機關啟動，困住主角；

2. 驚人意外 #1 出現；

3. 電影的主要情節線和主角現在所追求的特定目標都變得清晰。

找來一張《阿凡達》的影碟，觀看前 45 分鐘。

影片全長 2 小時 34 分鐘，所以你可以預判其英雄目標段落較諸如
《愛情限時簽》（*The Proposal*, 2009）等一般片長的電影要長。

這是一部關於傑克（Jack Sully〔山姆・沃辛頓／Sam Worthington〕
飾）的單一主角故事。生命導師是葛蕾絲・奧古斯汀博士（Grace
Augustine〔雪歌妮・薇佛／Sigourney Weaver〕飾），愛戀對象是奈蒂
莉（Neytiri〔柔伊・莎達娜／Zoe Saldana〕飾），對手是誇里奇上校
（Quaritch〔史帝芬・朗／Stephen Lang〕飾）。

現在：

寫出《阿凡達》第一幕的 6 個英雄目標段落。寫出每一段落中主
角專注的單一具體目標，然後寫出結束當前段落和開啟下一個段落的
新情況。

我先給出第一個段落⋯⋯

英雄目標段落 #1 的主角目標是──傑克到達潘朵拉，取代在那裡
死去的雙胞胎哥哥。新情況緊接而來──當坐輪椅的傑克初次面對面
看見自己全新的化身，他認為這次的任務充滿樂趣。包括開場字幕，
這一段落片長 9 分 40 秒。

所以⋯⋯英雄目標段落 #2 的主角目標是──控制他新的化身，
做初次嘗試。傑克發現了什麼新情況？（與發現奧古斯汀博士的真相有
關。）這一段落片長 9 分 32 秒。

英雄目標段落 #3 中主角的新目標是什麼？（努力做什麼？）新情
況帶來什麼改變？（這涉及誇里奇上校的要求。）這一段落片長 4 分 30
秒。

英雄目標段落 #4 中主角的目標是什麼？（與警衛任務有關。）新
情況又是什麼？（和弄濕有關。）這一段落片長 8 分鐘。

英雄目標段落 #5 中主角的目標是什麼？（與野營技巧有關。）新
情況又是什麼？這一段落片長 5 分鐘。

　　英雄目標段落 #6 中主角的目標是什麼？新情況也是驚人意外 #1
又是什麼？（一件微小而神奇的事件為主角引出一條進入新世界的
路。）這一段落片長 5 分 15 秒──《阿凡達》第一幕總長 41 分 55 秒。

　　記住，沒有主角出現的副線情節的旁接場景不能算進主角追求當
前目標，也不納入他經歷的新情況。但這些副線情節的旁接場景必須
計入英雄目標段落的總片長。試試找出《阿凡達》第一幕的英雄目標
和新情況，你將在第十一章末找到本練習的答案。

第九章練習答案

電影《愛情限時簽》第一幕的英雄目標段落 #1～6：

英雄目標段落 #1

英雄目標——在公司保持良好的績效。

新情況——瑪格麗特的大老闆想要立刻見她。

片長：9分鐘。

英雄目標段落 #2

英雄目標——去見她的老闆，要求加薪。

新情況——加拿大籍的瑪格麗特將被驅逐出境…… 所以她為了留在美國和保住工作，謊稱和自己美國籍的助理安德魯訂婚了。

片長：4分鐘。

英雄目標段落 #3

英雄目標——去移民局辦理正式訂婚。

新情況——她的移民官不好對付…… 為了使他信服，瑪格麗特必須動身前往阿拉斯加並把兩人的婚事告知安德魯的家人。

片長：6分28秒。

英雄目標段落 #4

英雄目標——命令她的助理安德魯安排他們的旅程。

新情況——安德魯趁機要求升職並強迫她好好對他。

片長：2分24秒。

英雄目標段落 #5

英雄目標——飛往阿拉斯加並瞞住安德魯家人。

新情況——當飛機降落，她發現安德魯的媽媽和奶奶都是精明人，這一計畫可不像她最初想像的那麼輕而易舉。

片長：3 分 22 秒。

英雄目標段落 #6

英雄目標——驅車前往安德魯的老家錫特卡並入住酒店。

新情況——瑪格麗特發現安德魯一家住在一棟豪宅……「窮小子」安德魯實際上是富家子。

片長：3 分 46 秒。

Act One: Hero Goal Sequences 1~6

第十一章

第二幕前半段：
段落#7～12

　　每一個主角都跌跌撞撞進第二幕，步履維艱，進入危機四伏的不明地帶。

　　現在，他必須自己爬起來，重整旗鼓，並盡力弄明白剛剛到底發生了什麼。主角開始掙扎探究這個陌生的新世界，因此他在第二幕開啟之初有點茫然和缺乏自信。

英雄目標段落 #7

　　在目標段落 #7 中，我們常會看到：

• **主角絞盡腦汁尋覓良策**

　　第一幕的一般性衝突現已變成為了明確目標與強勁對手爭戰的奮鬥，而主角必須迅速想出一個可以邁向勝利的計畫。在《海底總動員》的驚人意外 #1 中，充滿第二次世界大戰沉船的海洋發生爆炸，將馬林逼入一個令人恐懼的黑暗世界，找回兒子的希望也就將要破滅。但不久，馬林又找回了綁架者落下的面罩，多利唸出了面罩上的地址，尼莫很有可能是被綁去這個地方了。此時，主角有了一個明確的計畫：找到去澳大利亞雪梨的路。

• **主角投身於這個需要長期努力的特定的具體故事目標**

　　在這裡馬林不僅要追尋綁架他兒子的賊船，更需要穿越整個太平洋來找回尼莫。他知道自己將面臨很多危險，但無論如何必須前行。

• **主角的內心衝突——由他的創傷引發的痛苦和因為他使用防衛罩而產生的個人孤立之間的衝突——浮出表面**

　　角色成長弧線的第一步——表達對改變的需求——可以發生在英雄目標段落 #7 至段落 #10 之間的任何地方。但在目標段落 #7 中，

因驚人的第一幕結尾而造成情感波動時，觀眾至少要看到主角需要改變的更多線索。

　　這個成長的需要可以不同的手法表現。通常，主角會以反諷或雙關語來說出，或者是由親近主角的某人和主角衝突時指出來。即使話已說得一清二楚，主角可能還未完全有意識地明白這點，但主角起碼本能上有所察覺。

- **這個內心衝突的本質揭示出電影的主題**

　　在《疤面煞星》中，湯尼想要在毒品交易上狠撈一筆，這樣他就能贏得毒販頭目法蘭克的女人——湯尼的夢中情人艾薇（Elvie〔蜜雪兒‧菲佛／Michelle Pfeiffer〕飾）。在英雄目標段落 #7 中，湯尼設定他的計畫並對曼尼說：「先弄到錢。金錢能帶來權力，有權就有女人。」

　　所以，湯尼接艾薇四處兜風。拿到第一筆毒品交易贓款的湯尼興奮不已，買來一部斑馬條紋座椅的二手凱迪拉克敞篷車。艾薇用「這看起來像是某些人的噩夢」來評價湯尼愛車的品味，藉此也表達了湯尼的內心缺陷。他完全看不清自己經由毒品交易致富的計畫事實上是很恐怖的。

　　主題由此浮出了表面：追求物質成功卻不在乎途中要毀掉多少人的目標，這不是夢想，而是一個噩夢。

- **新角色走進主角的生活，他必須分清敵友**

　　通常在英雄目標段落 #7 中，主角會遇見一些新角色，主角必須分辨輔助者和麻煩製造者，會為將來的衝突選邊時增添張力。

　　電影《阿凡達》中，在潘朵拉叢林深處，遭狼群圍困的傑克被奈蒂莉救下後，傑克一直跟著她設法示好，奈蒂莉卻不屑地趕他走開。但是聖樹漂浮著的神奇種子聚向主角，被他勇敢的心所吸引（驚人意外 #1）。

奈蒂莉突然間看到了傑克與眾不同的證據，此時，她允許傑克跟著自己。

然後在英雄目標段落 #7 中，傑克碰到的納美族狩獵小隊幾乎要了他的命。戰士把他當作俘虜押到聖樹前，傑克在那裡見到了更多的納美族人，包括奈蒂莉有權勢的父母，他們也在爭論是否殺了他。

傑克開始辨別他們——是敵是友。

《駭客任務》
的英雄目標段落 #7

回顧：在英雄目標段落 #6，尼歐全身赤裸地從營養池內掙扎而出，他發現了一個自己從沒想過的，在日常世界之外存在的恐怖的機械帝國（驚人意外 #1）。

英雄目標 #7：尼歐希望在反叛軍的世界重獲新生，並且做好應對另一世界的體能準備。

莫斐斯立刻重建尼歐身體的肌肉組織，這樣他可以適應這個特殊的新世界。

尼歐迷茫、畏怯和害怕。

尼歐醒來發現自己登上了反叛軍的氣墊船尼布加尼號，莫斐斯向他一一介紹船員。在這個團隊中有未來的忠誠朋友和一個叛徒。

莫斐斯愈加確信尼歐就是「救世主」。無論這意味著什麼，尼歐都不想擔起這個責任並認定這不可能是真的。但是此時已無家可回，他只能和反叛軍在一起了，而他也很是好奇。尼歐發現自己因為內心衝突而焦慮不安，他竭力想出一個計畫。

莫斐斯給尼歐的大腦載入了一個歷史程式。

英雄目標段落 #7 的新情況：尼歐終於看到了地球的真實景象，

一個在人類和機器的戰爭中被摧毀的末日後景象。

莫斐斯說：「歡迎來到真實荒漠。」所以《駭客任務》的英雄目標段落 #7：

1. 主角困惑和茫然，他絞盡腦汁尋找良策；

2. 主角投入一個極為明確的全新目標——為活在這個真實世界做好準備，來幫助反叛軍打贏和機器的解放戰爭；

3. 主角渴望再一次成為他那正常世界的普通人，和他將擔起新世界救世主的可怕前景之間的內心衝突浮出表面……

4. ……這引出了電影的主題：想要發現自己的使命，你必須先弄清自己到底是誰；

5. 主角碰到新角色，並開始分辨敵友。

 ## 《雨人》
的英雄目標段落 #7

英雄目標 #7：查理想讓他的女友蘇珊娜在酒店照顧雷蒙，自己去想下一步的應對辦法。

查理從華爾—布魯克療養院衝動地綁架了他患有自閉症的哥哥後（驚人意外 #1），他開了一間房間和蘇珊娜、雷蒙待了一晚。蘇珊娜想要知道查理為什麼把雷蒙帶到酒店。查理回答：「因為他們想要他，我先下手為強！」

查理對布魯納醫生執行他父親的遺囑，而且沒有給他一分錢的現狀氣憤不已。很快，主角想出了挾持雷蒙計畫：「我來監護他，直到拿到屬於我的一半遺產。」

查理在酒店透過電話遙控指揮後方，他拼命想保住自己在洛杉磯的進口車生意。

查理對雷蒙無情的態度讓蘇珊娜對他愈來愈不滿，她指責查理在利用每一個人。

然後蘇珊娜離開了他。

英雄目標段落 #7 的新情況：查理突然發現自己成了他那個很依賴他人、身患自閉症的哥哥的唯一照顧者，一個他完全不熟悉也不關心的人。

所以在《雨人》的英雄目標段落 #7 中：

1. 查理費盡心思以求應對之策；

2. 查理的決定確定了第二幕在此之後的情節——挾持雷蒙，直到布魯納醫生把他父親的遺產分一半給他；

3. 蘇珊娜對查理說：「你不需要任何人，你只是利用每一個人！」由此她**表達**出主角的內心問題，他躲在情感冷漠的**防衛罩**後面擺佈他人……

4. ……因此主題也浮現：要過一個有意義的一生，你必須把親情放在一己私欲之前；

5. 分辨敵友，查理還沒有意識到這個煩人的哥哥或蘇珊娜事實上是他真正的情感盟友。

英雄目標段落 #8

現在既然主角已堅定地追求第二幕的主要目標，那麼就要抬高賭注並且呈現出要想獲得勝利是多麼艱難。在英雄目標段落 #8 這裡，對手常常開始顯現其為關鍵角色，並顯示出令人愈加信服的強大實力。

主角還需要受訓，他們必須掌握特殊技能以備應對將來。主角的受訓常始於英雄目標段落 #8，正如《神鬼戰士》中的馬克西莫斯

被迫受訓淪為神鬼戰士，《阿凡達》中傑克開始接受訓練成為一個真正的納美族人，再如《MIB 星際戰警》中的探員 J 作為 MIB 星際戰警新進成員開始接受追蹤外星人壞蛋的訓練。

盟友和敵人在英雄目標段落 #8 中陸續登場，考驗主角辨別敵友的能力。

同樣，角色成長的第一步也常在此出現：主角表達或傾聽他內心衝突的本質並渴望改變。

內心衝突的確認必須清楚而自然流露，甚至是不露聲色，避免大張旗鼓地宣揚「作者的寓意」。

這一時刻常常透過對白來表露，甚至可以反諷地表述。

表達時刻最常出現在英雄目標段落 #8 或段落 #9，偶爾會出現在段落 #7，極少數出現在段落 #10 中。在《史瑞克》中，表達時刻較早地出現在英雄目標段落 #7 中，當史瑞克告訴驢子：「綠怪就像洋蔥，他們層層包裹！」藉此表達他被誤解和遭拒絕的內心衝突。

但是《金法尤物》的表達時刻出現在英雄目標段落 #8 中，艾莉·伍茲被作弄，穿著兔女郎裝扮參加非化妝舞會的哈佛派對，試圖再一次贏得前男友的注意。當華納以她根本不夠聰明，無法在哈佛存活為由打發她時，艾莉的表達時刻使她清醒：「對你來說，我永遠不夠好，是嗎？」此時，艾莉的角色成長開始了。她必須停止成為他人眼中界定的樣子，開始盡可能地做最好的自己。

所以在英雄目標段落 #8 中，你常會看到：

1. 對手的強大力量顯露無疑；

2. 風險遞增；

3. 主角經歷某種訓練或指導來掌握必需的技能；

4. 進一步明辨敵友；

5. 角色成長的第一步出現——來表達主角內心對成長的情感需要。

　《愛在心裡口難開》
的英雄目標段落 #8

　　回顧：在英雄目標段落 #6 中，身患強迫症的言情作家馬文追求女服務生卡蘿。他的鄰居藝術家西蒙被竊賊打傷了，西蒙在醫院恢復的這段時間，馬文被迫照料他的小狗沃代爾。

　　當馬文悉心照料小狗時，一個重要的轉折顯現，這也是他第一次真誠地付出愛。一個新的世界向主角敞開大門（驚人意外 #1）。

　　在英雄目標段落 #7，西蒙從醫院康復回到家，馬文必須歸還小狗沃代爾。主角為失去小狗而焦慮不安。英雄目標段落 #7 的新情況：馬文彈著鋼琴，眼淚在打轉。即使是對一條小狗的愛也意味著馬文讓痛苦進入他的生活了。

　　接下來：

　　英雄目標 #8：馬文·尤德爾想要在個人危機時刻找到情感支持。

　　馬文不顧一切地衝進他的心理醫生的辦公室，大聲叫嚷「救命！」格林醫生堅持⋯⋯沒有預約就不能診治。醫生告訴馬文需要克制情緒。

　　馬文離開，在候診室停下來問其他病人：「如果病情再好也就是這樣呢？」屋內的病友被這個想法嚇壞了。

　　馬文此時表達了他的內心衝突——如果他不幸一輩子受困於強迫性精神障礙，註定躲在尖酸刻薄的防衛罩之後，那麼生命有什麼意義呢？

　　他要不然就必須對抗強迫性精神障礙，要不然就一輩子孤獨終老。

　　他現在明白了這是生死賭注。

馬文趕去平常吃飯的 24 小時咖啡店尋求慰藉，但卡蘿沒有當班。

接待他的新服務生錯誤百出，主角發飆了，對她大喊大叫。咖啡店經理把馬文趕了出去，其他顧客都報以掌聲。

離開時，馬文透過賄賂餐館雜工得到了卡蘿的姓氏。

英雄目標段落 #8 的新情況：馬文知道了卡蘿的全名——現在他可以查找她的住址了。

在《愛在心裡口難開》的英雄目標段落 #8 中：

1. 介紹馬文的愛戀對象—對手卡蘿的真正力量，和她在情感上對主角的影響力；

2. 賭注飆升到寓意上的生死關頭；

3. 主角從自己的心理醫生（生命導師）那裡得到應當發展克制情緒能力的告誡；

4. 主角必須在以醫生、其他病人、不友善的咖啡店經理、有惡意的咖啡店客人，和一個餐館小工形象出現的角色中分辨敵友；

5. 當馬文表達他的內心問題「如果病情再好也就是這樣呢？」時，他的角色成長的第一步開始顯現。

《永不妥協》
的英雄目標段落 #8

回顧：在英雄目標段落 #7 中，愛琳為了唐娜·詹森的房產公益案子盡心竭力。在艾德律師事務所，愛琳開始從其他女人那裡看到日漸贏得尊重的最初跡象。

英雄目標段落 #7 的新情況──另外一對來自辛克利的夫妻來見愛琳，所以她的污染案件從一個家庭增加為兩個家庭。

接下來：

英雄目標 #8：愛琳想要為日趨擴大的太平洋瓦斯電力公司的訴訟案找到更多的委託人。

愛琳全心努力擴充案件，然而這使她和家庭的關係日趨緊張。她鮮有時間陪家人。當愛琳很晚回到家時，她的小兒子都不願意和她說話。

主角象徵性和不露聲色地表達她內心的痛苦，她對兒子說：「你不想媽媽工作很厲害嗎？」換句話說，你不想媽媽值得自己尊重和贏得他人的尊重嗎？當然，她的兒子只想媽媽在家多陪著自己。所以當主角在律師事務所贏得一席之地的同時，她也開始失去私人生活。這看似愛琳渴望事業成功的內心需求只能是建立在犧牲家庭幸福之上。

愛琳拜訪辛克利當地更多的居民，目睹了巨無霸的對手對小鎮的環境破壞。此刻，她明白了辛克利的所有人都是太平洋瓦斯電力公司的受害者，他們需要她的幫助。

賭注和緊迫性提高。

英雄目標段落 #8 的新情況：愛琳被介紹認識了辛克利當地的一個身患癌症、垂死的小女孩，在這個案件中人們遭受生死痛苦的巨創讓她大受打擊。

所以在《永不妥協》的英雄目標段落 #8 中：

1. 對手的力量透過太平洋瓦斯電力公司對於辛克利的破壞性得以呈現；

2. 小鎮居民受苦的風險持續增高；

3. 主角在開始瞭解這個案件真正所涉及層面的同時，也經歷法

律調查的實戰訓練；

4. 主角在辛克利結交了愈來愈多的盟友，同時她自己的家庭成員開始不理解，轉而反對她而成為一種情感上的敵人；

5. 主角向兒子表達她內心的情感衝突——她渴望實現自我價值和贏得世人尊重，因此開始角色成長。

英雄目標段落 #9

段落 #9 和 #10 帶我們闖過第二幕前半部分的中段，而且在這裡新的能量需要迸發釋放。

從驚人意外 #1 讓觀眾大為震驚，到現在已經有一段時間了。隨著故事節奏的加快，此時該推出另一個驅動情節的趣味點。

一個好故事不僅僅是主角光是內心焦慮和沉思，他必須在行動上表現他有何能力，所以行動迸發（Action Burst）常會出現在這裡。

同時，主角在此刻也常決定冒一個巨大的風險 …… 但在此時會挫敗。

主角甚至可能考慮放棄重要的故事目標。可是此時此刻，其他人都把希望寄託在主角身上，他不能讓大家失望。

所以在英雄目標段落 #9 中，你常會看到：

1. 行動迸發或強烈情緒時刻，推高張力和提升故事的節奏或規模；

2. 主角展現出他行動上有何能耐；

3. 主角冒險一搏，但被打擊；

4. 主角考慮放棄。

《駭客任務》
的英雄目標段落 #9

回顧：在英雄目標段落 #8 中，尼歐瞭解到母體是一個由電腦創造的虛構世界，用於豢養人類作為能量來源。

在尼布加尼號船艙的床上醒來的尼歐，聽著莫斐斯解釋數年來他如何在僅存的人類中搜索預言中的救世主，「我相信搜索已經結束。」莫斐斯講述救世主的神話。英雄目標段落 #8 的新情況——莫斐斯認定尼歐是拯救全人類的救世主。

接下來在 #9……

英雄目標 #9：為了將來的戰鬥，尼歐努力學習特殊技能。

次日早晨，坦克走進尼歐的房間並表達他對尼歐是救世主的激動心情。這是一個表達時刻，坦克直接表白主角肩負拯救人類的重責。主角被寄予相當難度的厚望。

現在，其他人都把希望寄託在尼歐身上，但這怎麼可能是真的呢？

尼歐真正的內心之旅開始了，為了追尋他的命運，他必須瞭解他到底是誰。片刻之間，尼歐想要放棄，他只想能夠回家。

坦克下載了一個技能程式到尼歐的大腦。當尼歐和莫斐斯在柔道場對戰時，行動迸發開始。

突然，尼歐發現自己和莫斐斯站在上百層高的摩天大樓的屋頂。莫斐斯加速跳過兩棟高樓間的巨大空洞。然後，在另一邊等著尼歐也跳過來。

尼歐鼓起勇氣，加速跳入未知空間。但他往下看了看，心神驚惶。尼歐一路尖叫著掉到街上。

再次出現在尼布加尼號，尼歐發現他的嘴巴在出血。他問到：

「如果你在母體中死亡，是不是在真實世界中也會死去？」

　　英雄目標段落 #9 的新情況：是的。如果你在母體中死亡，那麼你在現實中也會死去。

　　所以在《駭客任務》的英雄目標段落 #9 中：

1. 當尼歐練功以掌握極致武術時，一個行動迸發產生；

2. 主角顯示出他的身體潛能；

3. 主角冒險嘗試飛躍到另一棟高樓屋頂──但是遭受挫敗，他掉了下去；

4. 主角一度想要放棄，但是此時其他人都把希望寄託在他身上；

5. 當普通人坦克和主角分享他們找到救世主的喜悅，以及這對每一個人意味著什麼的時候，內心衝突的表達時刻出現──但是尼歐如何能接受自己是整個人類的救世主的這一事實？

《永不妥協》的英雄目標段落 #9

　　英雄目標 #9：愛琳想要蒐集足夠的證據來撐起這個不起眼的公益不動產案，進而提升至過失傷害的集體訴訟案。

　　愛琳仍然處在親眼看見瀕死女孩的震驚中，她要求自己的老闆艾德將太平洋瓦斯電力公司的案子從簡單的不動產案件，提升到涉及大量家庭中毒賠償的巨大民事侵權集體訴訟案件。

　　艾德大聲叫嚷他們面對的可是數十億美元資產的超級大企業，這要投入巨額的時間和財力。但愛琳不會輕言放棄。人們正遭受毒害，他們需要幫助。

終於艾德心軟下來，告訴愛琳如果她能夠蒐集足夠的證據來證實這個案件，他就會去做。

隨著愛琳從辛克利的工廠周圍蒐集證據，全面、積極取證的短戲段落開始展開。愛琳從水塘撈上已經死亡的突變青蛙和令人作嘔的污染物，展現出她為了蒐集控訴太平洋瓦斯電力公司的有力證據而全力以赴。

她爬下有毒的深井，冒險提取水樣。兇橫的傢伙跑來阻止她。愛琳跳上車，落荒而逃。

愛琳在家接到一通電話，此時男友喬治正和她的孩子在玩遊戲。

英雄目標段落 #9 的新情況：一個粗暴的匿名者恐嚇愛琳——案件一下子變得凶險。

愛琳意識到她的調查已經把自己的孩子推到危險的境地，有那麼一刻，憂慮的愛琳懷疑自己是否該放棄所有的事情。

所以在《永不妥協》的英雄目標段落 #9 中：

1. 隨著愛琳蒐集證據，行動迸發展開；

2. 愛琳展現出為蒐集到足夠可以告太平洋瓦斯電力公司的證據而全力以赴；

3. 主角冒險和商業鉅子對立，當她接到恐嚇電話時，危險直逼而來；

4. 一時間，愛琳與她的恐懼角力——也許她應該就此放棄。

英雄目標段落 #10

有時，行動迸發直到目標段落 #10 才出現。

在《神鬼戰士》的英雄目標段落 #10 中，主角馬克西莫斯身為羅馬大將軍卻淪為奴隸神鬼戰士，在行動迸發中第一次被捧成當地的明星，人稱「西班牙人」。給人深刻印象的劇情片《美麗境界》，也是在英雄目標段落 #10 中製造間諜之間的追車槍戰，作為整部電影中最大的行動迸發。

但你在英雄目標段落 #10 更常會看到：

1. 主角受挫，遭受打擊；

2. 請教新的生命導師；

3. 未曾料到的外力阻礙突然出現；

4. 展開主角沒有出現的旁接副線情節。

《愛在心裡口難開》的英雄目標段落 #10

回顧：當女服務生卡蘿患有嚴重過敏症的兒子發高燒，她請求馬文叫計程車載他們去醫院——為英雄目標段落 #9 提供了一個行動和情感的迸發。

卡蘿要求馬文離開並且永遠不要再介入她的生活。

接下來：

英雄目標 #10：馬文想要盡點綿薄之力來幫助卡蘿的兒子史賓塞，這樣他就能再回到熟悉的咖啡店，並照常得到卡蘿的服務。

馬文煩慮不安，掙扎著想辦法克服卡蘿堅持要他滾開的挫折。

在主角沒有出現的副線情節的旁接場景中，馬文的鄰居西蒙剛從醫院回到家，從朋友傑克那裡得知他破產了，甚至連房租都付不起。傑克說西蒙需要打電話給他的父母要錢，但西蒙覺得他開不了口。

　　馬文來到之前並未出現的生命導師（他的出版商）的辦公室尋求幫助。他想了一個辦法，請出版商幫他讓卡蘿重回他的生活。出版商勉為其難地答應了。

　　馬文離開出版商辦公室時被櫃檯接待員喊住。原來她是馬文的超級粉絲，她小跑過來，傾吐對他的書充滿愚蠢的浪漫幻想。這是馬文最糟糕的「粉絲」噩夢。

　　在另外一個副線情節的旁接場景中，女服務生卡蘿回到家後發現一位醫生正在治療她生病的兒子。這位醫生是馬文出版商的丈夫，所以這當然是馬文請他來幫卡蘿的。醫生指定孩子要做一些之前被卡蘿的低廉健保否決的測試，而且醫生保證史賓塞很快會好起來。卡蘿和她的母親都喜出望外。

　　貝特斯醫生告訴卡蘿費用由馬文・尤德爾支付。

　　馬文的家門傳來敲門聲。他打開門，西蒙的管家問馬文在西蒙修養期間是否願意每天幫忙遛狗。真是求之不得！

　　英雄目標段落 #10 的新情況：馬文和心愛的小狗沃代爾的關係得以延續。

　　所以在《愛在心裡口難開》的英雄目標段落 #10 中：

1. 當卡蘿讓馬文離她遠一點時，他必須應對挫折；

2. 主角請生命導師——他的出版商來幫個忙；

3. 當一個狂熱的讀者擋住馬文的去路，他遭遇了一個意外的具體阻礙；

4. 關於西蒙和卡蘿的副線情節的旁接場景發生，主角在這些場景中並未出現。

《海底總動員》 的英雄目標段落 #10

隨著馬林的絕境求生之旅繼續⋯⋯

英雄目標 #10：馬林必須趕到位於令人毛骨悚然的海溝另一側的東澳洋流。

主角諮詢游過身邊的相當於生命導師的鮪魚群，他們告訴馬林如何游達雪梨，他必須闖過東澳洋流。為了抵達東澳洋流，馬林和多利需要闖過一個危機四伏的海溝。

馬林朝那個方向疾游而去。

但是鮪魚特別告誡馬林的夥伴多利千萬別往上越過海溝，她和馬林必須從中游過去。多利患有短期失憶症，她忘記告訴馬林。到達令人毛骨悚然的海溝後，馬林堅持他們往上越過這個危險的通道，他向上衝去。

游上海溝，馬林和多利發現自己陷入不可預見的危險境地⋯⋯

英雄目標段落 #10 的新情況：馬林和多利被成群的致命水母圍住。

在副線情節的旁接場景裡，尼莫絕望地困在牙醫的魚缸，他確信老爸不會來救自己，因為他害怕外海。年輕的尼莫似乎毫無指望了。

所以在《海底總動員》的英雄目標段落 #10：

1. 當主角和夥伴必須要游過危機四伏的海溝時，遭遇挫折；

2. 主角諮詢新的生命導師——鮪魚群；

3. 主角遭遇不可預見的外界阻力，他陷入了致命的水母群中間；

4. 一個關於馬林的孩子尼莫的副線情節的旁接場景，主角並不在場。

英雄目標段落 #11

目標段落 #11 常包含約瑟夫·坎貝爾所說的接近虎穴，在那裡主角接近對手最危險的核心能量。

在《星際大戰》的目標段落 #11 中，主角尋找莉亞公主時，盧克、韓和丘巴卡接近並偷偷溜進死星——黑武士軍隊的核心地帶。

在《神鬼戰士》中，當主角馬克西莫斯淪為一名奴隸神鬼戰士被轉運至羅馬競技場底下的通道，目標段落 #11 展開，這正是暴君科莫多斯的權力中心。馬克西莫斯接近對手帝國的權力中心。

此時，英雄目標段落 #11 的衝突愈發激烈，達到一觸即發的臨界點。戰鬥原則變成了一對一的搏鬥——通常是主角和對手的特派代表交手，還不是直接面對對手。

緊迫性持續惡化。這是主角最後一次請教生命導師、訓練和獲得工具的機會……也是他退出的最後機會。在英雄目標段落 #11 中，你常會看到：

1. 主角接近對手的虎穴或權力中心；

2. 衝突變得更為激烈；

3. 主角和對手的特派代表之間爆發戰鬥；

4. 緊迫性和風險陡增；

5. 這是主角從生命導師那裡得到教誨和獲得訓練、工具或武器的最後機會；

6. 主角放棄他所追求的目標的最後機會。

《美麗境界》的英雄目標段落 #11

　　回顧：第一幕，在普林斯頓大學的天才約翰・納許想要找出一個有價值的學生研究計畫。在和同學的科研比賽的重壓下，求勝心切的他差點錯失了享譽世界的機會。但是約翰最終還是靈光一現，憑藉卓越研究獲得了一流的科學工作和贏得教職。

　　在英雄目標段落 #6，情感孤立的約翰在他的第一堂課上識了艾莉西亞（驚人意外 #1），一個改變了他的世界和最終拯救他性命的女人。

　　然後在第二幕前半段，約翰・納許開始為政府破譯密碼。很快，約翰發現被形跡可疑的人跟蹤，很有可能是俄國間諜。

　　在英雄目標段落 #10，約翰被捲入一場追車槍戰，他的上司探員帕徹（Parcher〔艾德・哈里斯／Ed Harris〕飾）從俄國人手中救出約翰。

　　主角想要辭職，但探員帕徹不讓他離開。俄國間諜逼近，到處都在跟蹤他。

　　約翰出於安全考量，堅持讓妻子艾莉西亞去她姊姊家待一陣。艾莉西亞拒絕離開他。

　　風險和緊迫性都猛烈飆升。

　　現在……

　　英雄目標 #11：數學天才約翰・納許正在演講，當他發現俄國間諜正試圖逼近刺殺自己時，他必須馬上脫身。

　　約翰在哈佛專題研討會發言時看見戴著軟呢帽的男人出現在會堂，他頓時語無倫次，神色緊張。約翰確信這些是來殺他的俄國間諜，他奪門而逃。

　　當追蹤者圍住主角時，約翰朝他們首領的下巴就是一擊重拳。隨後，寡不敵眾的約翰被放倒在地並被注射了鎮定劑。

　　約翰被架進一輛黑色汽車，駛離。

　　約翰恢復意識後發現自己在一個豪華的、愛德華時代風格的辦公室內，被鎖在一輛輪椅上。俄國間諜首領此刻聲稱自己是羅森醫生，告訴約翰他將在精神病院接受強制治療。

　　主角堅稱他從未涉及軍事間諜活動。然後，約翰看見了自己那面露難色的大學室友，藏在辦公室角落裡的查爾斯。

　　約翰頓時瞭解，親愛的朋友查爾斯也參與在內，是與壞蛋一道的。查爾斯是個叛徒。

　　粗暴的手下把約翰拖向羅森醫生駐地的走廊，約翰大聲反抗。

　　此時，約翰接近徹底瘋狂的內心深淵。他仍然相信自己那些關於俄國間諜的幻覺都是真的。

　　英雄目標段落 #11 的新情況：約翰被鎖在一家俄國「精神病院」的牢房內。

　　所以在《美麗境界》的英雄目標段落 #11：

1. 當他被鎖在精神病院時，約翰‧納許接近瘋狂的內心深淵——他的真正對手探員帕徹的領地；

2. 主角和他的幻覺之間的衝突變得愈發激烈；

3. 主角和對手的特派代表交戰——「俄國間諜」首領羅森醫生和約翰幻覺中的叛徒室友查爾斯；

4. 風險和緊迫性都猛烈飆升；

5. 約翰遇見尚未被認可的新生命導師，羅森醫生；

6. 羅森醫生給約翰提供了恢復理智的最後機會。

《疤面煞星》
的英雄目標段落 #11

英雄目標 #11：在邁阿密毒品交易世界的中心——巴比倫俱樂部，湯尼努力塑立自己成為新毒品王國的老大。

湯尼漫步走進俱樂部，以一個不好招惹的新老大姿態出現。

巴比倫俱樂部代表湯尼墮落野心的中心。遠比湯尼勢力大的龍頭都聚集於此，所以這是他力圖躋身龍頭的重要社交場合。

但是湯尼發現自己 20 歲的妹妹吉娜和一些不入流的小混混瘋狂地跳著舞。在自己的毒品和性交易的地盤看見自己的妹妹，主角感到心煩。

緝毒警探伯恩斯坦攔住湯尼並勒索他。腐敗的警察伯恩斯坦向這個新人解釋毒品交易與警員的關係如何運作。

湯尼的老大法蘭克和他的女人艾薇也來到俱樂部。艾薇剛被丟下只剩一人時，湯尼就走了過去。湯尼毫無收斂之意，公然挑逗法蘭克的女人。

法蘭克擠了過來，警告湯尼滾開，氣氛驟然緊張起來。在這個故事中，湯尼的真正對手是亞力山卓·索薩，一個保加利亞的古柯鹼製造龍頭。但是索薩給湯尼出了一個測試，那就是解決法蘭克·羅培茲。

風險和緊迫性都猛烈飆升。

湯尼看見自己的妹妹跟跟蹌蹌地向洗手間走去，身邊的男人對她上下其手。暴怒的湯尼跟著他們衝了過去，一腳踢開男廁所的隔門，發現吉娜邊吸食毒品邊與人發生關係。湯尼失去了理智，把妹妹身邊的男人扔了出去，接著暴打自己的妹妹。

主角自認應當完全控制吉娜，這不是因為他愛自己的妹妹，而

<div style="writing-mode: vertical">First Half of Act Two: Sequences 7-12</div>

是因為覺得吉娜是他的附屬品。非傳統英雄的這個悲劇性缺陷——他無法真心愛任何人的事實扭曲了他所有的行為。

英雄目標段落 #11 的新情況：湯尼發現自己的妹妹吸食自己販售的毒品成癮。

所以在《疤面煞星》的英雄目標段落 #11 中：

1. 主角接近巴比倫俱樂部——販毒勢力的虎穴；

2. 隨著湯尼妹妹身陷他的毒品和性交易的世界，衝突變得更加激烈；

3. 主角與老大法蘭克（湯尼的真正對手索薩的特派代表）的爭鬥明朗化；

4. 當湯尼抓住吉娜在男廁所吸毒和濫交時，風險和緊迫性都猛烈飆升；

5. 主角諮詢新的負面導師，伯恩斯坦警探；

6. 這是湯尼成為一名眾人指責的毒品龍頭之前，金盆洗手的最後機會。

英雄目標段落 #12／中間點段落

一部電影讓人覺得長或短與中間點段落如何進行有很大的關係。如果目標段落 #12 中沒有出現必需的戲劇事件，那麼影片看起來會讓人覺得故事的前半段空洞無物，觀眾的興趣也隨之驟減。

重申第 7 章的要點：在中間點段落——英雄目標段落 #12，你會發現許多以下的行為發生：

1. 主角達到無路可退的關鍵處，踏出此步便無回頭路；

2. 當主角為求情感成長而內心掙扎時，角色成長的第二步顯現；

3. 戀人初次擁吻或發生關係（事實上或隱喻上的），或夥伴間正式合作，在此加深了雙方的投入承諾；

4. 情緒和敘事風格不同於電影中其他的任何部分；

5. 主角與對手的衝突變成個人問題；

6. 開始倒數計時；

7. 卸下事實上或隱喻上的假面具；

8. 以真實或象徵性的死亡和重生來代表主角從幼稚到成熟的轉變。

《永不妥協》的英雄目標段落 #12

　　英雄目標 #12：當艾德·馬希向一位法官探詢他們控告太平洋瓦斯電力公司的集體訴訟案是將受理還是駁回時，愛琳則孤注一擲地想要提出法律控訴。

　　在辛克利太平洋瓦斯電力公司的工廠外，一名男子情緒苦悶地朝廠房扔石頭，並且跪在灌木叢中無助地哭泣。籠罩在憂鬱、不自然的藍光下，這一場戲以影片中獨一無二的抽象跳接蒙太奇展開。

　　哭泣的男人原來是愛琳好友唐娜·詹森的丈夫。唐娜剛確診再患癌症，這已是她第三次與癌症纏鬥。但這次，唐娜時日不多了。

　　主角愛琳坐在唐娜的床邊，盡力安慰她的朋友。此時，奮戰變成了主角的個人恩怨，賭注已飆至最高。唐娜的生命已開始倒數計時，見證結果和正義得以伸張的時間愈來愈少。對於主角來說，現在再也不可能一走了之。

　　在法庭上，愛琳緊張地坐在艾德·馬希的身邊，看起來她也像是個律師，等候裁決。法官認可控方證據並裁定此案將庭審，愛琳

和艾德欣喜不已。

艾德心懷敬意地恭喜愛琳，並且第一次視她為真正的搭檔。

回到艾德的律師事務所，太平洋瓦斯電力公司的三個高級律師登門，他們提出 2,000 萬美元的和解方案，但愛琳回擊說這個賠償數額遠遠不夠支付辛克利地區所有遭受太平洋瓦斯電力公司侵害居民的賠償。主角以堅定的自信和決心，回擊這些言語間透著威脅的對方律師。

上升到角色成長的第二個階段，愛琳開始向自己內心的沒有自信開戰。那一刻，她和任何一個資深律師一樣出色。艾德為她感到驕傲。

但回到家時，愛琳發現同居男友喬治收拾好了行李。他厭煩了愛琳無止境的批評。6 個月來，愛琳對他沒有說過一句好話。

所以當愛琳在工作上贏得尊重時，她的家庭生活卻已破碎。她還有教訓需要學習：在愛琳贏得尊重前，她必須先尊重他人。

英雄目標段落 #12 的新情況：當愛琳在訴訟案上贏得重大勝利時，同居男友喬治卻要離她而去。

在《永不妥協》的英雄目標段落 #12（中間點段落），我們看到：

1. 在愛琳拒絕太平洋瓦斯電力公司提出的 2,000 萬美元賠償方案後，她已經無路可退；

2. 當愛琳透過與太平洋瓦斯電力公司的首席律師力爭，來對抗自己的內心衝突時，她開始了角色成長的下一個階段；

3. 在法庭上，愛琳和艾德第一次作為真正的搭檔；

4. 蒙太奇片段的風格和焦點都不同於全片其他的任何部分；

5. 當愛琳瞭解到好朋友唐娜因太平洋瓦斯電力公司的污染所引發的癌症已時日無多時，她與對手的衝突已經變成了個人恩怨；

6. 倒數計時開始──這個案子必須盡快解決，否則對於唐娜來說一切會太遲；

7. 當喬治爆發出對愛琳深深的不滿時，寓意上的面具被卸下；

8. 當喬治結束兩人的關係時，象徵性的死亡發生──現在，愛琳必須獨自尋求新的「成熟」情感。

《美麗境界》的英雄目標段落 #12

英雄目標 #12：約翰‧納許想要逃出俄國間諜試圖證明他瘋了的精神病院。

在中間點段落，故事的焦點第一次完全從主角約翰‧納許轉移到愛戀對象角色，他的妻子艾莉西亞。

如此一來，編劇可以讓艾莉西亞和觀眾都瞭解什麼是主角的真實世界，什麼又是他的幻覺。

羅森醫生告訴艾莉西亞，原先她所相信的那些在她丈夫生活中重要的人──查爾斯、小女孩瑪希和探員帕徹，實際上並不存在。他們都只是約翰的幻覺。

驚愕的艾莉西亞趕去找約翰的同事索爾和班德，她要求到約翰的辦公室一探究竟。她發現牆上貼滿了毫無意義的雜誌剪報，還有網狀錯綜複雜的連線。

艾莉西亞開始調查約翰的工作，第一次看到自己丈夫背後的偽裝，並正視他的瘋狂。

艾莉西亞找到約翰的祕密落腳點，一棟廢棄的建築。她發現了約翰留下的許多未拆封的密件，裡面包含了他從雜誌中「解碼」的

密電。約翰寄出的所有密件都不曾被人取走。

在醫院，艾莉西亞湧出憐愛之情，她第一次真正瞭解了約翰，兩人的關係也徹底改變，從夫妻關係轉變成病人和照料者。

主角求她幫自己逃出精神病院。艾莉西亞給約翰看了所有沒人收取的祕密信件，這足以證明探員帕徹根本不存在。

約翰不願相信這一切，怒氣衝衝地離開會客室。

但當天稍晚時，在他房間⋯⋯

英雄目標段落 #12 的新情況：主角劃開自己的手臂，尋找由帕徹「祕密植入」的解碼設備，但卻沒有找到──約翰必須接受自己精神分裂的事實。

所以我們在《美麗境界》的英雄目標段落 #12（中間點段落）看到：

1. 現在主角必須面對自己精神錯亂的事實，他已無路可退；

2. 主角內心衝突，必須分辨他的錯覺是真還是假；

3. 艾莉西亞第一次真正看清她的丈夫，一個象徵性的初吻加深了彼此的關係；

4. 當故事完全轉換到艾莉西亞的觀點後，敘事風格不同於電影的其他任何部分；

5. 當約翰意識到真正的敵人是存在自己頭腦中的探員帕徹時，他與對手的衝突變成了切身問題；

6. 某種倒數計時開始⋯⋯如果約翰不能戰勝他的精神錯亂，很快他就將永遠錯失享譽世界的目標；

7. 揭露假象發生於此；

8. 當自大的天才約翰‧納許消失，由一個掙扎著恢復心智的謙遜、惶恐的男人取代時，產生了象徵性的死亡與重生。

小結

在英雄目標段落 #7 中，你常會發現：

1. 無論是獨立應對或與他人合作，主角絞盡腦汁尋覓良策；

2. 經過一番掙扎，主角投入爭取這部電影特定的情節目標；

3. 主角的內心衝突顯現⋯⋯

4. ⋯⋯進而揭示出電影的主題；

5. 新角色涉入主角的掙扎，主角必須開始辨別敵友。

在英雄目標段落 #8 中，你常會看到：

1. 展現對手的力量；

2. 提高風險；

3. 主角經受訓練或得到教導來掌握將來奮戰所需的特定技能；

4. 進一步確立盟友和敵人；

5. 當主角或他的親近之人在對白中表達出主角內心的情感問題時，角色成長的第一步通常在此出現。（角色成長的第一步可以出現在英雄目標段落 #7 到段落 #10 之間的任何地方，但最常出現在段落 #8。）

在英雄目標段落 #9 中，你常會看到：

1. 行動迸發或情感高漲的時刻出現，以提高張力，並加快節奏，或擴大故事的規模；

2. 主角展現出他實際上可盡的能力；

3. 主角冒險一搏，卻將遭受挫敗；

4. 主角考慮放棄。

在英雄目標段落 #10 中，你常會看到：

1. 主角受挫，備受打擊；

2. 主角諮詢新的生命導師；

3. 一個出人意料的具體障礙突然出現；

4. 開展沒有主角戲份的副線情節的旁接場景。

在英雄目標段落 #11 中，你常會看到：

1. 主角接近對手的虎穴或權力中心；

2. 衝突變得愈發激烈；

3. 主角和對手的特派代表的戰鬥爆發；

4. 風險和緊迫性都猛烈飆升；

5. 由生命導師提供培訓、指導或諮詢的最後機會。

在英雄目標段落 #12，即中間點段落中，你常會發現：

1. 主角達到無路可退的關鍵處，一旦跨過便再無回頭的可能；

2. 角色成長重要的第二步出現，此時主角直接對抗阻礙實現自我目標的內心衝突；

3. 戀人第一次事實上或隱喻上的親吻或發生關係——或是同夥伴的搭檔關係正式確立，加深了彼此的承諾；

4. 基調和敘事風格不同於電影中的其他任何部分；

5. 倒數計時開始；

6. 事實上或象徵性地卸下偽裝，內在真象得以揭示；

7. 出現事實上或象徵性的死亡和重生，來代表主角幼稚的結束和成熟的開始。

練習

找來一張《神鬼認證》的 DVD 影碟，觀看前 70 分鐘。

傑森・伯恩（Joson Bourne〔麥特・戴蒙／Matt Damon〕飾）是本片的唯一主角。他的對手是中央情報局「絆腳石行動」的主管康克林（Conklin〔克里斯・庫柏／Chris Cooper〕飾），他的愛戀對象是瑪麗（Marie〔法蘭卡・波坦特／Franka Potente〕飾）。

現在，描述《神鬼認證》第二幕前半段的英雄目標段落 #7〜12，寫下每個段落主角的行動目標和新情況。

以下是一些提示。這部電影包含一個強大對手的副線情節和眾多主角沒有出現的旁接場景，但這些並不會改變目標段落的結構。

回顧——以下是《神鬼認證》第一幕的結尾：

英雄目標段落 #6…… 主角的目標：**伯恩想付瑪麗車費，搭她的車一起去巴黎。**伯恩坐進車裡，他終於近距離看見瑪麗——新情況（驚人意外 #1），伯恩立刻被這個將會徹底改變他孤立世界的女人所吸引。

（注意：在帶有重要愛情線的故事中，改變主角生活的驚人意外 #1 常發生在他和愛戀對象初次相見那一刻。）

然後有一個旁接場景，**康克林命令三個致命的殺手出任務。「日落時，伯恩必須得死！」**危險不言而喻——生或死。

第一幕片長總計：29 分 13 秒。

- 在此先說明段落 #7：在英雄目標段落 #7 中，主角的目標是——**終於相信某人，並對瑪麗坦白。**（英雄目標段落 #7 中段有一個對手的旁接場景，然後回到主角。）新情況——**在巴黎，瑪麗表露出對主角的愛意。**包括旁接場景該段落片長：7 分 20 秒。

- 在英雄目標段落 #8，主角的目標變成——**為了確定自己的身分，檢查伯恩在巴黎的公寓。**主角發現了什麼新情況？（通電話時，他明白了一些事情。）5 分 56 秒。

- 接下來在英雄目標段落 #9 中，主角的目標是什麼？（與期待某事，並在收到時處理有關。）新情況改變了什麼？（與照片和飛

行有關。)4 分 03 秒。

· 在英雄目標段落 #10 中,主角的目標是什麼?(與瑪麗有關。),
新情況又是什麼?(關於瑪麗經由汽車安全裝置發出訊息。)5
分 59 秒。

· 在英雄目標段落 #11 中,主角的目標是什麼?(頗為直截了當。)
新情況又是什麼?6 分 29 秒(包括結尾旁接場景)。

· 在英雄目標段落 #12 中,主角的目標是什麼?(他需要找到某
些東西。)此中間點段落並包括:主角場景;旁接場景;主角
和愛戀對象第一次做愛;伯恩和瑪麗首度搭檔合作;當一個人
被謀殺後,無路可退;24 小時的倒數計時開始。

然後 …… 新情況又是什麼?(這與瑪麗有關,而且發生在終結英
雄目標段落 #12 的對手旁接場景之前。)

第十章練習答案

電影《阿凡達》第一幕的英雄目標段落#1～6：

英雄目標段落 #1

英雄目標——去潘朵拉取代他死去的攣生哥哥。

新情況——坐在輪椅上的傑克第一次面對面看見自己新的阿凡達化身……覺得這個任務很有意思。

片長：9分40秒

英雄目標段落 #2

英雄目標——連結到他全新的阿凡達化身，跌跌撞撞地進行初次實驗。

新情況——傑克在阿凡達狀態下遇見葛蕾絲·奧古斯汀博士，她扔給傑克一個水果，傑克視她為生命導師，而不是敵人。

片長：9分32秒

英雄目標段落 #3

英雄目標——學習如何「操控」他的阿凡達。

新情況——傑克從誇里奇上校那裡接到一個任務……在和奧古斯汀博士工作的同時幫誇里奇監視她。

片長：4分30秒

英雄目標段落 #4

英雄目標——進入叢林的第一次探索任務，小心行事。

新情況——主角逃過了野獸的追擊，但身無武器裝備的他迷路了。

片長：8 分鐘。

英雄目標段落 #5

英雄目標——僅憑一把小刀要熬過叢林深夜。

新情況——一個納美族戰士——奈蒂莉，救出了被狼狀怪物圍困的傑克，但她認為傑克太過愚笨。

片長：5 分鐘。

英雄目標段落 #6

英雄目標——跟著一心想趕他走的奈蒂莉。

新情況（驚人意外 #1）——聖樹的種子突然圍繞住傑克，選擇了他。奈蒂莉把這看成一個重要的跡象，她現在要傑克跟她走。通往納美族世界的大門突然為主角打開。

片長：5 分 15 秒。

第一幕總長—— 41 分 55 秒。

第十二章

第二幕後半段：
段落#13～18

衝向高潮

　　主角眼中燃燒著視死如歸的火苗，從中間點段落奮起衝鋒，此時主角早已經沒有了退路，隨著朝著目標全速前行，節奏也不斷地加快。

　　至此，所有的情節設置都應已完成，所有的衝突線都已經清晰地描述。

　　第二幕的後半段應該是關於對抗（confrontation）和回報（pay-off）。除了已經塑造完成的對手的特派代表，你很少再發現有重要的新角色出現。如果你的故事為了保持順利，而需要毫無預兆、突兀的情節設置忽然在此出現，那麼你的劇本肯定出了問題。你得回頭重新思考你的目標段落。

英雄目標段落 #13

　　主角重拾對即將到來的實際任務的承諾，從英雄目標段落 #12 向前挺進。

　　但常常在英雄目標段落 #13 中，主角內心的情感防禦重新出現，他再次退回到他那受損的、孤立的自我防衛罩之後。在中間點段落，主角嘗試對抗並戰勝迫使他使用情感防禦的內心衝突，暫時從他的防備中走了出來。不過天哪，毫無防衛實在可怕，在英雄目標段落 #13 中，自我孤立的內心需求重新出現。

　　進一步，退兩步。

　　在《愛在心裡口難開》的英雄目標段落 #12，即中間點段落裡，馬文‧尤德爾深夜聽到有人敲門。門外站著的人竟然是卡蘿，她全身濕透，T 恤緊貼在身上。她是來感謝馬文請醫生醫治她的兒子……但是卡蘿絕對不會投懷送抱。然而，她那濕透的 T 恤和尷尬都帶著

另有涵義的潛在暗示。

　　卡蘿離開後，馬文做了件令人驚訝的事情。被卡蘿的感激告白打動的他買了份中式湯品送給鄰居西蒙，以表「祝你康復」。馬文像摯友一樣對西蒙敞開心扉，告訴他自己的感受，這對於馬文來說是巨大的成長——分享他自己的情感。至少在那一時刻，馬文戰勝了自己的內心衝突，變成了一個打開心扉的人。

　　隔天在咖啡館，在英雄目標段落 #13 中，卡蘿走到馬文的餐桌前向他出示感謝函，但馬文卻不願意聽這些。他的防衛罩再次出現。

　　馬文對卡蘿的感情依然過於濃烈，而無法公開表白。自我保護重現。

　　奮力改變一生的情感模式絕不是輕而易舉的事情。在英雄目標段落 #13，主角又退回到老習慣，意味著他在尋求改善人際關係的初次努力失敗了。但至少他做出了很大的努力。

　　也是在英雄目標段落 #13 中，隨著新的難題浮現，進一步證據出現，顯示主角和對手之間的衝突轉變成深刻的個人問題。主角重下承諾的一個重要動力，就是他在目標段落 #13 中意識到這個衝突現在是如此明確，所以是非勝即敗。

　　在英雄目標段落 #13 中，我們常看到：

1. 主角重新下定完成實際任務的決心，向前挺進；

2. 一個新的難題突然出現；

3. 主角再次使用他那受損的自我防禦和孤立的內心防衛罩；

4. 進一步舉證表現主角和對手之間的衝突變成切身問題。

《永不妥協》
的英雄目標段落 #13

英雄目標 #13：愛琳必須繼續追查辛克利的太平洋瓦斯電力公司案件，現在她還必須帶著孩子四處奔波。

愛琳抱著蒐集盡可能多的受害家庭簽名的決心，從英雄目標段落 #12 向前突進。但是她得攜家帶眷地奔波。

在中間點段落，男友喬治離開了愛琳。沒有了喬治的幫助，愛琳只能自己拖著孩子東奔西走，壓力陡增。主角面對的難題又添新麻煩。

在辛克利，主角想要再次嘗試說服最抗拒合作的對象，家庭主婦潘蜜拉・鄧肯。與其他人一樣，潘蜜拉和她的家人由於太平洋瓦斯電力公司的污染而遭受嚴重的健康傷害，但她告訴愛琳：「我不想再重新感受這種痛苦，然後仍卻一無所獲。」

潘蜜拉解釋曾經帶著嚴重鼻出血的孩子衝到急診室，卻立刻被醫護人員指控她虐待自己的孩子。

愛琳對太平洋瓦斯電力公司的憤怒劇增。

愛琳充滿再建的信念，說服潘蜜拉同辛克利的其他家庭一起並肩作戰。

愛琳還得迫不得已地帶著孩子，在她趕回艾德・馬希律師事務所的一路上，兒子吵著要去看滑輪曲棍球賽。

透過會客室的玻璃，愛琳看見艾德正專注地和一個打扮得派頭十足的男人私下磋商。愛琳很是生氣，因為她沒被邀請參加會議。

艾德走上前對她說：「這是我們的新搭檔，庫爾特・波特。現在由他來負責辛克利的案子。」愛琳驚愕萬分。她一手建立的案子就這樣被轉手給一個陌生人了，竟然事先都沒有問過她的意見。

愛琳怒火中燒，自尊也驟跌，她又退回到過去那種自我保護的挑釁態度。

英雄目標段落 #13 的新情況：一個大牌律師半路殺進來，攫取了愛琳的功勞。

所以在《永不妥協》的英雄目標段落 #13 中：

1. 當主角拿到小鎮最為抗拒的受害家庭的簽名後，重拾勇氣的她向前挺進；

2. 當愛琳突然必須得帶著孩子東奔西走時，一個新的難題出現；

3. 當愛琳聽到潘蜜拉的遭遇，並且有一個大牌律師從她那裡攫取了辛克利的案子，傷害了她的自尊，衝突變得愈發切身的進一步證據出現；

4. 主角在被排除在外和得不到起碼的尊重後，她放棄了角色成長，再次躲到憤怒和情感孤立的防衛罩之後。

《美麗境界》的英雄目標段落 #13

英雄目標 #13：約翰・納許必須接受精神分裂症治療。

約翰終於承認自己患有嚴重的精神疾病，他鼓起勇氣接受一個艱巨的療程——每週 5 次，為期 10 週的胰島素休克療法。

在長期治療的影響之下，主角變得迷糊。朋友們都避開他。

約翰面臨新的難題：休克療法，干擾思維的藥物治療，失去了工作和學術地位，並且和妻子的關係也發生了長期的改變……接受藥物治療期間，他都沒有能力和艾莉西亞行房。

令約翰與眾不同的天賦已經悄悄溜走了。

艾莉西亞邀請約翰的同事索爾到自己家。索爾對於來訪顯得緊張，主角徒勞無功地試圖讓談話變得輕鬆。

約翰告訴索爾他在進行一項重要的數學假設研究，並拿出草稿給索爾看，想聽聽他的意見。

索爾在筆記本上看到的只是孩童般的塗鴉。他小聲說：「除了工作還有別的事情可做……」約翰失望地問：「那做什麼呢？」

主角撤退到嚴重的自我懷疑和羞愧之中。

英雄目標段落 #13 的新情況：當約翰精神錯亂時，他無法回到自己的高等數學研究中……他最新的數學假設完全是胡言亂語。

所以在《美麗境界》的英雄目標段落 #13 中：

1. 重拾勇氣的主角向前挺進，忍受著精神分裂症休克療法的殘酷治療；

2. 當藥物治療影響到約翰的心智並使他喪失工作能力時，新的難題突然出現；

3. 主角發現他失去了和妻子的愛情生活，進一步證明他和幻覺中的對手的鬥爭變成愈發嚴重的切身問題；

4. 主角再次躲到情感孤立和缺乏安全感的防衛罩之後。

英雄目標段落 #14

不是每一個段落都需要比前一個段落更為激烈。張弛有度為上。

當英雄目標段落 #13 釋放的新能量增強力度之後，在段落 #14 中，事態略趨平靜是很自然的事情。主角需要一點時間去思考，或許還得和某人商談。

然後，一個突然出現的重要新想法挑戰主角。

目標段落 #14 從來不是一段沉悶的旅程。

因為接下來的英雄目標段落 #15 最常包括第二幕的第二個行動
迸發，段落 #14 是作為暴風雨來臨前的片刻平靜。此外，重要的新
想法推動第二次行動迸發，在段落 #14 中以公告特別重大和重要的
新情況形式首度出現。

同樣在英雄目標段落 #14 中，我們也常會看到主角內在的衝突
如何把事情依然弄得一團糟。在這個安靜的時刻，愛戀對象或夥伴，
又或是生命導師可能會揭開主角內心的創傷，以確保他專注於尚未
完成的角色成長。

角色成長的第三步，對抗和戰勝內心衝突，不久便會出現在英
雄目標段落 #16 或 #17 中。所以這是主角在和對手決戰之前，他可
以表達那仍在削弱自我實力的情感煎熬的最後機會之一。

在英雄目標段落 #14 中，我們常發現：

1. 節奏略微放緩，為主角提供一個沉思的時刻；

2. 愛戀對象或夥伴，或甚至是主角自己提出他現在尚不願意面對的
內心衝突問題；

3. 一個挑戰主角的重要新想法出現 ……

4. …… 這個重要的新想法為在英雄目標段落 #15 中出現的行動迸發
的故事發展做好了鋪排。

Second Half of Act Two: Sequences 13~18

片例 《史瑞克》的英雄目標段落 #14

回顧：在英雄目標段落 #13 中，逃出了火龍守衛的城堡，史瑞克、驢子和公主拖著沉重的腳步往杜洛克走去，要把菲奧娜公主交給法爾奎德領主。這個強勢的公主惹火了史瑞克。然後公主突然意識到太陽正在下山，她堅持要停下來休息，命令史瑞克必須在日落之前找到臨時的夜宿點！

所以……

英雄目標 #14：史瑞克必須和夥伴驢子，還有公主一起露營過夜。

史瑞克找到了一個洞穴。菲奧娜急忙剝下一塊風乾的大樹皮，用它作為一個臨時的掩門，就在日落之前把自己關在了裡面。

史瑞克和驢子在一堆篝火邊席地而睡。

主角凝望著星空，他對驢子講了偉大的綠怪過去的故事。

在這個寧靜的時刻，史瑞克卸下了自己的防衛罩，第一次把驢子當作真正的朋友對待。

但是驢子還是不停地問他煩人的問題，觸碰史瑞克內心深處的痛楚。驢子張口閉口就是「我們」接下來做什麼？「我們」什麼時候回「我們的」沼澤地。

史瑞克猛地呵斥道：「不要再說**我們**！也不要說**我們的**！」

主角咆哮著說他將一個人回到自己的沼澤地。另外為了保險起見，他打算圍著自己的領地建一個 10 英尺左右的圍牆。

驢子還是不放過他。史瑞克大聲說他會把所有不瞭解他就用有色眼鏡看他的人都拒之門外。公主暗中聽到這一切。驢子提醒史瑞克，他可是從一開始就沒以貌取人。史瑞克回道「我知道」，心情

也平靜了下來。

次日早晨，令他倆驚訝的是菲奧娜公主居然為他們準備了鮮蛋早餐——因為他們一開始都有所誤會，她想補償他們。

史瑞克目瞪口呆地看著她，眼前的公主根本不是他所想像的那樣。史瑞克出現了一個重要的新想法⋯⋯為公主神魂顛倒的可能性。

英雄目標段落 #14 的新情況：菲奧娜公主展現出她的親切隨和⋯⋯令史瑞克大吃一驚。

所以在《史瑞克》的英雄目標段落 #14 中：

1. 節奏放緩，給主角提供了篝火邊的沉思時刻；

2. 當夥伴驢子指出主角不想面對的尚未完成的角色成長時，主角再一次努力克服內心衝突；

3. 當愛情出現希望的火花時，一個挑戰主角的重要新想法出現了⋯⋯

4. ⋯⋯ 為主角在英雄目標段落 #15 中的行動迸發期間愛上公主做好了鋪排。

《雨人》
的英雄目標段落 #14

回顧：在英雄目標段落 #13 中，查理・巴比特得知他從歐洲進口的跑車庫存已被銀行扣押，他的生意完了。

所以⋯⋯

英雄目標 #14：查理・巴比特必須盡快籌錢退還客戶的訂金，否則他將面臨牢獄之災。

帶著雷蒙前往洛杉磯的一路上，查理陷入了深思。此時，他身陷法律麻煩並失去了收入來源。

當查理開著 1949 年的老別克穿越拉斯維加斯而不自覺時，旅程的速度放緩。一路上，壓力壓得查理喘不過氣。

次日早晨，主角在沙漠的便利店停了下來，他幫雷蒙買了一瓶防曬乳。

查理用更為體貼和深情的方式關心他哥哥的需要——查理直接對抗他過往迴避所有情感聯繫的防衛罩。

在餐廳吃早餐時，查理嚴厲地警告雷蒙不要翻閱點唱機的歌曲索引頁。雷蒙停了下來。但隨後雷蒙開始背誦他聽到的每一首歌的編號。

查理抬起了頭。他意識到自己的哥哥竟在分秒間就記住了點唱機的所有曲目索引。

主角一下子激動不已。他跳了起來，拉著雷蒙衝向屋外的敞篷車。

在老別克車的後備箱裡，查理面朝上攤開絕大多數的紙牌，但他在手上還留了一些牌。查理問雷蒙在他手上都有什麼牌，雷蒙全部答對。完美。一個重要的新想法出現在查理的腦海，他立刻把雷蒙塞回別克車內。

查理跳入車內，掉轉車頭，加緊油門衝回賭城拉斯維加斯。

英雄目標段落 #14 的新情況：查理發現雷蒙是天生的記牌高手，這意味著他可以在賭場大撈一筆。

所以在《雨人》英雄目標段落 #14 中：

1. 節奏減緩，給主角提供了沉思時刻；

2. 當查理給雷蒙塗抹防曬乳並發現自己對他有感情時，他再一次和自我保護的情感防禦掙扎；

3. 當查理斷定雷蒙可以算牌時，一個重要的新想法出現，他開車疾奔拉斯維加斯的賭場⋯⋯

4. ⋯⋯為英雄目標段落 #15 中的行動迸發做好鋪排，雷蒙和查理將在那裡豪賭贏錢。

注意，查理·巴比特的重要新想法並不是突然「領悟」的，而是透過切實和可見的行動呈現出重要的新想法是什麼，查理如何意識到這點以及為什麼這個想法不早也不晚地出現。

當透過行為傳達時，電影故事發展得更為震撼。此外，行動必須是由動機鋪梗而啟發的。

英雄目標段落 #15

現在，第二個重要的行動迸發出現在第二幕後半段的正中間，新的刺激和視覺能量爆發。

當然，行動的形式必然是取決於你的故事類型。

但無論你如何戲劇化英雄目標段落 #15 的第二個行動迸發，一個有力的情節都應該讓主角暫時自認贏得了與對手的這場交鋒。因為很快會大事不妙，形勢急轉直下。

當主角第一次感受到勝利，或至少覺得和強大的對手勢均力敵時，他的信心倍增。他認為自己也許最終能夠完成這個不可能的任務。

這個振奮情緒的時刻被稱作**勝利假象**（False Victory），可帶給主角轉瞬即逝的、虛假的安全感。

例如在《尋找新方向》中，主角邁爾斯在英雄目標段落 #15 中看到了勝利的假象，他和瑪雅終於在前一晚共度春宵後，一同外出野餐。他們坐在美麗橡樹下的毯子上小憩、看書，親切地閒聊。瑪

雅問邁爾斯是否可以整個週末都留下來，這正是邁爾斯渴望的一切——和一個與他情投意合的女人發展戀情，這個女人可以幫助他從糾纏在前妻維多利亞的迷戀中自拔。勝利在望！但是 …… 邁爾斯無意中吐露了他的朋友傑克很快就要結婚的事實。瑪雅目瞪口呆，然後震怒。傑克剛對瑪雅的閨蜜史蒂芬妮示愛，邁爾斯怎麼能夠隱瞞這樣的事情！

邁爾斯的勝利假象戛然而止。眼看著希望觸手可及，卻瞬間跌入谷底。當瑪雅發怒並要求邁爾斯送她回家時，行動迸發開始。

在英雄目標段落 #15，我們常看見：

1. 當實際行動或戲劇對抗飆升時，行動迸發出現；

2. 主角經歷了勝利假象或相信自己能和對手平分秋色，所以他的終極目標看起來也不再是遙不可及；

3. 主角短暫的安全感來臨，卻又稍縱即逝；

4. 可以經由與愛戀對象的衝突激起主角捲入第二次行動迸發。

通常，行動迸發源自主角和愛戀對象之間的爭吵，如《尋找新方向》。

同樣，在《史密斯任務》的英雄目標段落 #15 中，約翰和珍·史密斯偷了一輛小型貨車來逃避追殺，同時彼此的對話揭示出他們真實的感情史。在三輛越野車的武力攻擊下，史密斯夫妻間的隱私追問變成了爭吵。這個激烈的動作段落，把搞笑的夫妻間不切實際的爭吵置於前景，在遭受猛烈攻擊的小型貨車中進行，從而製造出整段的節奏。

所以，行動迸發的激烈爭論常常可由愛戀關係提供。

《美麗境界》
的英雄目標段落 #15

英雄目標 #15：約翰‧納許想要重回工作。

自從約翰‧納許神志不清並且無法盡到夫妻義務，他便偷偷地停服抗幻覺的藥物。

不久，約翰開始幻聽並看見有一個可疑男人的影子一閃而過。他好奇地追到自己屋後的樹林，卻發現自己被一群持槍的探員圍住。

帕徹向前走了出來。「該回來工作了，戰士。」

對現實的困惑再次壓垮了約翰。探員帕徹把主角帶到了一個荒廢的車庫，這是一個為他準備的間諜指揮中心。

主角充滿了重獲新生的自豪感，他得意地回到自我膨脹的瘋狂世界的中心，感覺到自己又能控制自己的天賦了。

數天後，暴風雨即將來臨，約翰的妻子艾莉西亞跑出去收衣服，而約翰抱著孩子上樓洗澡。

眼看著浴缸裡的水就要淹沒無助的嬰兒，約翰卻走開去和他那壓根兒不存在的朋友說話。

屋外的艾莉西亞聽到車庫門被風吹得乒乓作響。

狂風肆虐，她循著聲音發現了小屋，牆上貼著大量的雜誌內頁，不合邏輯的塗鴉和縱橫交錯的連線。一片瘋狂景象。

艾莉西亞掉頭衝進大雨中，朝著家和孩子的哭聲狂奔而去。張力驟升。

眼看著孩子就要被淹死了，艾莉西亞及時趕到，把孩子從浴缸中救了出來，然後驚恐地跑下樓去打電話給羅森醫生。約翰追了下來，瘋狂地對她大吼大叫。

　　約翰說探員帕徹命令他阻止艾莉西亞打電話給醫生。艾莉西亞大聲尖叫，因為屋裡根本沒有其他人。但約翰能看見帕徹、查理和小女孩瑪希——他們都堅持要求約翰阻止他的妻子。

　　帕徹拿出他的點45手槍瞄準艾莉西亞。約翰撲到帕徹身前來救妻子，但意外撞上了艾莉西亞，把她和孩子都撞倒在地。

　　艾莉西亞抱起孩子衝了出去。

　　約翰身處漸強的蒙太奇影像的漩渦——帕徹、查理、小女孩瑪希，尤其是瑪希。他奮力掙扎試圖明白狀況。

　　在路邊，艾莉西亞慌亂地啟動汽車，想要擺脫自己那瘋狂的丈夫。但約翰突然跳到車前，撲上引擎蓋逼她停車。

　　他的眼神清醒，他明白了，他說：「瑪希不可能是真的……」

　　英雄目標段落 #15 的新情況：約翰・納許注意到他的幻覺之一——小女孩瑪希「……從沒長大。」對約翰來說，這是瑪希為幻覺的確鑿證據。

　　所以在《美麗境界》的英雄目標段落 #15：

1. 第二次行動迸發提供了懸疑感並提升動力、實際行動以及對抗的增強；

2. 隨著主角的幻覺重現，在瘋狂中自負膨脹，他暫時沉浸在勝利假象之中；

3. 主角為再次能為探員帕徹工作而感到欣喜，但當他意識到自己的瘋狂行為幾乎傷害到妻子和孩子時，很快驚醒；

4. 當約翰和艾莉西亞發生衝突時，愛戀關係驅動這第二個行動迸發。

《全民情聖》的英雄目標段落 #15

回顧：在《全民情聖》的中間點，愛情醫生赫奇發現自己徹底愛上了八卦報社記者莎拉。於是他邀請莎拉到自己家，計畫親自為她下廚。

但是在英雄目標段落 #14 的副線情節中，赫奇並不知道莎拉發現他竟然是紐約城傳奇的約會醫生。莎拉誤會赫奇，認為他應該為她的好友被爛人騙色而心碎的事情負責。

接下來⋯⋯

段落 #15 以副線情節的**旁接場景**開始，愛戀對象莎拉憤怒地計畫曝光赫奇和他的客戶亞伯特合謀欺騙富家女艾莉桂・珂兒。

但赫奇對她的意圖還沒有絲毫察覺。

英雄目標 #15：赫奇想經由在自家共進晚餐來進一步瞭解莎拉。

赫奇邊等莎拉，邊精心準備晚餐。

莎拉按時赴約，主角嗅到了勝利的味道，他終於要結束自己那「速戰速決」的愛情哲學了，他一直以來害怕讓女人走進自己的內心。

赫奇在做飯時，莎拉假裝是一個戲劇化誇張的癡情女人，借機耍他。當赫奇想問明白到底發生了什麼事情時，她再也不掩飾自己的憤怒。

這場戲變成了兩人邊互拋蔬菜、丟食物，邊聲嘶力竭地爭吵。最後，莎拉衝出了赫奇家。

次日，莎拉的八卦新聞故事廣為流傳，亞伯特失去了追到艾莉桂的所有希望，赫奇的約會醫生事業也將走到盡頭。

英雄目標段落 #15 的新情況：現在，城市裡所有人都知道赫奇

是誰，但是他們受到了報導的誤導。

所以《全民情聖》的英雄目標段落 #15 中：

1. 第二次行動迸發以主角和他的愛戀對象——對手之間的激烈爭吵的形式出現；

2. 主角享受勝利的假象——他暫時以為自己和莎拉相愛，他「速食」愛情的日子已結束；

3. 狂喜的赫奇很快就感到崩潰並陷入公開的戰爭，這不僅摧毀了他自己的愛情希望，也連累了他最喜歡的客戶亞伯特；

4. 愛戀關係驅動這個行動迸發。

一些電影在英雄目標段落 #16，或甚至英雄目標段落 #14 中，出現提供新動力或抗爭的行動迸發。如《落日殺神》中的夜店槍戰，麥克斯目睹救出自己的警探倒在文森的槍下——一切都發生在英雄目標段落 #16。相反，《唐人街》的第二個行動迸發出現在英雄目標段落 #14，當傑克和伊芙琳在一家老人院附近調查時，槍手射殺傑克，而傑克驚險逃生。

但是你在英雄目標段落 #15 中找到第二個行動迸發的可能性最大。

英雄目標段落 #16

英雄目標段落 #15 中釋放的能量在段落 #16 中繼續推進和升高，沒有片刻喘息的時間。戲劇行動加大並變得更加激烈。

此時，主角可能得到增加自信的機會。經過纏鬥的考驗，他現在瞭解了狡猾的對手，也明白了即將面對的問題本質。這裡主角常無視前途險惡，以某些形式再度致力於完成目標。

　　這將引導主角從新的角度看待問題，或是發現之前沒有考慮到的觀點。在此，主角應該產生一些強力而嶄新的看法或作為，推動情節發展。

　　有時候，這可以經由主角簡單的態度改變，或者甚至只是改變抗爭的環境而達成。把衝突轉移到一個新的地點，會帶來出人意料的新障礙和反應。值得注意的是，這可不是只從廚房轉換到客廳，而是從廚房跳到新年前夕的蒙地卡羅。

　　也是在英雄目標段落 #16 中，你會發現角色成長的第三步，主角戰勝了自己的內心衝突，並用可見的方式將其擊退。對主角來說，這需要他採取行動。我們必須看到它的發生，而不僅僅是以「領悟」的形式被告知。角色成長的第三步最常發生在英雄目標段落 #16 或 #17。

　　在英雄目標段落 #16 中：

1. 從英雄目標段落 #15 釋放的戲劇力量持續升高，不僅僅是更多的實際行動，衝突的強度也不斷增加；

2. 主角對自己的能力更有信心，並重新致力於達成終極目標；

3. 對於核心衝突，主角發現了某些重要的新展望；

4. 角色成長的第三步出現──而且主角戰勝了自己內心的情感衝突（在段落 #16 或 #17 中）。

《永不妥協》的英雄目標段落 #16

　　回顧：公事公辦的新接手律師庫特·波特，以及他吹毛求疵的搭檔泰瑞莎完全破壞了和辛克利當地居民的關係。愛琳的太平洋瓦斯電力公司的案子一下子就沒戲了。

Second Half of Act Two: Sequences 13～18

艾德·馬希急忙忙找回愛琳，求她出面幫忙。現在他們僅剩的法律行動就是仲裁。於是……

英雄目標 #16： 在新來的律師搞砸之後，愛琳拼命挽救太平洋瓦斯電力公司的集體訴訟案。

愛琳和艾德召集辛克利居民開會，竭力向他們的客戶解釋什麼是強制仲裁，以及為什麼強制仲裁是他們能夠獲得切實補償的唯一機會。他們必須得到 90% 居民的簽字同意。

會上充滿了不滿和質疑的聲音。當艾德指出仲裁程序中不設陪審團時（僅由法官一錘定案），很多人開始離場，他們要求有陪審團的公開審判，否則就退出。

艾德老練地讓這些人回心轉意。他問與會者是否還記得三哩島事件？那裡遭受輻射污染的人們雖然贏了官司……但 20 年後，他們仍未拿到一分補償。法律訴訟可能會拖上數十年。

愛琳看著自己的老闆，心生欽佩。

艾德·馬希說服辛克利的居民仲裁更為合適，愛琳和艾德獲得了幾乎所有與會者的簽名，但是離所需的 90% 當地居民的總數，他們尚缺 160 個簽名——而且艾德說他們還迫切需要一些太平洋瓦斯電力公司心知肚明卻刻意隱瞞污染的確鑿證據。主角將親自挨家挨戶上門徵集簽名。

離開時，愛琳停下轉身對艾德說：「嘿。你做得很好。」

在這個簡單的時刻，愛琳終於明白了要想贏得尊重必先學會尊重別人。

愛琳的不斷指責把她的愛戀對象喬治趕跑了，她要求喬治尊重和愛她，但她從未回饋對方。在和艾德、律師事務所職員共事，甚至是和波特合作時——雖然愛琳十分渴望得到他們的尊重，但她從未想過自己是否尊重過身邊的人。

在辛克利這個空蕩的會議廳，愛琳終於醒悟。她對艾德說：「嘿，你做得很好。」

英雄目標段落#16的新情況：愛琳需要蒐集160個以上的簽名，並找出確鑿的證據。

所以在《永不妥協》的英雄目標段落#16中：

1. 英雄目標段落#15釋放的能量——愛琳聽到辛克利居民的抱怨，並眼看著整個案子在波特的負責下幾近崩潰，在英雄目標段落#16中持續，隨著愛琳臨危受命來補救，衝突加劇；

2. 主角感到信心大增，並重新致力於以實際行動爭取核心衝突的勝利；

3. 主角對案件有了一個重要的新展望——如果她能蒐集到160個以上的簽名並找出確鑿的證據，那麼她就會勝利；

4. 愛琳角色成長的第三步顯現，當她從要求別人尊重的盲點中走出來，並懂得尊重他人時，主角戰勝了自己的內心衝突。

《海底總動員》的英雄目標段落#16

回顧：當馬林和多利被吸進巨鯨的嘴中，段落#15落幕。

銀幕逐漸淡化至不祥的黑色。接著……**副線情節的旁接場景**拉起段落#16的序幕，我們發現小尼莫已經成功地堵住了魚缸的過濾器，現在魚缸內變得渾濁不堪，魚兒朋友聽到他們的牙醫主人打算第二天清潔魚缸。

或許尼莫仍能在魚類殺手達拉抵達之前，抓住機會逃走。

英雄目標#16：馬林必須逃出鯨魚的喉嚨。

　　鏡頭回到困在鯨魚血盆大嘴中的主角和多利 …… 馬林反覆地向鯨魚的內顎衝擊，拼命地想要逃出去。

　　相反地，多利卻在鯨魚巨舌上晃動的海水中嬉戲。馬林放棄了掙脫，絕望地沉到鯨魚的嘴底，覺得自己永遠不可能救出尼莫了。多利試著給馬林打氣，並安慰他一切都會好起來。

　　馬林一聲歎息道：「不，不可能了。我答應過尼莫絕不會讓他出事的。」

　　多利回答道：「這樣的承諾太搞笑了。如果你從不讓他出事，那不就等於不讓他做任何事情嗎？」

　　多利嘗試和鯨魚說話，問他外面發生了什麼。馬林對此感到煩躁，因為他確信多利不會說「鯨魚話」。

　　鯨魚嘴裡的水位開始下降，所有的水都回流到巨鯨那深不見底的喉嚨。翻起的巨舌形成了一個峭壁，一切都墜入黑洞的深淵。

　　馬林拼死抓著巨鯨的舌頭，眼看著就要掉下去了。

　　多利向馬林解釋鯨魚對他們說這是放手的時候了。

　　馬林驚恐地大叫：「妳怎麼知道我們不會碰上倒楣的事情？」

　　多利回答道：「我不知道。」隨後她放手，墜入黑洞，到達鯨魚的食道。

　　主角的真相時刻來臨。

　　馬林的內心衝突是他總是杞人憂天，從來不相信任何人，也從來不讓尼莫自己嘗試任何事情。「你不能！」已經成為馬林的口頭禪，口氣中總是流露著憤怒和恐懼。

　　現在，該是主角戰勝恐懼和放手的時候了。

　　主角終於鬆開了緊抓住鯨魚舌頭的手，掉進黑洞。

　　接下來，馬林發現自己隨著一注海水從鯨魚的換氣孔被噴射到

高空，他重回海洋並意識到 …… 鯨魚不偏不倚地將他們送到了雪梨港的中間。

多利真的知道如何說鯨魚話。

馬林喜極而泣：「我們會找到我兒子的！我們一定能做到！」

主角經過奮戰，終於戰勝了他的內心衝突。

英雄目標段落 #16 的新情況：主角終於抵達了澳洲的雪梨，也離救出自己的兒子更近一步了。

所以在《海底總動員》英雄目標段落 #16 中：

1. 當馬林和多利被吸入鯨魚的嘴裡，英雄目標段落 #15 釋放的能量在衝突持續加劇的鯨魚嘴裡繼續上升；

2. 抵達雪梨，主角對自己的能力較有自信，並重新致力於自己的目標；

3. 主角發現了一個面對核心問題重要的新視角——放棄負面的想法；

4. 主角經歷角色成長的第三步，終於克服了他那事事畏懼的缺點，並學會信任別人。

英雄目標段落 #17

現在，必須發展一種愈來愈強的逼近高潮的感覺。

對於大多數電影故事來說，如果主角的角色成長弧線第三步沒有發生在英雄目標段落 #16 的話，那麼這將是編劇達成它的最後機會，讓主角戰勝他的內心衝突，並終於學會拋開偽裝和情感盔甲，坦誠地生活。

所以在英雄目標段落 #17 中，你通常會發現：

1. 為與對手或對手特派代表的決戰高潮做好了最後的準備；

2. 對手的強大力量再次呈現，但這次對主角來說，是以最為切身的方式出現；

3. 倒數計時接近零點，或高度風險迫在眉睫；

4. 當主角以行動證明他為何與眾不同時，主角展現他的全力和勇氣——常透過戰勝內在衝突的角色成長的第三步（如果它沒有出現在段落 #16 的話）。

 《愛在心裡口難開》的英雄目標段落 #17

回顧：在段落 #15，西蒙的藝術經紀法蘭克請馬文・尤德爾駕車送西蒙去他父母家，這樣西蒙可以向家人要錢。馬文把這次旅行當作是追求卡蘿的絕佳機會，他邀請卡蘿一同前往。

英雄目標段落 #16 中，三人駕車前往西蒙父母的海濱老家，卡蘿和西蒙相談甚歡而無視馬文的存在。

接下來……

英雄目標 #17：馬文・尤德爾想和女服務生卡蘿共進晚餐。

在他們入住酒店的相鄰房間，卡蘿在和她的兒子史賓塞通電話，兒子急促的呼吸聲讓卡蘿擔心他是不是又得了過敏反應。但實際上是史賓塞剛為自己的足球隊踢進了關鍵的制勝球，卡蘿欣喜若狂。

她想要慶祝一下，請西蒙和馬文帶她出去共進晚餐和跳舞。（看見沒有？**一切都必須被賦予動機**，即使是卡蘿邀馬文共進晚餐的理由也是如此。）

西蒙很累去不了，這意味著卡蘿不得不和馬文單獨相處。

馬文為即將到來的約會欣喜不已，他立刻跑去沖個澡。

馬文洗了一個鐘頭。

總算馬文和卡蘿走向別緻的碼頭餐廳，兩人穿過快樂的人群。卡蘿面帶微笑，對夜晚充滿了期待，即使是和馬文在一起。馬文緊張地問每一個人餐廳是否有硬殼蟹，他想要確定這是一個完美的地方，完美的約會。

在餐廳內，帶位經理向主角免費提供餐廳自備的西裝外套和領帶。餐廳有衣著正式的要求。

馬文驚恐地盯著西裝外套和上面數以億計的細菌。看起來和卡蘿的約會出師不利。

馬文讓卡蘿等他一下，他馬上就回來。他衝出門去尋找還在營業的男裝店。

謝天謝地，找到一家。馬文一下推開商店的門，突然停了下來。門口的超耐磨亞麻地板上呈現出的交錯圖案讓馬文緊張不已，他實在是邁不開腳去踩線，所以他站在門口指著他想要的上衣和領帶。

馬文一路小跑回餐廳。

伴著輕柔的浪漫音樂，大家翩翩起舞。帶位經理告訴馬文，卡蘿在吧臺等著他。

經理問馬文要不要他去把她叫過來？

此時，馬文看到卡蘿正和一個帥哥在吧臺聊著天，他給了一個透露了心事的回答。

他說：「不，沒關係，我自己來。」

馬文慢慢地走向卡蘿，臉上散發著影片中從未出現過的無法抑制的純真愛意，他甚至不吃卡蘿和其他男人閒聊的醋，他也不再緊

張或急於想知道晚上的每一個細節是否都恰到好處。

馬文只是停下腳步欣賞著自己傾心的特殊女子，他隨後會說：「如果你能讓一個女人笑起來，那麼你就得到可共度一生的終生伴侶了。」

在這一刻，馬文‧尤德爾終於戰勝了他情感孤立的內心掙扎。主角突破孤芳自賞生活的終身監禁而獲得自由。

他已經脫胎換骨。

英雄目標段落 #17 的新情況：馬文第一次真誠、無私地愛上一個女人……這感覺真的很棒。

所以在《愛在心裡口難開》的英雄目標段落 #17：

1. 主角做好了與卡蘿（愛戀對象—對手）在第二幕高潮對抗的最後準備；

2. 愛戀對象—對手的強大力量以意義重大的切身方式得以展現——她給了主角一個改變的動機；

3. 他必須破釜沉舟地弄清楚能否真的追到卡蘿，風險猛增；

4. 當主角以戰勝他孤僻的強迫症和真誠去愛來實現角色成長的第三步時，他展現了力量和勇氣。

《美麗境界》的英雄目標段落 #17

回顧：在艾莉西亞的鼓勵下，約翰‧納許為恢復神志清醒而再次停服藥物——不過，這一次他較清楚何者為真。他仍然和幻覺苦苦鬥爭，但現在他開始尋找自我控制的解決之道。

接下來……

英雄目標#17：主角想要結束自己的孤立並重新融入普林斯頓。

約翰回到普林斯頓的神聖殿堂。

馬丁・韓森──約翰學生時代的學術競爭對手，現在已經成了數學系的主任。約翰走進馬丁的辦公室，謙遜地說：「你贏了。」

馬丁回答：「約翰，我們都錯了。沒有贏家。」

馬丁・韓森是故事的門衛角色。馬丁在第一幕拒絕主角進入公認的普林斯頓天才俱樂部。此時，他變成了約翰的盟友。

約翰為馬丁的友善而感到震驚。約翰的緊張情緒又讓他產生室友查爾斯的幻覺，查爾斯要約翰宣布自己比馬丁更聰明，約翰趕走了查爾斯。

主角問馬丁他能否出入校園。不需要辦公室，允許他出入圖書館即可。馬丁同意了。

在學院的小路上，約翰開始和探員帕徹激烈爭吵，學生們都目瞪口呆。馬丁急忙趕來並想讓他平靜下來，但約翰為自己的瘋狂行為羞愧不已，跌跌撞撞地離開。

他告訴艾莉西亞那真是糟透了，認為他應該再回到精神病院。

艾莉西亞握住他的手告訴他──明天再試一次。

久而久之，約翰成了校園裡的怪人。但他堅持回學校，沒有放棄。

一天，去旁聽數學課的約翰在路上停了下來。他的幻覺還是如影隨形，於是約翰轉而和瑪希──永遠不會長大的孩子說話。

他慈愛地和瑪希道別，他不會再和她說話，也不會再和查爾斯、探員帕徹說話。從那一刻起，無論他們說什麼，也不管他們如何唆使他，約翰都將不予理睬。他親了親女孩的額頭，以示告別。

然後，約翰走到教室門口並詢問能否旁聽課程，該位教授感到

很是榮幸。

謙虛並終於願意向他人學習的約翰走進了教室。

英雄目標段落 #17 的新情況：主角向自己的幻覺道別，並以學生身分重新開始真實的生活。

所以在《美麗境界》的英雄目標段落 #17 中：

1. 當主角完全回歸現實世界，為約翰和探員帕徹的第二幕高潮決戰完成最後的準備；

2. 當約翰在校園裡對帕徹大嚷大叫，讓所有人看到他的精神錯亂時，對手的力量以一種極度切身的方式呈現出來；

3. 當對手帕徹重現主角的世界並伺機蠱惑他時，高度風險迫在眉睫；

4. 主角透過拒絕理會重現的幻覺，證明了自己的與眾不同，因此戰勝了他理智與心靈的內在衝突。

英雄目標段落 #18

現在，你已經到達第二幕的高潮，一個激烈衝突的重要段落。無論你如何建構這個段落，它必須包含驚人意外 #2。

無論觀眾有沒有意識到，驚人意外 #2 告訴觀眾第二幕就此結束，現在故事將跳入第三幕——最後的衝突解決。

所以在英雄目標段落 #18，你常會發現：

1. 通常這個段落比一般段落長——有時候會長達 10 分鐘以上；

2. 第二幕高潮到達衝突和行動的最高峰——但是中心問題仍未徹底解決；

3. 主角證明自己已經脫胎換骨；

4. 主角確信自己已經戰勝了內心衝突；

5. 驚人意外 #2 給主角帶來故事中最大的反轉——通常是負向的轉折。

　　許多浪漫愛情電影中，在驚人意外 #2 裡會揭示故事的騙局或核心偽裝，並且背叛的痛苦看起來會讓戀人永遠分開。

《史密斯任務》
的英雄目標段落 #18

　　英雄目標 #18：此刻被一大批殺手追殺的珍和約翰·史密斯決定抓住談判的籌碼——抓住對追殺者而言比他們夫婦更重要的事情。

　　回顧：約翰和珍知道政府仍然把他們的目標班傑明·丹茲囚禁在聯邦法院的地牢。丹茲是第一幕中史密斯夫妻分別被僱去刺殺的目標，但因為兩人互相牽絆讓目標逃脫了。

　　現在再想抓住丹茲看起來像是不可能完成的任務，但是珍和約翰偏偏喜歡挑戰。

　　當他倆準備突進地牢抓住丹茲時，你死我活的緊張感得以建立。

　　史密斯夫婦以全副最新科技武裝，開車前往法院，一路上還在為他們的感情問題拌嘴。約翰問珍婚前有多少情人，他先自吹自擂地說自己少說也有五、六十個。

　　珍一句話給他頂回去：「312 個。」這讓約翰閉上了嘴。

　　兩人試圖找到彼此的共同點，但是不久便再一次心生疑慮。如果抓捕丹茲的任務失敗，他們將為了各自逃亡而分開。

約翰通過下水道進入法院，珍坐在廂式貨車上給他提供訊息。兩人還在爭吵。

爆炸。槍林彈雨。約翰抓住了丹茲。

隨後，在一家汽車旅館的房間內，約翰想用心理戰術審問丹茲。珍拿起電話就往丹茲臉上砸去——然後他老實交代了。

兩人瞭解到丹茲從一開始就是個誘餌，史密斯夫婦同時都被指派去刺殺丹茲是故意的安排。原本設想他們會自相殘殺，可消除兩個殺手結為夫妻的安全漏洞。

珍問：「**這是誘餌**，還是**這一切都是誘餌？**」天哪！約翰發現在丹茲的皮帶扣裡暗藏了一個電子追蹤器。

滿載殺手的武裝直升機突襲而來，要殺死史密斯夫婦。

英雄目標段落 #18 的新情況、驚人意外 #2：丹茲是一個誘餌，現在珍和約翰中計而暴露了他們的行蹤。

所以在《史密斯任務》的英雄目標段落 #18 中：

1. 我們看到一個比平常段落更長的目標段落；

2. 第二幕的高潮到達衝突和行動的頂點——不過史密斯夫婦的生與死的核心問題沒有徹底解決；

3. 當雙主角在摩擦中重建彼此的感情時，兩人展現出他們角色進化的自我；

4. 主角相信他們已經摒棄了原來的偽裝關係，現在兩人彼此開始坦城對話；

5. 驚人意外 #2 提供了故事中最大的反轉：他們突然陷入重圍，而且看起來毫無希望。

片例 《疤面煞星》的英雄目標段落 #18

英雄目標 #18：湯尼‧蒙大拿必須協助執行玻利維亞毒梟索薩下達的一個政治暗殺任務。

影片的英雄目標段落 #18 長達 13 分鐘，在豪華餐廳的第一場戲就近 7 分鐘。

湯尼在晚宴上酩酊大醉。他不情願地被安排去協助玻利維亞毒梟的職業殺手刺殺在電視上爆料的洗心革面的政客。

湯尼強調他此前殺的人都是自尋死路的人，但這次暗殺卻不是如此。

湯尼問艾薇和曼尼：「就是為了這些嗎？吃、喝……你會有大肚腩……喝傷的肝……就為了這些。」

他意識到自己的生活仍毫無意義，但他看不清造成這一切的根源。艾薇直言要離開湯尼，然後走了出去。

這個悲劇的非傳統英雄不會達成角色成長，所以沒有愛戀對象會在將來獎賞他。

在紐約飯店外，索薩的殺手艾爾貝托在政客的車底安置炸彈，而湯尼在暗處接應。但當目標坐上車，意外的是他的夫人和兩個小女孩也上了車。

湯尼開著車和坐在副駕駛的殺手緊跟目標車輛。艾爾貝托手拿引爆器，大聲叫湯尼靠近目標。

湯尼不願殺死這一家人，暴怒之下拔槍打爆了艾爾貝托的頭來阻止他引爆炸彈。

英雄目標段落 #18 的新情況、驚人意外 #2：湯尼良心突發的衝動之舉——殺死艾爾貝托以救兩個孩子，反諷地註定了他自己和

對手索薩的命運。

所以在《疤面煞星》的英雄目標段落 #18：

1. 我們看到一個特別長的目標段落；

2. 第二幕的高潮到達衝突、行動和張力的頂點——但核心問題仍未徹底解決；

3. 非傳統英雄再一次呈現出他無法成長的根源——他無法愛任何人……

4. ……所以註定悲劇的主角不能戰勝內心衝突，因為他甚至沒有意識到改變的必要（就如同本片是一個悲劇）；

5. 驚人意外 #2 發生並提供故事中最強的反轉——湯尼一下子從自己世界的國王淪為被獵殺的困獸。

　　這兩個例子都不是浪漫喜劇電影，因此影片中並未出現愛情片在英雄目標段落 #18 中常見的偽裝揭穿的元素。帶有這一元素的電影如《女傭變鳳凰》（*Maid in Manhattan*, 2002），愛戀對象參議員馬歇爾在英雄目標段落 #18 中，才知道主角瑪麗莎‧文圖拉（Marisa Ventura）並不是他猜想的上流社會的富有菁英，而只是一個普通的酒店女傭；同樣在《新娘不是我》的英雄目標段落 #18 中，主角茱莉安‧波特終於向自己最好的朋友麥克坦言，她不是來祝福他和他的未婚妻，而是來拆散他們，這樣她自己才能嫁給麥克。

　　所以，所有愛情驅動的故事得增加一個步驟：

　6. 偽裝被拆穿，於是戀人分手，感情接受考驗。

小結

在英雄目標段落 #13 中，我們常會看到：

1. 主角重拾勇氣，向前挺進；

2. 一個新的難題突然出現；

3. 主角再一次使用他那破損的自我保護和孤立的內心情感防衛罩；

4. 額外證據顯示主角和對手之間的衝突已經變得極為切身。

在英雄目標段落 #14 中，我們常會看到：

1. 節奏略微放緩，為主角提供了一個沉思時刻；

2. 愛戀對象或夥伴，或者甚至是主角自己提出他此刻尚不願意面對的內心衝突問題；

3. 一個挑戰主角的重要新想法出現；

4. 重要的新想法為在英雄目標段落 #15 中即將出現的第二個行動迸發做好了鋪排。

在英雄目標段落 #15 中，我們常會看到：

1. 行動迸發中的行動、能量或戲劇衝突，讓事件驟然激烈起來；

2. 主角體驗到勝利的假象，或至少相信他能和對手平分秋色，所以他的終極目標看起來也不是遙不可及；

3. 主角短暫的安全感來而復去；

4. 牢固的感情關係可以激勵主角闖過行動迸發。

在英雄目標段落 #16 中，我們常會看到：

1. 目標段落 #15 釋放的戲劇能量繼續升高，不是以更多的具體行動呈現，而是醞釀出愈來愈高的衝突張力；

2. 主角對自己的能力和判斷產生更多的自信，並重新致力於達成終極的具體目標；

3. 主角對核心的故事衝突發現了一些新的展望；

4. 角色成長的第三步可以發生在此（或在英雄目標段落 #17），主角戰勝了他的內心衝突。

　　在英雄目標段落 #17 中，我們常會看到：

1. 為與對手或對手的特派代表在第二幕的高潮中攤牌決戰做好了最後的準備；

2. 對手的力量以對主角最切身的方式得以再一次呈現；

3. 倒數計時接近零點，或高度風險迫在眉睫；

4. 當主角證明他為何與眾不同時，他的勇氣得以展現——通常透過戰勝他內心衝突的角色成長的第三步（如果這沒有發生在英雄目標段落 #16 的話）。

　　在英雄目標段落 #18 中，你常會看到：

1. 一個比一般段落更長的段落——有時候會長達 10 分鐘以上；

2. 第二幕的高潮到達了衝突和行動的頂點——但沒有徹底解決故事的核心問題；

3. 主角展現成長的新自我；

4. 主角相信自己已經戰勝了內心衝突；

5. 驚人意外 #2 帶給主角整個故事中最大的反轉——通常是負向的；

6. 在浪漫喜劇中，感情中核心的偽裝或騙局常在驚人意外 #2 中被拆穿，背叛的痛苦讓戀人看似徹底分手。

練習

找一張《為你鍾情》（*Walk the Line*, 2005）的 DVD 影碟，觀看整部影片。

強尼・凱許（Johnny Cash〔瓦昆・菲尼克斯／Joaquin Phoenix〕飾）是影片的單一主角。在情節主線 #1 中，他希望得到父親（對手）的認可。在情節主線 #2 中，他的愛戀對象─對手是瓊恩・卡特（June Carter〔瑞絲・薇斯朋／Reese Witherspoon〕飾）。

現在，做好《為你鍾情》第二幕後半段的英雄目標段落 #13～18 的筆記。每一個段落的英雄目標和隨後引發下一個目標的新情況各是什麼？以下是提示。

《為你鍾情》的故事回顧：在英雄目標段落 #11 中，強尼・凱許試圖在舞臺上強吻瓊恩──但瓊恩拒絕了他。

在英雄目標段落 #12…… 強尼的英雄目標變成──**學會沒有瓊恩還能活下去，同時還要面對父親的輕視**。約翰不停嗑藥，瓊恩退出了巡演。她和一個賽車手結了婚。強尼生活一蹶不振，但卻成了超級巨星。強尼的妻子就像他父親一樣批評他。之後，他偶遇瓊恩，並邀請她同臺演出。

新情況──**瓊恩接受了再一次和強尼連袂表演的邀約**。

英雄目標段落 #12 片長：8 分 35 秒。

到中間點結尾的總片長：70 分 17 秒。

那麼英雄目標段落 #13～18 是什麼？

我先說明英雄目標段落 #13：英雄目標是──**抓住這次兩人同臺演出的機會，更溫柔地追求瓊恩**。新情況──**兩人終於發生性關係**。片長：6 分 36 秒。

在英雄目標段落 #14：主角的目標變成──享受婚外情。強尼發現的下一個新情況是什麼？（當瓊恩再次離開，他又開始嗑藥──這**不是**新鮮事了，巡演發生了什麼之前沒有出現過的情況？）片長 6 分 51 秒。

　　在英雄目標段落 #15 中，主角的新目標是什麼？（這與愈陷愈深有關。）新情況給主角帶來什麼改變？（這與冰冷的地方有關。）片長 3 分 50 秒。

　　在英雄目標段落 #16 中，主角的目標是什麼？（這與躲避攝影機有關。）新情況又是什麼？（涉及坐在車內的孩子們的事情。）片長 5 分 49 秒。

　　在英雄目標段落 #17 中，主角的目標是什麼？新情況又是什麼？（這與錘子和釘子有關。）片長 5 分 45 秒。

　　英雄目標段落 #18 中的英雄目標是什麼？（這與火雞有關。）本段落中的新情況包括驚人意外 #2……那又是什麼？（誰出手相救且證明誰才是紅顏知己？）片長 8 分 28 秒。

　　本練習的答案在第十三章結尾。

第十一章練習答案

《神鬼認證》的英雄目標段落#7～12：

英雄目標段落 #7

英雄目標——主角想要信任某人和擬定計畫。

新情況——在巴黎，瑪麗向伯恩表達了愛意。

片長：7分20秒。

英雄目標段落 #8

英雄目標——檢查他在巴黎的公寓以找出身分線索。

新情況——在電話中，伯恩發現有人要殺他，這也意味著在這公寓內就有可能隱伏殺機。

片長：5分56秒。

英雄目標段落 #9

英雄目標——擊敗殺手。

新情況——殺手被解決了，但他身上竟攜帶著伯恩和瑪麗的照片，這意味著有強大的幕後勢力正在追殺兩人。

片長：4分03秒。

英雄目標段落 #10

英雄目標——在警員出現前把瑪麗帶離險境。

新情況——主角給瑪麗離開他的最後機會，但她扣上安全帶，表明她決心共同面對冒險。

片長：5分59秒。

英雄目標段落 #11

英雄目標──逃出整個巴黎警力的追捕。

新情況──在追車中，他們甩掉了警員，但是隨後他們必須丟棄瑪麗的汽車。（外加兩個旁接場景──翁博希去停屍房；康克林派出第二個殺手。）

片長：6 分 29 秒。

英雄目標段落 #12

英雄目標──拿到「已逝」的約翰・凱恩的酒店電話帳單為線索。

新情況──瑪麗獨力拿到了電話帳單，因此證明她是一個有用的搭檔。（這個段落隨後以中央情報局指揮中心的旁接場景結束，在此開始了 24 小時的倒數計時。）

片長：8 分 26 秒。

第十三章

第三幕：
　　段落#19～23

九十多頁以前，你對觀眾做出了一個承諾。

你已經用引人入勝的故事開場吊足了觀眾的胃口，並獲得了他們的信任。你做出了承諾，如果觀眾可以放輕鬆，享受和你遨遊，並保持信心，你會帶領他們到一個滿足情感的結局。

現在是回饋這些忠實觀眾的時候了。

18個目標段落將你的電影引領至此。現在你必須創造最後2至5個英雄目標段落，使觀眾沉迷在電影中，直到最後的銀幕淡出。

第三幕中電影故事的解決關鍵原則是：

• 主角必須引發結局

當主角捲入任何與對手的最後對抗時，一路與他生死患難的角色可能會助他一臂之力。夥伴或其他盟友會為主角擋住對手的爪牙或對手特派代表的致命暗箭，但是一旦主角和對手進入最終的面對面意志對決，長矛如果是由對手親自拋出（無論「長矛」是以什麼隱喻形式出現），那就不應該再有任何人介入他們的直接戰鬥。

主角必須自己解決故事的核心戲劇問題。

在《阿凡達》中，最後的生死決戰是主角傑克和對手誇里奇上校之間的較量。反派基本上已被打敗，也不再對潘朵拉星球構成威脅；入侵者的飛船都已經被擊毀，納美族獲得了勝利。但是垂死掙扎的誇里奇仍對受傷的主角有著致命的威脅。

突然，愛戀對象奈蒂莉出現，用她的弓箭正式地結束了誇里奇上校的性命。這是一個主題呈現手法，表明是愛拯救了主角的命，這也是呼應了愛戀對象是對主角成長的獎賞這一概念。**但是其他所有解決故事的重要事件都已由主角完成，而且全部在奈蒂莉終結垂死的反派之前。還是那句話：只能由主角解決最終故事的核心戲劇問題。**

這並不意味著主角必然在生死交鋒中得以生存下來，某些英雄之死可以換得更崇高目標的實現。

- **主角在整個第二幕中努力的求勝計畫被驚人意外#2摧毀或被證實行不通，所以現在他必須在第三幕中臨機應變來解決問題**

在包含主角角色成長的電影中，主角在第三幕達到了情感上的完全成熟。此時，主角以全新的臨機應變能力來展現他的自我實現。他用在第一幕中不曾具備的洞察力和內在資源對抗對手，來證明自己的成長。

- **必要場景一定要發生**

第三幕的最後對抗可以有不同的形式：兩個角色努力透過熱切的談話來解決關係，或數百戰機飛行員為地球命運和外星飛船進行殊死空戰。兩者都可以。但是無論是什麼樣的最後決戰，主角和對手間的衝突必須徹底解決。

- **所有關鍵的副線情節必須有始有終**

任何夠分量、稱得上副線情節的故事線都需要以一個有情感交代的終結收尾。不要留下任何未解決的故事問題，或讓任何重要角色的命運懸而未決。

- **結局必須緊隨必要場景**

結局的收尾必須在電影的最後一個英雄目標段落。在影片結束前，觀眾想要看到主角的正常世界重拾公平——或者至少是平衡。

簡單為上。

英雄目標段落 #19～23

在第三幕中，你可以使用2至5個目標段落，所以每一個段落的具體戲劇內容變得更為靈活。

例如，最後一幕必須得有結局，而且結局必須是影片最後一個目標段落。但是收場片段可以在目標段落20、21、22或23中，取決於哪一個是你故事的最後一個段落。

本章不再像前面的章節那樣先講解每個目標段落的內容，然後以片例說明。我們將從第三幕中包含兩個目標段落的片例展開，然後分析這些電影故事的共通之處。

同樣的，我們也會將第三幕依包含3、4或5個目標段落的片例來分別闡述。

使用兩個英雄目標段落的第三幕

諸如《駭客任務》、《蜘蛛人》和《亡命快劫》（*Talking of Pelham* 123, 2009）等動作大片常用兩個目標段落來結束影片的第三幕。

《駭客任務》

在《駭客任務》中，第二幕高潮突現了最大可能的戲劇轉折：主角死亡。

簡短回顧：

英雄目標 #17：尼歐必須從史密斯幹員的手中救出自己的生命導師莫斐斯。

完成這個不可能的任務足以證明尼歐是救世主，只有如此特別的人才能夠完成這一奇蹟般的任務。

英雄目標段落 #17 的新情況：主角成功救出了莫斐斯。

隨後尼歐的目標立刻變成：

英雄目標 #18：帶著莫斐斯、崔妮蒂和自己一起安全地登上反叛者的飛船。

通過骯髒的地鐵站入口的電話亭，尼歐把莫斐斯和崔妮蒂送回了飛船——不過他自己卻被史密斯幹員困在地鐵站，他必須獨自迎戰強大的對手。

儘管尼歐和史密斯幹員激烈對戰，但這不是故事的必要場景。地鐵之戰以平手收場，沒有任何的最終解決，尼歐逃走了。

英雄目標段落 #18 仍在發展中（因為 #18 的目標——回到飛船——尚未結束或尼歐的問題尚未徹底地解決），隨著尼歐在混亂中到達出租公寓中的另一個母體電話的出口，他聽到一個房門後傳出電話鈴響，他猜是坦克傳送他回去的信號。尼歐推開門……發現史密斯幹員一臉凶相地站在那裡用槍指著他。

英雄目標段落 #18 的新情況和驚人意外 #2：對手對著尼歐的胸口一頓猛射，慢慢滑下的尼歐在牆上拉出一道血痕，死了。

死亡當然可以看作是主角最黑暗的時刻。

英雄目標段落 #18 的目標就此解決——如果主角死了，他根本無法安全地返回飛船。

這部電影在一個半小時以幾乎一刻不停的行動讓觀眾緊張不已。飛船正遭到邪惡的蜘蛛形機器人的攻擊，船體被切開，倒數計時已達零點，主角也已經死了。

是該迅速解決一切並結束的時候了。

第三幕開始。

《駭客任務》的英雄目標段落 #19

英雄目標 #19、必要場景：尼歐必須死而復生並戰勝自己的邪惡對手，史密斯幹員。

回到反叛軍飛船，崔妮蒂低聲對著停止心跳的尼歐真身說：「你不能死。我愛你⋯⋯」崔妮蒂吻了他，「現在，起來吧！」

崔妮蒂自己沒有直接和對手交鋒，她只是站在場邊激勵主角站起來繼續戰鬥。

鏡頭回到廉價公寓，尼歐醒了過來並從滿是鮮血的地板上站了起來。這是一個轉化，一個死亡和復活時刻的聖經式的暗喻，尼歐成了最強大的超自然生命。

現在，尼歐在必要場景中決戰對手，解決故事的核心問題：主角僅抬起一隻手就把對手射來的子彈懸停在空中，然後他的靈魂鑽進史密斯幹員的身體內，史密斯以一道象徵性的白光爆炸身亡。主角戰勝了對手。

當尼歐安全回到飛船，莫斐斯啟動能量盾來拯救飛船。

英雄目標段落 #19 的新情況：史密斯幹員已經被擊敗，登上飛船的反叛者都已安全。

《駭客任務》的英雄目標段落 #20

英雄目標 #20，結局：尼歐證實他的確是救世主，傳遞給所有人一個希望和重生的訊息。

電話聲迴響在整個母體中，主角發出他的訊息：「我來這裡不是告訴你們這一切將如何結束，我來告訴你們這一切將怎麼開始。」尼歐向全世界保證一切都有可能，「將來如何發展由你們決定。」

劇終。

　　《駭客任務》的第三幕非常短，採用了動作片中十分典型的兩個目標段落收場：必要場景、結局和淡出。

　　一般來說，動作片中驚心動魄的緊張節奏容不下平靜、冗長的解決。編劇在第二幕結尾建構了一個情節高潮，狂飆到第三幕中令人眩暈的別具匠心的最後生死一擊，然後解決和結束。所以只需要兩個段落。

　　但其他類型的電影既沒有驚心動魄的動作段落，又只要以兩個目標段落結束第三幕時，怎麼辦？《雨人》和《永不妥協》（故事和動作片相去甚遠）也僅用兩個目標段落結束第三幕。為什麼？

　　我們來研究一下這些規模較小，並只使用兩個最後目標段落做結束的電影，在結構上有何共通性。

　　仔細琢磨以下的電影。想一想這些電影在驚人意外 #2 中可能具相似性的戲劇情節：

　　《美麗境界》

　　《外星人》

　　《雨人》

　　《永不妥協》

　　《楚門的世界》

　　看出來了嗎？

　　不用擔心，當對故事結構的感知能力成為你的第二天性時，你就會毫不費力地及時識別出此類模式。

　　以上每一部影片的驚人意外 #2 都帶給主角正向的轉折，而非負向的轉折。

　　大多數電影在第二幕結尾時，展現出主角經歷最黑暗的時刻，但以上所列的電影沒有一部如此處理。這些電影的驚人意外 #2 出現

Act Three Resolution: Sequences 19-23

時，都帶給主角一個巨大的推力邁向勝利。

如果主角在第二幕結尾已經勝利在望，那麼第三幕最好簡短。

一旦主角發現自己比對手處於更有利的位置，重要的衝突很快消散。該是解決一切的時候了，宣告勝利，然後結束。其他多餘的戲都會讓人覺得拖沓和反高潮。

《美麗境界》

在《美麗境界》的英雄目標段落 #18 中，患有精神分裂症的約翰·納許極力控制自己的幻覺並融入普林斯頓學生的現實世界。他輔導學習小組，然後進一步開設自己的教學課程。

令主角痛苦不堪的對手，想像中的探員帕徹依然沒有離開他。當潛伏在背後的對手不斷嘲弄約翰時，他僅僅依靠自己堅定的意志力來忽略帕徹的存在。

某天課後，一個男人在學院過道上走近約翰，並自我介紹他是金先生。

英雄目標段落 #18 的新情況、驚人意外 #2：金先生通知約翰·納許他被選為諾貝爾獎的候選人。

《美麗境界》的第二幕以這個重要的好消息正向地意外結束。

第三幕開始。

《美麗境界》的英雄目標段落 #19

英雄目標 #19、必要場景：約翰想要弄明白為什麼他只是候選人，而不是依循常規，直接被授予諾貝爾獎。

　　兩人漫步校園，約翰明白了金是來看看他是否能以足夠的理智和穩定的狀態來接受這個殊榮，不至於讓諾貝爾委員會當眾出醜。約翰坦誠地說他仍有幻覺，而只是選擇忽略他們。

　　是的，在受到壓力的情況下，他的某些幻覺會突然加重。

　　金先生提議請約翰去普林斯頓大學的教員餐廳喝茶。

　　約翰緊張地拒絕，說他不會去那裡，他通常只在外面的長凳上獨自吃自帶的三明治。但金先生把約翰拉進了餐廳。

　　我們和約翰都明白在教員餐廳喝茶是擺在他面前的最後考驗。

　　這是他和精神錯亂的終極一戰。

　　是誰會真正控制約翰·納許的生活──約翰自己，或探員帕徹？這一出乎意料的挑戰壓力是否會召喚約翰頭腦中的對手，來摧毀他這個獲得世界殊榮的機會？這一舉世讚譽正是主角在影片一開始的人生目標。

　　當約翰在教員餐廳和金先生輕聲談論他的精神狀態時，其他教職人員一一起身走到約翰的桌子邊，把他們的鋼筆放在約翰面前──一項由來已久的普林斯頓的儀式，以表示對在個人事業中取得最偉大成就的教授的尊敬。

　　驚訝、深感榮幸和謙虛的約翰表示感謝 …… 並維持完全的自控能力。

　　英雄目標段落 #19 的新情況：透過在這個不同尋常和感人的必要場景中完全杜絕探員帕徹，主角徹底擊敗了他的對手。

《美麗境界》的英雄目標段落 #20

　　結局：約翰領取他的諾貝爾獎，贏得了全世界的讚譽。

　　在諾貝爾頒獎典禮上，這個故事以約翰和他的愛戀對象的關係交代作為收場。

約翰發表獲獎感言時，他在面對全世界的重要時刻對自己的妻子艾莉西亞說：「妳就是我的理智，也是我活著的理由。」從而表達了對她的愛和感激，也概括了影片的主題：感情永遠比才智更為重要。

典禮後，約翰幫艾莉西亞披上外套，但他抬眼看見探員帕徹、查爾斯和瑪希，他們仍在等待約翰重陷瘋狂並回到他們之中。

這是主角和對手帕徹的結局時刻。

約翰不為所動地驅散了他短暫的幻覺，帶著深情的微笑，牽著艾莉西亞出門搭車一起回酒店。

勝利。衝突結束。

無論什麼類型，當驚人意外 #2 結果是壓倒性的好消息時，故事必須只採用兩個目標段落快速結束。

據說一些編劇認為，創作電影劇本時，第三幕需要占整部電影的 25%，和第一幕一樣長。對此，我第一個就不同意。第三幕可以而且應該比第一幕短得多。

使用 3 個英雄目標段落的第三幕

一部電影在第三幕包含 3 個目標段落，通常是因為驚人意外 #2 是殘酷的負向轉折，在目標段落 #19 中要求主角為隨後的目標段落 #20 的必要場景理清思路和重整旗鼓。

當驚人意外 #2 的結果是強大的負向轉折時，主角最後一次嘗試再退回到自我保護的情感防衛罩之後。他想要放棄角色成長。但他很快就發現自己已經徹底改變，並且角色成長一旦達成就將持續終生。主角已經不可能再長時間退回到過去，原有的防禦方法也覺得不必要了。

　　英雄目標段落 #19 也可以用來結束一些較次要的關係和副線情節，從而丟掉故事的一些包袱，以減輕最後結局段落的負擔。

《史密斯任務》

　　在《史密斯任務》的英雄目標段落 #18、驚人意外 #2 中，史密斯夫婦中計暴露了他們的行蹤，大批殺手迅速在他們的汽車旅館外圍攻他們。

　　第三幕開始。

《史密斯任務》的英雄目標段落 #19

　　英雄目標段落 #19 雙主角的共同目標：珍和約翰想要從汽車旅館逃生。

　　這個段落要求史密斯夫婦從驚人意外 #2 的壞消息中復原過來──他們被騙去綁架班傑明・丹茲，實際是敵方為了鎖定他們的位置。

　　約翰和珍逃了出來，當大批殺手在附近搜查時，兩人躲在街角下水道人孔蓋下。這給了史密斯夫婦討論他們真正目標（拯救他們的婚姻）的最後機會。

　　此時，珍從角色成長退縮了。她準備放棄，並建議兩人分頭行事以求倖存的可能。回歸形單影隻的生活。

　　約翰回答道：「好吧，這樁婚姻確實很糟。我很爛，你也是個禍害，我們都是騙子。但⋯⋯我要說我們應該留下來並肩作戰。」

　　英雄目標段落 #19 的新情況：珍發現她的孤立防衛罩已經不再起作用──所以她同意彼此並肩作戰，直到擊敗所有敵人。

《史密斯任務》的英雄目標段落 #20

英雄目標 #20、必要場景：史密斯夫婦想最後一次聯手作戰，解決所有殺手。

這部電影的結構與其他浪漫——歷險類型電影差不多，如《綠寶石》和《驚弓之鳥》（*Bird On a Wire*, 1990），都有兩個平行的故事線——愛情和動作故事。每一個故事線都包含那個故事所需要戰勝的對手。

在《史密斯任務》主要的動作故事線中，兩個主角抓住的「誘餌」角色班傑明・丹茲是他們的對手，代表丹茲背後想要約翰和珍性命的隱祕力量。

此外，與動作情節平行的愛情故事線則要求約翰和珍分別作為彼此的愛戀對象和對手。

如果故事中只有一個必要場景，如同此片，那麼兩條故事線都必須在這一場戲中解決。

班傑明・丹茲並沒有出現在動作故事線的結局，也沒必要。丹茲只是要致史密斯夫婦於死地的幕後力量的化身，無論丹茲是否出現，兩人都必須與這股力量決一死戰。

《絕地任務》、《空軍一號》、《時空線索》（*Déjà Vu*, 2006）和其他動作電影也是如此，對手在決戰之前就已經解決，但由對手引起的恐怖攻擊必須延續到必要場景之中。

在《史密斯任務》較長的高潮中，珍和約翰解決了所有的職業殺手。這一場戲就像是一齣子彈飛舞的芭蕾，被團團包圍的兩人聯手出擊，合二為一，心靈感應般地領會彼此的一舉一動。

這個必要場景從視覺上呈現出史密斯夫婦的婚姻在此刻已經變得珠聯璧合。兩人合二為一。

在被重重圍困的糟糕時刻，珍說：「我只想在這裡，和你在一

起。」

於是，必要場景也解決了愛情的故事線。珍和約翰心心相印：不再有謊言，彼此深愛，只有死亡才能將兩人分開。

當千瘡百孔的百貨公司陷入一片沉寂，所有的壞人都已經被幹掉，必要場景的動作故事線部分也結束了。

英雄目標段落 #20 的新情況：所有壞人都已死掉，珍和約翰解決了他們的婚姻問題。

勝利。

《史密斯任務》的英雄目標段落 #21

結局：在婚姻諮商師的辦公室，約翰和珍幸福流露。

兩人濃情蜜意地打趣。約翰笑著說：「再問我們那個性生活的問題。」

兩人的親密關係不再有任何問題。

此時，達成三個英雄目標段落的第三幕結束。

使用 4 個英雄目標段落的第三幕

電影在第三幕使用 4 個目標段落，通常是因為影片在聚焦壓軸的必要場景之前，需要為一些重要的副線情節收尾，或是因為必須為隨後成功解決故事的決戰建立新的戰場。

《海底總動員》

在《海底總動員》的英雄目標段落 #18 的第二幕結尾，牙醫的

診療室內一陣掙脫的混亂。

小尼莫在牙醫的托盤裡裝死，試圖逃出魚類殺手小達拉（對手）的魔爪。主角小丑魚馬林和夥伴多利坐在鵜鶘奈傑爾的嘴裡飛去解救尼莫，奈傑爾從一扇開著的窗戶飛了進去，不顧一切的想要救出尼莫。

英雄目標段落 #18 的新情況、驚人意外 #2：主角馬林看到尼莫「死」在牙醫的器械盤裡。

父親一下子覺得他來晚了。

醫生抓住鵜鶘奈傑爾，把他推出了窗。「走開！」

主角最黑暗的時刻，還不只這些。

接著，牙醫把「死亡」的尼莫丟進下水槽，尼莫被沖入管道，直到它被衝進汙水處理廠。看起來，勇敢的小尼莫必死無疑。

第三幕開始。

《海底總動員》的英雄目標段落 #19

英雄目標 #19：馬林想要感謝多利，和她道別，並結束自己的拯救任務。

鵜鶘奈傑爾讓馬林和多利從他的嘴巴出來，在一個浮標前重回大海。奈傑爾表示了同情。實在是運氣欠佳，來遲一步。奈傑爾飛走了。

馬林對多利的幫助表達了感謝，然後告訴她說要獨自回家。

多利懇求他留下來。她說：「當我看著你就有家的感覺。我不想失去這種感覺。我不想忘記。」

馬林回道：「多利，對不起。我想忘了這一切。」

主角轉身，漫無目的地游進巨大、冰冷和陰沉的大海。

英雄目標段落 #19 的新情況：主角帶著絕望、失敗、傷心欲絕和失落的心情獨自離開。

《海底總動員》的英雄目標段落 #20

這個段落以一個副線情節的旁接場景開始：尼莫在汙水處理廠逃過一劫，並找到了通往外海的路。尼莫遇見了多利，請她幫忙找他的爸爸。

多利已經不記得馬林了。她熱情地說：「我們可以一起尋找！」

然後多利看到了刻在海底汙水處理管道上的「雪梨」一詞。看到這個單詞時，她突然想起了尼莫是何人！（**一切**都必須被賦予動機，即使只是想起某事。）

帶著新生的希望，多利逼迫不友好的螃蟹說出馬林的去向——漁場。

鏡頭切回至主角。

英雄目標 #20：馬林想獨自游回家，忘懷喪子之痛。

悲傷的馬林被一群金槍魚趕上，推擠著馬林並大聲嚷嚷要他讓開。馬林根本不在乎。任何事都不再關心了。

尼莫高興地游過來，馬林簡直不敢相信自己的眼睛。激動人心的重聚。

但是拖網漁船在漁場撒下一張巨大的漁網，抓住了成百上千的金槍魚——和多利。漁網收緊，把魚群拉上漁船甲板，被捕魚群只能等待漁夫的屠刀。

英雄目標段落 #20 的新情況：多利被困在漁網中，必死無疑。

《海底總動員》的英雄目標段落 #21

英雄目標 #21、必要場景：馬林想要保護尼莫，並且救出多利和金槍魚。

尼莫告訴馬林他知道怎麼做！小夥子的計畫需要它從網洞偷偷地鑽進去並救出困在漁網的多利。

主角大聲反對！馬林不會再讓自己兒子冒險，即使尼莫一再強調他能夠完成這一挑戰。

突然，漫長旅途上所有的切身教訓都閃現在馬林的腦海中：

你應該學會放手。

只要不停地游。

小孩子永遠不會成長，除非讓他們自由。

所以透過馬林表達對尼莫的信任和同意尼莫放手去實施他的計畫，來展現出自己的角色成長。

這一場海底的必要場景給馬林提供了證明他已經徹底改變的最後戰場。

尼莫在漁網中不停扭動，並告訴所有被困的魚一起向下游。馬林在漁網外也大聲指揮著魚群。

漁網不斷被拖向漁船，在最後一刻，所有的金槍魚齊力向下游去。漁船的吊臂突然折斷，漁網沉入海中——所有被困的魚都得救了。

主角的對手，殘忍的小達拉最後一次出現是在第二幕結尾的牙醫辦公室裡，當她對著下水槽大喊大叫時，從中噴出的水柱沖了她滿臉。象徵性的罪有應得。

因為達拉不是魚類，她不能參與海底的必要場景，但她造成了主角馬林和他的兒子尼莫陷入最後的困境。所以，和《史密斯任務》以及其他動作片一樣，即使真正的對手沒有出現，主角仍必須應對由對手引起的最後的挑戰。

英雄目標段落 #21 的新情況：多利和金槍魚都獲救了，尼莫也向父親表達了他的愛。

《海底總動員》的英雄目標段落 #22

結局：馬林和尼莫一起回家，一起盡享他們充實快樂的生活。

主角居住的正常世界——礁石社區，變成培育孩子們更優質的勝地，回歸平衡。我們的小丑魚主角現在對他的朋友們講著令人拍案叫絕的笑話，角色成長的另一個象徵。

多利從戒肉聚會和鯊魚朋友布魯斯回來了，一切順利。此時，所有人都和諧地生活在一起。

隨著所有副線情節和角色線都在四個英雄目標段落中收尾，《海底總動員》的第三幕結束。

在此增加一個目標段落是有必要的，因為必須設計一段父子團圓的邏輯路徑。一個在漁場的全新高潮事件必須建立起來，進而為必要場景提供一個戰場。

使用 5 個英雄目標段落的第三幕

一些精采電影在第三幕中使用 5 個目標段落，如《愛在心裡口難開》、《疤面煞星》和《史瑞克》。

記住，當一個編劇在最後一幕使用 5 個英雄目標段落時，那麼他也是在考驗觀眾的耐心。任何這樣的延長解決必須有一個別出心裁的衝突和出乎意料的結果——通常是一個**簡短**的結局。

《疤面煞星》

《疤面煞星》的第二幕以英雄目標段落 #18 的新情況和驚人意外 #2 結束：湯尼‧蒙大拿為救兩個孩子，情急之下殺了索薩的得力殺手。

湯尼唯一一次良心發現的衝動之舉啟動了他的衰亡歷程。

第三幕開始。

《疤面煞星》的英雄目標段落 #19

英雄目標 #19：湯尼必須擺平索薩，而且重新整頓自己散漫的犯罪組織。

湯尼給家裡打了通電話，他發現曼尼失蹤了，自己的妹妹也人間蒸發了，並且大毒梟索薩要求馬上見他。

主角回到自己的豪宅，一發不可收拾地吸起海洛因。他陷入了自我毀滅的不歸路。

索薩打來電話，湯尼試圖把紐約發生的事情蒙混過去，說他會馬上處理。

英雄目標段落 #19 的新情況：索薩暴怒，他告訴湯尼沒有下一次了。對手宣戰。

現在，我們已經明白血腥的暴力勢不可免。但首先，湯尼面對著一個更為緊迫的問題。

《疤面煞星》的英雄目標段落 #20

英雄目標 #20：湯尼想要找到他的妹妹吉娜。

湯尼回家探望自己的母親，她十分擔心吉娜的安危。她向湯尼抱怨：「為什麼你一定要毀掉出現在你眼前的一切？」

湯尼驅車前往母親給他的地址。曼尼出來開門。屋內，只穿著絲浴袍的吉娜面帶著笑容出現在二樓的樓梯口。

湯尼的眼裡充滿著怒火，這與他在巴比倫俱樂部時因嫉妒的占有慾引起的暴怒一模一樣。

湯尼掏槍殺了曼尼，吉娜歇斯底里地告訴湯尼她和曼尼前一天已經結婚了。他們是想給湯尼一個驚喜。

英雄目標段落 #20 的新情況：湯尼才知道曼尼和吉娜已經結婚，一切都為時已晚。

《疤面煞星》的英雄目標段落 #21

英雄目標 #21：主角必須備戰。

惶惑和懊悔壓垮了湯尼。湯尼的手下勸呆若木雞的他離開現場。他們把吉娜架入車內，疾馳而去。

湯尼把妹妹接回了自己家，吉娜更像是他家裡架子上的一件物品。我們看到索薩的手下已經潛入湯尼家的院內，但他尚未察覺。

護衛都在高度警戒，戲劇張力得以建立。殺戮一觸即發。

懊悔不已的湯尼沉浸在毒品中。「為什麼我要這樣對曼尼？」他沒有絲毫自知之明和成長。

吉娜走進湯尼的辦公室，脫掉絲浴袍，主動投懷送抱。「你無法忍受任何男人碰我。這就是你想要的嗎？」隨後吉娜掏出手槍，她開始朝湯尼開槍，嘲笑著他的恐懼。

就在這時，索薩的一個殺手從敞開著的陽臺門跳進來瘋狂掃射吉娜。湯尼殺了殺手，但他的妹妹已經死了。湯尼一下子跪在妹妹的身旁，陷入無盡的懊悔之中。

他對著吉娜的屍體說：「我愛你。我愛曼尼，我也愛你。」沒有，他從來沒有愛過。

　　這個悲劇性主角有兩個本該深愛的人——曼尼和吉娜。現在，這兩個人都死在他的手下。

　　英雄目標段落 #21 的新情況：湯尼的妹妹死了，對手也對他的住所發動最後攻擊。

《疤面煞星》的英雄目標段落 #22

　　英雄目標 #22 也是必要場景：和索薩的殺手決一死戰。

　　血肉橫飛，殺戮開始。大批手下被射殺。

　　正如經典的悲劇性主角類型，湯尼・蒙大拿勇敢、毅然決然卻毫無意義地倒下。

　　英雄目標段落 #22 的新情況：主角死去。

《疤面煞星》的英雄目標段落 #23

　　簡短的結局：一個長跟鏡頭將湯尼・蒙大拿徒勞的一生表現出來，反諷的大廳霓虹雕塑嘲弄著他的錯誤想法「世界是屬於你的」。

　　罪惡的代價——以及一無所愛——是死亡。

　　淡出。

　　《疤面煞星》的第三幕以五個英雄目標段落結束。

小結

- **第三幕的戲劇性需求**：

1. 主角必須引發結局；

2. 主角在整個第二幕中不斷追求的求勝計畫因為驚人意外 #2 而被摧毀或被證明行不通，所以他在第三幕中必須臨機應變以解決問題；

3. 必要場景一定要發生；

4. 每一個關鍵的副線情節必須有始有終；

5. 結局的收場必須結束劇本。

- 第三幕包含 2 至 5 個英雄目標段落，最常見的是 3 個段落。

- 在第三幕中，各個目標段落的明確戲劇內容可以因應故事的需求而在不同的段落出現——所以比如結局這樣的必要元素可以出現在任何最終的段落，不論是 #20、#21、#22 或 #23。

- **當第三幕只有兩個目標段落時：**

1. 英雄目標段落 #19 必須包含必要場景，英雄目標段落 #20 必須包含結局；

2. 這情況在動作片中最為常見，或者是在那些故事中驚人意外 #2 出現對主角有正向助力的轉折的電影。

- **第三幕由三個目標段落構成通常是因為：**

1. 驚人意外 #2 是一個殘酷的負向轉折，那麼主角在目標段落 #19 中需要理清思路和重整旗鼓，這一切應該在英雄目標段落 #20 中的必要場景之前完成；

2. 主角在目標段落 #19 中，想要再次退回到自我保護的情感防衛罩之後，但他會發現這已經不再起作用，事實上他現在已經為目標段落 #20 中的決戰做好了充足的準備；

3. 在進入目標段落 #20 的必要場景之前，英雄目標段落 #19 中需要額外的幾場戲來為某些副線情節和／或關係收尾。

- **第三幕包含 4 個目標段落常意味著：**

1. 一些重要的副線情節必須在必要場景之前交代收尾；

2. 必須建立全新的場地元素或情況以解決故事。

- 在第三幕使用 5 個目標段落較為少見，因為這是在考驗觀眾的耐心——所以任何一個如此長的解決收場必須有別出心裁的衝突和出乎意外的結局。

練習

　　找一張《穿著 Prada 的惡魔》（*The Devil Wears Prada*, 2006）DVD
影碟。觀看全片。

　　本片的單一主角是安德莉亞・薩克斯（Andrea Sachs〔安・海瑟薇
／Anne Hathaway〕飾）。對手是米蘭達・普雷斯特利（Miranda Pries-
tly〔梅莉・史翠普／Meryl Streep〕飾）。納特（Nate〔亞德里安・格
尼爾／Adrian Grenier〕飾）和奈傑爾（Nigel〔史丹利・圖齊／Stanley
Tucci〕飾）分別是主角的愛戀對象和生命導師。

　　現在：

　　做好《穿著 Prada 的惡魔》的英雄目標段落 #19～21 的筆記。寫
下主角的實際目標和結束本段落並帶出下一個目標的新情況。

　　第三幕從影片的第 90 分鐘 35 秒開始，片長 14 分 49 秒。

　　回顧——以下是《穿著 Prada 的惡魔》的段落 #18：英雄目標 #18
——**和大牌時尚作家克里斯帝安・湯普森在巴黎共度一個頂級約會。**
新情況（驚人意外 #2）——**在克利斯帝安家，安德莉亞發現她那強勢
的老闆米蘭達・普雷斯特利即將被炒魷魚，失去時尚雜誌的總編一職。**

　　那麼，英雄目標段落 #19～21 呢？

　　英雄目標段落 #19，隨著驚人意外 #2 的大發現，下一個主角的目
標是什麼？令安德莉亞煩惱的新情況又是什麼？（她在午宴典禮時的發
現。）片長 4 分 42 秒。

　　在本片中，英雄目標段落 #20 是主角和對手決戰的必要場景。主
角的目標是什麼？安德莉亞採取了什麼新情況行動來解決她和對手的
核心衝突？片長 4 分 03 秒。

　　在英雄目標段落 #21 結局中，主角的目標是什麼？在英雄目標段
落 #21 中，一個等著給主角驚喜的新情況是什麼？

　　本練習的答案附在第十四章的結尾。

第十二章練習答案

《為你鍾情》的英雄目標段落 #13〜18：

英雄目標段落 #13

英雄目標——藉著同臺演出的機會在舞臺上更為溫柔地追求瓊恩。

新情況——兩人終於發生關係。

片長：6 分 36 秒。

英雄目標段落 #14

英雄目標——享受他們的婚外情。

新情況——瓊恩結束了這段婚外情，為此嗑藥的強尼暈倒在舞臺上 …… 巡演也就此取消。

片長：6 分 51 秒。

英雄目標段落 #15

英雄目標——當強尼的演藝事業蒸蒸日上，他的毒癮卻愈發嚴重。

新情況——強尼因為持有毒品被捕並拘禁。

片長：3 分 50 秒。

英雄目標段落 #16

英雄目標——回家並逃離媒體。

新情況——他的妻子帶著孩子駕車離家，她想要離婚。

片長：5 分 49 秒。

英雄目標段落 #17

英雄目標——仍然迷戀著瓊恩，他尋找最深的迷幻以求遺忘痛苦。

新情況——強尼在樹林裡昏倒，醒來時他看見一幢漂亮的大房子，所以他買下來吸引瓊恩回來。

片長：5 分 45 秒。

英雄目標段落 #18

英雄目標——在感恩節時，邀請兩家人共度，以向父親和瓊恩展現自己過得很好。

新情況（驚人意外 #2）——強尼嗑藥過度，差點死掉，但瓊恩救了他一命並證明她終究還是愛著他。

片長：8 分 28 秒。

第十四章

《天外奇蹟》 的英雄目標序列

> **劇本**：鮑勃·彼得森（Bob Peterson）和皮特·多克特（Pete Doct-
> er）
>
> **故事**：皮特·多克特、鮑勃·彼得森和湯瑪斯·麥卡錫（Thomas
> McCarthy）

現在，我們選取一部電影，使用目標序列從頭到尾進行分析。你可以選取任何一部成功的單或雙主角的美國劇情片來做此練習。

我不定期在加利福尼亞州大學洛杉磯分校延伸教育部門的編劇學程教課，使用英雄目標序列®分析當下賣座的電影。學校延伸教育部門課程的目錄必須大概在開課前 6 個月就印製完成，所以編劇學程需要選取當前上映的院線片，作為我 6 個月後分析的影片。

我會選取當前上映的任意 3 部賣座的電影。

因此，我常在看這些電影之前，為自己的課程選擇將公布在印刷製品上的電影。當然也在我開始用目標序列分析它們之前。因為我已經明確地知道，既然這些電影能賣座，那麼每一個目標段落一定會在那裡。每一個段落都以正確的排序安置合適的行動。

到目前為止，我還從未失手。本章選用《天外奇蹟》作為總結的分析範例有很多理由，但最主要的三個理由如下：

1. 《天外奇蹟》在票房上賺翻了，表示此片在情感上得到許多人的認同；

2. 影片獲得奧斯卡金像獎最佳影片和最佳原創劇本兩項提名，並取得最佳動畫電影獎項；

3. 當我把可能用於本書的備選影片列表給我的學生和朋友票選時，《天外奇蹟》是大家的最愛。

所以，抓住你的氣球——我們出發！

分析或簡述任何一部電影的第一步就是確定影片主角的人數，

並且弄清楚故事中其他每一個關鍵角色確實的故事功能。

　　以下是《天外奇蹟》中的角色如何符合角色分類：

- 主角——卡爾・弗雷德里克森（Carl Fredricksen），性情乖戾的
 老年人

　　「主角是帶著源自緊迫的高額賭注的目標，推動故事發展的人。所有其他角色的功能如果不是主角的幫手，就是敵手。」《天外奇蹟》是一部單一主角的電影。

- 生命導師——艾莉（Ellie），卡爾的妻子

　　卡爾重視艾莉會想要他怎麼做的思慮始終在挑戰他。「生命導師可以是任何年紀的任何人，只要他能傳授給主角重要的技能或資訊就行；生命導師常會死去；生命導師常會給主角一個至關重大的、或可救命的關鍵性禮物。」本片中，艾莉送給卡爾她的冒險書。但艾莉不是一個愛戀對象角色，因為追求愛情不是這個故事的議題。

- 變形的對手——查爾斯・蒙茲（Charles Muntz），冒險家

　　「對主角來說，對手是比其他任何角色都更和主角對立的反角；對手看似不可戰勝；對手自視為自己故事的主角；對手可以是主角心理上的對立面；對手通常有一些幫他執行打擊主角任務的幫手；對手可以戴著朋友的面具，並且直到接近尾聲才被揭穿他是真正的敵對勢力。」

- 夥伴——羅素（Russell），野外探險童子軍

　　「夥伴和主角並肩作戰，挑戰主角的動機，確保他坦誠，迫使他的內心衝突浮上檯面以供檢測，並且常帶來喜劇調劑；夥伴對目標同樣堅定，但他不是故事的主要推動者；夥伴的技能不如主角，通常他的社會地位相比主角也略低；夥伴完全忠誠和值得信賴；夥

伴不能死；夥伴沒有經歷角色成長；夥伴提供個人建議和帶來衝突。」

• 幫手—追隨者盟友 #1　——奇鳥：凱文（Kevin the Bird）

　　「幫手—追隨者盟友提供主角自身沒有的特殊才能、技能或幫助。」

• 幫手—追隨者盟友 #2　——小狗：道格（Dug the Dog）

• 對手的特派代表——惡狗：艾爾法（Alpha the Dog）

　　「對手的特派代表是一個效力和聽命於對手的重要對立角色。」

• 反派的小嘍囉——狗：貝塔、伽馬和歐米伽

• 獨立的麻煩製造者——建築工頭湯姆、警員伊蒂絲、建築工人史提夫、護士喬治、護士 AJ 和法官

　　「獨立的麻煩製造者站在主角的對立面，但和對手沒什麼關係，他們給主角帶來了另一個需要他證明自己的競技場；獨立的麻煩製造者可以是重要的副線情節角色，也可以是不重要的小角色。」

《天外奇蹟》的英雄目標序列®

第一幕
情節釣鉤——變形者（對手）登場

　　《天外奇蹟》以小主角卡爾在 20 世紀 30 年代的一家影院裡如癡如醉地看著新聞影片「影城新聞」來開場。小卡爾一心想成為像查爾斯・蒙茲那樣闖勁十足和勇敢的冒險家。

　　蒙茲向世人展示了他的新發現——仙境瀑布的怪物骨骸。但是

持懷疑論的科學家指控他偽造骨骸。備受羞辱的蒙茲登上自己的冒險精神號飛船重返仙境瀑布，發誓如不能生擒怪鳥來證明其真實存在，他就永不返回。

童年時代的卡爾癡迷於此。

接下來：

英雄目標 #1：和艾莉玩耍的小卡爾懷抱著冒險的夢想。

在一棟廢棄的房子裡玩耍時，小卡爾遇見了艾莉，結果艾莉是和卡爾一樣大膽、有趣和渴望冒險的孩子。但是卡爾摔斷了胳膊。冒險著實危機四伏。

卡爾在家靜躺養傷，小艾莉向他展示她的冒險書，解釋說她的夢想就是去南美並生活在冒險家蒙茲探險過的仙境瀑布的山頂。艾莉堅持讓卡爾發誓帶她去那裡。

英雄目標段落 #1 的新情況：小卡爾劃十字發毒誓，他一定會帶艾莉去仙境瀑布。

（7 分 20 秒，包括情節釣鉤）

所以在英雄目標段落 #1 包括：

1. 主角正常生活的剪影；

2. 讓人很快喜歡上主角的諸多理由；

3. 第一次使用主角的個人情感防衛罩（在這裡，是偉大的冒險夢想來讓卡爾可以暫離他身處的枯燥、被保護的生活）；

4. 當主角追求一個積極目標時，某種危險或不公平的傷害出現（卡爾在冒險撿氣球時摔斷了胳膊——不公平的傷害表明真實的冒險充滿危險）；

5. 鋪排主角對正常世界中平淡無趣生活的不滿（主角在這裡只能玩冒險遊戲，而真正的冒險遙不可及）。

淡入到多年以後卡爾和艾莉的婚禮。

英雄目標 #2：和深愛的妻子打造美好的生活。

一系列簡明的短場戲呈現出卡爾和艾莉在他們的家鄉共鑄愛巢。但是艾莉發現自己身患不孕症，她近乎崩潰，卡爾盡一切可能安慰她。

主角從未忘記要帶艾莉去仙境瀑布的諾言。兩人一直為南美之旅存錢，但各種現實中的應急支出使他們存不了錢。

兩人白頭偕老。艾莉開始疾病纏身。躺在醫院病床上的艾莉把她的冒險書交給了卡爾。

英雄目標段落 #2 的新情況：艾莉病逝……對卡爾來說，沒有她的世界是何等黯淡。

（4 分 17 秒）

所以英雄目標段落 #2 包括：

1. 故事的一般性衝突開始（艾莉把冒險書給了卡爾，所以卡爾現在覺得他有責任去實現艾莉未完成的夢想）；

2. 創傷（艾莉的離世）引起主角內心情感傷痛的初次顯露；

3. 片中的引發事件直到英雄目標段落 #4 才出現。

英雄目標 #3：對貪婪的開發商寸步不讓，保衛自己的房子。

卡爾所在的小鎮已經發展成為大都市，在他那棟小樓周邊各種高樓拔地而起。主角變成了脾氣暴躁的怪老頭。

建築承包商想買斷卡爾的房屋產權，但他拒絕了。

一個野外小探險家敲卡爾家的門，他希望透過幫助老人得到一個嘉獎徽章。卡爾碰到了可愛、令人哭笑不得的小羅素。

因為艾莉的郵箱一事起了爭執，卡爾用手中的拐杖打了建築工人。現在，卡爾被開發商抓住了強迫他搬離的把柄。

英雄目標段落#3的新情況：法官聲明卡爾涉嫌「公共危害罪」，次日早晨他就將被強制帶去養老院。

（7分41秒）

這一目標段落#3包括：

1. 主角的歷險召喚到來（他被迫離家，失去象徵一生摯愛的家）；

2. 介紹增進故事豐富度的新角色（羅素、地產開發商、法官和護士）；

3. 故事的節奏加快（隨著開發商的逼近）；

4. 愛戀對象角色初現（本故事中沒有愛戀對象角色，所以是以一個未來夥伴的形式出現，他會提供與愛戀對象一樣的情感抗衡）；

5. 為主角設下一個陷阱（卡爾被迫考慮採取行動，這將把他逼上險途）。

這個段落較長，因為它包括一個主角和羅素的延伸喜劇衝突，以此來建立羅素這個關鍵角色。

請注意，雖然卡爾確實變成了一個脾氣暴躁的怪老頭，但我們還是很喜歡他，因為我們看到他失去愛妻和房子的不公平傷害。

英雄目標#4：準備離開他和艾莉共度一生的家。

卡爾從櫃子裡拉出皮箱和艾莉的冒險書。卡爾再次在胸前畫十字發誓，確認他從未付諸行動的誓言。

次日清晨，有人來帶卡爾去養老院。卡爾請求再多待幾分鐘和老屋說再見。

英雄目標段落#4的新情況和引發事件：卡爾將繫住老屋的數以千計的氦氣球放出來，很快屋子飛了起來。

「再見，孩子們！我會從仙境瀑布給你們寄明信片的！」

（2分42秒）

英雄目標段落 #4 包括：

1. 新角色登場，關係得到發展（在此，卡爾和艾莉的核心關係是由卡爾具體承諾為艾莉圓夢而加深）；

2. 生命導師首次現身（艾莉此刻化身為生命導師，她是卡爾一切行動背後的原動力）；

3. 《天外奇蹟》的引發事件出現（引發事件可以出現在第一幕中的任何時間點）；

4. 隨著主角追求恪守對妻子的承諾的一般性目標，故事的節奏加快；

5. 主角被迫冒險一搏（當他升起自己的屋子來避免被開發商強拆時）；

6. 主角踏入陷阱（採取行動來履行自己的承諾，將卡爾推進險境）。

英雄目標 #5：熟練自己的「航行技術」和飛往南美。

卡爾還為老屋搭建了用於控制航向的臨時風帆，他乘著自製的飛船穿越城市上空。

突然，前門傳來敲門聲。呃？

卡爾發現小男孩羅素被困在前門廊。野外冒險童子軍禮貌地詢問他是否可以進屋。

英雄目標段落 #5 的新情況：現在這個不速之客打亂了卡爾的航行。

（3分20秒）

英雄目標段落 #5 包括：

1. 顯示主角願望，賦予達成目標背後所需的切身情感動機（從卡爾對妻子的諾言中再次找到生活的目的——「我們在冒險之路上，艾莉！」）；

2. 向主角呈現出對手的力量（在此，是讓主角感受查爾斯・蒙茲飛往未知地帶的勇氣）；

3. 主角重新權衡歷險召喚中各種可能的危險（當小羅素突然出現，卡爾必須考慮孩子的安危）；

4. 如果沒有發生在英雄目標段落 #4 中，在此要令主角陷入預設的陷阱（卡爾已經在英雄目標段落 #4 中陷入困境）。

英雄目標 #6：試圖擺脫男孩的糾纏，飛往仙境瀑布。

卡爾想辦法甩掉羅素，但是都覺得不保險。

結果是男孩對找路很有天賦。

一個巨大、黑暗的暴風雨籠罩他們。風暴猛擊飛屋，卡爾拼命護著自己的防衛罩——他僅有的艾莉的紀念品。卡爾被撞暈過去。他在陽光普照中醒來。小羅素聲稱他已經把飛屋帶到南美了，卡爾根本不相信……但當他割斷一些氣球線來降低飛升力，飛屋從雲層降下時，他看清了自己身處何方。

透過厚厚的霧靄，卡爾發現自己的屋子懸浮在一座岩山高原上空幾呎之處。

颶風將屋子吹到懸崖。卡爾拼命拉住固定在屋子上的花園澆水膠管阻止屋子滑落懸崖，好不容易保住了艾莉的房子。

英雄目標段落 #6 的新情況和驚人意外 #1：雲霧散去，卡爾突然發現仙境瀑布就在不遠處，他幾乎就要成功了。

卡爾已經抵達第二幕陌生的新世界。

（6 分 51 秒）

所以在英雄目標段落 #6 中：

1. 陷阱機關困住主角（猛烈的暴風雨將他們吹到數千里之外神
　　祕的新大陸）；

2. 驚人意外 #1 出現（卡爾突然看見仙境瀑布竟然就在幾里之
　　外，他答應艾莉的承諾很快就將成為現實）；

3. 此刻，主角追求的具體的行動目標變得清晰（把艾莉的屋子
　　挪到她朝思暮想的瀑布山頂）。

第一幕總計 32 分 11 秒。

第二幕

英雄目標 #7：把他的屋子帶到瀑布。

卡爾心煩意亂，因為仙境瀑布近在眼前，卻又遠在天邊。

主角努力想著解決辦法。小羅素建議他們用花園水管拉著飛屋
繞道去瀑布那邊。

卡爾覺得可行。兩人動身。

一個倒數計時開始——卡爾說在所有氣球的氦氣洩漏完之前，
他們僅剩下三天時間了。

副線情節旁接：一群惡狗在叢林追捕一個未顯真身的生物。

回到主角：惡狗們追捕他們的獵物，靠近卡爾和小羅素，卡爾
並沒有看見它們。主角的助聽器發出噪音，把惡狗嚇走了。

小羅素想要解手。

副線情節旁接：在灌木叢中，小羅素發現了不明生物留下的巨
大腳印。

小羅素用巧克力做誘餌引出了奇怪的大鳥。這個顏色亮麗的生
物很明顯就是卡爾小時候查爾斯・蒙茲曾發誓要活捉的「仙境瀑布
的怪物」。

回到主角：小羅素帶著自己的新朋友「凱文」去見卡爾，結果凱文是一隻頑皮的麻煩製造者。卡爾堅決不讓小羅素帶著牠，小羅素懇求留下凱文，卡爾大聲回絕：「休想！」畫面接到：

英雄目標段落 #7 的新情況：拖著屋子前行的卡爾又得帶著另外一個不想要的礙手礙腳的怪鳥凱文，這使得他的旅途更加複雜。

（7 分 43 秒）

所以在英雄目標段落 #7 中：

1. 主角不論是孤軍奮鬥或與他人合作，都千方百計要想出一個行動計畫（卡爾必須想出如何拉著屋子穿越高原抵達瀑布的方法）；

2. 主角一心想要實現本片特定的情節目標，這一路上就必須有些掙扎和努力（把艾莉的屋子帶到瀑布——穿過險峻的山頂）；

3. 主角的內心衝突浮現（他的暴躁揭示出他渴望生活在有艾莉的過去，而不是此時此刻容忍小羅素和凱文）……

4. ……這揭示出電影的主題（「一個人想要過充實有意義的生活，必須放掉過去」）；

5. 新角色進入主角的生活，他必須開始區分敵友（一開始，卡爾認為凱文只是個絆腳石，他完全還沒有視牠為盟友，但其實牠是）。

英雄目標 #8：一路艱苦跋涉的卡爾想要擺脫這隻巨鳥。

當卡爾抱怨個不停時，小羅素用巧克力誘惑凱文一路跟著他們。

一隻友善的狗戴著一個可以讓牠說話的頸圈設備，跑了過來。

囉嗦的小狗道格解釋說牠是被派來尋找彩鳥的，所以道格請求獲許將凱文作為牠的俘虜帶回去。

小羅素懇求把道格也留下當寵物，卡爾咆哮：「休想！」

英雄目標段落 #8 的新情況：一條會說話的狗也加入了卡爾的行軍小隊，旅途中又多了一個令他心煩的難題。

（2 分 43 秒）

副線情節旁接：狗群首領艾爾法作為危險對手的特派代表登場，牠在其他狗面前作威作福。

透過頸圈上的監視螢幕，艾爾法看見道格真的找到了巨鳥，頸圈的高科技設備鎖定了道格的位置，艾爾法帶領狗群動身追捕凱文。

所以在英雄目標段落 #8 中，我們發現：

1. 對手的力量得到展現（我們看到一群配備著由未知的對手開發的高科技裝備的特派代表——惡狗——在追蹤凱文）；

2. 賭注風險劇增（我們看見切實的危險正逼近卡爾）；

3. 主角經歷訓練和指導（卡爾從道格和凱文身上對這個陌生世界有了更多的瞭解）；

4. 進一步介紹盟友和敵人（盟友道格闖進故事，同樣還有敵人艾爾法）；

5. 本片中，角色成長的第一次表達時刻直到英雄目標段落 #10 才出現（這可以發生在段落 #7～10 的任一點）。

英雄目標 #9：擺脫凱文和道格這兩個額外負擔。

道格說他喜歡卡爾，把他當作自己的新主人。卡爾呵斥到：「我不是你的主人！」主角不想有新的感情擠進他一心想和艾莉生活的過往時光。

卡爾試著趕走凱文和道格，但這並不奏效，所以他拽下手杖底部的網球，扔了出去——道格立刻追了過去。然後卡爾又抓了一大

把巧克力扔了出去，凱文也奔了過去。

　　卡爾帶著小羅素，拉著屋子以最快的速度往前甩掉牠們，一路跌跌撞撞，但終於狂奔到他自認為肯定能徹底甩掉那兩個傢伙的很遠的小山頂。

　　「我想我們成功擺脫牠們了！」

　　英雄目標段落 #9 的新情況：忠心的道格和凱文竟然又出現在主角面前，卡爾意識到自己被小羅素的兩個「寵物」永遠纏上了。

　　（4 分 43 秒）

　　所以在英雄目標段落 #9 中，我們發現：

1. 行動迸發的出現加快了故事的節奏或規模（卡爾突然拉著屋子狂奔到一個山頂，試圖擺脫凱文和道格）；

2. 主角展現出他具體可行的能力（這個怪老頭展示了他的體能）；

3. 主角冒險一搏，但這一冒險卻遭受挫敗（卡爾扔出球和糖果來引開凱文和道格，但牠們卻很快追了回來，和卡爾更加緊綁在一起了）；

4. 主角考慮放棄（卡爾明白趕走小羅素的寵物之舉是徒勞的）。

　　英雄目標 #10：夜間穿越暴雨。

　　雷鳴霹靂，在浮動的屋子下紮營安寨，卡爾看到小羅素連最基本的搭帳篷都不會，奇怪為什麼孩子的父親沒有教他。

　　小羅素解釋說他的爸媽離婚了，他現在很少見到自己的爸爸。小羅素希望自己的爸爸能夠出席重要的野外探險童子軍典禮，為他別上最後一枚勳章，但是他也不確定爸爸會不會出現。

　　卡爾開始向男孩敞開心扉。小羅素再次懇求他留下凱文和道格，卡爾心軟地答應了。

小羅素讓主角發誓——就像艾莉那樣——隨後男孩睡著了。卡爾自言自語：「我這是惹了什麼麻煩，艾莉？」

這是主角的角色成長弧線的第一步。卡爾在此表達了他渴望帶著和艾莉的愛情記憶繼續生活在過去——他甚至拉著亡妻的屋子歷險，多巨大的防衛罩，但是生活不斷把卡爾推向他所排斥的新關係。這是卡爾的內心衝突。

隔天早晨，經由蒐集卡爾的食物，飛走去餵自己的寶寶，凱文表明自己是母鳥。小羅素偷偷跟了過去，確定凱文的孩子是否安全。

卡爾堅持最重要的事情是把艾莉的屋子拉到仙境瀑布，因為剩下的時間不多了。

艾爾法帶著一群惡狗突然包圍了卡爾和小羅素。

英雄目標段落 #10 的新情況：卡爾和小羅素被惡狗挾持，兩人仍拉著飛屋，被迫跟著艾爾法。

（6分3秒）

在英雄目標段落 #10 中，我們看到：

1. 主角受挫（卡爾和小羅素都被對手的特派代表抓了起來）；

2. 諮詢一個新的生命導師（小羅素給卡爾提供了一個生活在當下的正向機會，如果他能成為男孩的父親般的模範——因此提供了夥伴作為主角的生命導師的另一個功能）；

3. 一個意想不到的具體阻礙跳出來（夜間暴雨迫使卡爾停下來）；

4. 一個主角沒有出現的副線情節旁接場景展開（這裡沒有發生，因為對手的特派代表——惡狗——直接出現在卡爾面前。查爾斯・蒙茲的出場被延後作為一個啟動中間點段落的意外，所以本片在英雄目標段落 #10 中沒有其他重要角色可

以提供一個旁接場景）。

英雄目標 #11：卡爾被迫前去見惡狗的主人。

卡爾和小羅素被惡狗押著穿越荒涼的峽谷。惡狗們滿口威脅。他們到了一個巨大洞穴前的平地，那裡有更多滿臉凶相的惡狗逼近主角……

冒險家查爾斯・蒙茲從洞穴深深的陰影中走了出來。冒險家問卡爾為何來到這裡。

當蒙茲得知卡爾的目的不是為了抓住仙境瀑布的怪物（凱文），他的語氣緩和了下來。

英雄目標段落 #11 的新情況：蒙茲突然轉變成一個很有風度且和藹的主人，邀請卡爾和小羅素到他洞穴裡的家共進晚餐。

（2 分 15 秒）

在英雄目標段落 #11 中，我們看到：

1. 主角接近虎穴或屬於對手的權力中心（在這裡，卡爾進入了變形者對手的地盤）；

2. 衝突變得更加強烈（突然，主角被一群惡狗威嚇）；

3. 和對手特派代表的戰鬥開始了（主角被惡狗艾爾法抓住了）；

4. 緊迫性和風險急速上升（現在是生死危機）；

5. 接受訓練或指導或向生命導師諮詢的最後機會（看上去查爾斯・蒙茲似乎會教卡爾奇妙的冒險方法——但蒙茲是一個偽裝的導師，實際上是戴著面具的大反派）。

英雄目標 #12 ——中間點段落：卡爾想和世界知名的冒險家交朋友並瞭解他的探險。

卡爾把艾莉的飛屋拉進了冒險家的巨大洞穴，蒙茲邀請卡爾和小羅素到他的飛船。卡爾受寵若驚。

經過蒙茲私人蒐藏的動物骸骨陳列處，暗中顯示他是一個殘殺動物只為陳列牠們骨架的自私小人。身為一個撒謊、作假並記恨的人，蒙茲是卡爾的黑暗鏡像，沒有卡爾的愛心，因為兩人都生活在過去。

由小狗服務的晚餐進行中途，卡爾聽蒙茲說他還有一個重要的戰利品沒有抓住。冒險家展示巨鳥的骨骸。

卡爾意識到這是凱文的祖先，他突然開始擔心蒙茲的意圖。

天真的男孩不假思索地說這個骨骸看起來像是一直跟著他的寵物大鳥！

蒙茲轉露惡意。他兇狠地威脅，要求卡爾說出大鳥在哪裡。

卡爾看見凱文就在蒙茲飛船的舷窗外，站在飛屋頂上。主角低調回應，並拉起小羅素往出口走。但凱文在外面大聲叫起來。

冒險家發現大鳥。卡爾拉起小羅素就跑。蒙茲命令他的狗仔追他們。

英雄目標段落 #12 的新情況：冒險家被揭穿是一個危險的惡人，他會不擇手段地追捕凱文。

（5分55秒）

所以在英雄目標段落 #12，即中間點段落中：

1. 主角到達無路可退的關鍵點（現在，如果不逃出蒙茲的虎穴，就會死在那裡）；

2. 角色成長的第二大步顯現，主角在這裡直接對抗內心衝突（他必須從過去的回憶中掙脫出來，才可能拯救現在的新朋友小羅素和凱文）；

3. 戀人的初吻，或夥伴間的合作加深了彼此的承諾（當卡爾、小羅素和凱文開始逃脫時，他們第一次像一個真正的團隊同心協力）；

4. 情緒和敘事風格與電影的其他部分都不相同（在這裡，蒙茲假扮私人博物館的熱心主人，卡爾是飛船的參觀者，還有著一群小狗服務生，和前後部分截然不同）；

5. 和對手的衝突變成切身問題（蒙茲警告卡爾，他不惜殺掉卡爾以得到凱文——這可是很切身的問題了）；

6. 一個倒數計時開始（現在，卡爾面臨眼前危險，把艾莉的屋子帶到仙境瀑布的時間也就比之前更少了）；

7. 卸下假面具（魅力十足的對手摘下友善的假面具）；

8. 發生了事實上或象徵上的死亡和重生（生活在過去的孤僻卡爾死去，真正的英雄卡爾重生，決心救出自己的朋友）。

英雄目標 #13：逃出狗群的攻擊並把艾莉的屋子從洞穴帶到安全的地方。

卡爾和小羅素被狗群兩面夾擊，他倆解開固定飛屋的繩子，但是洞穴的門被堵住了。所以，道格領著他們深入洞穴去另外一個出口。

卡爾的小團隊逃了出來，他拉著飛屋前行。許多氣球爆裂了，現在飛屋幾乎無法飛升了。

凱文幫助他們飛過深谷，遠離狗群——但他們逃跑時，艾爾法咬傷了凱文的腿。

他們逃出了蒙茲狗群的追捕，但卡爾看見他的屋子幾乎飛不起來了，他必須立刻將屋子帶到仙境瀑布。

小羅素想放下眼前的事情，把受傷的凱文安全送回家和牠的孩子團聚。

進一步展示角色成長的第二步⋯⋯

英雄目標段落 #13 的新情況：卡爾同意當務之急是幫助凱文回到自己孩子的身邊。

（3 分 31 秒）

所以在英雄目標段落 #13，我們看到：

1. 主角重拾勇氣，向前挺進（在此，卡爾為了救他的團隊盡力
 和一個更強勁的敵方奮戰）；

2. 一個新難題出現（卡爾被蒙茲的惡犬追擊到一個懸崖邊，無
 路可逃）；

3. 主角再度退回到他內在情感的自我防衛和孤立（卡爾煩惱房
 子無法飛升太久，而他仍然一心要實現對艾莉的承諾——可
 是他的防衛罩要等到目標段落 #15 裡才會再度舉起）；

4. 進一步舉證表現主角和對手之間的衝突已變成極為切身的問
 題（對手特派代表艾爾法重傷凱文，卡爾第一次目睹他的隊
 友流血）。

英雄目標 #14：把受傷的凱文安全地送回牠的家。

在夜色的掩護下，卡爾和小羅素送凱文回家，他們仍拉著艾莉
的屋子前行。

男孩想起從前，他和爸爸坐在馬路邊上一起玩數汽車的遊戲和
吃冰淇淋，他說：「我想我記得最清楚的都是些無聊的事。」

卡爾聯想到自己對艾莉的回憶。主角像個關心的朋友般傾聽
著。突然一道亮光劃破長空，蒙茲的飛船出現在上空，一張網撒下
罩住凱文。惡棍蒙茲從飛船舷梯走下來面對卡爾。

英雄目標段落 #14 的新情況：蒙茲朝艾莉的屋子扔了一個燈
籠，開始放火燒起來。

所以在英雄目標段落 #14 中：

1. 節奏略微放緩，並為主角提供沉思時刻（卡爾傾聽小羅素的
 感人回憶）；

2. 愛戀對象或夥伴，甚至是主角自己帶出內心衝突問題（小羅素關於他冷漠父親的故事迫使卡爾審視自己生活在過去，卻毫不關心一個眼前需要他支持的男孩）；

3. 一個重要的新想法出現來挑戰主角（當蒙茲放火燒艾莉的屋子）；

4. 這個重要的新想法為英雄目標段落 #15 中的第二個行動迸發做好了鋪排（當卡爾奮力滅火）。

英雄目標 #15：卡爾必須把火撲滅。

卡爾衝過去滅火——而惡人蒙茲拖著凱文登上冒險精神號。飛船飛走了，卡爾終於滅了火。

羅素極度失望，因為卡爾選擇拯救艾莉的屋子，而不是去救凱文。「你就這樣……放棄了凱文。」當他被迫抉擇時，卡爾仍然選擇過去。

主角回道：「我對這些不關心！我又沒要求和這一切有關！」活在過去要比活在當下的痛苦少得多，主角再次拿起他的防衛罩。

英雄目標段落 #15 的新情況：卡爾聲稱他一個人也要把艾莉的屋子帶到仙境瀑布，即使丟了性命也在所不惜。

（1 分 54 秒）

所以在英雄目標段落 #15 中：

1. 行動迸發出現，戲劇衝突推高情緒（卡爾奮力保護艾莉的屋子而不去阻止蒙茲抓捕凱文，這讓小羅素質詢卡爾）；

2. 主角經歷了虛假的勝利，或至少相信他能和對手打個平手（至少蒙茲不再有理由阻止卡爾實現他的目標，因為對手已經抓住了凱文）；

3. 主角感受到了短暫的安全感，但很快就消失了（現在沒有惡狗追趕他了）；

Complete Hero Goal Sequences for up

4. 強烈的愛情關係可以激發主角闖過行動迸發（卡爾深愛艾莉，這使他不顧一切的保護她的屋子）。

英雄目標#16：卡爾必須自己把他那破損的屋子拉到瀑布山頂。

卡爾拉著他那僅剩一點飛升力的屋子朝仙境瀑布走去。憂鬱的小羅素跟在後面，沒有幫忙。

主角終於實現了他的目標。小羅素扔下他的榮譽徽章肩帶，說他不再想要它了。

卡爾進到他的家，現在幾乎是一堆廢墟。他扶起他的椅子，緊靠著艾莉的椅子，坐了下來。

勝利……也算是吧？

英雄目標段落 #16 的新情況：卡爾履行了他對艾莉的承諾——但這並沒有讓他覺得如預期中那麼美好。

（2分4秒）

在英雄目標段落 #16 中，我們看到：

1. 源於英雄目標段落 #15 的戲劇力量繼續上升，不是更多的具體行動，而是衝突強度的增高（源於段落 #15 的卡爾和小羅素之間的情感衝突變得更為激烈）；

2. 主角感到更具信心，重新投身到最終的目標（卡爾對勝利充滿自信。他做到了。但是艾莉真正想讓他接下來做的是什麼？）；

3. 主角對於核心的故事衝突發現一些新的觀點（即使在實現他那特定的第二幕的目標後，卡爾發現艾莉的飛屋仍很是空虛）；

4. 角色成長的第三步可以在這裡，或在英雄目標段落 #17 發生（卡爾的角色成長的第三步發生在段落 #17）。

英雄目標 #17：生活在他的屋子裡和完成艾莉的夢想。

在屋內，卡爾環顧破損的紀念品。

但是艾莉不可能再坐在他身邊的椅子上。所以，卡爾把小羅素未蒐集到全部勳章的肩帶放在艾莉的空椅子上……象徵未來還有男孩的生活必須繼續。

卡爾拿起艾莉珍愛的冒險書。卡爾哀傷地翻到最後一頁，寫著「我將要去做的事！」

但卡爾發現之後不僅不是空白頁，而是一些照片，是艾莉記錄兩個相愛至深的人有幸白首偕老的生活回顧。

卡爾在最後一頁發現艾莉的留言：「感謝你給我的冒險──現在去找一個新的冒險！愛你，艾莉。」

卡爾終於恍然大悟。艾莉希望他活在當下，而不是陷在過去。

主角走出屋子去找小羅素。

他看見小羅素用掃葉機作為動力，並綁上一些氣球，騎在這上面騰空飛走。小羅素大聲喊：「就算你不去，我也要去救凱文。」

卡爾知道他必須確保小羅素的安全，但是飛屋已經不再能飛了。

所以，卡爾扔掉屋裡的一些東西來減輕屋子的重量。家具、舊的紀念品，他把這些都扔出了屋子。

此刻，卡爾終於徹底戰勝了他的內心衝突，他丟下自己的防衛罩，那些把他綁在過去的繁重包袱。

現在，是小羅素需要他。

英雄目標段落 #17 的新情況：卡爾擺脫了過去，他的屋子重新飛向空中，準備好新的冒險。

（3 分 40 秒）

Complete Hero Goal Sequences for up.

在英雄目標段落 #17 中，我們看到：

1. 為高潮對決的最後準備已經完成（卡爾扔掉了他所有的家具，創製了一個具有戰鬥重量的攻擊飛船）；

2. 對手的強大力量再一次展現，對主角來說，這次更有切身關係（卡爾看見小羅素飛去救凱文，他知道男孩一人根本沒有勝算）；

3. 倒數計時逼近零點，或高度風險迫在眉睫（卡爾趕上去和蒙茲做最後的決戰）；

4. 隨著主角展現出他為何與眾不同，他的勇氣得以顯現——常透過角色成長的第三步，戰勝內心衝突（這正是卡爾所做的）。

英雄目標 #18：卡爾必須追上小羅素，並幫他救出凱文。

現在，飛屋再次起飛，主角轉向去救小羅素。

呃？前門傳來敲門聲。

這次是小狗道格，蹲在門廊，問能否進屋，因為牠喜歡卡爾。卡爾說：「你是我的狗，是吧？我是你的主人！」這展現出他的角色成長。道格欣喜若狂，撲過去狂舔卡爾。「好孩子，道格！」

副線情節的旁接場景：小羅素在雲間駕著掃葉機猛追蒙茲的飛船，從一個半掩的窗戶撞了進去。對手的狗群很快抓住了小羅素，把他綁在椅子上。

蒙茲也看見卡爾的飛屋正在逼近。

殘忍的對手拉起一個控制桿……飛船的舷梯開始慢慢下降，被綁在椅子上的小羅素開始滑向空中。

英雄目標段落 #18 的新情況、驚人意外 #2：卡爾操控他的飛屋逼近冒險精神號，他驚恐地發現小羅素正在滑向空中，掉下去必死無疑。

（2 分 40 秒）

（第二幕總計 42 分 7 秒）

在英雄目標段落 #18 中，我們看到：

1. 一個比一般還長的段落（《天外奇蹟》並非如此）；

2. 第二幕的高潮將衝突和行動推到頂點——但尚未完全解決故事的核心問題（卡爾趕來開始與對手決戰，但核心問題還沒有解決）；

3. 主角展現出全新成長的自我（現在，卡爾是一個真正的行動英雄）；

4. 主角相信自己戰勝了內心的衝突（現在，飛屋只是卡爾完成更高使命的工具——救出小羅素）；

5. 驚人意外 #2 的出現帶來整個故事的最大轉折，通常是負向的（卡爾看見無助的小羅素正滑向空中，必死無疑）。

第三幕

英雄目標 #19：拯救小羅素和凱文！

卡爾駕駛飛屋俯衝過來，扔出水管一頭來勾住飛船的扶手。然後，卡爾及時滑了過去……他接住了小羅素的椅子，救了男孩。

卡爾抱起椅子放進飛屋，但是他沒有為小羅素解開繩索。卡爾說他要確保小羅素安全。

主角和道格衝回冒險精神號，引開了所有警戒的狗群，並躲開牠們以救出凱文。

副線情節的旁接場景：小羅素從被綁的椅子上掙脫，但卻摔出走廊，然後甩入空中。小羅素下意識地抓住了懸空的水管。命懸一線。

當駕駛飛船的蒙茲從駕駛艙一側看見小羅素緊緊抓著掛在飛屋

上的澆水軟管，懸在空中，他命令狗群攻擊卡爾的飛屋。

小羅素努力爬上漂浮的飛屋。狗仔們駕著雙翼的玩具戰機向小羅素射擊。

回到主角：卡爾帶著凱文和道格溜進蒙茲的博物館，想要逃出去。

英雄目標段落 #19 的新情況：卡爾轉身發現蒙茲正站在他背後，拿著闊劍砍向他！

（3 分 11 秒）

所以在英雄目標段落 #19 中：

1. 主角卡爾為了實現他的最終目標而臨機應變 …… 確保小羅素、凱文和道格的安全；

2. 卡爾為了保護小羅素而追趕時，是卡爾而非其他任何人來面對和對手的決戰；

3. 當卡爾轉身看見蒙茲襲擊他，這個新情況引發必要場景。

英雄目標 #20 也是必要場景：主角和對手決一死戰。

最後的決戰開始──兩個腿腳不靈活的老人的對決。

卡爾幾乎無處可逃，但是蒙茲突然摔倒了。卡爾和凱文爬出窗戶，然後沿著冒險精神號外側的梯子往上爬。

副線情節的旁接場景：在駕駛室，艾爾法追殺道格，但是道格靈機一動，將錐形羞恥項圈戴在艾爾法的脖子上。

道格成了狗群的新首領。

艾莉的屋子還飛在空中，小羅素看見卡爾在飛船頂上處境不妙。小羅素駕駛飛屋靠近飛船去幫卡爾。

回到主角：卡爾和凱文、道格重聚，當小羅素將飛屋猛降到飛船頂時，他們都跳上了飛屋。但是蒙茲拿著槍追來，他開槍打爆氣

球，卡爾從飛屋上重重摔回到飛船。小羅素、道格和凱文還在飛屋上……因為缺乏飛升力，飛屋慢慢滑向飛船尾翼。

卡爾抓住水管，拉住了側滑的飛屋。

蒙茲一邊向飛屋開槍，一邊走近。當小羅素和道格抓緊凱文時，卡爾用巧克力引誘凱文飛回飛船，就這樣救下他們。

對手蒙茲被氣球線絆住，罪有應得地摔死。

飛屋脫離了花園的澆水管子，漸漸下沉飄遠，消失在雲層。卡爾望著自己的小屋徹底消失。小羅素說他很遺憾。

卡爾回答道：「那只是棟房子。」

英雄目標段落 #20 的新情況：卡爾打敗了他的強勁對手蒙茲，並救下了小羅素、道格和凱文。

（5 分 38 秒）

在英雄目標段落 #20 中，我們看到：

1. 隨著卡爾和蒙茲在多個地點短兵相接作為最終的故事解決，必要場景展開；

2. 當小羅素和道格抓緊凱文，卡爾聰明地把凱文誘回飛船，緊緊抓住凱文的小羅素和道格也安全回到了船上——從而戰勝了對手蒙茲，主角自己解決了衝突；

3. 當艾莉的屋子永遠飛走，卡爾說「那只是棟房子」時，主角證明他完成了角色成長。

英雄目標 #21 也是結局：開始充實的新生活。

卡爾把凱文送回家和牠的孩子們團聚，並象徵性地把他的手杖送給了凱文。卡爾不再需要它了。

帶著小羅素、道格和所有蒙茲的狗，卡爾駕駛冒險精神號飛回家。在小羅野外探險授勳的典禮上，卡爾替代沒能出席的男孩父

親，給他別上艾莉的瓶蓋：「這是我能授予的最高榮譽，艾莉徽章。」

　　然後，卡爾、小羅素和道格坐在馬路邊上吃著冰淇淋，邊玩著小羅素曾和爸爸常玩的數過往車輛的遊戲。頭頂上懸停著象徵性的冒險精神號，卡爾有意義的新生活隨之開始。

　　（3分1秒）

　　在英雄目標段落 #21，我們看到：

1. 所有重要關係得到解決：凱文安全返家，牠的孩子們也健康成長，道格和其他的狗都被帶回城市善待，沒有動物角色受到傷害；

2. 當卡爾把象徵「艾莉徽章」的瓶蓋別在小羅素胸前時，他對艾莉的愛正式地延伸到男孩身上；

3. 當卡爾和小羅素一起坐在馬路邊吃冰淇淋時，兩人新的「親情」關係開始顯現；

4. 最後一個場景甚至還展現了艾莉的屋子安全降落，而且不偏不倚地停在仙境瀑布的山頂；

5. 故事沒有漏掉任何一條線，完美結束。第三幕為時 11 分 50 秒。整部片長 1 小時 25 分 58 秒，不含劇組名單。

　　《天外奇蹟》包含 21 個英雄目標段落，這是最為常見的數字。所有的故事元素都被精準地安置在英雄目標序列®範式預設的點。世界各地的觀眾都很喜愛這部電影。

練習

自選一部電影來分析。這必須得是票房成功、單一主角、好萊塢的主流電影。

現在把故事分解成英雄目標段落，並研究為什麼電影如此受觀眾喜歡。

你是否開始看到使用英雄目標序列®來規劃你下一個劇本大綱的巨大優勢？

Complete Hero Goal Sequences for up

第十三章練習的答案

《穿著 Prada 的惡魔》的第三幕：英雄目標段落 #19～21：

英雄目標段落 #19

英雄目標——警告米蘭達將被開除，試圖幫助米蘭達保住時尚雜誌的工作。

新情況——米蘭達已經知道，並且透過背後暗算生命導師奈傑爾和毀掉他的事業來自保。

片長：4 分 42 秒。

英雄目標段落 #20

英雄目標（必要場景）——質詢米蘭達而發現對手如何耍這個殘酷又自私的手段。

新情況——主角離開米蘭達，把自己的手機扔進噴泉 …… 於是，安德莉亞辭職了，去過一個比較不自私的生活。

片長：4 分 03 秒。

英雄目標段落 #21

英雄目標（結局）——重建她過去的生活。收場：安德莉亞和舊愛納特重歸於好，和競爭對手艾蜜莉和解 ……

新情況——當安德莉亞申請新的工作時，她發現自己畢竟得到了米蘭達高度讚賞的推薦信。

片長：6 分 04 秒。

作者後記

我們編劇每天盡速地狼吞虎嚥著生活。這是一項要全力以赴的工作，我們像是盛宴上的貪食者。

我們每次打開一本編劇書或走進劇作課堂，渴望擴展自己的敘事技巧，這都是因為內心深處總有一個新的電影行將冒出，新的故事已按捺不住要呼之欲出。

這是對講故事的熱情，是一種美妙的感覺。

但既然編劇生來就應對自己坦誠，我們當然知道這般熱情最為重要的經驗絕不會在任何書本或課堂上找到。

電影編劇藝術最為關鍵的真理只能在我們通往宇宙中心的個人旅程中得以發現。這是通向自我內心的孤獨之旅。

因為只有在那裡，我們才會問自己真正尖銳的問題。

我是誰？

我為什麼一定要寫電影劇本？

讓我如此充滿熱情地想要和觀眾分享的究竟是什麼？

在尋夢路上，為了支撐這充滿挑戰的歲月，我是否願意改變自己和家庭的日常生活？

我是否足夠堅強到能毫無掩飾地站在世界面前讓人評判？

編劇泅泳在問題的海洋中。當然，絕大數問題永遠不能有完滿的答案，但是這些問題定能使我們保持敏銳。

我們審視，我們觀察，我們會注意多數人忽略的人群和日常生活的細節。

通常因為戒備之心，我們大多數人樂於獨處，偏向沉迷於較為安靜的嗜好。但是和所有藝術家一樣，編劇也是觸及人性靈魂最深處的人。

我們努力思索人類的善惡——我們究竟為什麼在地球上，我們之中的每一個人都會思考能以各自微小的方式對人類社會幫上些什麼忙？編劇是複雜內心世界的聰慧探險老手。

而且，我們每一個人都是時間旅行者。

我總是建議編劇新手嘗試一些表演。不用介意你是否擅長表演，但如果你不去嘗試，你連這點也根本不知道。許多編劇是很棒的演員。在表演工作坊或社區劇場，去學習如何才能講出一句令人信服的對白臺詞，去探索把劇本上的文字變成活生生的話有多困難。去體會當觀眾注視你的一舉一動時，你融入角色而忘卻自我的感受。去直接體驗你所寫的戲劇最終可達的效果。

然後，在你寫作時，請珍惜法蘭茲（Franz）和文森（Vincent）的經驗教訓。

他們兩位都奮力終生創作，卻一輩子都無法得到該有的聲響，兩位都在潦倒落魄中沒沒無聞地過世。但是，法蘭茲·卡夫卡（Franz Kafka）和文森·梵谷（Vicent Van Gogh）卻是地球有史以來最偉大創作靈魂當中的兩位。

是不是缺少創作收入讓法蘭茲稱不上作家？文森·梵谷也談不上是個畫家了？

永遠記住，作為一名編劇不只是為了賣出劇本。當然，賣出劇本棒極了，這也是一個重要的目標。賣出劇本是對自己的某種肯定，並支持你繼續往前走。但是當你第一天坐下來寫作時，你就有權利稱自己為編劇。

此外，我們編劇還必須得讓自己堅強地面對世間的反對者，即使是愛我們的善意好心人。

我所認識成功的編劇中還沒有一個人純粹是為了錢而創作。某些憤世嫉俗的作者或許會反駁，但他們最終會承認這並非自己真實的心聲。如果寫作真的只是生財之道，你會發現比寫作賺錢更多、

更快的方式太多了。

你還想寫嗎？那麼就寫對你重要的事、打動你的事，或者是讓你熱血沸騰的事。如果你真的在意你所寫的，那自然也會讓你的觀眾對其關心。

所以，這裡有三個給所有立志創作的編劇的總結性建議：

1. **研讀已上映電影的劇本，不要間斷**。大量地讀。如果你不去研讀，那就別指望能寫好任何文學形式。

2. **熱愛、蒐集和摸索試驗文字**。要在讀者心中創作出一部電影，你駕馭文字的技巧對傳達任何你理想中的劇本始終是關鍵。當你開始寫作（借用諾曼·梅勒〔Norman Mailer〕的話）永遠不要滿足於「差不多對了」這樣的字眼。編劇用的就是文字，每一天都要沉浸在文字中。

3. **最後，這是挑戰**。如果你對劇本創作用心，那就找來你仰慕的三本已出品的劇本，三部你真正喜歡的電影。然後坐到鍵盤前……開始重新輸入，逐字逐句，從開始到結束。

重新輸入大師劇作會讓你自己沉浸在出眾劇本最細膩的質感和細節之中，你將體驗有效的描述段落是如何成形與架構出來的，以及感受句子中的韻律。你會發現專業編劇如何將一個場景推進到下一個場景，你將感受豐富、精采的對白從自己指尖湧出的感覺。你的劇本辭彙也因此終生受益。

經過這段歷程，你不可能沒有絲毫改變。就當作是我向你下挑戰書吧！

本書為你的創作事業提供一些工具，希望它們能對你有極大的助益。

我堅信隨著時間的推移，隨著你愈仔細研究愈多的電影，而且把更多的劇本交給專業人士評判，真理定會浮現。英雄目標序列®

能讓你自由創作。

　　只有一種人會把一本像這種解釋編劇技藝的書看到最後──癡迷的編劇。

　　那如果你仍在讀──歡迎加入這個行列。

　　現在熱烈地去愛，暢快地笑，帶著熱情去寫作吧。

參考電影目錄

　　以下是本書中提及的電影列表。有二十幾部是很棒的電影，大多數是很好的娛樂佳作，有幾部實在是失敗之作。但是對於編劇來說，仔細研究各種電影是絕對必要的。從中挑選一些電影，看上幾遍來發現它們的祕密：故事結構、角色成長弧線、戲劇弱點和優點。它們如何達成角色共鳴？如果沒有，為什麼？哪些影片深深打動你？哪些沒有？為什麼？練習用英雄目標序列®分析它們，而且不要避開爛片，找到它們失利的問題所在──這樣你自己就不會犯同樣的錯誤。

《美麗境界》（*A Beautiful Mind*, 2001），電影劇本：Akiva Goldsman，原著：Sylvia Nassar。

《暴力效應》（*A History of Violence*, 2005），電影劇本：Josh Olson，漫畫小說：John Wagner 和 Vince Locke。

《紅粉聯盟》（*A League of Their Own*, 1992），電影劇本：Lowell Ganz 和 Babaloo Mandel，故事：Kim Wilson 和 Kelly Candaele。

《空軍一號》（*Air Force One*, 1997），電影劇本：Andrew W. Marlowe。

《全面追緝令》（*Along Came a Spider*, 2001），電影劇本：Marc Moss，小說：James Patterson。

《軍官與紳士》（*An Officer and a Gentleman*, 1982），作者：Douglas Day Stewart。

《動物屋》（*Animal House*, 1978），作者：Harold Ramis、Douglas Kenney 和 Chris Miller。

《現代啟示錄》（*Apocalypse Now*, 1979），電影劇本：John Milius 和 Francis Ford Coppola，小說：Joseph Conrad。

《阿波羅 13 號》（*Apollo 13*, 1995），電影劇本：Willian Broyles Jr. 和 Al Reinert，小說：Jim Lovell 和 Jeffrey Kluger。

《愛在心裡口難開》（*As Good As It Gets*, 1997），電影劇本：Mark Andrus 和 James L. Brooks，故事：Mark Andrus。

《阿凡達》（*Avatar*, 2009），作者：James Cameron。

《神鬼玩家》（*The Aviator*, 2004），作者：John Logan。

《火線交錯》（*Babel*, 2006），作者：Guillermo Arriaga。

《甜蜜咖啡屋》（*Bagdad Café*, 1987），電影劇本：Eleonore Adlon、Percy Adlon 和 Christopher Doherty。

《蝙蝠俠：開戰時刻》（*Batman Begins*, 2005），電影劇本：Christopher Nolan 和 David S. Goyer，故事：David S. Goyer，角色：Bob Kane。

《驚弓之鳥》（*Bird on a Wire*, 1990），電影劇本：David Seltzer、Louis Venosta 和 Eric Lerner，故事：Louis Venosta 和 Eric Lerner。

《厄夜叢林》（*The Blair Witch Project*, 1999），作者：Daniel Myrick 和 Eduardo Sanchez。

《體熱》（*Body Heat*, 1981），作者：Lawrence Kasdan。

《神鬼認證》（*The Bourne Identity*, 2002），電影劇本：Tony Gilroy 和 W. Blake Herron，小說：Robert Ludlum。

《勇敢復仇人》（*The Brave One*, 2007），電影劇本：Roderick Taylor、Bruce A. Taylor 和 Cynthia Mort，故事：Roderick Taylor 和 Bruce A. Taylor。

《梅爾吉勃遜之英雄本色》（*Braveheart*, 1995），作者：Randall Wallace。

《雙面特勤》（*Breach*, 2007），電影劇本：Adam Mazer、William Rotko 和 Billy Ray，故事：Adam Mazer 和 William Rotko。

《同床異夢》（*The Break-Up*, 2006），電影劇本：Jeremy Garelick 和 Jay Lavender，故事：Vince Vaughn、Jeremy Garelick 和 Jay Lavender。

《BJ單身日記》（*Bridget Jones' Diary*, 2001），電影劇本：Helen Fielding、Andrew Davies 和 Richard Curtis，小說：Helen Fielding。

《我的野蠻網友》（*Bringing Down the House*, 2003），作者：Jason Filardi。

《卓別林與他的情人》（*Chaplin*, 1992），電影劇本：William Boyd、Bryan Forbes 和 William Goldman，故事：Diana Hawkins。

《唐人街》（*Chinatown*, 1974），作者：Robert Towne。

《大國民》（*Citizen Kane*, 1941），電影劇本：Herman J. Mankiewicz 和 Orson Welles。

《落日殺神》（*Collateral*, 2004），作者：Stuart Beattie。

《空中監獄》（*Con Air*, 1997），作者：Scott Rosenberg。

《接觸未來》（*Contact*, 1997），電影劇本：James V. Hart 和 Michael Goldenberg，故事：Carl Sagan 和 Ann Druyan，小說：Carl Sagan。

《鋼管舞孃》（*Dancing at the Blue Iguana*, 2000），電影劇本：Michael Radford 和 David Linter。

《黑暗騎士》（*The Dark Knight*, 2008），電影劇本：Jonathan Nolan 和 Christopher Nolan，故事：Christopher Nolan 和 David S. Goyer，角色：Bob Kane。

《越過死亡線》（*Dead Man Walking*, 1995），電影劇本：Tim Robbins，書：Helen Prejean。

《時空線索》（*Déjà Vu*, 2006），作者：Bill Marsilii 和 Terry Rossio。

《神鬼無間》（*The Departed*, 2006），電影劇本：William Monahan，改編自電影《無間道》（Mou Gaan Dou/Internal Affairs），電影劇本：麥兆輝（Alan Mak）和莊文強（Felix Chong）。

《穿著 Prada 的惡魔》（*The Devil Wears Prada*, 2006），電影劇本：Aline Brosh McKenna，小說：Lauren Weisberger。

《夢魘殺魔》（*Dexter*，電視劇，2006-），改編自 Jeff Lindsay 的小說。

《終極警探》（*Die Hard*, 1988），電影劇本：Jeb Stuart 和 Steven E. Sousa，

小說：Roderick Thorp。

《熱天午後》（*Dog Day Afternoon*, 1975），電影劇本：Frank Pierson，文章：
P. F. Kluge 和 Thomas Moore。

《唐吉訶德》（*Don Quixote*, 1605），小說作者：Miguel de Cervantes。

《誘‧惑》（*Doubt*, 2008），作者：John Patrick Shanley，舞臺劇本：John
Patrick Shanley。

《驚爆萬惡城》（*Edge of Darkness*, 2010），電影劇本：William Monahan 和
Andrew Bovell。

《伊莉莎白》（*Elizabeth*, 1998），作者：Michael Hirst。

《曼哈頓奇緣》（*Enchanted*, 2007），作者：Bill Kelly。

《永不妥協》（*Erin Brockovich*, 2000），作者：Susannah Grant。

《外星人》（*E.T.: The Extra-Terrestrial*, 1982），作者：Melissa Mathison。

《冰血暴》（*Fargo*, 1996），作者：Joel Coen 和 Ethan Coen。

《鬥陣俱樂部》（*Fight Club*, 1999），電影劇本：Jim Uhls，小說：Chuck
Palahniuk。

《海底總動員》（*Finding Nemo*, 2003），電影劇本：Andrew Stanton、Bob
Peterson 和 David Reynolds，故事：Andrew Stanton。

《防火牆》（*Firewall*, 2006），作者：Joe Forte。

《黑色豪門企業》（*The Firm*, 1993），電影劇本：David Rabe、Robert
Towne 和 David Rayfiel，書：John Grisham。

《戀夏 500 日》（（*500*）*Days of Summer*, 2009），作者：Scott Neustadter 和
Michael H. Weber。

《古靈偵探》（*Fletch*, 1985），電影劇本：Andrew Bergman，小說：Gregory
McDonald。

《鳳凰號》（*Flight of the Phoenix*, 2004），電影劇本：Scott Frank 和 Edward

Burns，原創劇本：Lucas Heller。

《阿甘正傳》（*Forrest Gump*, 1994），電影劇本：Eric Roth，小說：Winston
　Groom。

《48 小時》（*48 Hours*, 1982），作者：Roger Spottiswoode、Walter Hill、
　Larry Gross 和 Steven E. de Souza。

《40 處男》（*The 40 Year Old Virgin*, 2005），作者：Judd Apatow 和 Steve
　Carell。

《絕命追殺令》（*The Fugitive*, 1993），作者：Harold Ramis、Douglas Ken-
　ney 和 Chris Miller。

《皮相獵影》（*Fur: An Imaginary Portrait of Diane Arbus*, 2006），作者：
　Erin Cressida Wilson，書：Patricia Bosworth。

《甘地》（*Gandhi*, 1982），作者：John Briley。

《第六感生死戀》（*Ghost*, 1990），作者：Bruce Joel Rubin。

《超感應妙醫》（*Ghost Town*, 2008），作者：David Koepp 和 John Kamp。

《神鬼戰士》（*Gladiator*, 2000），電影劇本：David Franzoni、John Logan
　和 William Nicholson，故事：David Franzoni。

《教父》（*The Godfather*, 1972），電影劇本：Mario Puzo 和 Francis Ford
　Coppola，小說：Mario Puzo。

《愛上草食男》（*Greenberg*, 2010），電影劇本：Noah Baumbach，故事：
　Jennifer Jason Leigh 和 Noah Baumbach。

《綠色奇蹟》（*The Green Mile*, 1999），電影劇本：Frank Darabont，小說：
　Stephen King。

《今天暫時停止》（*Groundhog Day*, 1993），電影劇本：Danny Rubin 和
　Harold Ramis，故事：Danny Rubin。

《全民超人》（*Hancock*, 2008），作者：吳文森（Vincent Ngo）和 Vince

Gilligan。

《醉後大丈夫》（*The Hangover*, 2009），作者：Jon Lucas 和 Scott Moore。

《烈火悍將》（*Heat*, 1995），作者：Michael Mann。

《希德姊妹幫》（*Heathers*, 1988），作者：Daniel Waters。

《全民情聖》（*Hitch*, 2005），作者：Kevin Bisch。

《塵霧家園》（*House of Sand and Fog*, 2003），電影劇本：Vadim Perelman 和 Shawn Lawrence Otto，小說：Andre Dubus III。

《金錢帝國》（*The Hudsucker Proxy*, 1994），作者：Ethan Coen、Joel Coen 和 Sam Raimi。

《危機倒數》（*The Hurt Locker*, 2008），作者：Mark Boal。

《全面啟動》（*Inception*, 2010），作者：Christopher Nolan。

《惡棍特工》（*Inglourious Basterds*, 2009），作者：Quentin Tarantino。

《針鋒相對》（*Insomnia*, 2002），電影劇本：Hillary Seitz，原創劇本：Nicolaj Frobenius 和 Erik Skjoldbjaerg。

《鋼鐵人》（*Iron Man*, 2008），電影劇本：Mark Ferbus、Hawk Ostby、Art Marcum 和 Matt Holoway，角色：Stan Lee、Don Heck、Larry Lieber 和 Jack Kirby。

《顫慄時空》（*The Jacket*, 2005），電影劇本：Massy Tadjedin，故事：Tom Bleecker 和 Marc Tocco。

《大白鯊》（*Jaws*, 1975），電影劇本：Peter Benchley 和 Carl Gottlieb，小說：Peter Benchley。

《鴻孕當頭》（*Juno*, 2007），作者：Diablo Cody。

《李爾王》（*King Lear*, 1606），舞臺劇本：William Shakespeare。

《好孕臨門》（*Knocked Up*, 2007），作者：Judd Apatow。

《功夫熊貓》（*Kung-Fu Panda*, 2008），電影劇本：Jonathan Aibel 和 Glenn

Berger，故事：Ethan Reiff 和 Cyrus Voris。

《鐵面特警隊》（*L.A. Confidential*, 1997），電影劇本：Brian Helgeland 和 Curtis Hanson，小說：James Elroy。

《小姐與流氓》（*Lady and the Tramp*, 1955），電影劇本：Ward Greene，故事：Erdman Penner、Joe Rinaldi、Ralph Wright 和 Don DaGradi。

《最後魔鬼英雄》（*Last Action Hero*, 1993），電影劇本：Shane Black 和 David Arnott，故事：Zak Penn 和 Adam Leff。

《遠離賭城》（*Leaving Las Vegas*, 2001），電影劇本：Mike Figgis，小說：John O'Brien。

《金法尤物》（*Legally Blonde*, 2001），電影劇本：Karen McCullah Lutz 和 Kirsten Smith，小說：Amanda Brown。

《終極追殺令》（*Léon: The Professional*, 1994），作者：Luc Besson。

《天算不如人算》（*Life or Something Like It*, 2002），電影劇本：John Scott Shepherd 和 Dana Stevens，故事：John Scott Shepherd。

《魔戒首部曲：魔戒現身》（*The Lord of the Rings: The Fellowship of the Ring*, 2001），電影劇本：Fran Walsh、Philippa Boyens 和 Peter Jackson，小說：J. R. R. Tolkien。

《愛是您‧愛是我》（*Love Actually*, 2003），電影劇本：Richard Curtis。

《風流醫生俏護士》（*M*A*S*H*, 1970），電影劇本：Ring Lardner Jr.，小說：Richard Hooker。

《馬克白》（*Macbeth*, 1606），舞臺劇本：William Shakespeare。

《心靈角落》（*Magnolia*, 1999），作者：Paul Thomas Anderson。

《女傭變鳳凰》（*Maid in Manhattan*, 2002），電影劇本：Kevin Wade，故事：John Hughes。

《媽媽咪呀》（*Mamma Mia!*, 2008），電影劇本：Catherine Johnson，音樂劇

劇本：Catherine Johnson。

《火線救援》（*Man on Fire*, 2004），電影劇本：Brian Helgeland，小說：A. J. Quinnell。

《月亮上的男人》（*Man on the Moon*, 1999），作者：Scott Alexander 和 Larry Karaszewski。

《歡樂滿人間》（*Mary Poppins*, 1964），電影劇本：Bill Walsh 和 Don DaGradi，系列書：P. L. Travers。

《駭客任務》（*The Matrix*, 1999），作者：Andy Wachowski 和 Lana Wachowski。

《MIB 星際戰警》（*Men In Black*, 1997），電影劇本：Ed Solomon，漫畫：Lowell Cunningham。

《邁阿密風雲》（*Miami Vice*, 2006），作者：Michael Mann，電視劇集：Anthony Yerkovich。

《午夜狂奔》（*Midnight Run*, 1988），作者：George Gallo。

《登峰造擊》（*Million Dollar Baby*, 2004），電影劇本：Paul Haggis，故事：F. X. Toole。

《情婦法蘭德絲》（*Moll Flanders*, 1996），故事及電影劇本：Pen Densham，小說：Daniel Defoe。

《史密斯任務》（*Mr. & Mrs. Smith*, 2005），作者：Simon Kinberg。

《愛狗男人請來電》（*Must Love Dogs*, 2005），電影劇本：Gary David Goldberg，小說：Claire Cook。

《新娘不是我》（*My Best Friend's Wedding*, 1997），作者：Ronald Bass。

《國家寶藏》（*National Treasure*, 2004），電影劇本：Jim Kouf、Cormac Wibberley 和 Marianne Wibberley，故事：Jim Kouf、Oren Aviiv 和 Charles Segars。

《險路勿近》（*No Country for Old Men*, 2007），電影劇本：Joel Coen 和 Ethan Coen，小說：Cormac McCarthy。

《諾瑪蕾》（*Norma Rae*, 1979），作者：Harriet Frank Jr. 和 Irving Ravetch

《手札情緣》（*The Notebook*, 2004），電影劇本：Jeremy Leven，改編 Jan Sardi，小說：Nicholas Sparks。

《新娘百分百》（*Notting Hill*, 1999），作者：Richard Curtis。

《靈數 23》（*The Number 23*, 2007），作者：Fernley Phillips。

《瞞天過海》（*Ocean's Eleven*, 2001），電影劇本：Ted Griffin，原創劇本：Harry Brown 和 Charles Lederer，故事：George Clayton Johnson 和 Jack Golden Russell。

《飛越杜鵑窩》（*One Flew Over the Cuckoo's Nest*, 1975），電影劇本：Lawrence Hauben 和 Bo Goldman，小說：Ken Kesey，舞臺劇本：Dale Wasserman。

《101 忠狗》（*101 Dalmatians*, 1996），電影劇本：John Hughes，小說：Dodie Smith。

《岸上風雲》（*On the Waterfront*, 1954），電影劇本：Budd Schulberg。

《天地無限》（*Open Range*, 2003），電影劇本：Craig Storper，小說：Lauran Paine。

《凡夫俗子》（*Ordinary People*, 1980），電影劇本：Alvin Sargent，小說：Judith Guest。

《遠離非洲》（*Out of Africa*, 1985），電影劇本：Kurt Luedtke，書：Errol Trzebinski、Judith Thurman 和 Karen Blixen。

《危機總動員》（*Outbreak*, 1995），作者：Laurence Dworet 和 Robert Roy Pool。

《顫慄空間》（*Panic Room*, 2002），作者：David Koepp。

《絕對機密》（*The Pelican Brief*, 1993），電影劇本：Alan J. Pakula，書：John Grisham。

《小飛俠》（*Peter Pan*, 1904），舞臺劇本：J. M. Barrie。

《木偶奇遇記》（*Pinocchio*, 1940），電影故事改編：Ted Sears、Otto Englander、Webb Smith、William Cottrell、Joseph Sabo、Erdman Penner 和 Aurelius Battaglia，故事：Carlo Collodi。

《來自邊緣的明信片》（*Postcards From the Edge*, 1990），電影劇本：Carrie Fisher，書：Carrie Fisher。

《麻雀變鳳凰》（*Pretty Woman*, 1990），作者：J. F. Lawton。

《風起雲湧》（*Primary Colors*, 1998），電影劇本：Elaine May，小說：Joe Klein。

《愛情限時簽》（*The Proposal*, 2009），作者：Pete Chiarelli。

《黑色追緝令》（*Pulp Fiction*, 1994），電影劇本：Quentin Tarantino，故事：Quentin Tarantino 和 Roger Avary。

《神鬼制裁》（*The Punisher*, 2004），作者：Jonathan Hensleigh 和 Michael France。

《雨人》（*Rain Man*, 1988），電影劇本：Ronald Bass 和 Barry Morrow，故事：Barry Morrow。

《雷之心靈傳奇》（*Ray*, 2004），電影劇本：James L. White，故事：Taylor Hackford 和 James L. White。

《絕地任務》（*The Rock*, 1996），電影劇本：David Weisberg、Douglas Cook 和 Mark Rosner，故事：David Weisberg 和 Douglas Cook。

《搖滾青春夢》（*The Rocker*, 2008），電影劇本：Maya Forbes 和 Wallace Wolodarsky，故事：Ryan Jaffe。

《洛基》（*Rocky*, 1976），作者：Sylvester Stallone。

《綠寶石》（*Romancing the Stone*, 1984），作者：Diane Thomas。

《羅密歐與茱麗葉》（*Romeo and Juliet*, 1593），舞臺劇本：William Shake-speare。

《殉情記》（*Romeo and Juliet*, 1968），電影劇本：Masolino D'Amico, Franco Brusati 和 Franco Zeffirelli，原著：William Shakespeare。

《落跑新娘》（*Runaway Bride*, 1999），作者：Josann McGibbon 和 Sara Parriott。

《櫻花戀》（*Sayonara*, 1957），電影劇本：Paul Osborn，小說：James Michener。

《疤面煞星》（*Scarface*, 1983），電影劇本：Oliver Stone。

《美國情緣》（*Serendipity*, 2001），作者：Marc Klein。

《影子拳手》（*Shadow Boxer*, 2005），作者：William Lipz。

《莎翁情史》（*Shakespeare in Love*, 1998），作者：Marc Norman 和 Tom Stoppard。

《刺激 1995》（*The Shawshank Redemption*, 1994），電影劇本：Frank Darabont，故事：Stephen King。

《史瑞克》（*Shrek*, 2001），作者：Ted Elliott、Terry Rossio、Joe Stillman、Roger S. H. Schulman，書：William Steig。

《尋找新方向》（*Sideways*, 2004），電影劇本：Alexander Payne 和 Jim Taylor，小說：Rex Pickett。

《靈異象限》（*Signs*, 2002），作者：M. Night Shyamalan。

《沉默的羔羊》（*The Silence of the Lambs*, 1992），電影劇本：Ted Tally，小說：Thomas Harris。

《修女也瘋狂》（*Sister Act*, 1996），作者：Joseph Howard。

《六天七夜》（*Six Days Seven Nights*, 1998），作者：Michael Browning。

《熱情如火》（*Some Like It Hot*, 1959），電影劇本：Billy Wilder 和 I. A. L. Diamond，故事：Robert Thoeren 和 Michael Logan。

《黑道家族》（*The Sopranos*，電視劇集，1999-2007），作者：David Chase。

《蜘蛛人》（*Spider-Man*, 2002），電影劇本：David Koepp，漫畫書：Stan Lee 和 Steve Ditko。

《溫馨真情》（*The Spitfire Grill*, 1996），作者：Harold Ramis、Douglas Kenney 和 Chris Miller。

《口白人生》（*Stranger Than Fiction*, 2006），作者：Zach Helm。

《星際大戰四部曲：曙光乍現》（*Star Wars: IV-A New Hope*, 1977），作者：George Lucas。

《瘋狂理髮師》（*Sweeney Todd*, 2007），電影劇本：John Logan，舞臺音樂劇故事、對白：Hugh Wheeler，舞臺劇本：Christopher Bond。

《諜對諜》（*Syriana*, 2005），作者：Stephen Gaghan，回憶錄（建議）：Robert Baer。

《亡命快劫》（*The Taking of Pelham 123*, 2009），電影劇本：Brian Helgeland，小說：John Godey。

《末路狂花》（*Thelma & Louise*, 1991），作者：Callie Khouri。

《哈啦瑪莉》（*There's Something About Mary*, 1998），電影劇本：Ed Decter、John J. Strauss、Peter Farrelly 和 Bobby Farrelly，故事：Ed Decter 和 John J. Strauss。

《決戰 3:10》（*3:10 to Yuma*, 2007），電影劇本：Halsted Welles、Michael Brandt 和 Derek Haas，短篇小說：Elmore Leonard。

《鐵達尼號》（*Titanic*, 1996），作者：James Cameron。

《窈窕淑男》（*Tootsie*, 1982），電影劇本：Murray Schisgal 和 Larry Gel-

bart，故事：Don McGuire。

《震撼教育》（*Training Day*, 2001），作者：David Ayer。

《楚門的世界》（*The Truman Show*, 1998），作者：Andrew Niccol。

《27 件禮服的祕密》（*27 Dresses*, 2008），作者：Aline Brosh McKenna。

《龍捲風》（*Twister*, 1996），作者：Michael Crichton 和 Anne-Marie Martin。

《愛情萬人迷》（*200 Cigarettes*, 1999），作者：Shana Larsen。

《殺無赦》（*Unforgiven*, 1992），作者：David Webb Peoples。

《天外奇蹟》（*Up*, 2009），電影劇本：Bob Peterson 和 Pete Docter，故事：Pete Docter、Bob Peterson 和 Thomas McCarthy。

《都市牛郎》（*Urban Cowboy*, 1950），作者：James Bridges 和 Aaron Latham。

《刺激驚爆點》（*The Usual Suspects*, 1995），電影劇本：Christopher McQuarrie。

《V 怪客》（*V for Vendetta*, 2008），電影劇本：Andy Wachowski 和 Lana Wachowski，漫畫小說：David Lloyd。

《等待果陀》（*Waiting for Godot*, 1956），舞臺劇本：Samuel Beckett。

《為你鍾情》（*Walk the Line*, 2005），電影劇本：Gill Dennis 和 James Mangold，傳記：Johnny Cash 和 Patrick Carr。

《華爾街》（*Wall Street*, 1987），電影劇本：Stanley Weiser 和 Oliver Stone。

《瓦力》（*WALL-E*, 2008），電影劇本：Andrew Stanton、Bob Peterson 和 Jim Reardon，原創故事：Andrew Stanton 和 Pete Docter。

《水世界》（*Waterworld*, 1995），電影劇本：Peter Rader 和 David Twohy。

《婚禮終結者》（*Wedding Crashers*, 2005），電影劇本：Steve Faber 和 Bob

Fisher。

《當哈利遇上莎莉》（*When Harry Met Sally*, 1989），電影劇本：Nora Ephron。

《情迷六月花》（*White Palace*, 1990），電影劇本：Ted Tally 和 Alvin Sargent，小說：Glenn Savan。

《黑街福星》（*Wise Guys*, 1986），電影劇本：George Gallo 和 Norman Steinberg。

《上班女郎》（*Working Girl*, 1988），電影劇本：Kevin Wade。

《力挽狂瀾》（*The Wrestler*, 2008），電影劇本：Rorbert D. Siegel。

附錄：好萊塢劇本格式說明與臺灣劇本格式建議

<p style="text-align:center">傅秀玲</p>

　　好萊塢電影工業的講究從嚴謹的劇本格式就可窺知一二。無論電影科技多麼日新月異，好萊塢電影劇本格式卻是百年如一日，因為經過長久的實務證明，整個電影工業都認同這個清楚、易讀的特定格式，而且每一組工作人員在電影拍攝時也體驗到這個劇本格式不僅實用，也有助提高工作效率。以下簡單介紹好萊塢劇本的**必備要素**與**格式設定**。

　　在好萊塢劇本中，四項**必備要素**為：

1. 場景標題，簡稱場標（**Slugline, Header** 或 **Scene Heading**）

　　這是一場戲開始的標題，包含三個標注：

　　(1) 內／外景

　　　　- EXT.（exterior）外景，即室外場景。

　　　　- INT.（interior）內景，即室內場景。

　　　　- EXT./INT. 或 INT./EXT. 即場景從外景接到內景或內景接到外景。

　　(2) 場景地點

　　(3) 時間

　　一般以日（DAY）、夜（NIGHT）標示即可，依劇情需要，也可特別說明破曉（DAWN）、日落（SUNSET）等其他會影響光線的拍攝時間。

　　以上三個標注必須全部英文大寫，內／外景和場景地點之間空兩格，場景地點後空一格，連字符號，再空一格，最後才是時間，如：

EXT. BEACH - DUSK

　　如果在一部電影中，較大範圍的場景地點裡有不同的特定場景地

點，那麼就需要再標注特定地點，如：

INT. CITY HALL - LOBBY - DAY

或

INT. PEGGY'S APARTMENT - KITCHEN - NIGHT

2. 場景描寫／行動（Scene Directions / Action）

這是緊接著場景標題的一場戲主要描述部分，包含場地情境的描寫和所發生的事，即角色的行動。因為劇本主要是給演員和所有劇組看的工作本，所描繪的場景必須是可以拍攝成畫面的影像敘述。文字講求明確、簡潔，最好以具體的主詞、動詞為主，儘量避免抽象的形容詞、副詞。這一部分有不少講究，如：第一次出現的角色名稱、特別的道具、音效、視覺特效等都要全部英文大寫，以提醒各工作部門的注意；所有的行動描述都是英文現在式；每行間距是單行間距；除非必要，避免標寫鏡位、角度等，因為那些是屬於導演和攝影師的工作範疇。

3. 角色名稱（Character Cue）

在對白之上要註明說話角色的名稱，必須全部英文大寫，不重要的氛圍角色只需標明足以區別的代號即可，如「士兵 #1」或「店員 #2」。角色名稱部分和對白部分的版面位置是好萊塢劇本在拍攝時很實用的原因之一，設定的位置和臺灣劇本不一樣，在格式設定部分將詳加說明。

4. 對白（Dialogue）

這部分是緊接在角色名稱之下，角色所說的臺詞。如果需要特別註明或描寫角色對白時，通常在角色名稱之下、對白之上，或臺詞之間，會用弧形符號（ ）標示出角色說話的對象、情緒、神色、語氣或動作，但不要過度使用，也不要過度描寫，一般只是使用一、兩個形容詞或副詞。若是說明內容較多，最好直接改為場景描寫。

另外兩種常見的臺詞，（OS）或（Voice Over）則是標注在

角色名稱旁邊後，再依對白格式列在角色名稱下：

(1) 畫面外對白（Off-Screen Dialogue），簡稱畫外音（OS），是電影畫面中沒有現身的說話角色所說的臺詞，畫面中的角色和觀眾都聽得到；

(2) 獨白或旁白（Voice Over）是特定角色或說明者在未指明的時、地發言、評論或說明，只有觀眾聽到，畫面中的角色並不知曉。

一般劇情片大約在 90 到 120 分鐘之間。由於好萊塢電影劇本格式的各項設定，拍攝成電影後，**一頁劇本相當於一分鐘的片長**，因此一本劇情片的劇本通常在 90 到 120 頁之間。這些劇本**格式設定**包括：

● 紙張大小：8.5 x 11 英吋。

● 邊界留白：

　○ 上：1 英吋。

　○ 下：1 英吋。

　○ 左：1.5 英吋。

　○ 右：1 英吋。

● 字型與大小：Courier（傳統為舊式打字機常用的字體 Courier Old，現在也可接受 Courier New），12 point，10 pitch（字符間距）。

● 場景標題（Slugline）：左邊留白 1.5 英吋。

● 場景描寫／行動（Action）：左邊留白 1.5 英吋。

● 角色名稱：左邊留白 3.7 英吋。

● 對白：左邊留白 2.5 英吋，右邊 2.5 英吋。

● 弧形符號：左邊留白 3.1 英吋，右邊 2.9 英吋。

- 每頁包含空行總共有 52 到 56 行，絕對不超過 56 行。
- 行距：
 - 在場景標題和場景描寫／行動之間：空一行。
 - 在場景描寫／行動段落與段落之間：空一行。
 - 在場景描寫／行動和角色名稱之間：空一行。
 - 角色名稱和對白之間：不空行。
 - 對白和接下來對話的角色名稱之間：空一行。
 - 對白和接下來的場景描寫／行動之間：空一行。
 - 角色名稱與弧形符號的描寫之間：不空行。
 - 弧形符號的描寫與對白之間：不空行。
 - 場景描寫／行動和下一場景標題之間：空兩行。
 - 對白和下一場景標題之間；空兩行。
- 角色名稱和對白之間不可分頁。
- 對白也儘量不分頁，如果必須分頁，在前一頁的最後一行對白之下以全部大寫加註（MORE），和角色名稱字首對齊，在下一頁，要再打上角色名稱，並在旁邊加註（Cont'd）。
- 劇本第一頁的第一行也是場標之上，幾乎都以 "FADE IN"（淡入）開場。
- 頁碼大多標記在右上角，第一頁不必註明頁碼。
- 劇本單面列印，保留背面做筆記、註記的空間。
- 劇本完成後，左邊打好三個洞，以兩枚特定的黃銅軟釘（1.25英吋的 Acco #5 solid brass brads）在最上面和最下面的洞固定好
- 第一稿劇本以白紙印成，之後改寫的每一稿凡是經過改寫的

　　部分會用不同顏色列印裝訂，如：第二稿改寫部分的頁數全用綠色紙列印，第三稿改寫部分的頁數再用灰色紙列印等，以此標明每一稿更動的部分，方便討論劇本時的溝通。拍攝時發給工作組的劇本則又恢復為全部白紙列印。

　　好萊塢劇本留白空間大，主要是方便前製、拍攝和後製的各組工作人員在劇本上做註記與不同階段的籌備。導演可以有空間做劇本分鏡（script breakdown），音效師可以在每場戲旁註明需要設計的音效、聲音層次等。至於角色名稱和對白設置在劇本中央處，可以讓演員和其他工作人員迅速找到每一場戲的對白，演員更可以在旁邊加註許多自己準備的功課和排演時的筆記。好萊塢電影劇本請參照後列《鐵面特警隊》（L.A. Confidential, 1997）範例摘錄。網路上也有很多網站列出好萊塢電影劇本提供參考，如：scriptsandscribes. com（http://www.scriptsandscribes.com/sample-screenplays/）等。

　　美國電視劇本因為有半小時情境喜劇、一小時電視劇集、電視電影等不同形式的戲劇節目，受劇本的結構、類型影響，電視劇本格式和電影劇本格式不盡相同，不過也是一頁劇本相當於一分鐘的播出時間。目前市面上有很多電腦英文編劇軟體，提供編劇許多電影和電視不同劇本的格式工具，如：Final Draft, Movie Outline, Screenwriter 等。

　　臺灣電影劇本格式也有場景標題（一般會註明場序、室內／外、場景地點、時間，電視劇本要加上出場的角色）、場景描寫／行動（前面以三角符號△標記）、角色名稱和對白四項要素。格式上，相對來說，臺灣劇本的留白空間與間距較小，也沒有特定的字體規定和留白空間。雖然文化部的優良電影劇本徵選網站（http://www.movie-seeds.com.tw/screenplay/rule.php）提供了寫作參考格式的範本，不過目前大部分電影劇本的格式、字體、大小仍然不一致，所以每一頁中文劇本拍攝出來後大多超過一分鐘，而且長度不盡相同。以民國 101 年獲獎的五本優良劇本來看，《說一幅最美的風景》（梁芳瑜）

是 60 頁，《廢棄之城》（易智言）58 頁，《山的那一邊》（黃顯庭）53 頁，《波羅密漫長的飄香等待》（諶靜蓮）126 頁，《奧斯卡流亡記》（秦承瑤／魏嘉宏）80 頁。請到臺灣電影網，優良劇本得獎名單及劇本內容網站（http://www.taiwancinema.com/ct_55331_345）查閱更多臺灣電影劇本範例。

為了編劇、前製、拍攝和後製流程的便利，我參考編劇、導演朋友的建議，將好萊塢劇本格式的優點融合臺灣劇本格式的優點，整理出一個新的中文劇本格式，這個劇本格式一頁劇本也相當於一分鐘的片長。希望臺灣電影編劇和業界工作者可以考慮使用這裡建議的中文劇本新格式，讓臺灣編劇與其他電影工作者有更清楚、易讀而實用的統一劇本格式可用。這些劇本**格式設定**包括：

- 紙張大小：A4，21 公分 x 29.7 公分。
- 邊界留白：
 - 上：3 公分。
 - 下：2.5 公分。
 - 左：3 公分。
 - 右：3 公分。
- 字型與大小：新細明體，14 point，20 pitch（字符間距）。
- 場景標題：左邊留白 3 公分。
- 場景描寫／行動：左邊留白 3 公分。
- 角色名稱：左邊留白 9 公分。
- 對白：左邊留白 6.5 公分，每行最多 13 個字（配合臺灣電影中文字幕每行最多字數）。
- 弧形符號：左邊留白 9 公分，右邊 7 公分。
- 行距：
 - 在場景標題和場景描寫／行動之間：空一行。

- ○ 在場景描寫／行動段落與段落之間：空一行。

- ○ 在場景描寫／行動和角色名稱之間：空一行。

- ○ 角色名稱和對白之間：不空行。

- ○ 對白和接下來對話的角色名稱之間：空一行。

- ○ 對白和接下來的場景描寫／行動之間：空一行。

- ○ 角色名稱與弧形符號的描寫之間：不空行。

- ○ 弧形符號的描寫與對白之間：不空行。

- ○ 場景描寫／行動和下一場景標題之間：空兩行。

- ○ 對白和下一場景標題之間；空兩行。

- 每頁包含空行不超過 38 行。

- 場景標題標註：

 - ○ 場：場序。

 - ○ 內／外景：場景地點。

 - ○ 時：日、夜等。

 - ○ 角色：出場角色。

- 角色名稱和對白之間不可分頁。

- 對白也儘量不分頁，如果必須分頁，在前一頁的最後一行對白之下加註（下接），和角色名稱對齊，在下一頁接續的對白之上加註（承上）。

- 頁碼標記在頁尾中間，第一頁不必註明頁碼。

- 劇本單面列印，保留背面做筆記、註記的空間。

- 如有特別的道具、音效、視覺特效等，可用粗體字型強調。

此格式的劇本範例請參照後列新格式劇本摘錄範例。

（好萊塢格式劇本範例摘錄）

EXT. 1486 EVERGREEN - NIGHT

A stucco job in a row of vet prefabs. A neon Santa sleigh
has landed on the roof. Through the front window, we see a
fat guy browbeating a woman. Puff-faced, 35-ish, she backs
away as he rages at her.

The Packard pulls up out front. Stensland could care less.

> STENSLAND
> Leave it for later, Bud. We got
> to pick up the rest of the booze
> and get back to the precinct.

Bud KILLS the IGNITION, picks up the radio.

> BUD
> Central, this is 4A-31. Send a
> prowler to 1486 Evergreen. White
> male in custody. Code 623 point
> one. Domestic assault and battery.
> I won't be here, but they'll see
> him.

EXT. 1486 EVERGREEN FRONT DOOR - NIGHT

Bud steps to the house. Inside, we hear SLAPS, MUFFLED
CRIES. Bud grips an outlet cord coming off the roof and
yanks. The sleigh crashes to the ground with REINDEER
EXPLODING around it. A beat. The fat guy runs out to
investigate, trips over Rudolph.

Bud pounces. Fat guy takes a swing, misses. Grabbing fat
guy's hair, Bud smashes his face to the pavement. Once,
twice. Teeth skitter down the walk.

> BUD
> Touch her again and I'll know
> about it. Understand? Huh?

Another face full of gravel. Fat guy's WIFE watches with
apprehension from the steps as Bud cuffs her husband's
hands behind his back, empties his pockets. A cash roll
and car keys. Bud looks over at her.

（好萊塢格式劇本範例摘錄）

 BUD
 You got someplace you can go?

She nods. Bud hands her the keys and the cash.

 BUD
 Go get yourself fixed up.

 WIFE
 (nods, determined)
 Merry Christmas, huh?

Bud watches as she gets into a pre-war Ford in the drive.
She backs over a blinking reindeer as she goes.

 STENSLAND
 You and women, partner. What's
 next? Kids and dogs?

註：因為本書紙張篇幅不是 8.5×11 英吋或 A4 大小，所以此
　　範例和新格式劇本範例依既定格式等比例縮小。

（新格式劇本範例摘錄）

　　場：1　　外景：非洲巴茲瓦納草原　　時：日
　　角色：疤豆、疤豆魔幻花豹同學、魔幻花豹老師

一隻俊美的花豹帶領一群小花豹優雅地飛奔在遼闊的巴茲瓦納草原上。

其中一隻圓滾滾的小胖花豹拼命追趕，卻仍然遙遙落後。

俊美的花豹終於跑到一棵綠蔭如華蓋的大樹下，加入其他四隻戴著教授帽子的成年花豹。各有特色的小花豹們一一跟著停下來，圍在教授花豹的身旁喘息。

小胖花豹還在遠處努力奔跑。

有的小花豹幫小胖花豹加油。

　　　　　　　　　　紅點花豹
　　　　　　　疤豆！加油！加油！疤豆！

教授花豹們有的搖頭，有的也給疤豆加油。

　　　　　　　　　　花白教授
　　　　　　唉，疤豆就是跑太慢了，才會被獵人
　　　　　　傷到，留下肚子上的印記。

　　　　　　　　　　七星花豹
　　　　　　　　　　（竊笑）
　　　　　　每次都這麼慢！這樣還算什麼跑？簡直丟
　　　　　　我們魔幻豹的臉嘛！疤豆根本是一頭傻胖
　　　　　　貓，哪裡是魔幻豹？

其他的小花豹有的跟著笑，有的懶懶地趴在地上休息，有的繼續幫小胖花豹加油。

　　　　　　　　　　俊美花豹
　　　　　　疤豆雖然慢，可是還一直努力繼續跑，
　　　　　　　　　　（下接）

（新格式劇本範例摘錄）

　　　　　　　　（承上）
　　　並沒有放棄，這樣不是更有我們魔幻豹
　　　的精神嗎？

小花豹們都安靜下來。俊美花豹向趕到樹下的疤豆點點頭。紅點輕拍
疤豆，表示鼓勵。七星對疤豆擠個鬼臉。

疤豆挺胸凸肚坐在樹下喘息的時候，才顯露出他圓滾肚子上的疤痕。

　　　　　　　　俊美花豹
　　　大家都暖身夠了嗎？

　　　　　　　　小花豹們
　　　夠了！夠了！

　　　　　　　　俊美花豹
　　　很好。我們今天的畢業考試，首先考的是
　　　你們的變幻能力和速度。我說九官鳥，請
　　　大家馬上盡快變幻成九官鳥。

俊美花豹一面說，一面自己就隨著他所說的事物變幻起來。

　　　　　　　　俊美花豹
　　　如果我說營火，請大家盡快變幻成營火；
　　　我說草皮木屋，請大家變幻成草皮木屋。
　　　我說法國路易十三的宮廷椅子，你們就…

俊美花豹已經是一張會說話的華麗椅子。小花豹們一片讚嘆、羨慕
聲，有的小雌花豹眼中都冒出火紅愛心來了。俊美花豹自覺賣弄過
份，有點不好意思地變回原形。

　　　　　　　　俊美花豹
　　　當然，今天只考我們教過的東西。以後你
　　　們到了不同的地方，會看到我們在巴茲瓦
　　　納沒有看過、沒有學過的東西。但只要記
　　　住我們在這裡學的方法，你們一定可以學
　　　著變幻出更多新的東西。

（新格式劇本範例）

　　　　　　　　　　花白教授
　　　　　　當你們在不同的地方，要用心學習，不只
　　　　　　是努力學會變幻更多新的事物，重要的是
　　　　　　吸收各種對地球有好處的事情，能幫助我
　　　　　　們魔幻花豹更進步的方法。以後回來，才
　　　　　　可以把你們學的都教給下一代，使我們魔
　　　　　　幻花豹族更智慧、更魔幻、更…

花白教授說著說著，胸膛越挺越高，忘了周遭翻白眼、打呵欠的小花
豹們。一名雌花豹教授輕咳一下，禮貌地打斷花白教授的獨白。

　　　　　　　　　　俊美花豹
　　　　　　好，請四位教授開始計分。我們馬上開始。

四位花豹教授拿起計分板，瞪大眼睛盯著小花豹們。

　　　　　　　　　　俊美花豹
　　　　　　七歲的泰國象。

一頭胖胖的泰國象馬上取代了疤豆的形象，其他小花豹們也有快有慢
地變成和他們體型類似的泰國象。七星變成一頭乾瘦的小象，象身上
還佈滿了原來的七顆星星。象嚎聲與豹嚎聲交錯吵雜。教授們忙著打
分數。

場：2　　內景：非洲巴茲瓦納山洞　　時：夜
角色：疤豆、疤豆爸爸、疤豆媽媽、疤豆弟弟

山洞裡，疤豆一家圍著營火吃晚餐。

小不點的疤豆弟弟津津有味地吃每樣食物。疤豆背對著食物，不敢
看，可是鼻子動來動去，聞著空氣裡的香味。雄壯的疤豆爸爸故意轉
動營火上的烤肉，胖胖的疤豆媽媽不斷攪動鍋子裡的湯，讓香氣四
溢。

　　　　　　　　　　疤豆媽媽
　　　　　　不吃怎麼可以？明天不是還要考兩科嗎？

五南文化廣場

橫跨各領域的專業性、學術性書籍
在這裡必能滿足您的絕佳選擇！

五南全國展售門市

【逢甲店】 【台大店】

【嶺東書坊】 【海洋書坊】

【環球書坊】 【台中總店】

【高雄店】

【屏東店】

海洋書坊：202 基 隆 市 北 寧 路 2號 TEL：02-24636590　FAX：02-24636591
台 大 店：100 台北市羅斯福路四段160號 TEL：02-23683380　FAX：02-23683381
逢 甲 店：407 台中市河南路二段240號 TEL：04-27055800　FAX：04-27055801
台中總店：400 台 中 市 中 山 路 6號 TEL：04-22260330　FAX：04-22258234
嶺東書坊：408 台中市南屯區嶺東路1號 TEL：04-23853672　FAX：04-23853719
環球書坊：640 雲林縣斗六市嘉東里鎮南路1221號 TEL：05-5348939　FAX：05-5348940
高 雄 店：800 高 雄 市 中 山 一 路 290號 TEL：07-2351960　FAX：07-2351963
屏 東 店：900 屏 東 市 中 山 路 46-2號 TEL：08-7324020　FAX：08-7327357
中信圖書團購部：400 台 中 市 中 山 路 6號 TEL：04-22260339　FAX：04-22258234
政府出版品總經銷：400 台 中 市 軍 福 七 路 600號 TEL：04-24378010　FAX：04-24377010
網 路 書 店　http://www.wunanbooks.com.tw

專業法商理工圖書‧各類圖書‧考試用書‧雜誌‧文具‧禮品‧大陸簡體書
政府出版品總經銷‧中信圖書館採購編目‧教科書代辦業務

國家圖書館出版品預行編目資料

好萊塢劇本策略：電影主角的23個必要行動／
Eric Edson著；徐晶晶譯. ——初版.——臺
北市：五南，2014.05
　　面；　公分
譯自：The story solution : 23 actions
all great heroes must take
ISBN 978-957-11-7461-7（平裝）
1.電影劇本　2.寫作法　3.角色
812.31　　　　　　　　　102025788

1ZEF

好萊塢劇本策略
電影主角的23個必要行動

作　　　者 — Eric Edson

審 訂 者 — 傅秀玲

譯　　　者 — 徐晶晶

發 行 人 — 楊榮川

總 編 輯 — 王翠華

主　　　編 — 陳念祖

責任編輯 — 黃淑真　李敏華

封面設計 — 童安安

出 版 者 — 五南圖書出版股份有限公司

地　　　址：106台北市大安區和平東路二段339號4樓

電　　　話：(02)2705-5066　　傳　　　真：(02)2706-6100

網　　　址：http://www.wunan.com.tw

電子郵件：wunan@wunan.com.tw

劃撥帳號：01068953

戶　　　名：五南圖書出版股份有限公司

台中市駐區辦公室／台中市中區中山路6號

電　　　話：(04)2223-0891　　傳　　　真：(04)2223-3549

高雄市駐區辦公室／高雄市新興區中山一路290號

電　　　話：(07)2358-702　　傳　　　真：(07)2350-236

法律顧問　林勝安律師事務所　林勝安律師

出版日期　2014年5月初版一刷

定　　　價　新臺幣480元

◎本書中文譯稿由人民郵電出版社授
　權五南圖書出版股份有限公司使用
　出版。未經本書原版出版者和本書
　出版者書面許可，任何單位和個人
　均不得以任何形式或任何手段複製
　或傳播本書的部分或全部內容。

※版權所有‧欲利用本書內容，必須徵求本公司同意※